河北省唐山市音乐家协会冀东民歌研究院　"非物质文化遗产"联合研究项目
河北唐山市路南区文体局冀东民歌传承基地

冀东民歌

郭文德　王艳霞/主编

苏州大学出版社
Soochow University Press

图书在版编目（CIP）数据

冀东民歌 / 郭文德，王艳霞主编 . —苏州：苏州大学出版社，2019.2

ISBN 978-7-5672-2675-3

Ⅰ. ①冀… Ⅱ. ①郭… ②王… Ⅲ. ①民歌—歌曲—河北—选集 Ⅳ. ① J642.222.2

中国版本图书馆 CIP 数据核字（2018）第 262322 号

书　　名：	冀东民歌
主　　编：	郭文德　王艳霞
责任编辑：	孙腊梅
助理编辑：	王　琨
装帧设计：	吴　钰
出 版 人：	盛惠良
出版发行：	苏州大学出版社（Soochow University Press）
社　　址：	苏州市十梓街 1 号　邮　编：215006
网　　址：	www.sudapress.com
E - mail	sdcbs@suda.edu.cn
印　　刷：	苏州市深广印刷有限公司
邮购热线：	0512-67480030　销售热线：0512-65225020
网店地址：	http://szdxcbs.tmall.com/（天猫旗舰店）
开　　本：	889mm×1194mm　1/16　印　张：17.5　字　数：482 千
版　　次：	2019 年 2 月第 1 版
印　　次：	2019 年 2 月第 1 次印刷
书　　号：	ISBN 978-7-5672-2675-3
定　　价：	79.00 元

凡购本社图书发现印装错误，请与本社联系调换。

服务热线：0512-67481020

《冀东民歌》编委会名单

总主编：蔡亚男　李锦玉
主　编：郭文德　王艳霞
副主编：张　慧　郭　佳
　　　　张　倩　刘　楠
　　　　张璐琦

序 一

古老的冀东大地，有着悠久灿烂的历史，这里人杰地灵、山清水秀，北依燕山，南临渤海，中间是大平原。轩辕黄帝在古老的滦河岸边征战建都，孤竹国留下了难以磨灭的历史足迹，"夷齐让国""老马识途"的古老文明在燕山脚下、滦河两岸播撒。这里是中国近代工业的摇篮，也是中国革命的红色摇篮。世纪大港曹妃甸从这里扬帆起航，"一带一路"带着"中欧班列"风驰电掣地驶向欧洲腹地。

深厚的历史积淀孕育了优秀的历史文化，先人们在这里世代繁衍生息，在长期的社会活动中，创造了不同题材、体裁的民间小调、开山号子、渔民号子、叫卖调等民间歌曲，其鲜明的演唱风格，使得冀东民歌成为河北民歌的一个重要分支，也成为我国民歌宝库中的重要组成部分。

作曲家、合唱指挥家郭文德，从事冀东民歌研究20余年，在继承前辈音乐研究成果的基础上，扩大研究领域，运用当代音乐的创作手法，将传统和声技法与民族和声技法有机地结合在一起，根据冀东民歌改编和创作了一大批优秀的音乐作品，特别是在改编和创作具有冀东民间音乐特点的合唱作品上有所突破，无伴奏女声合唱《捡棉花》《山坡羊》《绣灯笼》，合唱《对花》《草莓熟了》《燕山桃花红》等几十首作品在中央电视台音乐频道"民歌·中国""歌声与微笑——合唱先锋"等栏目热播。郭文德曾三次接受中央电视台音乐频道的专访，介绍冀东民歌的传承与发展；他还多次走进高校进行关于冀东民歌传承与发展的讲学。他的无伴奏女声合唱《捡棉花》荣获"首届中国南方（海口）国际合唱节"演唱、作品、指挥三项大奖，首届全国民歌合唱会演金奖，文化部第五届非物质文化遗产博览大会民歌大赛优秀演唱奖，河北省"燕赵群星奖"；女声合唱《草莓熟了》荣获全国"城市之韵"合唱节演唱金奖，河北省文艺振兴奖，河北省"燕赵群星奖"；合唱《对花》荣获首届内蒙古合唱艺术节金奖，全国首届合唱电视大赛金奖，并在中央电视台"歌声与微笑——合唱先锋"录制。女声独唱《滦河情》荣获文化部、中国文联、中国作协、全国总工会创作优秀个人称号。郭文德编著的《冀东民歌合唱作品精编》一书由中央音乐学院出版社出版发行，并在国内部分高校作为选修教材使用。由于在民族音乐研究和创作上的成就，郭文德传略被收入《中国音乐家词典》和《中国音乐家图典》。

郭文德、王艳霞主编的《冀东民歌》一书，今由苏州大学出版社出版发行。《冀东民歌》收录了部分传统民歌、现代新民歌以及原创民族声乐套曲《燕山滦水》。《冀东民歌》的出版发行，对河北民族音乐的传承与创作，特别是民族合唱的作品改编和创作具有积极的促进作用。

郭文德系著名作曲家、合唱指挥家，中国音乐家协会会员、中国合唱协会理事、国际合唱联盟会员、河北省音乐家协会民族音乐委员会副主任委员、合唱艺术委员会副会长、冀东民歌研究院院长。

王艳霞系副研究馆员，中国合唱协会会员、中国教育学会声乐研究会会员、冀东民歌研究院副院长兼秘书长、唐山市路南区文化馆馆长、唐山市路南区文体局冀东民歌传承基地负责人、冀东民

歌演唱家。作为唐山市路南区文体局冀东民歌传承基地的传承人，多年来积极从事冀东民歌的研究和演唱，在文体局领导的大力支持下，协同冀东民歌研究院，带领唐山南湖女子合唱团、南湖组合登上中央电视台的大舞台、首都市民春晚，参加文化部非物质文化遗产博览会民歌大赛，举办"冀东风情、魅力民歌"独唱音乐会，应邀赴全国各地进行冀东民歌展演，多次荣获国内合唱比赛金奖。

五十六个民族五十六朵花，祝河北民歌在祖国民歌宝库中发扬光大，期待冀东民歌在国内外音乐舞台上继续散发出璀璨光芒。

（李华德，著名指挥家，中央音乐学院指挥系教授）

序 二

河北冀东地区的民歌题材、体裁广泛，劳动号子、渔民号子、民间小调等各种类型的民歌丰富多彩，歌词生动淳朴，旋律委婉动听，是我国民歌宝库中一颗璀璨的明珠。自20世纪50年代至今，经一代代著名歌唱家传唱，在我国已经广为流传，家喻户晓。

郭文德老师是一名长期从事作曲、合唱指挥的音乐工作者，他勤于学习、善于思考、勇于实践，基于对弘扬优秀民族文化强烈的责任感和使命感，他把弘扬发展冀东民歌当成了自己音乐生活中最重要的部分，多年来改编和创作的冀东民歌受到业内专家的赞誉，很多合唱作品已在国内合唱团传唱，在传承和弘扬优秀地域文化方面做出了重要贡献。

经过近20年的潜心整理与研究，近10年的改编和创作，由郭文德、王艳霞主编的《冀东民歌》由苏州大学出版社出版发行了。

附录中的声乐套曲《燕山滦水》由《序——美丽家园》，第一乐章《燕山谣》，第二乐章《长城颂》、第三乐章《滦河情》、第四乐章《呔之韵》、第五乐章《蓝色梦》以及尾声《燕山滦水》组成，演唱风格各异，有独唱、重唱、童声合唱、无伴奏合唱、女声合唱、混声合唱等多种演唱形式。声乐套曲《燕山滦水》歌词淳朴，旋律优美，地方风格浓郁，作者很好地将传统和声技法与民族音乐元素有机地结合，使作品个性鲜明，更加贴近百姓、贴近生活，受到百姓喜爱。这是继原创声乐套曲《唐山随想》《潘家峪》后，又一部具有典型冀东风情的精品力作，也是河北民族音乐百花园里又一朵盛开的鲜花。声乐套曲《燕山滦水》的大部分作品已在中央电视台、国家大剧院、中国音乐学院国音堂、内蒙古乌兰恰特大剧院、天津音乐厅等不同音乐殿堂演出，多次荣获国内不同类别赛事的金奖，合唱作品《草莓熟了》《捡棉花》《对花》《绣灯笼》以及根据河北民歌改编的无伴奏合唱《小放牛》《哥走山梁妹走坡》受到音乐界专家的肯定和合唱团的青睐。

传承和弘扬民族优秀传统文化，是当代音乐工作者的重要职责。通过挖掘、整理、传承、发展，古老的民歌被赋予时代性，让更多的年轻人认知并热爱民族文化，使中华传统优秀民歌得以发扬光大。

《冀东民歌》的出版发行，必将推动冀东地区民族音乐作品的创作与发展，为传承和弘扬河北优秀传统文化起到更好的促进作用。

唐风歌燕山，呔韵唱冀东。祝愿古老的冀东民歌乘着音乐的翅膀，焕发出更加靓丽的青春风采。

（王伟华，著名作曲家、合唱指挥家，河北省音乐家协会副主席，河北省合唱协会会长）

目 录

序一 ... 李华德/001
序二 ... 王伟华/003

一、劳动号子

拉大绳（渔民号子）............................. 昌黎县/昌黎牛官营渔业队 唱/赵舜才 记谱/003
拉网片（渔民号子）............................. 昌黎县/昌黎牛官营渔业队 唱/赵舜才 记谱/005
拉大力杠（渔民号子）........................... 昌黎县/昌黎牛官营渔业队 唱/赵舜才 记谱/006
拉大兜（渔民号子）............................. 昌黎县/昌黎牛官营渔业队 唱/赵舜才 记谱/006
搭棚号（渔民号子）............................. 丰南区/齐福增 唱/孟祥皋、侯占山 记谱/007
吊　鱼（渔民号子）............................. 丰南区/齐福增 唱/孟祥皋、侯占山 记谱/007
寻找鱼群（渔民号子）........................... 丰南区/齐福增 唱/孟祥皋、侯占山 记谱/008
摇　橹（渔民号子）............................. 丰南区/齐福增 唱/孟祥皋、侯占山 记谱/008
起　帆（渔民号子）............................. 丰南区/齐福增 唱/孟祥皋、侯占山 记谱/008
拉　网（渔民号子）............................. 丰南区/齐福增 唱/孟祥皋、侯占山 记谱/009
装　舱（渔民号子）............................. 丰南区/齐福增 唱/孟祥皋、侯占山 记谱/010
捻船号子（渔民号子）........................... 丰南区/刘淑东 唱/王艳霞、张璐琦 记谱/010
拉网号子（渔民号子）........................... 秦皇岛市/单长有等 唱/王玉珍 记谱/011
见鱼号子（渔民号子）........................... 秦皇岛市/单长有等 唱/王玉珍 记谱/011
流网号子（渔民号子）........................... 秦皇岛市/刘占吉、刘占新 唱/王玉珍 记谱/012
起钩号子（渔民号子）........................... 秦皇岛市/杨庆有、杨惠中 唱/王玉珍 记谱/013
大网拉绳号子（渔民号子）....................... 秦皇岛市/杨庆有、杨惠中 唱/王玉珍 记谱/015
拉网片号子（渔民号子）......................... 秦皇岛市/杨庆有、杨惠中 唱/王玉珍 记谱/015
拉网片号子（渔民号子）......................... 秦皇岛市/杨庆有、杨惠中 唱/王玉珍 记谱/016
拉网片号子（渔民号子）......................... 秦皇岛市/杨庆有、杨惠中 唱/王玉珍 记谱/017
行　号（渔民号子）............................. 滦南县/李殿坤等 唱/欣　中、王逸生 记谱/018
搭樯号（渔民号子）............................. 滦南县/刘凤仲等 唱/王逸生 记谱/019
拨樯号（渔民号子）............................. 滦南县/李殿坤等 唱/王逸生 记谱/021
坐　号（渔民号子）............................. 滦南县/李殿坤等 唱/张春起、王逸生 记谱/022
撞　号（渔民号子）............................. 滦南县/李殿坤 唱/张春起、王逸生 记谱/022
撑篙号（渔民号子）............................. 滦南县/李殿坤等 唱/张春起、王逸生 记谱/023
扛包号（渔民号子）............................. 滦　县/王金友、解开余、靳兰芹 唱/石玉琢 记谱/023
拉大件（渔民号子）............................. 滦　县/王金友、解开余、靳兰芹 唱/石玉琢 记谱/024

搭件号（渔民号子）	秦皇岛市/王锡玉 唱/罗进梦 曲/024
抬木料号（渔民号子）	滦 县/王金友、解开余、靳兰芹 唱/石玉琢 记谱/025
拉苫布号（渔民号子）	秦皇岛市/罗荣海 唱/罗进梦 记谱/025
道拨号子（渔民号子）	秦皇岛市/杨福录 领唱/耿贵忠、刘伍连 伴唱/张 悦 记谱/026
拉机器号（渔民号子）	秦皇岛市/郑来春 领唱/刘占庭 伴唱/张 悦 记谱/027
搭件号（渔民号子）（扛袋子）	秦皇岛市/袁克勤 唱/进 梦、春 恒 记谱/027
打夯歌（打夯号子）	玉田县/玉田文化馆 记谱/028
打夯歌（打夯号子）	玉田县/玉田文化馆 记谱/029
打夯歌（打夯号子）	抚宁区/张吉新 唱/王 铭 记谱/029
打夯歌（打夯号子）（一）夯头	遵化市/中央音乐学院民歌采集队 记谱/029
（二）流水板	遵化市/中央音乐学院民歌采集队 记谱/030
夯 歌（打夯号子）（一）平夯（即缓夯）	遵化市/官占奎 唱/田祝厚、常书援 记谱/031
（二）快三夯（跃进夯）	遵化市/官占奎 唱/田祝厚、常书援 记谱/032
（三）两夯加三夯	遵化市/官占奎 唱/田祝厚、常书援 记谱/033
打夯歌（打夯号子）	玉田县/刘维存 记谱/034
水上夯歌（打夯号子）（打望卧）	玉田县/齐亚东 唱/陈 贵 记谱/034
打镩号（打夯号子）	玉田县/齐亚东 唱/陈 贵 记谱/035
平音号（打夯号子）	滦南县/王庭祥 唱/王逸生 记谱/035
打桩号子（打夯号子）	滦南县/王庭祥 唱/王逸生 记谱/036
鹰不落（打夯号子）	玉田县/齐亚东 唱/陈 贵 记谱/037
打夯号子（打夯号子）	丰润区/张维善 记谱/037
姐妹号（打夯号子）	滦南县/陈大铭 唱/唐向荣 记谱/038
搬石头（开山号子）	遵化市/王永志 唱/常书援 记谱/039
起山号（开山号子）	卢龙县/陈维扬 唱/采石工人 记谱/039

二、叫卖调

十三香	滦南县/王陶然 唱/张璐琦、王艳霞 记谱/043
卖药糖（一）（二）（三）	滦 县/李子龙 唱/石玉琢、曹景芳 记谱/044
卖酸枣	滦 县/李子龙 唱/石玉琢、曹景芳 记谱/045
卖西瓜	抚宁区/于剑平 唱/杨向前 记谱/045
卖饭调（一）（二）	昌黎县/靖安饭馆 唱/曾兆来、王来雨 记谱/045
卖裤子调	昌黎县/郭维新 唱/王来雨 记谱/046
磨剪子锵菜刀	抚宁区/宁 杨、向 前 记谱/046
磨剪子锵菜刀	玉田县/刘维存 记谱/046
卖小鸡	玉田县/刘维存 记谱/046

三、山歌

| 年年都有三月三（山坡羊） | 迁西县/高井旺、高庆于 唱/闫立新、蔡宝满 记谱/049 |
| 羊皮沟（山坡羊） | 迁西县/张巨恒 唱/蔡宝满、闫立新 记谱/049 |

四、秧歌调

看秧歌 .. 丰润区/果浩增 唱/赵学勇 记谱/053

打场子的秧歌调 .. 昌黎县/秦　来 唱/张凤昌、郭兴权 记谱/053

赵州石桥 .. 滦　县/刘湘林 唱/曹景芳、石玉琢 记谱/054

唱秧歌 .. 抚宁区/徐长海 唱/杨向前、陈丽霞、郑庆奎 记谱/054

点秧歌 .. 昌黎县/郭文成 唱/王来雨、高洪章 记谱/054

五、民间小调

十大怨 .. 遵化市/高顺兴 唱/王俊臣 记谱/057

小放牛 .. 滦　县/吴　交 唱/吴克义 记谱/057

小五更 .. 迁安市/王玉林、王永胜 唱/刘荣德、刘维存、闫立新 记谱/058

小重楼 .. 迁安市/王玉林、王永胜 唱/刘荣德、刘维存、闫立新 记谱/058

小大姐 .. 抚宁区/栗培元 唱/于剑平、张治水 记谱/059

正月里来 .. 丰润区/文化馆 记谱/059

放风筝 .. 乐亭县/王文昌 唱/林本仁 记谱/060

放风筝 .. 昌黎县/李永顺 唱/王来雨 记谱/060

放风筝 .. 滦　县/黄　万 唱/杜文英 记谱/061

放风筝 .. 丰南区/刘长洪 唱/侯占山 记谱/061

放风筝 .. 卢龙县/温　荣 唱/董连贵 记谱/062

小放风筝 .. 乐亭县/何在田 唱/何宗禹 记谱/062

放风筝 .. 昌黎县/牛振有 唱/宋元平、王世杰 记谱/063

游南关 .. 昌黎县/秦　来 唱/王来雨 记谱/064

游南关 .. 乐亭县/王老春 唱/文化馆 记谱/065

跑南关 .. 卢龙县/王怀仁 记谱/065

下南关 .. 滦南县/刘春生 唱/王逸生 记谱/066

扫边关 .. 玉田县/韩会广 唱/张春起、张树培 记谱/066

守边关 .. 抚宁区/李辑五 唱/王　铭 记谱/067

思五更 .. 玉田县/张连胜 唱/陈　贵 记谱/068

盼五更 .. 秦皇岛市/苑　林 唱/罗进梦 记谱/069

新五更 .. 遵化市/陈树林 唱/董育然 记谱/069

铺地锦 .. 昌黎县/曹玉俭 唱/王　杰、舜　才 记谱/070

王大娘探病 .. 滦南县/刘春生 唱/王逸生 记谱/071

送情郎 .. 滦　县/陈作文、陈大铁 唱/唐向荣 记谱/072

送郎君 .. 滦南县/李　克 唱/杜文英 记谱/072

下关东 .. 遵化市/马万年 唱/王俊臣 记谱/073

对菱花 .. 迁安市/历　祥 唱/李健民 记谱/073

画扇面 .. 昌黎县/郭孙氏 唱/罗进梦、刘德昌、冯秀昌 记谱/074

老八谱 .. 秦皇岛市/云保玉 唱/小　九 记谱/074

妈妈娘你好糊涂	玉田县/韩会广 唱/陈 贵 记谱/075
照九霄	丰润区/文化馆 记谱/075
姑娘打秋千	抚宁区/马 彦 记谱/076
丢戒指	滦南县/杜知义、刘文玉 唱/王逸生 记谱/077
丢戒指	遵化市/尤洪喜 唱/王俊臣、黄永才 记谱/078
绣兜兜	滦南县/杜知义 唱/王逸生 记谱/079
绣耳包	昌黎县/牛广俊 唱/王 杰、舜 才 记谱/079
绣门帘	昌黎县/张殿春 唱/怀 千、洪 章 记谱/080
绣门帘	丰南区/李荣惠 唱/张素习、吕秀平 记谱/080
绣门帘	滦南县/杜知义 唱/王逸生 记谱/081
鸳鸯扣	滦 县/张文才、孙福青 唱/曹景芳 记谱/081
鸳鸯扣	遵化市/董育然 记谱/082
蒲莲车	玉田县/张连胜 唱/陈 贵 记谱/083
十对花	抚宁区/郭 鹏 唱/马 彦 记谱/084
正对花	昌黎县/曹玉俭 唱/刘德昌、刘 烨 记谱/085
反对花	昌黎县/曹玉俭 唱/刘德昌、刘 烨 记谱/086
十二月花	丰南区/裴 汉 唱/徐宝山、谢洪年 记谱/086
十二月花	遵化市/包瑞岐 唱/董育然 记谱/087
二十四忙	丰南区/张绍文、裴汉中 唱/徐宝山、谢洪年 记谱/088
上庙	昌黎县/冷耀善 唱/刘荣德、宋元平 记谱/088
万年愁	滦 县/玉 琢 唱/申玉德 记谱/090
小看戏	昌黎县/秦 来 唱/来 雨 记谱/090
小看戏	丰南区/李连庆 唱/谢洪年、徐宝山 记谱/091
小看戏	卢龙县/贾永珍 唱/董连贵、刘 俭 记谱/091
小看戏	玉田县/田文景 唱/姜本奎、陈 贵 记谱/092
五出戏	抚宁区/解思林 唱/王武汉、张光新 记谱/092
小小鲤鱼	秦皇岛市/张永成 唱/北京艺术学院 记谱/093
小大姐做鞋	抚宁区/东培立 唱/张治水、于俭平 记谱/094
大四景	遵化市/张广增、贾恩泽 唱/常书援 记谱/094
庄稼能人	秦皇岛市/苑 林 唱/赵舜才 记谱/096
采茶	昌黎县/李占鳌 唱/刘 烨 记谱/096
倒采茶	丰南区/张春生 唱/郭乃安、孙幼兰 记谱/097
倒采茶	昌黎县/文化馆 记谱/097
茨儿山	抚宁/李永昌 唱/维 扬、兆 臣、维 安、汪 远 记谱/098
茨儿山	昌黎县/牛振有 唱/冯秀昌 记谱/099
货郎标	昌黎县/曹玉俭 唱/赵舜才 记谱/099
货郎标	丰南区/孙加林 唱/吕秀平、张素习 记谱/100
卖丝绒	抚宁区/马宝田 唱/王武汉、张光新 记谱/100

卖扁食	遵化市/陈树林 唱/吴继忠、常书援 记谱/101
赶　集	滦南县/孙福清 唱/王逸生 记谱/102
闹元宵	昌黎县/冯秀昌 记谱/102
划拳歌	迁西县/赵永顺 唱/夜　雨 记谱/103
捡棉花	昌黎县/曹玉俭 唱/刘德昌、刘　烨 记谱/103
捡棉花	乐亭县/张晓弯 唱/乐亭民歌文化馆 记谱/104
捡棉花	抚宁区/汤机中 唱/王武汉 记谱/105
捡棉花	秦皇岛市/李凤翠 唱/顾守坚、王玉珍 记谱/106
绣灯笼	昌黎县/曹玉俭 唱/刘德昌、刘　烨 记谱/107
绣花灯	丰南区/魏国明 唱/徐宝山 记谱/108
绣花灯	卢龙县/张艾曼 记谱/109
绣风绫	迁安市/吴永年、王玉林 唱/王金铭、陈艳天 记谱/109
叫五更	滦　县/欧阳秀嫣 唱/赵舜才 记谱/110
巧姑娘	丰南区/刘玉玺、李凤柱 唱/徐宝山、谢洪年 记谱/112
推碌碡	玉田县/乔瑞生 唱/陈　贵、张树培 记谱/112
推碌碡	滦南县/徐焕多 唱/王逸生 记谱/113
推碌碡	昌黎县/马士祥 唱/王世杰、宋元平 记谱/114
推碌碡	丰南区/张春山 唱/郭乃安、孙幼兰 记谱/114
辘轳歌	秦皇岛市/李平兰 唱/王平珍、张　悦 记谱/115
逛　灯	抚宁区/汤执忠 唱/王武汉、于剑萍 记谱/115
逛　灯	乐亭县/王志春 唱/文化馆 记谱/116
王二姐逛灯	昌黎县/常宝青 唱/王来雨 记谱/117
拿蝎子	玉田县/蔡福顺 唱/刘　时、陈　贵 记谱/117
停针茑	滦南县/孙福清、张文才 唱/王逸生 记谱/118
织　布	昌黎县/马庆春 唱/赵舜才 记谱/119
织芦席	抚宁区/邱室山 唱/杨向前、陈丽霞、郑庆奎 记谱/120
婆媳顶嘴	昌黎县/曹玉俭 唱/舜　才、王　杰 记谱/121
瞧亲家	丰南区/吕秀萍、张素习 记谱/122
探亲家	滦　县/邹栋昌 唱/文化馆 记谱/123
戏鹦鹉	滦南县/张文才、孙福清 唱/申玉德、曹景芳 记谱/123
劝四行	卢龙县/林　福 唱/王怀仁 记谱/125
渔家乐	昌黎县/李占鳌 唱/王来雨 记谱/125
渔翁乐	遵化市/郭连凤 唱/董育然 记谱/126
浪淘沙	抚宁区/邱宝山 唱/杨向前、陈丽霞、郑庆奎 记谱/126
凤阳歌	昌黎县/马庆春 唱/张守贵 记谱/127
十二棵树开花	迁安市/王玉林、王永丰 唱/王金铭、陈艳云 记谱/127
二十四棵树	丰南区/刘长洪 唱/徐宝山、董润兴 记谱/128
水漫金山	遵化市/王　成 唱/王俊臣 记谱/129

合　钵	昌黎县/曹玉俭唱/赵舜才 记谱/130
合　钵	卢龙县/贾永珍唱/董连贵、刘　俭 记谱/131
合　钵	滦南县/孙福清唱/王逸生 记谱/132
合　钵	乐亭县/刘盛德唱/张俊仁 记谱/132
合　钵	遵化市/贾恩泽唱/常书援 记谱/133
茉莉花	昌黎县/曹玉俭唱/承　禧、王　杰、汗　生、舜　才 记谱/133
茉莉花	滦　县/刘湘林唱/曹景芳、石玉琢 记谱/135
梁山伯	丰南区/张春山唱/郭乃安、孙幼兰 记谱/136
梁山伯下山	滦　县/贾　万唱/杜文英 记谱/138
西厢记	玉田县/韩会广唱/刘　时、陈　贵 记谱/139
张生游寺	滦　县/刘湘林唱/石玉琢、曹景芳 记谱/140
张生游寺	抚宁县/马　彦 记谱/141
张生戏莺莺	遵化市/王　成唱/王俊臣 记谱/142
闯　山	昌黎县/牛广俊唱/赵舜才 记谱/142
插桑枝	抚宁区/汤维汉唱/杨向前、郑庆奎、陈力霞 记谱/143

六、新民歌

燕山谣（男声独唱）	董桂伶词/郭文德曲/147
长城颂（独　唱）	郭文德词曲/148
滦河情（女声独唱）	郭文德词曲/149
燕山滦水（女声独唱）	董桂伶词/郭文德曲/150
渤海春潮（女声独唱）	郭文德词曲/151
燕山桃花红（女声独唱）	郭文德词曲/152
呔韵乡情（女声独唱）	郭文德词曲/153
南湖春早（独　唱）	郭　佳词/郭文德曲/154
歌儿醉了山窝窝（童声独唱）	郭文德词曲/156
依依眷恋的家乡河（独　唱）	郭文德词曲/157
青春圆舞曲	郭文德词曲/158
拥抱海洋（独　唱）	郭文德词曲/159
轩辕故里	董桂伶词/郭文德、郭　佳曲/160
故乡的河	蔡亚男词曲/161
想起这一刻	董桂伶词/蔡亚男、郭文德曲/162
幸福不靠等和盼（独　唱）	董金胜词/郭文德曲/163
飘扬吧，五星红旗（女声独唱）	郭　佳词/郭文德曲/164
怀　念　选自声乐套曲《唐山随想》	董桂伶词/郭文德曲/165
和平钟声　选自声乐套曲《唐山随想》	董桂伶词/郭文德曲/166
潘家峪　选自《潘家峪大合唱》	郭文德、蔡亚男曲/168

附　录

燕山滦水（声乐套曲）

序　美丽家园 ... 董桂伶、郭文德词/郭文德曲/张　慧配伴奏/170

第一乐章　燕山谣

燕山谣（男声独唱） ... 董桂伶词/郭文德曲/张　慧配伴奏/180

燕山桃花红（混声合唱） ... 郭文德词曲/张　慧配伴奏/183

歌儿醉了山窝窝（童声合唱） ... 郭文德词曲/张　慧配伴奏/191

第二乐章　长城颂

爸爸妈妈告诉我（童声合唱） ... 董桂伶词/郭文德、蔡亚男曲/张　慧配伴奏/194

长城颂（男女声二重唱） ... 郭文德词曲/张　慧配伴奏/199

第三乐章　滦河情

滦河情（合　唱） ... 郭文德词曲/张　慧配伴奏/203

捡棉花（无伴奏女声合唱） ... 郭文德、蔡亚男改编/208

草莓熟了（女声合唱） ... 大　民词/郭文德词曲/张　慧配伴奏/212

第四乐章　呔之韵

呔韵乡情（领唱与合唱） ... 郭文德词曲/张　慧配伴奏/218

对　花（混声合唱） ... 冀东民歌/郭文德改编/张　慧配伴奏/229

绣灯笼（无伴奏混声合唱） ... 昌黎民歌/郭文德改编/240

第五乐章　蓝色梦

渤海明珠曹妃甸（童声合唱） ... 郭文德、张春明词/郭文德、蔡亚男曲/张　慧配伴奏/247

拥抱海洋（领唱与合唱） ... 郭文德词曲/张　慧配伴奏/252

尾声　燕山滦水（合　唱） ... 董桂伶词/郭文德曲/张　慧配伴奏/260

后　记 ... 郭文德/264

一、劳动号子

拉 大 绳

（渔民号子）

昌黎县
昌黎牛官营渔业队 唱
赵舜才 记谱

1=A 2/4 3/4　♩=63

一、劳动号子

拉 网 片

(渔民号子)

昌黎县
昌黎牛官营渔业队 唱
赵舜才 记谱

拉大力杠

(渔民号子)

昌黎县
昌黎牛官营渔业队 唱
赵舜才 记谱

1=D 2/4
♩=100

[sheet music notation]

搭 棚 号

(渔民号子)

丰南区
齐福增 唱
孟祥皋、侯占山 记谱

1=G 2/4
♩=84

一、劳动号子

寻找鱼群
(渔民号子)

丰南区
齐福增 唱
孟祥皋、侯占山 记谱

1=D 2/4 ♩=88

| 5 32 | 1 1 | 23 56 | 1 1 | 5 55 | 111 | 53 27 | 1 1 |

喂 一个 喂呀 哎嘿呀 嘿呀， 喂 上的 嘿呀嘿 嘿呀 嘿呀，

| 23 5 | 16 5 | 52 32 | 1 1 | 53 21 | 53 21 | 21 23 2 | 11 1 ‖

哎嘿 呀嘿 哎嘿呀 嘿呀， 喂嘿 喂嘿 喂上的嘿呀 嘿呀嘿。

摇 橹
(渔民号子)

丰南区
齐福增 唱
孟祥皋、侯占山 记谱

1=D 2/4 ♩=92

‖: 11 1 5 16 | 55 522 | 5132 26 | 11 611 :‖ 11 611 :‖

(领)摇 起了橹 把(众)嘿哟 了吼哇, (领)加 快了船哪(众)嘿哟了吼 哇, (众)嘿哟 了吼 哇,
追 鱼群哪 嘿哟 了吼哇 向前 钻哪 嘿哟了吼 哇,
准 备好网哎 嘿哟了吼 哇, 把鱼圈呀 嘿哟了吼 哇,

转1=G

| 5 5 | 66 53 5 | 66 51 | 7 76 5 35 | 66 53 :‖

嘿 嘿 嘿哟了吼哇, 嘿呀了吼, 嘿呀了吼 哇, 嘿呀了吼。

起 帆
(渔民号子)

丰南区
齐福增 唱
孟祥皋、侯占山 记谱

1=G 2/4 ♩=88

| 1 3 2 | 0 0 | 5. 52 | 1 55 | 51 3.2 | 11 132 |

(领)起 帆 了 (众)一齐 喂喂, (领)喂 哟 吼,(众)喂喂 喂上吼 的 嘿呀,(领)吼 喂来

| 12 1212 | 12 5 | 2 32 | 1 1 | i 32 | 1 — |

喂上 咧了一个 喂上 喂, (众)嘿 哟 吼 哇, (领)嘿 哟 吼,

2. 5 6̇ 5	1 1	5 5̲5̲ 5̲̇5̲	1 1 1	5 3̲ 2̲	1 1

(众)哎 嘿 哟　吼 哇,(领)喂 一个上 的呀 嘿呀吼,(众)嘿 哟 吼 哇,

| 2. 3̲ 5̲ | 1̇. 6̲ 5̲ | 5̲ 2̲ 5̲̇3̲ 2̲ | 1 1 | 3̲ 5 | 1 1̇ | 2̲ 1̲ |

(领)哎　嘿,(众)呀 嘿 哎 嘿 哟 吼 哇,(领)喂 喂,(众)喂 哎 嘿

| 2̲ 1̲2̲ 3̲2̲ | 1̲ 1̲ | 1 6̲ 6̲ | 6̲6̲ 6̲6̲6̲6̲ | 6̲6̲3̲ 5 | 2 3̲5̲ 1̲6̲5̲ | 5̲2̲3̲2̲ 1 ‖

喂 上的喂的　嘿 呀,(领)吼 喂来 喂喂 喂了一个 喂 上 喂,(合)哎 嘿 呀 嘿 哎 嘿的 吼。

拉　网

(渔民号子)

丰南区
齐福增 唱
孟祥皋、侯占山 记谱

1=G 2/4 1/4 3/4
♩=100

| 5 3̲ 2̲ | 1 1 | 2̲ 3̲ 5̲̇6̲ | 1 1 | 5 5̲̇5̲ | 1 1 1 | 5̲ 3̲ 2̲7̲ |

喂 一个 喂 呀 哎 喂 呀 嘿 呀, 喂 上的 嘿呀嘿 嘿 呀

| 1 1 | 2̲ 3̲ 5 | 1̇. 6̲ 5 | 5̲ 2̲ 3̲ 2̲ | 1 1 | 5̲ 3̲ 2̲ 1̲ | 2̲ 3̲ 2̲ 1̲ |

嘿 呀, 哎 嘿 哎 嘿 哎 喂 呀 嘿 呀, 喂 喂 喂 喂嘿

自由地

| 2̲ 1̲ 2̲ 3̲ 2̲ | 1 1 1 ‖: 2̲ 1̲ 2̲ 3̲ 2̲ | 1 1 1 :‖ 1̲2̲3̲ 1̲2̲3̲ | 1̲2̲3̲ 2̲ 3̲ 2̲ …… | >1 >1 :‖

喂上的喂的 嘿呀嘿, 喂上的喂的 嘿呀嘿, 哎咳哟哎咳哟哎咳哟,(众)嘿哟,

| 0 | >1 >1 | 0 | >1 >1 ‖: 6 6̲ 3̲ | 2. 3̲ 5 | 2̲ 3̲ 2̲ 1̲ | 2̲ 3̲ 5 |

(领)啦呀,(众)嘿哟,(领)使劲嗬(众)嘿哟,
(领)这 一 网 哎,(众)哎嘿哎嘿 哎嘿哟,
(领)鱼 上 网 哎,(众)哎嘿哎嘿 哎嘿哟,
(领)鱼虾 大丰 收 哎,(众)哎嘿哎嘿 哎嘿哟,
(领)一网 打两船 哎,(众)哎嘿哎嘿 哎嘿哟,

| 2̲ 3̲ 5̲ 6̲ | 1 1 | 2̲ 3̲ 2̲ 1̲ | 2̲ 6̲ 1̇. :‖ 0 0 | 0 0 | 0 0 ‖

(领)鱼 儿 多 呀,(众)哎嘿哎嘿 哎嘿哟。
(领)不 要 慌 呀,(众)哎嘿哎嘿 哎嘿哟。　拉! 拉! 拉! 哈 哈 哈。
(领)支援 工业 化 呀,(众)哎嘿哎嘿 哎嘿哟。
(领)船满 转回 家 呀,(众)哎嘿哎嘿 哎嘿哟。

装 舱

（渔民号子）

丰南区
齐福增 唱
孟祥皋、侯占山 记谱

1=G 1/4
♩=100

‖: ⅰ̄ 6̲5̲6̲5̲6̲5̲6̲5̲ …… | 5̲ 5̲ 5̲ | ⅰ̄ 6̲5̲6̲5̲6̲5̲6̲5̲ …… | 5̲ 5̲ 5̲ |
(领)哎，　　　　　　　　(众)蹲 桨 嗬，(领)哎，　　　　　　　　(众)装 舱 嗬，

‖: 3 | 5̲ 5̲ | 3 | 5̲ 5̲ :‖ 0 | 0 :‖ 0 ‖
(领)哎，(众)蹲　浆，(领)哎，(众)装　舱，(领)哎，(众)嘿，(齐)嘿。

捻 船 号 子

（渔民号子）

丰南区
刘淑东 演唱
王艳霞、张璐琦 记谱

1=A 4/4

X X· X | X 0 ‖: 5⌒ 3̲2̲1̲ 1 | 2 3̲·2̲1̲ 1 |
哎 嘿　　嘿！　　(领)嘿 呦嗬嘿 呀，(合)嘿 呦嗬嘿 呀，

5̲5̲ 6̲6̲6̲ 1̲1̲1̲ | 2 3̲2̲1̲1̲1̲ | 5⌒ 3̲2̲1̲ 1 | 2̲·3̲5̲ 1̲1̲ |
(领)嘿呦 砸着呀嘿呀嘿,(合)嘿 呦 嘿呀嘿,(领)嘿 呦嗬嘿 呀,(合)嘿 呦嘿呀,

5̲5̲ 6̲6̲6̲ 1̲1̲1̲ | 2 3̲2̲1̲1̲1̲ :‖ 2 3̲2̲1̲ 1 | 2 3̲2̲1̲ 1 |
(领)嘿呦 上的(那个)嘿呀嘿,(合)嘿 呦 嘿呀嘿,(领)嘿 呦 嘿 呀,(合)嘿呀，嘿呀，

2 3̲2̲1̲ 1 | 2 3̲2̲1̲ 1 | 1 — — — ‖
(领)嘿 呀，嘿 呀，(合)嘿 呀，嘿 呀 嘿！

拉 网 号 子

(渔民号子)

秦皇岛市
单长有等 唱
王玉珍 记谱

1=F 2/4 ♩=80

(领) | 5 6̂1̂6 | 2 5 5 5 ‖: 0 0 | 5 5 6̂1̂6 | 4̂ 6 6 2 | 0 0 |
嗨　哟 哟　哎 嗨 哟 嗬，　　　　　　哎 呀 要 带　着　　哟 嗬，

(众) | 0 0 | 0 0 ‖: 6 6 4 2 | 0 0 | 0 0 | 2. 3 5 5 |
　　　　　　　　　　嚎 嚎 嚎 嚎，　　　　　　　　　　哈　嗨 哟 嗬

| 0 0 3 | 5 5 5 3 | 0 0 | 1̂ 6̂1̂ 6̂6̂ | 4̂ 2 2 2 | 0 0 | 5 3 5 |
　　咳　嗨 嗨 哟 嗬，　　　　　嗨 哟 嗬 嗬 嗨 呀 哈，　　　　嗨　哟 嗬

| 7̣ 6̣ 5̣ | 0 0 3 | 5 5 5 3 | 0 0 | 0 0 2 | 5̂2̂ 5̂2̂ | 0 0 |
哈 咳 呀，　　咳　嗨 嗨 哟 嗬，　　　　　　　啊　哦，

| 5 6 1̇ 6̇ | 0 0 | 0 2 5 | 5 #4̂ 5 | 5 0 | 6 6 6 | 2 5 5 5 :‖
嗬 嗨 呀，　　　　　嗨　呀 哈 嗬，　　　嗨　哟 哟　咳 嗨 哟 嗬。

| 0 0 | 3 1̇ 6̂5̇3̇ | ³⁻² 2 2 | 0 0 | ♮4̂ 5̂ 1̇ 6̇ | 5 0 | 0 0 :‖
　　　　嗬 嗬 嗬 嗬 咳 呀，　　　　　嗨　哟 嗬 嗬。

见 鱼 号 子

(渔民号子)

秦皇岛市
单长有等 唱
王玉珍 记谱

1=F 2/4 ♩=80

| 6 1̇ 6 | 0 0 | 5 1̇ 6 5 | 0 0 | 0 2̇ ‖: 1̂̇ 1̂̇ 1̂̇ 1̂̇ | 1̇ 5 |
吼　哟 吼，　　　　嘿 哟 吼 吼，　　　哎　吼 吼 吼 吼，

| 0 0 | 6 1̇ 6 | 0 0 | ⁵⁻³ 5 5 ‖: 0 0 |
　　　　哎　哟 嗬，　　　　哟 嗬 嗬，

流网号子

(渔民号子)

秦皇岛市
刘占吉、刘占新 唱
王玉珍 记谱

1=A 2/4 ♩=88

冀东民歌

起钩号子

（渔民号子）

秦皇岛市
杨庆有、杨惠中 唱
王玉珍 记谱

大网拉绳号子

（渔民号子）

秦皇岛市
杨庆有、杨惠中 唱
王玉珍 记谱

1 = F 2/4
♩ = 90

一、劳动号子

拉网片号子

（渔民号子）

秦皇岛市
杨庆有、杨惠中 唱
王玉珍 记谱

1 = A 2/4
♩ = 80

拉网片号子

（渔民号子）

秦皇岛市
杨庆有、杨惠中 唱
王玉珍 记谱

1=G 2/4
♩=104

拉网片号子

(渔民号子)

秦皇岛市
杨庆有、杨惠中 唱
王玉珍 记谱

1=E 2/4
♩=104

一、劳动号子

行 号
(渔民号子)

冀东民歌

滦南县
李殿坤等 唱
欣中、王逸生 记谱

1=♭B 4/4
♩=95

搭 檐 号

（渔民号子）

滦南县
刘凤仲等 唱
王逸生 记谱

1=D 2/4
♩=94

（领）喂呀 喂呀， 推上 推起来吧， 小 伙子们哪，

（众）咳咳， 咳咳，

上齐人咧没价， 要发桌咧吧，

咳咳， 咳咳， 咳咳，

冀东民歌

拨 橹 号

(渔民号子)

滦南县
李殿坤等 唱
王逸生 记谱

1=B 4/4
♩=88

(领) 3.̲7 6 6 0 0 | 5̲5̲ 3̲5̲5̲ 0 0 | 6.̲5 1 0 0 | 3.̲⌢3̲7̲ 6 6 0 ⌢1̲6̲ |
呃 咿啦哈， 呃咿呀 呀嗬， 呃 哟咳， 呃 咿啦哈， 啊

(众) 0 0 5 — | 0 0 ⁷̲6̲ — | 0 0 6̲5̲1̲6̲ | 0 0 5 — |
哎， 哎， 哎， 哎，

5 5 3.̲7̲6̲ | 0 0 0 6 | 5 5 3̲7̲6̲6̲ | 0 0 0 0 |
噢 噢 呃 咿啦， 啊 噢 噢 呃咿 啦哈，

0 0 0 0 | ⁷̲6̲5 — — | 0 0 0 0 | ⁷̲6̲ — — — |
哎， 哎，

5 ⌢1 — 5̲6̲4̲ | 0 0 0 ⁷̲6̲ | 5 5 3.̲7̲6̲ | 0 0 0 0 |
啊 呃 噢咿啦， 啊 噢 噢 噢咿啦，

0 0 0 0 | 5 — — — | 0 0 0 0 | 6 — — — |
哎， 哎，

4 ⌢6 5̲7̲6̲6̲ | 0 0 0 6 | 5 ⌢5 3̲7̲6̲ | 0 0 0 0 |
啊 啊 呃咿呀哈， 啊 啊 啊 啊咿啦，

0 0 0 0 | 5 — — — | 0 0 0 0 | 6 — — — |
哎， 哎，

6 ⌢6 5̲7̲6̲6̲ | 0 0 0 ⁷̲6̲ | 5 ⌢5 3̲7̲6̲ | 0 0 0 6 |
啊 呃 呃咿呼嗬， 啊 呃 呃 咿啦， 啊

0 0 0 0 | 5 — — — | 0 0 0 0 | 6 — — — |
哎， 哎，

6 ⌢6 5̲6̲3̲ | 0 0 0 0 | ⁷̲6̲ ⌢5.̲ 3̲7̲6̲5̲ | 0 0 0 0 ‖
呃 呃 呃呀呀， 哎 哎 呃咿啦哈。

0 0 0 0 | 5 — — — | 0 0 0 0 | 6 — — — ‖
哎， 哎。

坐 号
(渔民号子)

撞 号
(渔民号子)

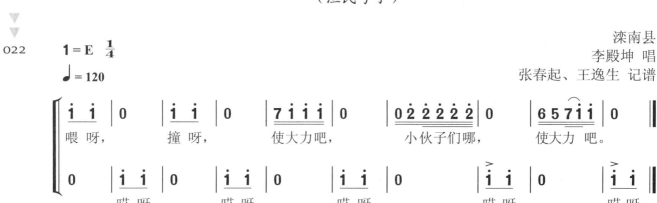

撑篙号

(渔民号子)

滦南县
李殿坤等 唱
张春起、王逸生 记谱

1 = A 2/4
♩ = 100

(领) | 2 32 | 1111 | 0 0 | 3 2.2 | 1 1 | 0 05 | 454 321 |
啊 呃　呃哟哟嗬，　　　　　哎 喂咳哟 咳，　呃 喂哟 呃嗬嗬，

(众) | 0 0 | 0 05 | 1 - | 0 0 | 0 05 | 1 1 | 0 0 |
　　　　咳 咳，　　　　　哎哎哎，

| 0 03 | 321 1 | 0 02 | 3212 321 | 0 02 | 321 1 | 0 05 ‖
咳 喂咳哟嗬，　　哎 喂上喂的呃嗬嗬，　哎 哎咳嗬，　　呃。

| 1 1 | 0 05 | 1 1 | 0 0 | 1 1 | 0 05 | 1 1 ‖
咳 咳，　哎 咳咳，　　　　咳 咳，　哎 咳咳。

扛 包 号

(渔民号子)

滦　县
王金友、解开余、靳兰芹 唱
石玉琢 记谱

1 = G 2/4
♩ = 100

| 5 556 55 | 5 43 22 | 3 31 22 | 3 31 22 | 5 556 55 | 5 321 1 |
猫 腰个端(哪) 起 来 了哇，为 了个端(哪) 起 来 了哇，端 起 来(呀) 起 来 了哇，

| 3 31 22 | 3 31 22 | 5 556 55 | 5 53 22 | 333 1 22 | 3 31 22 |
猫 腰个端(哪) 起 来 了哇，扛 着个(喂哟) 起 来 了哇，快 着点的走(哇) 起 来 了哇，

| 5 33 i 5 | 5 53 22 | 3 31 22 | 3 31 22 | 555 i 5 | 5 321 1 ‖
别 落 后(哇) 起 来 了哇，快 着的扛(哪) 起 来 了哇，猫 腰个撂吧 嘿 了个嘿呀。

拉 大 件
（渔民号子）

滦　县
王金友、解开余、靳兰芹 唱
石玉琢 记谱

1=F 2/4
♩=76

| 6̂ 5 5 | 5 5 ‖: 3 3 3 5 3 2 3 5 | 6 6 | 4 3 2 | 5 6 5 6 5 3 |
来　着 咧 来　吧，　咱们(那个)哥 几个 了 咧，来 (吧) 一起 来 的

| 2 5 | 5 2 1 | 3 3 2 3 5 | 6 6 1 | 2 1 6 | 5 5 |
劲儿 来　来 呀，注意个 安 全 了 喂，来 嗨 了 哇，

| 3 3 2 3 5 | 6 6 1 | 4 3 2 :‖ 5 5 5 5 5 | 5 5 2 5 5 | 5 5 5 5 5 |
这 是个 大个 的 呀，来 呀。咕噜噜噜噜 嘿哟个嘿哟，咕噜噜噜噜

| 5 5 2 5 5 ‖: 5 5 5 5 5 5 5 5 | 5 5 5 5 5 5 5 5 :‖ 0 | 0 | 0 0 | 0 0 ‖
嘿 哟个嘿哟，　咕噜噜噜噜噜噜噜 嗨哟嗨哟 嗨哟嗨哟。加油加油, 加油加油, 加 油。

搭 件 号
（渔民号子）

秦皇岛市
王锡玉 唱
罗进梦 曲

1=D 2/4
♩=80

| 1 2 6 | 5 1 | 5 5 2 | 1 1 | 1 5 | 3. 2 1 | 5 5 2 |
(领)又 来 了 哦, (众)一 (呀)个 落 呀, (领)来 了 又 来, (众)了 哇

| 1 1 | 2. 2 2 2 | 5 | 1 | 5 2 | 1 1 | 5 5 5 3 2 | 1 1 |
嘿 哟, (领)喝 了 咱 的 血 吧, (众)了 哦嘿 嘿 哟, (领)一天 是 一毛 多 呀,

| 5 5 2 | 1 1 | 5 5 1 | 1 1 3 5 | 5 5 5 1 1 | 1 3 2 |
(众)一 呀 嘿 呀, (领)有人 说 国民党 好, 为什么工人 吃 不

| 1 1 #4 | 5 - | 5 5 5 | 5 1 | 5 3 2 | 1 1 | 5 3 |
饱? 哦 嘿 嘿, (领)王 怀 仁 走 来, (领)嘿 哟啦嘿 哟, (领)不 是

| 5 1 | 5 3 2 | 1 1 | 6 #5 6 | 5 1 | 5 5 2 |
人 哪, (众)嘿 哟啦 嘿 哟, (领)毒 蛇 脑 袋, (众)嘿 哟啦

| 1 1 | 5 5̲ 3̲ | 5 2 | 5 | 5̲ 2̲ 1 | 1 | 5̲ 5̲ 3̲ 5̲ |
嘿 哟, (领)蝎 子 心 哪, (众)嘿 哟啦嘿 哟, (领)他 给 咱们

| 5 1̇ | 5 3̲. 2̲ | 1 1 | 5 | 5̲ 3̲ 5 | 2 | 5 3̲ 2̲ |
工 人, (众)嘿 哟啦嘿 哟, 叫 黑 驴 呀, (众)嘿 哟啦

| 1 1 | 5̲. 5̲ 5̲ 5̲ | 5̲ 5̲ | 1̇ 3̲ 2̲ | 1̇ 1̇ | 3 5 — ||
嘿 哟, (领)团 结 起 来, (众)打 倒 王 怀 仁 哪 嘿 嘿。

抬木料号
（渔民号子）

滦县
王金友、解开余、靳兰芹 唱
石玉琢 记谱

1=E 2/4 ♩=76

| 5 | 5̲ 5̲ 5̲ 1̲̇ 3̲ | 5 0 | 1̲̇. 2̲ 7̲ 6̲ 3̲ | 5 0 | 6̲ 6̲ 5̲ 6̲ 3̲ |
嘿 猫 腰个 挂吧 嘿, 哟 来哟 的 嘿, 张 腰个 走吧

| 5 0 | 1̲̇ 6̲. 3̲ | 5 0 | 6̲ 6̲ 5̲ 6̲ 3̲ | 5 0 | 2̲. 7̲ 6̲ 3̲ |
嘿, 哟儿 呀 呼嘿, 往 前 走吧 嘿, 走 (哇)走 哇

| 5 0 | 6̲ 6̲ 5̲ 1̲̇ 3̲ | 5 0 | 5̲ 5̲ 1̲̇ 3̲ | 5 0 | 6̲ 6̲ 5̲ 6̲ 3̲ | 5 ||
嘿, 网上 上吧 嘿, 后头 甩吧 嘿, 猫腰个 撂吧 嘿。

拉苫布号
（渔民号子）

秦皇岛市
罗荣海 唱
罗进梦 记谱

1=F 2/4 ♩=72

| 6̲. 3̲ | 5 5 | 1̇ 6̲ 3̲ | 5 — | 6̲ 6̲ 5̲ 1̲̇ 6̲ | 5 6 |
喽 哎者 咧 哎 哎 呀, 一起(哪)往 上 拽 呀

| 1̇ 6̲ 3̲ | 5 — | 6̲ 6̲ 5̲ 1̲̇ 6̲ | 5 6 | 1̇ 6̲ 3̲ | 5 — |
来 哎 呀, 大家要 加把 劲(呀) 来 哎 呀,

| 1 6 1 6 5 | 5 1̇ 6 | 1̇ 6 3 5 | - | 6 6 5 6 1̇ | 5 5 |

眼 看着要起 来(呀) 来 哎 呀， 过去的王怀仁哪

| 1̇ 6 3 5 | - | 6. 5 3 5 | 1̇ 5 | 1̇ 6 3 5 | - | 6. 5 3 5 |

来 哎 呀， 剥削咱工 人 哪 来 哎 呀， 来 了 共 产

| 1̇ 5 | 1̇ 6 3 5 | - | 6 5 6 1̇ | 5 6 | 1̇ 6 3 5 | - ‖

党 啊 来 哎 呀， 工人得解 放 啊 来 哎 呀。

道 拨 号 子

(渔民号子)

秦皇岛市
杨福录 领唱
耿贵忠、刘伍连 伴唱
张 悦 记谱

1 = F 2/4
♩ = 40

(领) 来 这 啊， 哥 啦儿的个 来， 今 天来把道拨来，
大干 八九月 咳，
三 面 红旗呀，
那(呀)边的看 哎，
出港 拉小麦 哎，
后边 车头来呀，
大(呀)急的行 哎，
两来 头的人 哪，
当(呐)中的人 哪，

哎 呀， 哎 哎 哟 哇，

汗流满的面 哪， 同(哪)志的们 哪。
迎接 红十月呀， 哥(啦)儿的个 呀。
众(哪)人的扛 哎， 谁也推不倒 喂。
加车 又加港 咧， 进港就烧煤 呀。
同(哪)志的们 哪， 注意安的全 哪。
注意安的全 哪， 安全是第一 呀。
开(哪)进的来 呀， 思想要集中 哎。
欢着点的拨 呀， 一个劲的拨 呀。
慢着点的拨 呀， 人多力量大 呀。

哎 咳 哟 哇， 哎 咳 的 哟 喂， 哎 咳 哟 哇。

冀东民歌

拉 机 器 号

(渔民号子)

秦皇岛市
郑来春 领唱
刘占庭 伴唱
张 悦 记谱

1=G 2/4 ♩=40

来 这来，一人(哪)叫起号 咳，大家的接起号 喂，
左边的注意点 咳，两边的一起走 哟，
一回(哪)起一寸 哪，往(那个)起来起 呀，
同志们(哪)齐拉 咳，拉着那大机器 咧，

哎 呀，哎 来呀，

接号力量大 呀，生产要积极 呀。
两边看着点 咧，安全要第一 呀。
稳稳当当拉 呀，生产要第一 呀。
机器开矿山 哪，搞好那生产 哪。

哎 来呀，哎 呀哪，哎 咳 哟喂。

搭 件 号

(渔民号子)

(扛袋子)

秦皇岛市
袁克勤 唱
进梦、春恒 记谱

1=D 2/4 ♩=96

猫腰(哪)搭起来 哟，(众)嘿 哟 啦嘿 哟，(领)大 家注意安 全 哪，

嘿 哟 啦嘿 哟，(领)工 人有力 量 啊，(众)嘿 哟 啦嘿 哟，

把 头完了蛋哪，(众)嘿 哟 啦 嘿 哟，(领)蒋 匪 垮了 台，

嘿 哟 啦 嘿 哟，(领)老美也完 蛋 哪，(众)嘿 哟 啦 嘿 哟，

全国都解放 啊，(众)嘿 哟 啦 嘿 哟，(领)全国都解 放 啊，

嘿 哟 啦 嘿 哟，(领)党 的 领 导 好， (众)嘿 哟 啦 嘿 哟，

主席是大救星 哪，(众)嘿 哟 啦 嘿 哟，(领)感 谢 共 产 党 啊，

嘿 哟 啦 嘿 哟，(领)感 谢 毛 主 席 呀，(众)嘿 哟 啦 嘿。

打 夯 歌

（打夯号子）

玉田县
玉田文化馆 记谱

(领)来 者 了,(众)来 呀， (领)来 者 了,(众)来 呀，

(领)来 者 了,(众)来 呀， 来 (呀) 者 了,(众)来 呀。

打 夯 歌
（打夯号子）

玉田县
玉田文化馆 记谱

1=B 2/4　♩=80

| 2 5 3 2 1 | 2 1 7 6 5 | 1 6 2. 2 | 1 6 5 | 5 3 3 5 3 |

猫腰喂　抬起呀,(众)来　(呀)的哎　呀,(领)两(那个)条
碌碡它　好比呀,(众)哎　(呀)的哎　呀,(领)小　　老

| 5 6 5 6 1 | 6 5 3 2 2 | 2 1 2 3 5. 6 | 1 — |

龙　　啊,　哎呀哎呀哎呀哎　呀。
虎　　啦,　哎呀哎呀哎呀哎　呀。

打 夯 歌
（打夯号子）

抚宁区
张吉新 唱
王　铭 记谱

1=F 2/4　♩=84

| 6 5 5 5 6 | 1 6 5 | 6 6 5 6 6 | 4 3 2 | 5 5 3 5 6 | 5 5 5 5 6 2 1 |

来　拉着,(众)来哎哟,(领)咱们高抬起来　哎咳哟,(领)同　志们来,(众)哎咳一呼呀呼咳,

|: 2 1 2 3 5 5 | 1 6 5 | 6 6 3 6 3 5 6 | 4 3 2 | 5 5 5 3 5 6 | 5. 5 5 5 6 2 1 :|

往　北　打(呀)哎咳哟,(领)一夯压半夯来　哎咳哟,(领)这下打得好来　哎咳一呼呀呼咳。
这下往南打(呀)哎咳哟,(领)质量要保住喂　哎咳哟,(领)还要保　安全　哎咳一呼呀呼咳。
加劲儿地干(哪)哎咳哟,(领)要当模　范喂　哎咳哟,(领)还要当　英雄　哎咳一呼呀呼咳。

打 夯 歌
（打夯号子）
（一）夯 头

遵化市
中央音乐学院民歌采集队 记谱

1=♭B 2/4　♩=56

| 3 5 1 2 3 3 3 | 3 3 3 3 | 5 3 3 1 | 2 1 6 | 6 1 6 5 3 2 2 |

日　落这西(呀)山　哈来哈来哈,(领)西山才黑了天来　哟儿哟儿呀,你们

| 2 3 2 2 2 3 | 1 1 6 5 5 6 5 | 4. 4 5 | 3 3 3 3 5 | 3 2 3 3 |

都来都来都来,答应答应我的号儿, (众)哟嘿嘿哟哎嘿嘿,

(领)关上了这城门哪 呀 哈哈嘿,(领)城门 才闩 上了闩 来 哟哟儿 呀,你们都来 都来都来,答应 答应我的 号儿, 哟 嘿嘿 哟儿 嘿 嘿。

(二)流水板

遵化市
中央音乐学院民歌采集队 记谱

$1={^\flat}B$ $\frac{2}{4}$ ♩=100

日落西山黑了天，关上了这个城门（哪）咱们上上了闩，行路的君子住了个店，那打柴的樵夫下了高山，二八的佳人把银灯儿点哪，那学生就着银灯念了书篇，那农夫骑着青牛回家转哪，老渔翁扛起了钓鱼的竿，你们都来，都来都来答应，答应我的号儿，哟 嘿嘿 哟儿 嘿 嘿。

冀东民歌

夯 歌
(打夯号子)

(一) 平夯 (即缓夯)

遵化市
官占奎 唱
田祝厚、常书援 记谱

$1 = G$ $\frac{2}{4}$
♩ = 88

来这咧，来哟，来(呀么)来这儿哟，

嘿，夯往那东出头喂嗨，
嘿，小心这手和脚喂嗨，
嘿，注意要安全喂嗨，
嘿，咱们要竞赛喂嗨，
嘿，要想夺红旗喂嗨，
嘿，团结力量大喂嗨，

来(呀) 来呀。

嘿，靠着(哪)南楞打呀哈，
嘿，精神别走私呀哈，
嘿，打夯不列外呀哈，
嘿，互相来挑战呀哈，
嘿，全靠用劲抬呀哈，
嘿，劲都拿出来呀哈，

嘿。
嘿。
嘿。
嘿。
嘿。
嘿。

嘿来(呀) 来呀。

一、劳动号子

（二）快三夯（跃进夯）

遵化市
官占奎 唱
田祝厚、常书援 记谱

1 = B 2/4

(领) 嘿，
正然抬夯留留神看，
山上有（哪）三座庙，
山左有颗月明珠，
山后有座窟窿山，
遵化美景说不尽，

遵化城南来（呀）来呀，留（呀）留神看，有一个笔架山哪。
赛如笔架来（呀）来呀，三（呀）三座庙，一般样呀。
二龙戏珠来（呀）来呀，月（呀）月明珠，天下传呀。
二郎的扁担来（呀）来呀，窟（呀）窟窿山，插里边呀。
再说三天来（呀）来呀，说（呀）说不尽，说不完呀。

来（呀）来呀，有一个笔架山哪。
来（呀）来呀，一（呀）一般样呀。
来（呀）来呀，天（呀）天下传呀。
来（呀）来呀，插（呀）插里边呀。
来（呀）来呀，说（呀）说不完呀。

（三）两夯加三夯

遵化市
官占奎 唱
田祝厚、常书援 记谱

$1=G$ $\frac{2}{4}$

一、劳动号子

打 夯 歌
（打夯号子）

玉田县
刘维存 记谱

1=F 2/4 ♩=90

3 7 | 6 3 2 5 | 3 2 1 - | X - | X 0 | 3. 2 3 5 |
猫腰（哇）（那个）搭 起 来 （众）嘿 哟 （领）猫腰（那个）

6 3 | 2. 1 | 1 - | X - | X 0 | 6 5 3 | 2 2 1 |
搭 起 来 呀，（众）嘿 哟， （领）小 碡 （啊）（那个）

3 5 7 6 | 5 - | X - | X 0 | 3 5 6 | 6 3 | 2. 1 |
好 比 呀，（众）嘿 哟，（领）一 （呀） 条 龙

1 - | X - | X 0 | 5 3 6 | 5 3 5 | 6 3 2 | 1 - |
啊，（众）嘿 哟，（领）摇 头 （哇）（那个）摆 尾 呀，

X - | X 0 | 1 6 | 6 3 | 2. 1 | 1 - ‖
（众）嘿 哟， 下 （啊）山 岗 啊。

冀东民歌

水上夯歌
（打夯号子）
（打望卧）

玉田县
齐亚东 唱
陈 贵 记谱

1=A 2/4 ♩=95

6 5 5 | 5 3 5 | 5 3 5 | 5 3 2 2 1 | 2. 3 2 | 2. 3 5 3 | 2 2 |
（领）叫 着（那个）叫 着 应 声（啊）而 起 呀，（众）哎 嗨 哎 嗨 哎 嗨，

0 5 | 3. 5 | 6. 3 5 | 3/5 2 2 3/5 | 3 2 | 1 | 1 6 | 2. 5 3 2 | 1 1 ‖
（领）叫 起 了 号 来 同 志 们 都 接 着 哇，（众）哎 嗨 哎 嗨 哎 嗨。

打锔号

(打夯号子)

玉田县
齐亚东 唱
陈 贵 记谱

1=A 2/4
♩=90

2 3 2 1 ‖: 3 — | 3 0 | 3 2 1 2.3 6 1 | 2 ³⁀ 4 ³⁀5 | 2 — | 2 6 |
哟老来唉 嘿 哟, 嘿 呀 哟老来唉, 嗨 嗨呀嗨 嗨,

2 1 2 5 4 5 | 2 1 2 5 4 5 | 2 1 2 2.3 2 1 :‖ 3 — | 3 0 | 1 — | 0 ‖
嗨 上嗨 嘿上嘿, 嗨 上嗨 嘿上嘿, 嗨 上嗨哟 老来唉, 嘿 哟, 嘿!

平 音 号

(打夯号子)

滦南县
王庭祥 唱
王逸生 记谱

1=F 4/4 3/4
♩=66

⌢ ⌢ ▽ ▽ ³⁀ ³⁀ ⌢
| 6 — 5 5 6 | 0 0 0 | 6 5 6 1 6 5 3 6 | 0 0 2 6 |
 来 着 咧嗨, 大家伙就都使劲儿 来, 嗨,

| 0 0 0 0 | 6 3 5 — | 0 0 0 0 | 5 3 2 2 6 |
 来 呀, 来嗨呼 嗨,

 ³⁀ ³⁀ ³⁀ ³⁀
| 3 3 3 3 5 5 3 3 5 | 0 0 0 6 | 3 3 3 5 6 5 5 5 6 |
 有的人就没接号 来, 哈 接号可是多热闹 哇哎,

| 0 0 0 0 | 5 2 1 1 6 | 0 0 0 0 |
 哎嗨呀 哈,

 ³⁀ ³⁀
| 0 0 5 | 6 5 6 1 6 5 3 6 | 0 0 0 | 3 3 3 5 5 5 2 3 5 |
 哎, 接号可就多热闹 哇, 啊, 接号又是 不费劲儿啊,

| 1 6 5 5 | 0 0 0 0 | 5 3 2 2 6 | 0 0 0 0 |
 哎嗨呀 哎, 哎嗨呀 啊啊,

 ⌢
| 0 0 0 | 3 3 3 5 6 5 5 5 6 | 0 0 0 |
 两边那个同志们 哪, 哎.

| 5 2 1 1 6 | 0 0 0 0 | 6 1 5 5 |
 哎嗨呀 哈, 哎嗨呀 哎.

一、劳动号子

打 桩 号 子

(打夯号子)

滦南县
王庭祥 唱
王逸生 记谱

1 = E 4/4
♩ = 72

冀东民歌

鹰 不 落

(打夯号子)

玉田县
齐亚东 唱
陈 贵 记谱

1 = A 2/4
♩ = 100

| 0 5 3 5 | 6 6 5 | 5 3 2 1 2 | 5 3 2 | 2. 3 5 3 | 2 2 |

咱 们(哪) 来(呀) 到　大(呀么)大 船　上　啊，哎 嗨哎 嗨哎 嗨，
水 上(呀) 打(呀) 夯　人 人要多 出　力　呀，哎 嗨哎 嗨哎 嗨，
世 界上 哪个(哇) 龙 王 这件 事　啊，哎 嗨哎 嗨哎 嗨，
我 们那 不 许(呀) 洪 水 来 作 怪　呀，哎 嗨哎 嗨哎 嗨，

| 0 6 3 5 | 6 6 5 | 1. 2 3 5 | 2 2 | 2. 3 5 3 | 2 2 |

同 心(哪) 协(呀) 力　来 (呀)来 打　夯　啊，哎 嗨哎 嗨哎 嗨
蓟 运那 河 上(啊) 大 战 老 龙 王　啊，哎 嗨哎 嗨哎 嗨
我 们(哪) 就 是(啊) 老 (呀)老 龙 王　啊，哎 嗨哎 嗨哎 嗨
打 好夯 修 好堤　河 堤 坚 如 钢　啊，哎 嗨哎 嗨哎 嗨

| 7. 6 7 6 | 5 5 | 2 6 2 | 6 2 7 6 | 5 2 2 | 5 0 |

哎 嗨哎 嗨哎　嗨　哎嗨哎　哎嗨哎嗨哎　嘿嘿嗨。
哎 嗨哎 嗨哎　嗨　哎嗨哎　哎嗨哎嗨哎　嘿嘿嗨。
哎 嗨哎 嗨哎　嗨　哎嗨哎　哎嗨哎嗨哎　嘿嘿嗨。
哎 嗨哎 嗨哎　嗨　哎嗨哎　哎嗨哎嗨哎　嘿嘿嗨。

一、劳动号子

打 夯 号 子

(打夯号子)

丰润区
张维善 记谱

1 = F 2/4

(领) | 6 — | 5 5. | 0 2 2 1 2 3 5 | 6 3 0 | 0 6 6 1 2 2 5 3 5 |
　　　来，　　　辙咧，　　咱们 哥几个 咧，　　　　　把夯 高搭起

(合) | 0 0 | 0 5 | 5 — | 0 0 | 0 5 | 5 — | 0 0 |
　　　　　　　来 哟，　　　　　　　　来 哟，

说明：

 曲式：领一段式，起、承、合三句式循环；

 句式：五言、七言、五言居多，辙韵不限，即兴演唱；

 节奏：不论领合均弱拍起；

 调式：宫调式，合唱部分起句结于徵，承句结于商，合句结于宫。

姐 妹 号

（打夯号子）

滦南县
陈大铭 唱
唐向荣 记谱

搬 石 头
（开山号子）

遵化市
王永志 唱
常书援 记谱

$1=\flat B$ $\frac{2}{4}$ ♩=84

（领）｜0 0｜0 0｜0 0｜0 0‖：5̇ 5̇ 6̇ 5̇ 3̇｜0 0｜

（众）｜3 2｜1̇ 6 2｜6 6 1̇｜2̇ 1̇‖：0 0｜3̇ 5̇ 3̇ 2̇｜

嘿 吼　嘿呀吼　嘿呀吼　呀 吼，

力 气 大（呀么）嘿　　吼，
石 头 大（呀么）嘿　　吼，
路 途 远（呀么）嘿　　吼，
石 头 小（呀么）嘿　　吼，

｜5̇ 2̇ 2̇｜0 0｜2̇ 2̇ 2̇ 2̇｜2̇ 6 1̇ 1̇｜0 0｜0 0：｜

｜0 0｜6 1 6 1 2｜0 0｜0 0｜6 6 1̇｜3̇ 2̇：｜

赛 老 牛（哇）哈　吼，能 干的汉 子 搬 石 头（哇）嘿呀吼　呀 吼。
想 办 法（哇）哈　吼，扁 担 铁 锁 抬 起 了 它（呀）嘿呀吼　呀 吼。
分 几 站（哇）哈　吼，几 个 人 把 它 滚 着 走（哇）嘿呀吼　呀 吼。
石 头 小（哇）哈　吼，小 孩 儿 背（呀）换 一 换（呀）嘿呀吼　呀 吼。

起 山 号
（开山号子）

卢龙县
陈维扬 唱
采石工人 记谱

$1=C$ $\frac{2}{4}$ ♩=60

转1=G

｜2 $\frac{4}{3}$ $\frac{4}{3}$ 3 0 1 6｜2̇ 2 6 0 1̇｜6 5 3 5｜5 6 5｜6 5 3 1｜1 0 1｜

来　　　哎 喂嘞 哎 来 哎 哎，来 哎 哎，　来 哎 哎 来 哎

｜6 $\frac{3}{3}$ 2．3｜2 1 6 5 1｜1 2̇ 1｜6 1 5 3 1｜1 0 1｜X X． 1｜

来 哎 哎，　你 来 哎 哎　来 哎 哎　来 哎 哎 哎　来，　哎 使劲儿 哎

｜6 5 3 1｜1 0 1｜X X． 1｜X X X 1｜X X X X X X 0 1｜

来 哎 哎 来 哎，　脚 下 哎 要 清 楚 哎，　别 踩 活 石 头　哎

| 6̣ 5̂3 1 | 1 0 1 | X̲X̲. 1 | X̲X̲X̲ 1 | X̲X̲X̲X̲ 1 | X̲X̲. 1 |
来 哎 来 来 哎, 头里 哎 撬起来 哎 搬忒大啰哎, 不走 哎

| 6̣ 5̂3 1 | 1 0 1 | 6 ⅰ⁄ᴛ 6 2 | 3 ⁵⁄ᴛ 3 2 | 1.2 3 2 1. 3 | ⅰ⁄ᴛ 6̂ 6 5 1 |
来 哎 哎 来 哎 来 哎 哎 来 哎 哎 来 哎 你 来 哎 哎

| 1 0 1 | X̲. X̲X̲X̲ 1 | X̲X̲X̲X̲ 1 | X̲X̲X̲ 1 | X̲X̲X̲X̲X̲0̲ 1 |
来 哎, 伙计们哪哎, 多使劲啊哎, 大石头 哎, 全凭你们哪啊哎,

| 3̂ 5̂6 1 | 1 0 1 | 6 ⁵⁄ᴛ 3 2 | 5 1̂6 2 | 5 1̂6 2 | 2̂.1̂2̂5 1 |
来 哎 哎 来 哎 来 哎 哎 来 哎 哎 来 哎 哎 来 哎 哎

| 1 2̃ 1 | 6̣ 5̂3 1 | 1 0 1 | X̲X̲X̲ 1 | X̲X̲X̲ 1 | X̲X̲X̲X̲X̲0̲ 1 |
来 哎 哎 来 哎 哎 来 哎, 快点走哎, 加小心 哎, 别踩出溜啰 哎,

| 6̣ 5̂3 1 | 1 0 1 | ⅰ⁄ᴛ 6̂ 5 3 2 | 5 1̂6 2 | 2̂.1̂6 1 | 1 2̃ 1 |
来 哎 哎 来 哎, 来 哎 哎 来 哎 哎 来 哎 哎 来 哎 哎

| 6̣ 5̂3 1 | 1 0 1 | X̲ X̲X̲ 1 | X̲X̲ 1 | X̲X̲X̲X̲0̲ 1 | X̲X̲X̲ X̂ |
来 哎 哎 来 哎, 加油儿啊哎, 小心 哎, 快下去咧 哎, 下去咧 哎。

冀东民歌

二、叫卖调

十三香

滦南县
王陶然 唱
张璐琦、王艳霞 记谱

二、叫卖调

1=♭B 4/4 3/4

0 3 2 1 1̇/7̇ 6̣ 1 | 2. 1 2 3 1 - | 0 2 1 1̇/7̇ 6̣ 3 3 | 2 1 7̣ 2 1 - |
小小的纸儿 四四方方， 东汉蔡伦他造纸张。

0 3 2 1 7̣ 6̣ 1 | 0 2 1 2 3 6̣ | 0 7̣ 2 2 6̣ 6̣. 5̣ 3 3 2 1 - |
要 问这纸 有什么用， 你听我慢 慢地说(呀)端 详。

0 2 7̣ 2 7̣ 6̣ 5̣ | 0 2 1 2 3 6̣ | 0 2 2 2 2 5 | 3. 3 2 1 2 1 - |
记 者用它来 写稿件， 作 家 用 它 来写 的是文章；

0 3 2 1 1̇/7̇ 6̣ 1 | 0 1 1 2 3 - | 0 2 0 2 2. 1 3 3 | 2 1 7̣ 2 1 - |
宣传那改革 和 开放， 十 三大 的精神 放的是光芒；

0 1 1 1 1̇/7̇ 6̣ 3. | 6̣. 3 2 1 6̣ 2 1 | 2 #1 2 0 6̣ 3 3 | 2. 1 7̣ 2 1 - |
工程师用它 绘的是图纸 啊，医 生 用它来 开的是药方；

0 6̣ 5̣ 7̣ 6̣ 5̣ | 0 3 2 1 7̣. 2 1 | 2 #1 2 0 2 6̣ 1 | 5̣ 3 2 2 1 - |
纸 张落到(哇) 我的 手， 张 张 包的 都 是 十 三 香。

1 6̣. 1 2 6̣ 1 | 0 1 1 2 3 - | 0 2 2 2 2̇ 6̣ | 3 2 1 - |
上 等的花椒 和 大料， 陈 皮 肉 桂 加 两 姜；

0 1 1 1 6̣ 3 0 3 3 | 2 1 6̣ 1 | 0 2 2 6̣ 3 2 1 | 6̣ 1 2 3 1 - |
丁香木香 这个亲哥俩， 同 胞姊妹 辣椒茴香；

0 5 3 2 3 | 0 3 2 1 6̣ 1 | 2 #1 2 6̣ 3 2 1 | 7̣ 1 2 3 1 - | 5̣ 7̣ 7̣ 6̣ 5̣ |
砂仁豆蔻 样样儿有， 人 参鹿茸 它里边 藏。 你买回家去

0 1 1 2 3 - | 0 2 2 2 2̇ 5 | 3 2̇ 1 - | 0 3 1 2 3 - |
把 饭做， 鸡 鸭 鱼 肉 它 喷儿喷儿 香。 夏 天 热，

0 1 1 1̇/7̇ 1 - | 2 2 6̣ 0 2 2 6̣ | 5̣ 3 2 2 1 - | 3 2 7̣ 6̣ 1 |
冬 天凉， 冬 夏 离不开 这 十三香。 亲 朋 好 友

| 0 1 1̂ 2 3· 6 | 2 2 6 2 #1 5 | 3 3 2 1 - | 3 6̂ 1 2 3 1 |

来　聚会，你扎起那围裙就下了厨房。　煎炒烹炸

| 0 3 2̂ 1 6̇ 1 | 0 2 0 7̇ 2 6̇·5 | 3 2̃ 1 - | 7̇· 7̇ 6̇ 3 5 |

味道美，　别人夸你的手艺强。　赛过王母

| 0 2 1 2 3 - | 2 0 2 6̇ 1 2 3 | 2 1 7̇ 2 1 - | 0 2 7̇ 7̇ 6̇ 5 |

蟠桃宴，胜过老君的仙丹香。　八路的神仙

| 0 3 2 1 7̇ 2 1 | 2 #1 2 #1 2 - | 2̂ 7̇ 7̇ 6̇ 6̇ 5 6̇ | 1 - - - ‖

登门拜访，都是你用了　我的十三　　香。

卖 药 糖

（一）

滦　县
李子龙　唱
石玉琢、曹景芳　记谱

1 = F　2/4
♩ = 84

冀东民歌

买的买来捎的捎，卖小块的又来了，我这个糖块不大，味真香，跟他们普通不一样。

（二）

卖咳药糖，哪位还吃药糖咪，又酸又凉嗬薄荷凉糖。

（三）

3/4

菠萝蜜的香蕉，抗美援朝，清痰败火，保家卫国。

卖 酸 枣

滦　县
李子龙　唱
石玉琢、曹景芳　记谱

1=D 4/4
♩=80

| 5̲ 3 2 | 6 1̲6̲ 5̲ 2̲ | 1̲ 6 - | 5̲ 3 2 | 6 1̲6̲ 5̲ 2̲ | 1̲ 6 - ‖

大 酸 枣 该 有 多 甜 哪，　没 钱 买 该 有 多 馋 哪，(喊)酸枣多给！

卖 西 瓜

抚宁区
于剑平　唱
杨向前　记谱

1=D 2/4
♩=84

3̇ 3̇ 3̇ 2̇ 3̇ | 2̇ 1̇7̲̇ 6 | 3̇. 3̇ 2̇ 3̇ | 2̇ 1̇ 6 ‖

看 这 个 西 瓜 真 不 赖，　切 了 一 块 又 一 块。
看 这 个 西 瓜 真 不 赖，　吃 了 一 块 又 一 块。

卖 饭 调

（一）

昌黎县
靖安饭馆　唱
曾兆来、王来雨　记谱

1=G 2/4
♩=80

6̲ 6̲ 6̲5̲ | 5 - | 6̲ 6̲ 1̲3̲ | 2 - | 6̲ 5̲ 3̲ 6̲ | 5̲3̲ 2. | 3̲ 5̲ 5̲ 2̲ |

一 个 溜 丝 哎，　溜 杂 办 来 哎，　肉 丝 炒 饼 哎，　烩 家 常 面

1̲ 6. | 5̲ 5̲ 3̲6̲6̲ | 5̲3̲ 2. | 2̲ 2̲ 2̲5̲ 5̲6̲ | 1̲ 2 - | 2̲ 5̲ 5̲ 5. 1̇ ‖

哎，　酸 酸 辣 辣 的 哎，　要 你 肉 丝 多 剟 来 呗，　捡 包 子 咧。

（二）

6̲ 6̲ 6̲3̲ | 5 - | 2̲ 2̲ 5̲3̲ | 2 - | 6̲ 6̲ 1̲6̲ | 5 - |

哎 嘿 卖 咧，　卖 (咧) 又 卖，　哎 嘿 卖 咧，

2̲ 2̲ 1 6. | - | 6̲ 2̲ 2 | 1. 6̲ | X X X ‖

响 勺 是 卖，　卖 来 了 咧，　里 边 请。

卖裤子调

昌黎县
郭维新 唱
王来雨 记谱

1=D 2/4
♩=90

3 3 3 2 1 | 3 3 2 1 | 1 1 1 6 2 7 | 2 7 6 3 | 6 1 6 1 | 6. 1 |
这条裤子 真叫大，打开了把式 撂开了叉，大个子 要买

2 7 6 5 | 6 6 1 6 1 | 2. 3 5 | 5 — | 6 1 2 3 | 5 5 ‖
就穿它，小个子要买连 脖儿扎 嘿， 一块两毛 八 呀。

磨剪子锵菜刀

抚宁区
宁 杨、向 前 记谱

1=D 2/4
♩=84

(喇叭)(5 2. | 2 5 2 0)|

0 2 | 5 3 3 2 | 2 1 1 7. 1 | 2 X | 1 7 3 2 | — 2 0 ‖
磨 剪子哎， 磨 剪子来 嘞，锵菜 刀 来。

磨剪子锵菜刀

玉田县
刘维存 记谱

1=C 2/4
♩=72

1 5 | 3 3 1 0 | 1 5 | 1 2 1 — ‖
磨剪 子来哎， 锵菜 刀！

卖小鸡

玉田县
刘维存 记谱

1=G 2/4
♩=60

5 3 6 5 | 5 — | 2 5 6 5 | — ‖
卖 窝嗬， 卖 小鸡 活。

三、山 歌

年年都有三月三
（山坡羊）

迁西县
高井旺、高庆于 唱
闫立新、蔡宝满 记谱

1=♭B 4/4 2/4
♩=70 高亢、辽阔、自由地

年年都有三月三，
我们也有三月三，
王母娘娘会群仙。
没吃没穿没人管。

羊 皮 沟
（山坡羊）

迁西县
张巨恒 唱
蔡宝满、闫立新 记谱

1=E 4/4
♩=40

庄南有沟叫羊皮哟，出产许多好东西哟，又有栗子又有梨哟。

三、山歌

四、秧歌调

看 秧 歌

丰润区
果浩增 唱
赵学勇 记谱

1=♭B 2/4

5 32 | 5 32 | 5356 | 321 | 1.133 | 2 1 | 6. 3 | 5 — |
正月 十五 闹元 宵 哇，八路军的 秧歌 过 来 了。

1 65 | 1 65 | 161 | 13 | 161 | 353 | 1.611 | 353 |
妹妹 就把 姐姐 叫哇，不用叫 知道了 抱着孩子 往外跑。

161 | 353 | 1.611 | 353 | 1.611 | 353 | 161 | 353 |
门坎高，没看着，一个跟头 拌倒了。摔了孩子 扭了腰，孩子哭 狗也咬。

1.253 | 2 — | 1.233 | 2 1 | 6. 3 | 5 05 | 6561 | 5 — ‖
哎咳哎咳哟，八路军的 秧歌 过 去 了，她看也 没看 着。

打场子的秧歌调

昌黎县
秦 来 唱
张凤昌、郭兴权 记谱

1=E 2/4
♩=90

2 2 2 | 6.1 2 | 6 2 6 | 1 6 | 6 6 6 | 6 2 6 | 5 3 |
一门 五福 哇，五福 临门 哪，遇见了 喜 神（哪）

2 1 6 | 5 3 2 | 0 5 3 5 | 3. 5 6 6 | 6 5 3 5 | 3 1 2 | 1 0 |
和着财 神 哪。 财神爷 怀抱着 摇钱树 喂哎，

X. X X | X 0 | 0 6 6 6 | 6 2 7 6 | 5 5 | 0 5 3 1 |
　　　　　　　　 财神爷怀 抱着 聚宝

6 5 3 2 | 1 ↷ | X X | X X | X X X X | X 0 ‖
盆 哪。

赵州石桥

滦县
刘湘林 唱
曹景芳、石玉琢 记谱

1=G 2/4
♩=104

赵 州 石 桥 什 么 人 修？玉
赵 州 石 桥 鲁 班 爷 修，玉

石 栏 杆 什 么 人 留？什 么 人 骑 驴 在
石 栏 杆 圣 人 留。张 果 老 骑 驴 在

桥 上(哦) 走？ 什 么 人 推 车
桥 上(哦) 走， 柴 王 爷 推 车

压 了 一 道 沟？
压 了 一 道 沟。

唱 秧 歌

抚宁区
徐长海 唱
杨向前、陈丽霞、郑庆奎 记谱

1=F 2/4
♩=100

一 树(那个) 梨(呀) 花(呀) 一(呀) 树(呀) 梅 呀，梨 花(那个) 梅 花

紧 相 随 呀，梨 花 落 在 梅 花 上 呀哈，

压 地(那个) 梅(呀) 花 颤 微 微 呀。

点 秧 歌

昌黎县
郭文成 唱
王来雨、高洪章 记谱

1=G 2/4
♩=105

住 下 鼓， 压 下 锣， 住 鼓 压 锣 点 秧 歌，

点 着 谁 来 谁 就 唱 啊， 伙 计

过 来(呀) 替 我 接 着 哇 啊。

五、民间小调

十 大 怨

遵化市
高顺兴 唱
王俊臣 记谱

1=E 2/4　♩=65

| 3. 5 6 5 | 1. 6 5 | 5 6 5 3 | 2 - | 2. 3 5 6 | 3 2 1 | 6 2 1 6 | 5 - ‖

一怨二爹娘，　爹娘无主张，　女儿的心事　全不挂心上。
二怨二公婆，　你怎不娶我，　男大当婚事　女大又当说。
三怨说媒的人，媒人好狠心，　两头的亲事　你怎不过问。
四怨奴的哥，　比奴大不多，　去年四月儿　你把人说。
五怨奴的嫂，　与奴一般高，　小小的婴儿　她在怀中抱。
六怨奴的妹，　比奴小两岁，　男孩成双　女孩又成对。
七怨奴的郎，　东庄上学堂，　上学下学像　路过庄头上。
八怨奴的房，　好似一庙堂，　出来进去好　尼姑和尚。
九怨奴的床，　打开红罗帐，　只见罗帐　不见奴的郎。
十怨奴的命，　奴命太不强，　不如逃走去找　我的夫郎。

小 放 牛

滦 县
吴 交 唱
吴克义 记谱

1=G 2/4　♩=60

| 5. 3 2 | 5. 3 2 | 1. 2 5 3 | 2 2 6 1 | 2 2 3 2 1 | 6 2 5 | 6 6 1 2 1 6 | 5 - ‖

郎君得病着了床啊，　梳洗打扮探情郎，　瞒过二爹娘。
怀里揣上玫瑰饼啊，　袖里拢着是闵姜，　汗巾包冰糖。
走进病房看端详啊，　瞧见情郎倒在床，　脸似腊打黄。
你要是饿了吃块凉啊，　嘴里没味含闵姜，　渴了化冰糖。
二回当着说话里整不敢落泪啊，　听说情郎一命亡，　叫人哭断肠。
当着爹娘不敢穿孝啊，　含悲来到自己的房，　痛快哭一场。
当着爹爹娘不敢穿，　做双白鞋被窝里藏，　夜晚才穿上。

小 五 更

迁安市
王玉林、王永胜 唱
刘荣德、刘维存、闫立新 记谱

1=♭E 2/4
♩=76

6 6̲5̲ | 3̲5̲ 1̲6̲ | 5 5̲3̲ | i ⌒0 | 2.̲ 3̲5̲5̲ | 3.̲ 5̲3̲2̲ |
一 更 鼓 儿 天 哎 哎， 一 更（哎）鼓 儿

1 1̲6̲ | 1 0 | ³̲5̲ 5̲6̲ | 1 5 | 1̲6̲ 5 |
天 哎 哎， 思 想 起（呀）心 爱 的 人（哎）

2.̲ 3̲5̲5̲ | i̲ 3 | 3̲2̲ 1 | 1̲6̲ 1 0 ‖: 3 2̲3̲ | 5 5 |
睡（呀么）睡 不 安 哪 哎， 这 两 天（哎）

2 5̲3̲ | 2 1̲6̲ | 5 5 | 5 3̲2̲ | 1 6̲1̲ | 2̲1̲6̲ | 5 - :‖
你 不 来， 你 把 心 肠 改 变。

小 重 楼

迁安市
王玉林、王永胜 唱
刘荣德、刘维存、闫立新 记谱

1=D 2/4
♩=70

冀东民歌

6 6 | 5̲3̲ 2̲7̲ | 6 6̲5̲ | 6 - | 2.̲ #1̲2̲2̲ | 3.̲ 2̲1̲6̲ | 3.̲ 2̲3̲5̲3̲ |
五 更 又 到 天 明 哎 哎， 哎 咳 哎 咳 哟， 五 更

2̲7̲ 6̲3̲ | 5 5 | 6̲2̲ 1̲6̲ | 5̲5̲ 3̲5̲ | 5 - | 2̲2̲ 3̲2̲ | i i |
又 到 天 明 哎， 哎 咳 哎 咳 呀 啊。 吩（哪）咐（哇）

2̲2̲ 3̲2̲ | #1.̲ 3̲2̲7̲ | 6 6̲1̲ | 6̲5̲ 2̲3̲ | 5 5.̲ 6̲ | 3 3̲5̲ | 6 0 |
丫（呀） 环（哪）止 灭 了 那 盏 银 灯（啊）是 小 丫 环，

5.̲ 6̲ | i 0 | 3̲6̲ 2̲7̲ | 6.̲ 1̲6̲3̲ | 5.̲ i | 6.̲ 5̲5̲3̲ | 2.̲ #1̲2̲ |
银 灯 止 灭（呀） 找 不 着（哪）菱（哪）菱（哪）菱 花 镜，

3̲6̲5̲3̲ | 2 - | 2.̲ 5̲ | 3 3̲5̲ | 6 0 | 5.̲ 6̲ | i.̲ 0 | 3̲6̲ 2̲7̲ |
哎 咳 哎 咳 呀。 （哎）小 丫 环 银 灯 止 灭（呀）

6.̲ 1̲6̲3̲ | 5.̲ i | 6.̲ 5̲5̲3̲ | 2̲#1̲ 2 | 3̲6̲ 5̲3̲ | 2̲2̲ #1̲ | 2.̲ 0 ‖
找 不 着（哪）菱（哪）菱（哪）菱 花 镜， 哎 咳 哎 咳 哟 喂 哎 哎。

小 大 姐

抚宁区
栗培元 唱
于剑平、张治水 记谱

1=♭E 2/4
♩=112

5 5 2 5	6 -	5 3 2 1	1 -	5 3 5 5 3 5	6 -	5. 3 2 1
小 大 姐		标了一个 标，		整天价把女婿 挑，		她（呀啊哈）
养活一个孩 子		蚂蚱那么 大，		掉 到 地 下		找（呀）也要

6 1 2 1	5. 3 5 3	2 5 3 2	1 2 1	0 5 3 5	i 6 5 3	5 3 2 1
挑 挑，	挑来挑去挑	花了 眼，		挑 一 个 女	婿 有	筷子那么
找不着，	筛子筛来箩	子 过，		依 仗 他 二	大 妈	

1.
1 - ‖
高。

2.
5. 3 2 5	3 2 1	0 5 3 5	i 6 5 3	6 5 3 2	1 - ‖
眼 睛 好，		南 来 的 公	鸡 叨	去 了。	

正 月 里 来

丰润区
文化馆 记谱

1=F 2/4
♩=80

3 5 3 2	3 5 3 2	1 1 3	2 -	3 5 3 2	3 5 3 2	1 1 3
正 月 里 来	正 月 正，		我 与 小	妹妹 去 逛 花		
二 月 里 来	龙 抬	头，	我 与 小	妹妹 去 登 高		
三 月 里 来	三 月 三，		我 与 小	妹妹 去 逛 唐		

2 -	3 2 3 1	2 2	1 6 5	1 6 1 2	1. 6 5	3. 2 6 2	1 - ‖
灯，	逛灯是假的	（呀）	妹（呀）	试试你的心	哪 一	呼呀呼 咳。	
楼，	高楼修的高	（哇）	妹（呀）	闪了你的腰	哇 一	呼呀呼 咳。	
山，	唐山正挖煤	（呀）	妹（呀）	黑了你的身	哪 一	呼呀呼 咳。	

五、民间小调

放 风 筝

乐亭县
王文昌 唱
林本仁 记谱

1=D 4/4
♩=92

1 2 1 2 1 6 5. 6	1 2 1 2 1 6 5 —	5 3 2 3 2 1 6
姐 妹 梳 妆 更 衣		

1 6 5 6 5 3 5 —	1 2 1 6 5 1 2 1 6 5	3. 5 6 1 5 5 3
衫，	喜 喜 洋 洋 去 逛 青 啊，	

5 3 5 6 1. 2 3 5	2 3 1 2 3 2 1 —	1 6 5 3 5 6 1
捎 带 着 放 风 筝，	哎 咳 哟	得儿 那么 依儿 呀 呼

5 6 5 3 2 1 2	5. 3 5 6 1 2 3 5	2 3 1 2 3 2 1 —
哟 哇 哈 嗯 哎 哟，	捎 带 着 放 风 筝	哎 咳 哟。

放 风 筝

昌黎县
李永顺 唱
王来雨 记谱

1=E 2/4
♩=96

6 1 6 5 3 3 5	6 1 6 5 3	3. 1 6 5	6. 5 3	3 3 5 6 5	1. 3 2 2
正 月 里 来	正 月 正，	姐 妹 二 人	去 逛 青(啊)		
姐 妹 二 人	往 前 行，	前 行 来 在	南 大 洼(呀)		
姐 妹 二 人	手 头 巧，	风 筝 以 上	缀 上 响 铃		
头 一 出	放 的 是	梁 山 伯，	二 一 出	放 的 是(啊)	
三 一 出	放 的 是	高 怀 德，	四 一 出	放 的 是(啊)	
五 一 出	放 的 是	高 君 宝，	六 一 出	放 的 是(啊)	

1 2 3 3 2 7	6 6 5 6	1 6 1 2 3 2 3	1 2 3 3 2 7	6 6 5 6
捎 带 着 放 风	筝 哎 嘿	嗯 哪 哎 嘿 哟，	捎 带 着 放 风	筝 哎 嘿。
撒 开 了 风 筝	绳 哎 嘿	嗯 哪 哎 嘿 哟，	撒 开 了 风 筝	绳 哎 嘿。
一 顿 一 哗	啷 哎 嘿	嗯 哪 哎 嘿 哟，	一 顿 一 哗	啷 哎 嘿。
祝(呀) 祝 英	台 哎 嘿	嗯 哪 哎 嘿 哟，	二 人 下 山	来 哎 嘿。
赵(啊) 赵 美	荣 哎 嘿	嗯 哪 哎 嘿 哟，	二 人 把 枪	拧 哎 嘿。
刘(哇) 刘 金	定 哎 嘿	嗯 哪 哎 嘿 哟，	大 破 寿 州	城 哎 嘿。

冀东民歌

放 风 筝

滦　县
黄　万 唱
杜文英 记谱

$1=C$　$\frac{2}{4}$
♩=85

正月里来正月（呀）正，
行行正走来的（呀）快，
姐妹二人手头能，
姐妹二人正把风筝放，
一刮刮到南京去，

姐妹（那个）二人去逛青，捎带着放风筝，
一霎时来到南洼中，松开风筝绳，
风筝（那个）以上钉上响铃，一顿一哗铃，
西北（那个）天上刮了大风，刮断了风筝绳，
二刮（那个）刮去北京城，何日得相逢，

得儿　呀得呀得哟哎，捎带着放风筝嗯哎哟。
得儿　呀得呀得哟哎，松开风筝绳嗯哎哟。
得儿　呀得呀得哟哎，一顿一哗铃嗯哎哟。
得儿　呀得呀得哟哎，刮断了风筝绳嗯哎哟。
得儿　呀得呀得哟哎，何日得相逢嗯哎哟。

放 风 筝

丰南区
刘长洪 唱
候占山 记谱

$1=F$　$\frac{2}{4}$
♩=96

正（哎）月（呀）里（呀）来（呀）正（啊）月　正啊，

姐妹二人去逛青哎，捎带着放风筝哎，

嗯哎哎咳哟，嗯哎哎咳哟，捎带着放风筝哎。

五、民间小调

放 风 筝

卢龙县
温 荣 唱
董连贵 记谱

1 = F 4/4
♩ = 100

6 6̂1 6 5	3 — ⁶⌢	5 6̂1 6 5	3 —	5. 6 1 1̇ 6 5

姐 婀（哎哎）儿　　　　房（哎咳哎）中　　　　绣（哇）丝（哟嗬）

| 3 2̂6 1 | — | 1 1̂6 1̇1 6 5 | 1. 2 5 3 2 | — | 3 2 3 5 6. 1 3 2 |

绒 啊，　　忽 听得窗棂外　刮 起了风，　姐儿要去放风

| 1. 2 7 6 5 | — | 1 1 6 3 2 | — | 3 2 3 5 6. 1 3 2 | 1. 2 7 6 5 | — |

筝，哎咳哟　　哼哎哎咳哟，　姐儿要去放风　筝　哎哎哟。

小 放 风 筝

乐亭县
何在田 唱
何宗禹 记谱

冀东民歌

1 = E 2/4
♩ = 84

| 6. 6̂1 5 6 | 1 | 1 6 | 2̂3 7 6 3 | 5 | 5 3 | ⁵5̂3 ♯2̂3 | ⁵⁴5 6 1 |

正（啊）　月（啦）里（呀）来（呀）正（啊）月
大 姑　娘（啊）二 姑　娘（啊）放 的　本 是 个
五 姑　娘（啊）六 姑　娘（啊）放 的　本 是 个
九 姑　娘（啊）十 姑　娘（啊）放 的　本 是 个

| 3 5 3 2 1 6̇1 | 2 2̂ 1 | 2. | 2 1 | 2. 1 2 3 | 5 | 5 3 | 6̂. 1 3 2 |

正啊，　　　　　　他们姐 十 个（呀）荒 郊
大 八 卦呀，　　　　三 姑 娘（啊）四 姑
花 蝴 蝶呀，　　　　七 姑 娘（啊）八 姑
美 人 送 饭，　　　他们姐 十 个（呀）荒 郊

| 1 | 1 6 | 1. 2 3 5 3 | 2 2 1 2 3 5 | 2 1 7 6 | 5 — |

外（呀）来　放　风（啊）　　　筝哎。
娘（啊）放　的本是个老鹞　鹰哎。
娘（啊）放　的本是个长蜈　蚣啊。
外（呀）来　放　风　　　　筝哎。

放 风 筝

昌黎县
牛振有 唱
宋元平、王世杰 记谱

1 = C 2/4
♩ = 90

| 3 5 1 3 | 5 5 3 | 1 6 3 2 | 1 — | 1 2 5 3 | 2 3 2 1 | 1 2 3 6 | 5 — |

正(哎)　月(呀)　里　　来　　正　　月(呀)　正，
姐(呀)　妹(呀)　儿　人　　往　　前　　走，
头(哇)一　出(哇)　放　的　是　梁　　山　　伯，
三　一　出(哇)　放　的　是　张　　君　　瑞，

| 3 2 1 | 3 2 1 | 3 5 6 1 | 5 5 | 1 6 5 1 | 6 1 3 3 | 2 4 3 2 | 1 — |

姐　妹　二　人　又　去　逛　青　呀，捎　带　着　放　风(哎)筝哎，
霎　时　来　到　南　洼　中　啊，扯　开　了　风　筝(哎)绳哎，
二一出　放　的　是　祝　英　台　呀，二　人　下　山(哪)来哎，
四一出　放　的　是　崔　莺　莺　啊，二　人　得　相　逢哎，

| 3. 5 | 6 5 6 1 | 5 5 5 5 | 1 6 5 1 | 6 5 3 | 2 4 3 2 | 1 — ‖

咿　呼　咿呼呀呼嘿　哟，捎　带　着　放　风　筝　哎。
咿　呼　咿呼呀呼嘿　哟，扯　开　了　风　筝　绳　哎。
咿　呼　咿呼呀呼嘿　哟，二　人　下　山　来　哎。
咿　呼　咿呼呀呼嘿　哟，二　人　得　相　逢　哎。

五、民间小调

游 南 关

昌黎县
秦　来 唱
王来雨 记谱

1 = G 2/4
♩ = 84

冀东民歌

尾声

游 南 关

乐亭县
王老春 唱
文化馆 记谱

1=F 4/4
♩=106

1 65 32 16	1 65 32 16	1 6 1 1 65	3 26 1 -

闲 来 无 事 上 南 关,

5 3 5 1 1 65	3. 21 3 2 2	5. 35 6 3. 21 6	2 3 21 6 5 -

有一个 小佳人(哪) 站 在门(哪)前哪, 打 扮 得赛过 天 仙,

3. 1 65 3. 21 6	3. 1 65 3. 21 6	5. 35 6 3. 21 6	2 3 21 6 5 -

嗯 哎 哟 嗯 哎 哟, 打 扮 得赛过 天 仙。

跑 南 关

卢龙县
王怀仁 记谱

1=G 2/4
♩=96

3 2 5 2	3 -	6 2 5 32	1 -	6 5 32 1 2 3	2 2 21 6 5 -

闲来无 事 上 南 关, 瞧见一个 大 姐 站在门 前,
上梳圆 头 盘 龙 簪, 后边燕尾 尖 又 尖,
耳边缀 着 八 宝 环, 上身穿的 大红袄 罗裙系在腰间,

6 2 2	7 6	5. 53	1 6 1 1	6 5 3 3	1 1 2	5 3	2 2 7 1

打 扮得赛 天 仙 哪, 要问此人 怎打扮哪? 列位 不 知 请听言。
红头绳扎 上 边 哪, 江南官粉 擦满面哪, 藕红的 胭脂 点唇尖。
下 露着小 金 莲 哪, 要问此人 哪儿住啊? 家住 在(呀) 在南关。

五、民间小调

下 南 关

滦南县
刘春生 唱
王逸生 记谱

1=C 2/4
♩=96

心（哪）闲无（哇）事到南关，
头（哪）上青（哇）丝如墨染，
江（哪）南官（哇）粉拍满面，

门前站着一个俏皮佳人，来我说，打扮起来赛如天
鬓边斜插白玉簪，来我说，歪戴着猴爬
苏州胭脂点唇间，来我说，两道蛾眉

仙哪，哪呼咿呼哟，打扮起来赛如天仙哪。
杆哪，哪呼咿呼哟，歪戴着猴爬杆哪。
弯哪，哪呼咿呼哟，两道蛾眉弯哪。

扫 边 关

玉田县
韩会广 唱
张春起、张树培 记谱

1=G 4/4
♩=76

正月是新年，哎咳哎咳哟，正月是新
丈夫扫边关，哎咳哎咳哟，丈夫扫边
丈夫扫边关，哎咳哎咳哟，丈夫扫边
收泪开笑颜，哎咳哎咳哟，收泪开笑

年，丈夫出征去扫边
关，远离家乡万水千
关，扫平敌寇国泰民
颜，丈夫你在外把信儿

守 边 关

抚宁区
李辑五 唱
王 铭 记谱

1=E 2/4
♩=86

(Sheet music with lyrics:)

春天温又暖，丈夫出征去守边关，去守边关哪，　　　去守边
夏季麦儿黄，大麦小麦都上场，都上场哪，　　　　　都上
秋天五谷丰，农夫个个喜上眉梢，喜上眉梢哪，　　　喜上眉
立冬冷了天，大人孩子俱把棉衣穿，俱把棉衣穿哪，

关，花灯儿无心点（哪）收拾（那个）弓（啊）弓和箭哪，哎咳哎咳哎咳哎咳咳哟。
山，怎不叫奴家我（呀）心中（那个）想（啊）想念哪，哎咳哎咳哎咳哎咳咳哟。
安，奴家我收泪痕（哪）改变（那个）笑（哇）笑颜哪，哎咳哎咳哎咳哎咳咳哟。
传，到边关杀敌寇（喂）早日（那个）奏（啊）奏凯旋哪，哎咳哎咳

关，花灯儿无心点（哪）收拾（哪）弓和箭。
场，我丈夫没书信（哪）家中（哪）多盼望。
梢，愿丈夫在边关（哪）杀敌（哪）多立功。
穿，给丈夫捎回信（哪）家中（哪）多康健。

五、民间小调

思 五 更

玉田县
张连胜 唱
陈 贵 记谱

1 = F 2/4
♩ = 66

| 3 3 5 6̂5 | 5̂ 3 3 | 2. 3̂5 6 | 3 2 1̂ 6̣ | 3̂ 2 1 2 - | 2̂ 3 6 5̂6 |

一(呀)更(哎) 里 (呀) 点 上 了 银(哪) 灯啊， 梁 山
在(呀)杭(哎) 州 (啊) 读 书 三(哪) 冬啊， 为 上
二(呀)更(哎) 里 (呀) 我 好 伤(哪) 怀呀， 送我兄
说她伶(哎) 俐 (哎) 还 属着 她(呀) 乖呀， 伶俐俊
三(呀)更(哎) 里 (呀) 似 睡 朦(啊) 胧啊， 梦见兄
二人相(哎) 对 (呀) 携 手 来 相 逢啊， 拥抱 一
四(呀)更(哎) 里 (呀) 两 眼 泪 纷 纷哪， 相 思
身穿的襕 衫 (哪) 头 戴的绫 (哪) 巾哪， 小 小 金
五(呀)更(哎) 里 (呀) 不 久 就要 天 明哪， 恼恨 师
同学的人 儿 (啦) 一 十 二 三哪， 独我山

| 3 3 | 2. 3̂5 6 | 3 2 1̂ 6̣ | 3̂ 2 1 | 6̂ 5̂ 6̣ | 0 5 3 2 | 3̂2̂1̂ 2 1 - |

伯(呀)懒(哪)读 书 经啊， 思(啊)想 九(哇) 江啊，
学(呀)结 拜了 谊 盟啊， 英 台 行事不 公啊，
弟(呀)同 下 山 来呀， 破 迷 来 猜呀，
俏(哇)属 着 我 呆呀， 我怎么 就不明 白呀，
弟(呀)走(啊)进 房 中啊， 燕 语 莺(啊) 声啊，
起(呀)两下情 浓 浓啊， 狗咬声 惊醒山 伯呀，
病(啊)缠 住 我的 身哪， 心 里 不 安 稳哪，
莲(哪)永 也 不 穿 裙哪， 我怎么 不 知 闻哪，
父(哇)行 事 太 (呀) 偏哪， 计 如 连(哪) 环哪，
伯(呀)送 他 下 山 来呀， 脱 下 绣(哪) 鞋哪，

| 3̂ 2 2̂7̣ | 6̣ 6̣3̂ | 3 2 1̂6̣1̂6̣ | 6̣ 6̣ 3 5 | 6̣ 6̣ 2̂7̣ | 6̣. 5̂ 6̣ - | 7̣ 6̣ 3̂ 6̣3̂ |

泪 珠 儿 (啦) 滚(哪)滚滚 哪哈嗯哎 哎咳嗯哎 咳， 擦(呀 哎咳)
哄 得 (呀嚆) 山(哪)伯哎 哪哈嗯哎 哎咳嗯哎 咳， 如(啊 哎嚆)
知 心 的 (呀) 话 儿 哪哈嗯哎 哎咳嗯哎 咳， 亲(哪 啊嚆)
如 同 (哪呀) 瞬 间 哪哈嗯哎 哎咳嗯哎 咳， 魂(哪 啊嚆)
笑 容 (哪呀) 满(哪)面 哪哈嗯哎 哎咳嗯哎 咳， 浑身 衣服
难 (哪) 难 (哪) 难割舍的 哪哈嗯哎 哎咳嗯哎 咳， 南(哪 啊嚆)
菜 饭 (呀呀) 懒得用 哪哈嗯哎 哎咳嗯哎 咳， 一(呀 啊嚆)
女 扮 (哪呀) 男(哪)装 哪哈嗯哎 哎咳嗯哎 咳， 把(呀 啊嚆)
哄 的 (呀嚆) 山(哪)伯 哪哈嗯哎 哎咳嗯哎 咳， 团(哪 啊嚆)
特 (呀 哪呀) 意的呀 哪哈嗯哎 哎咳嗯哎 咳， 让(啊 啊嚆)

| 7 6 ³⁻ 6 1 | 3 3̂2̂ 1 2 | 3 7̂ 6̇ | 3 6 5 3 | 2 2 6 1 | 2 2 5 3 | 2 - ‖

擦(呀 哎咳) 擦也擦不净，啊 嗯哎 哎咳 哎咳 嗯哎 哎咳 嗯哎 咳。
如(啊 哎嗬) 如同来做梦，啊 嗯哎 哎咳 哎咳 嗯哎 哎咳 嗯哎 咳。
亲(哪 啊嗬) 亲亲爱爱，呀 嗯哎 哎咳 哎咳 嗯哎 哎咳 嗯哎 咳。
魂(哪 啊嗬) 魂哪魂不散，呀 嗯哎 哎咳 哎咳 嗯哎 哎咳 嗯哎 咳。
浑身衣服带(呀)带香风，啊 嗯哎 哎咳 哎咳 嗯哎 哎咳 嗯哎 咳。
南(哪 啊嗬) 南(呀)南柯梦，啊 嗯哎 哎咳 哎咳 嗯哎 哎咳 嗯哎 咳。
一(呀 啊嗬) 要(呀)一命尽，哪 嗯哎 哎咳 哎咳 嗯哎 哎咳 嗯哎 咳。
把(呀 啊嗬) 把我来哄啊，哪 嗯哎 哎咳 哎咳 嗯哎 哎咳 嗯哎 咳。
团(哪 啊嗬) 团团转，哪 嗯哎 哎咳 哎咳 嗯哎 哎咳 嗯哎 咳。
让(啊 啊嗬) 让我来看，哪 嗯哎 哎咳 哎咳 嗯哎 哎咳 嗯哎 咳。

盼五更

秦皇岛市
苑　林 唱
罗进梦 记谱

1=G 4/4
♩=56

五(喂)更儿盼天明，　哎哎咳哟，　五(喂)更儿盼天
明，　哎咳哎哟，　架上这个金(哪)鸡儿
报叫了声，那是(哎呀哟) 吼叫声，
鸣(哎)惊醒奴的南　柯的梦啊，哎咳哎咳哟。

新五更

遵化市
陈树林 唱
董育然 记谱

1=G 2/4
♩=80

一更里，进绣兰房，
听谯楼，更鼓齐忙，
樱桃口，呼唤声梅香，你把那
对菱花，卸去残妆，我满腹

069
五、民间小调

铺 地 锦

昌黎县
曹玉俭 唱
王 杰、舜 才 记谱

1=F 2/4
♩=76

(Sheet music - numbered notation)

歌词：
一(呀)更(啊)里 进(嘞)绣着兰(嘞)房哎，樱(哎)桃(哇)口 呼(喂)唤了梅(呀)香哎，你把银灯儿掌 上啊哎 呀，灯影儿(哪)沉 沉儿(啦) 才把(那个)门嘞，(哎)门咳，(哎)门(嘞哎) 门(嘞)关 上啊哎呀。

对(呀)菱(哎)花 卸(呀)去了残(嘞)妆哎，我闷坐愁(喂) 肠啊哎呀，青丝儿(得)明(啊)月(呀)月照(那个)纱呀，(哎)纱咳，(哎)纱(呀哎)纱(呀)窗 上啊哎呀。

入外罗(呀)帐 懒(哪脱)(呀)衣(呀)裳哎，我泪流两(哎) 行啊哎呀，鸳鸯(那个)绣(哇)枕(啊)好似(那个)鸾哪，(哎)鸾呀，(哎)鸾(呀哎)鸾(呀)配 凤啊哎呀。

王大娘探病

滦南县
刘春生 唱
王逸生 记谱

五、民间小调

1=F 2/4
♩=96

5 5̂ 3 5 5	3 2̇ 7 6	3 5̂ 6 1̂ 6 5 3	2 —	6 6̂ 5 3 5
急 急 忙 忙 走	两 腿 不 消	停	当，	进 了 大 门 是 罗
纱 窗 一 进 纱 窗 红 罗 帐	木 头 叮 响 着 桂 花	香，		姐 儿 掀 起 红 茶
提 起 我 这 生 来 请 他	不 底 跟 我 把 病	前，		大 问 也 说 懒 个
请 我 奴 个 先 请 不 他	总 不 与 也 要 不 信	以 瞧，	他，	说 大 给 你 磕
三 月 正 月 少 年	他 奴 我 刚 也 巧	明，	青，	
姐 儿 忙 在 下 地	口 他 尊 正 老	家，		

(哇呀啊啊啊啊啊)

3 7 6	3 5 6 6 1̂ 3	2 —	5 5̂ 6 5	1̂ 3 3 3 3 3	2 2 1 2
里 谁	来 到 了 二 门	庭，	也 不 知	二 丫 头 得 的 是	什 么 样 的
被 用	隔 壁 瞧 见 二 姑	娘，	王 大 娘	进 门 坐 得 实	在 炕 沿
病 摸	饭 也 懒 餐 入 了	痨，	王 大 姑	瘦 不 就	像 人 模 下
摸 数	八 成 是 又 掐	嗒，	菜 病 若	瘦 得 抬，	难 难 以
数 开	又 柳 条 又 发	青，	摸 摸	不 在 抬，	奴 家 我
花 笑	我 们 认 你 个 老	干 妈，	数 数 王	三 公 恩	奴 家 春
笑 个 头			我 们 你 把	俩 恩 这 子 事	游 爱 成

| 2̂ 5 | 5̂ | 1 1 6 3 | 2 2 2 1 | 3. 7 6 | 5. #4 5 0 ||
|---|---|---|---|---|---|
| 病 啊， | | (咿 呼 哪 呀 | 哎 嘿 哎 嘿) | 二 姑 | 娘 啊。 |
| 上 啊， | | (咿 呼 哪 呀 | 哎 嘿 哎 嘿) | 二 姑 | 娘 啊。 |
| 样 啊， | | (咿 呼 哪 呀 | 哎 嘿 哎 嘿) | 二 姑 | 娘 啊。 |
| 咽 哪， | | (咿 呼 哪 呀 | 哎 嘿 哎 嘿) | 二 大 | 妈 啊。 |
| 好 哇， | | (咿 呼 哪 呀 | 哎 嘿 哎 嘿) | 二 大 | 妈 啊。 |
| 怕 呀， | | (咿 呼 哪 呀 | 哎 嘿 哎 嘿) | 二 大 | 妈 啊。 |
| 怕 呀， | | (咿 呼 哪 呀 | 哎 嘿 哎 嘿) | 二 大 | 妈 啊。 |
| 景 啊， | | (咿 呼 哪 呀 | 哎 嘿 哎 嘿) | 二 大 | 妈 啊。 |
| 重 啊， | | (咿 呼 哪 呀 | 哎 嘿 哎 嘿) | 二 大 | 妈 啊。 |
| 了 吧， | | (咿 呼 哪 呀 | 哎 嘿 哎 嘿) | 我 的 干 | 妈 啊。 |

送 情 郎

1 = F 2/4
♩ = 85

滦　县
陈作文、陈大铁 唱
唐向荣 记谱

送情郎 送至在 大门以东， 不睁眼的
送情郎 送至在 大门以南， 拿出了我
送情郎 送至在 大门以西， 要分手(哇)
送情郎 送至在 大门以北， 猛抬头看

老天爷 刮起了大黄风， 又一想 刮黄风
攒了几年的 十块大洋钱， 这五块 与我的郎
舍不得 两眼泪滴滴， 老天爷 老天爷
见了 绳子把人勒， 我问他 犯下了

倒也不坏， 我情郎 躲抓兵 逃出影无踪。
买上火车票， 这五块 留我的郎 饿了把饭餐。
狠心不睁眼 哪， 却为何 活活儿地拆散我夫妻。
什么样的罪 呀， 他言说 躲抓兵半道上又追回。

送 郎 君

1 = F 2/4
♩ = 86

滦南县
李 克 唱
杜文英 记谱

送郎君 送到了 大门以东， 偏遇见 老天爷 刮一阵大黄风。

刮风不如 下(呀)雨好， 下雨留郎君 过上了五更。

下 关 东

遵化市
马万年 唱
王俊臣 记谱

1 = A 2/4
♩= 85

| 2 1 2 2 | 5 3 2 1 6 | 6 2 1 6 | 5 3 5 | 2 1 1 2 2 | 5 3 2 1 6 |

光绪 登龙 位，　　皇爷 万万 岁，　有一个 稀罕 事
万顺 下关 东，　　撇下 二双 亲，　经过 山海 关
再表 马员 外，　　上市 去买 工，　人儿 都散 净
万顺 心欢 喜，　　跟他 到家 中，　用了 早晨 饭
再表 马大 姐，　　来到 井台 上，　左手 拿烟 袋

| 6 2 1 6 | 5 3 2 | 6. 1 2 2 | 3 2 1 | 6 2 1 6 | 5 3 5 |

听我 明一 明，　　名叫 万顺　人人 都知 情。
来到 沈阳 城，　　盘费 花尽　上市 去卖 工。
只剩 一书 生，　　我问 你打 水　中不 中？
来到 井台 上，　　双手 打水　热汗 赛蒸 笼。
右手 把火 绳，　　叫声 书生　抽袋 香烟 吧。

对 菱 花

迁安市
历 祥 唱
李健民 记谱

1 = C 2/4
♩= 90

| 1 1 1 5 6 3 | 5 — | 1 1 1 5 6 3 | 5 — | 1. 2 3 3 | 2 3 2 1 | 1 5 6 5 3 | 5 — |

姐(呀哎咳) 儿　房(呵哎咳) 中　对 对 菱　花，

| 1 1 1 6 1 | 2 3 2 1 | 3 5 6 5 6 1 | 5 — | 3 1 | 0 5 3 5 | 6 3 2 1 | 1 — |

自己个儿的 容颜　自己个 儿夸，　俊俏　不守 奴家 呀。

画 扇 面

昌黎县
郭孙氏 唱
罗进梦、刘德昌、冯秀昌 记谱

1=G 2/4 ♩=75

| 0 3 3 2 | 5 3 2ᵌ2 | 0 5 3 5 | 3. 2 1 | 0 3 3 2 | 1 3 2 | 6 2 |

天 津（哪） 城 西 杨 柳 青， 有 一 个 美 女 白 俊
四 月 立 夏 少 寒 风， 白 俊 英 房 中 赛 蒸
八 仙 桌 子 放 当 中， 五 色 颜 料 对 现
画 一 座 城 市 是 北 京， 九 门 九 关 甚 是 威

| 7 6 5 | 0 1 6 1 | 1 1 | 6 5 6 5 3 | 1 3 2 | 1 6 1 2 |

英， 专 家 丹 青 会 画 画 儿， 小 佳 人 十 九 冬
笼， 手 拿 扇 子 仔 细 看， 高 丽 纸 白 生 生
成， 扇 面 铺 在 桌 子 上， 思 想 想 暗 叮 咛
风， 画 上 紫 禁 城 一 座， 画 六 院 画 三 宫

| 3 3 2 2 1 | 6 5 6 1 1 | 0 3 3 2 | 1 3 2 | 6 6 | 2 | 7 6 5 |

丈 夫 南 学 苦 用 功 啊， 眼 看 着 来 在 四 月 当 中。
油 漆 骨 子 血 点 红， 扇 面 以 上 缺 少 工 程。
扇 面 上 画 一 座 城， 显 显 咱 手 艺 多 么 精 明。
金 銮 宝 殿 画 朝 廷， 八 大 朝 臣 列 在 画 中。

老 八 谱

秦皇岛市
云保玉 唱
小 九 记谱

1=F 2/4 ♩=84

| 3 3 | 6. 1 2 3 | 1. 2 1 6 | 5 3 5 6 | 1 6 1 | 3 5 3 2 | 1 6 5 3 |

光 头 小 和 尚 泪 汪 汪， 上 庙 去 烧

| 2. 1 2 | 3. 2 3 5 | 6. 1 2 3 | 1 2 7 6 | 5 3 5 6 | 1. 6 1 | 3. 5 3 2 |

香， 钟 鼓 一 齐 忙 响 叮 当， 口 里

| 1. 2 1 6 | 5 - | 6 1 6 5 | 6. 5 3 | 3 6 5 3 | 2 2 1 | 3 2 3 3 |

瞎 嘟 囔， 西 天 我 佛 坐 在 中 央， 十 八

罗汉坐两旁，保佑我和尚山庙堂，寻一个漂亮姑娘，埋怨我的爹娘，最不该叫我当和尚，再当是个业障。

妈妈娘你好糊涂

玉田县
韩会广 唱
陈 贵 记谱

1=E 2/4
♩=78

大清国来(呀)太(呀)平初啊，十七八的姑娘想丈夫咪，妈妈娘你好糊涂，哎咳哟哎咳哟，妈妈娘你好糊涂。

照 九 霄

丰润区
文化馆 记谱

1=E 2/4
♩=66

一(呀)轮明月照九霄，情郎哥他一去(呀)不(哇)不来了，呛嘟隆咚一更鼓儿

$\underbrace{2\ 1}\ \underbrace{1\ \underline{5}}\ |\ \dot{6}\ -\ |\ \underbrace{1\ \underline{6}}\ \underbrace{1\ 2}\ |\ \widehat{\underline{3\ 6}}\ \underbrace{5\ 3}\ |\ \underbrace{5\ 3}\ \underbrace{5\ 6}\ |\ 3.\ \underbrace{2}\ 1\ 3\ |\ \underbrace{2\ 1}\ \underbrace{1\ \underline{5}}\ |\ \dot{6}\ -\ \|$

敲　　喂，　　　哎咳 哎咳 哟　喂，　呛嘟 隆咚 一　更鼓儿　敲。

2.东院有位花大姐，她比着奴家容颜生得娇，她把奴家给盖住了，哎咳哎咳哟喂，呛嘟隆咚二更鼓儿敲。

3.六月三伏天气热，做了一件大褂与我情郎捎，扇子本是斑竹雕，哎咳哎咳哟喂，呛嘟隆咚三更鼓儿敲。

4.恍惚是情郎来睡觉，情郎哥哥睡觉小妹我来搧着，搧来搧去搧着了，哎咳哎咳喂，呛嘟隆咚四更鼓儿敲。

5.醒来还是一个南柯梦，怀中卧着一个大狸猫，抓破了肉皮撕破了兜兜，哎咳哎咳哟喂，呛嘟隆咚五更鼓儿敲。

6.天明去把情郎找，找到了情郎一定闹糟糕，见面一笑就把气消，哎咳哎咳哟喂，从小兄妹怎开交。

姑娘打秋千

抚宁区

马　彦 记谱

1=G　2/4　♩=72

‖: 5 3 5 5 | 5̲ 1̲ 5̲ 3 | 2̲ 2 1̲ 1 :‖ 1̲ 6 1 2 3 6̲ 1 | 5 3 6 3 5 | 6 2 2 6̲ 2 5 3 |

三月里来 是　清　明 哎　哎，　桃杏　花　开 放（哟）柳条儿 又 发

2 2 1 6̲ 1 | 5̲ 1.2 5 3 2 | 1 2 6 3 5 | 2 2 0 5 | 1 6̲ 1 2.1 6 5 | 5 - ‖

青哎，　　小蜜蜂　采花 心，　花心　乱　动　　哎。

2.富公子是游春的人儿，猛抬头，瞧见了俏皮的小佳人啊，要论年纪满不过十七八岁哎。

3.梳的本是时兴样的头，擦的是桂花油，何人给你买的呀，绒花结绣球哎，满面的呀官粉哪擦呀满面哪哎。

4.身穿着大红袄哟，外套着绿衬衣，兰缎坎肩绣花又出奇，八幅的罗裙腰中系。

5.绿裤多新鲜，在下面露出三寸小金莲，金莲小走着慢，她浑身乱颤颤哪。

6.佳人进花园哪，走进花园，用目四下观，瞧见了秋千麻绳拴连。

7.佳人她走在前，金莲踩挂板，一双金莲用力上下翻，小佳人卖风流，她使了一身汗。

8.佳人她下了秋千，连忙摸髻边，奴丢了一个金簪，三两二钱二，回家去无有金簪，怎把爹娘见。

9.佳人她找金簪，看见一个美少年，他小手拿着金簪不答言，奴有心上前问，又怕讨厌。

10.脸蛋似粉团，眉如月牙弯，豹子花眼一池水一般，尖下颏口不大，鼻子如悬胆。

11.头发亮又明哎，辫子三尺零，时兴的辫绳，五谷又丰登，缎子帽盔自来花，百鸟朝凤。

丢 戒 指

滦南县
杜知义、刘文玉 唱
王逸生 记谱

1=C 2/4
♩=80

| 1 1 6561 | 5 - | 1 1 6561 | 5. 3 | 3. 35 | 1 6 1 2 | 5 3 2123 | 5 - |

姐(呀) 儿　　花(呀) 园　　去(呀) 散　　心儿　　啦，
虽(呀) 然　　不(哇) 是　　值　钱的　宝　　哇，
有(哇) 人　　拣(哪) 了　　戒　指　　去　　呀，
老 爷 子　　拣(哪) 了　　我们 的 戒 指 去　　呀，
老 太 太　　拣(哪) 了　　我们 的 戒 指 去　　呀，
学(呀) 生　　拣(哪) 了　　我们 的 戒 指 去　　呀，
姑(哇) 娘　　拣(哪) 了　　我们 的 戒 指 去　　呀，

| 1 1 561 | 1 1 65 | 3 3561 | 5 6 5 3 | 21 22 | 5 5653 | 21232 | 1 - |

一 甩 手　　丢了 一个 金 戒　　指啦，　活 活地 疼死 一个 人 啦，
上 有　　法 兰　　下有 镀 金哪，　一 钱 零着 三 分 啦，
请 到　　我们 家里 赴上 酒 席啦，认 上个 干(哪) 亲 戚 啦，
请 到　　我们 家里 赴上 酒 席啦，认 上个 干(哪) 父 亲 啦，
请 到　　我们 家里 赴上 酒 席啦，认 上个 干(哪) 母 亲 啦，
请 到　　我们 家里 赴上 酒 席啦，认 上个 干(哪) 兄 弟 啦，
请 到　　我们 家里 赴上 酒 席啦，认 上个 干(哪) 姐 妹 啦，

|: 5 3 5 6 | 3 5 6 1 | 5. 6 5 3 :| 2. 1 2 2 | 5 5 6 3 32 | 2 1232 | 1 - ‖

得儿 (哪)忽 一 忽 哟 哇，　活 活的 疼死 一个 人 啦。
得儿 (哪)忽 一 忽 哟 哇，　一 钱 零着 三 分 啦。
得儿 (哪)忽 一 忽 哟 哇，　认 上个 干(哪) 亲 戚 啦。
得儿 (哪)忽 一 忽 哟 哇，　认 上个 干(哪) 父 亲 啦。
得儿 (哪)忽 一 忽 哟 哇，　认 上个 干(哪) 母 亲 啦。
得儿 (哪)忽 一 忽 哟 哇，　认 上个 干(哪) 兄 弟 啦。
得儿 (哪)忽 一 忽 哟 哇，　认 上个 干(哪) 姐 妹 啦。

五、民间小调

丢 戒 指

遵化市
尤洪喜 唱
王俊臣、黄永才 记谱

1=E 2/4
♩=78

| 5 5 6 1 3 | 2. 3 | 5 5 6 1 3 | 2. 6 | 3. 2 3 5 | 1 6 5 |

姐　　儿　　南　　园　　去　　散
要　　是　　老头儿　　拣　　去　我的
要　　是　　老大娘　　拣　　去　我的
要　　是　　姑　　娘　　拣　　去　我的
要　　是　　学　　生　　拣　　去　我的
做上一碟鸡　　还有一碟鱼,　外挂着海蜇

| 6 1 6 5 3 2 3 | 5 — | 1. 7 1 | 6 1 0 6 | 1. 3 5 6 | 5. 6 5 3 |

心,　　　　一甩手　丢了　这金　戒指,
金　戒　指,　请到　我家　赴个　酒席,
金　戒　指,　请到　我家　赴个　酒席,
金　戒　指,　请到　我家　赴个　酒席,
金　戒　指,　请到　我家　赴个　酒席,
拌　虾　米,　只要　找到　我的金　戒指,

| 2 1 2 | 0 5 3 5 | 3. 2 1 1 | 0 2 1 | 1 5 3 5 | 3. 5 6 1 |

活活的　　疼死个　人咿,嗯哎　哎哟　哎咳嘿　一嘟呀嘟
认他一个　干老子,　嗯哎　哎哟　哎咳嘿　一嘟呀嘟
认她一个　干母亲,　嗯哎　哎哟　哎咳嘿　一嘟呀嘟
认她一个　干姐妹,　嗯哎　哎哟　哎咳嘿　一嘟呀嘟
认他一个　干兄弟,　嗯哎　哎哟　哎咳嘿　一嘟呀嘟
随了　奴家的意,　嗯哎　哎哟　哎咳嘿　一嘟呀嘟

冀东民歌

| 5. 6 5 3 | 2 1 2 | 0 5 3 5 | 3. 2 1 1 | 0 2 1 | 1 — |

哪　呼嘿,　活活的　　疼死个　人来嗯哎　哟。
哪　呼嘿,　认他一　个干老子来嗯哎　哟。
哪　呼嘿,　认他一　个干母亲来嗯哎　哟。
哪　呼嘿,　认他一　个干姐妹来嗯哎　哟。
哪　呼嘿,　认他一　个干兄弟来嗯哎　哟。
哪　呼嘿,　随了　　奴家的意来嗯哎　哟。

绣兜兜

1=A 2/4
♩=76

滦南县
杜知义 唱
王逸生 记谱

| 2 2 | 1 2 5 3 | 2 | 2 | 6 1 2 3 | 2 1 6 | 5 | 5 | 6 6 | 2 2 | 5 | 2 |

打春是初 八仙（呀） 新媳妇回娘 家 呀， 带上小女婿（啦）
闺女赛天 仙（哪） 姑爷是美少 年 哪， 夫妇多和顺（哪）
二月里龙抬 头（哇） 佳人闷悠 悠 呀， 公婆命丈夫（哇）
自从他走 后（哇） 奴家我少精 神 呀， 小姑子望我这（哇）
二月里草发 芽（呀） 丈夫把信捎 到家 呀， 上问公婆安（哪）
另有一行 字（啊） 写的有来 由 哇， 不要鞋和袜（呀）
佳人回绣 房（啊） 打开描金 箱 啊， 取出五色缎（哪）
有心使黑 缎（哪） 丈夫又年 轻 哇， 有心使红缎（哪）
蓝缎子起白 头（哇） 白缎子颜色 娇 哇， 画了一个止儿（啦）
有心绣花 草（哇） 奴家我不喜 欢 哪， 有心绣山水儿（啦）

| 6 1 2 3 | 2 1 6 1 6 | 5 | 5 | 6 6 1 | 2 | 2 3 5 | 1. 6 | 6 6 | 1 3 | 5 | 5 |

问候丈母 妈 呀， 丈母妈一见（哪） 拍手儿活乐 煞 呀。
丈人更喜 欢 哪， 住到小奴家 勉强陪笑说 是 送回还 哪。
关外把利 求 哇， 添苍不愿意 难以出口留 魂 哇。
好似刀扎 心 哪， 小奴勉强陪笑 说是掉了 魂 哪。
嘱咐小奴 家 哪， 替夫行孝 侍奉爹和妈 呀。
单要一个花兜 兜 哇， 捎到关东 剪子 露掇好思 量 啊。
放在绒毡 上 啊， 拿起黄缎子 穿上剪多时 买卖家多格应 啊。
奴家我们又嫌 红 啊， 黄缎子裁剪 把撑儿子上 上 哇。
急忙用尺 约 哇， 绣上 三 八二十四 位 仙 哪。
又怕丈夫 烦 哪，

绣耳包

1=F 2/4
♩=80

昌黎县
牛广俊 唱
王杰、舜才 记谱

| 5 1 6 | 5 2 1 6 | 5 1 6 | 5 2 1 6 | 1. 1 1 6 | 1 6 5 4 | 5 5 6 1 |

姐儿房中好心 焦 哇， 忽听（那个）郎君 要付耳

| 2 2 5 6 | 5 - ‖: 1. 1 2 3 | 5 5 :‖ 1 6 5 5 | 5 5 5 6 1 | 2 2 5 6 | 5 - ‖

包啦哎咳哟， 嗯哎哎咳哟喂， 好叫小奴挂在心 上哎哎咳哟。

绣 门 帘

昌黎县
张殿春 唱
怀千、洪章 记谱

1 = E 2/4
♩ = 96

6 6 5 | 1 6 5 | 5. 1 6 5 | 5 3 2 3 2 3 | 6 6 1 | 7 6 5 |
姐儿在房中不大耐烦哪，　　　　手托　　菱花
包袱里活计件件全颗，　　　　　有的是工夫

5 6 1 6 5 | 3=5 3 2 3 2 3 | 6 5 6 | 3 5 6 | 3 2 1 2 | 2.=7 6 |
瞧着容　颜哪，　　伤心(哪) 又把 (哪) 爹娘 怨哪，
绣个门　帘哪，　　门帘本是(呀) 新出个样哪，

1. 2 3 | 1 6 5 | 2 3 5 | 5. 6 3 2 | 5. 6 3 2 | 1 3 2 1 | 6. 5. 6 — ‖
耽误了奴家 哎嘿哟 哎嘿哟哈 哎嘿哟哈，今年二十三哪。
裁了样子 哎嘿哟 哎嘿哟哈 哎嘿哟哈，还得面糊粘哪。

绣 门 帘

丰南区
李荣惠 唱
张素习、吕秀平 记谱

1 = ♭B 2/4
♩ = 70

6. 5 6 1 1 | 3. 2 1 | 3 1 6 5 | 5 3 2 3 — | 5 6 1 | 3 3 2 1 |
姐儿在房中不耐烦，　　　　拿起了　菱花

5 1 6 5 | 5 3 2 3 — | 5 6 1 | 3 5 3 2 1 | 5 1 6 5 | 5 3 2 3 — |
照照容　颜，　　伤心我又把　爹娘怨吧哟，

5 3 5 | 3 6 3 2 — ‖: 5. 5 3 2 | 1 3 2 1 | 1 3 2 1 | 1 6. 5. 6 — :‖
耽误了奴家吧哟，　哎嘿哟 哎嘿哟，今年二十三。

绣 门 帘

滦南县
杜知义 唱
王逸生 记谱

1=G 2/4 ♩=70

6 6 56 | 1 65 | 33 6 | 3. 2 | 3 0 | 66 5 | 1 6. |
姐儿　房中　不耐　烦，　　　　手托　菱花

3 1 | 6 3. | 5 35 | 3 1. | 32 12 | 3 6 | 12 33 |
照容　颜，　伤心　又把　爹娘　怨，　耽误奴的

5 33 | 2 - ‖: 5 56 3 :‖ 1 3 62 | 6. 5 | 6 - ‖
青春　罢哟，　哎　哟，　今年　二十　三。

鸳 鸯 扣

滦县
张文才、孙福青 唱
曹景芳 记谱

1=D 2/4 ♩=66

6. 5 | 3 57 | 656 | 6 - | 2 32 | 1. 6 | 1 6 | 6 76 |
正月　里　是新　年哪，

5 65 | 3 23 | 5 5 | 6 57 | 6 5 | 353212 | 3 - |
庆上　了元（哪）宵哇，

5. 321 | 3 21 | 656 1 | 02 15 | 3 | 3212 3 | 3 |
　　　　　　　　　　猛听　得

五、民间小调

鸳鸯扣

冀东民歌　　遵化市
董育然 记谱

1=A　4/4　♩=76

正月里是新年哪，庆上元宵哇嗯，猛听得街儿坊上啊嗯，锣鼓儿敲哇嗯。

蒲 莲 车

玉田县
张连胜 唱
陈 贵 记谱

1=D 2/4
♩=50

| 5 5 ⁶1 | 1 21 ⁶¹6 5 | 356 1 353 | 2 1 | 6535 ⁶1 | ⁶1 21 2 65 |

1. 一张(啊) 白(呀) 纸(啊)四(啊)啦)方 啊, 上 写 着 黑(哟) 字(啦)
2. 正月(啊) 里(呀) 来(啊)是(啊)新(呀)春 哪, 小 大 姐 瞧见个新人
3. 腊月(啊) 里(呀) 来(啊)整(啊)一(呀)年 啊, 小 大 姐 房(啊) 中(啊)

| 356 1 5 53 | 2 1 | 5 ⁵³5 ⁶1 | 2 6 5.6 5 6 | ⁶2 1 65 ³5 | 2. 3 2 3 |

两(啊) 三(哪) 行 啊, 家 住 在 直隶我们(那个) 永(啊)平 (啊)府,
好(哇) 喜(呀) 欢 哪, 珍(哪) 珠 玛 瑙 在她(那个) 头(啊)上 (啊)戴,
思 念(哪)二十三 哪, 过 小 年儿 快(呀)把的(那个) 大(呀)大 年 过,

| 5 5 ⁶1 21 | 6 1 65 5 6 1 | 353 2 | 1 — | 5 5 ⁶1 | 2 6 5 6 5 6 |

玉 田 城 里 找 着 才 郎 啊。 才 郎 (哎) 姓薛我们(那个)
大 红 绸 子 衫子(那个)在她的身 上 穿 哪。 十 样 锦的 罗裙 在她(那个)
过 年 我 们 夫 妻 早 得 团 圆 哪。 团 圆 (哪) 配 成 我们(那个)

| ⁶2 1 65 ³5 | 2. 3 2 3 | ³5 5 5 1 21 | 6 5 6 6 5 | 656 2 1 1. | 6.1 6 5 ⁶5 |

本(哪) 姓 (啊) 张。 听 我们 唱 唱 蒲 莲 车(呀) 我的(那个) 哥
腰(哇) 中 (啊) 系。 听 我们 唱 唱 蒲 莲 车(呀) 我的(那个) 哥
配(呀) 配 成 双。 听 我们 唱 唱 蒲 莲 车(呀) 我的(那个) 哥

| 456 1 ⁴5 | 5 — | 2 33 2 33 | ⁴5 6 5 ⁴5 | 6 1 6 5 6 56 | 1. 2 1 |

哥 哎 咳, 哎 咳咳呀呼 咳 咳咳 呀 直奔(那个)蒲 莲 车 呀,
哥 哎 咳, 哎 咳咳呀呼 咳 咳咳 呀 直奔(那个)蒲 莲 车 呀,
哥 哎 咳, 哎 咳咳呀呼 咳 咳咳 呀 直奔(那个)蒲 莲 车 呀,

五、民间小调

| 6 i 6 5 6 5 3 | 6̲ 5̲ 6̲5̲ ⁴̲5̲ | 5. 6̲ i i | 2̇ 3̲ 3 3̲2̲ | 1 0̲2̲ 1̲2̲ | 1 — |

昨夜奴家不爱 说 呀，娶了奴去（吧呀）我那 哥 (呀)哥 呀，
昨夜奴家不爱 说 呀，凤头花鞋在(呀)(那个) 足 (呀)足下 穿，
昨夜奴家不爱 说 呀，娶了奴去（吧呀）我那 哥 (呀)哥啊 呀，

| 4̲ 2̲ 4 | 5̲ i̲ 6̲5̲ :‖ 3̲ 5 — | 5̲ 5̲ 4 | i̲ 3̲ 5̲ 3̲ | 5̲ 3. 2̲1̲ | 2̲ 2̲1̲ 6̲2̲ | 1 6̲ 5̲ ‖

哎咳 呼 咳呼咳 哎，去年 生让 你 来 把我们耽 搁。
哎咳 呼 咳呼咳 哎，去年 生让 你 来 把我们耽 搁。
哎咳 呼 咳呼咳 哎，去年 生让 你 来 把我们耽 搁。

十 对 花

抚宁区
郭 鹏 唱
马 彦 记谱

1 = F 2/4
♩ = 120

| 6̲ 6̲ 5̲ 3̲ | 6̲ 6̲ 5̲3̲ | 6̲ 6̲ 6̲ i̲ 3̲ | 2̲1̲ 6̲ ‖: 2. 2̲3̲2̲ | 2̲1̲ 6̲ | 6. i̲ 6̲3̲ | 5 5 :‖

我说(那个) 一来(呀) 谁跟我对上 一 呀，什么花儿 开 花 在 水 里呀？
我说(那个) 二来(呀) 谁跟我对上 二 呀，什么花儿 开 花 一 根 棍嗬？
我说(那个) 三来(呀) 谁跟我对上 三 呀，什么花儿 开 花 在 道 边哪？
我说(那个) 四来(呀) 谁跟我对上 四 呀，什么花儿 开 花 一 身 刺嗬？
我说(那个) 五来(呀) 谁跟我对上 五 呀，什么花儿 开 花 一 嘟 噜呀？
我说(那个) 六来(呀) 谁跟我对上 六 呀，什么花儿 开 花 一 身 肉嗬？
我说(那个) 七来(呀) 谁跟我对上 七 呀，什么花儿 开 花 扛 大 旗呀？
我说(那个) 八来(呀) 谁跟我对上 八 呀，什么花儿 开 花 吹 喇 叭嗬？
我说(那个) 九来(呀) 谁跟我对上 九 呀，什么花儿 开 花 手 拉着 手嗬？
我说(那个) 十来(呀) 谁跟我对上 十 呀，什么花儿 开 花 十 对 十嗬？

| 6̲ 6̲ 5̲ 3̲ | 6̲ 6̲ 5̲3̲ | 6̲ 6̲ 6̲ i̲ 3̲ | 2̲1̲ 6̲ ‖: 2 3̲2̲ | 2̲1̲ 6̲ | 6̲ i̲ 6̲3̲ | 5 5 :‖

你说(那个) 一来(呀) 我跟你对上 一 呀，柞草儿 开 花 在 水 里呀。
你说(那个) 二来(呀) 我跟你对上 二 呀，韭菜 开 花 一 根 棍嗬。
你说(那个) 三来(呀) 我跟你对上 三 呀，马莲儿 开 花 在 道 边哪。
你说(那个) 四来(呀) 我跟你对上 四 呀，黄瓜 开 花 一 身 刺嗬。
你说(那个) 五来(呀) 我跟你对上 五 呀，葡萄 开 花 一 嘟 噜呀。
你说(那个) 六来(呀) 我跟你对上 六 呀，茄子 开 花 一 身 肉嗬。
你说(那个) 七来(呀) 我跟你对上 七 呀，高粱 开 花 扛 大 旗呀。
你说(那个) 八来(呀) 我跟你对上 八 呀，窝瓜 开 花 吹 喇 叭嗬。
你说(那个) 九来(呀) 我跟你对上 九 呀，豌豆 开 花 手 拉着 手。
你说(那个) 十来(呀) 我跟你对上 十 呀，石榴花 开 十 对 十嗬。

正 对 花

昌黎县
曹玉俭 唱
刘德昌、刘 烨 记谱

$1=F$ $\frac{2}{4}$
♩ = 62

| 5 ⁶⁷1 | 6̂ 1 6 5 | 5 1 6 5 | 5̂ 3 2 | 5 1 | 6̂ 1 6 5 | 5 1 6 5 |

1. 正　月　　里　(呀)　什么　花儿　开　呀?　正　月　　里　(呀)　迎春　花儿
2. 二　月　　里　(呀)　什么　花儿　开　呀?　二　月　　里　(呀)　兰草　花儿
3. 三　月　　里　(呀)　什么　花儿　开　呀?　三　月　　里　(呀)　桃杏　花儿
4. 四　月　　里　(呀)　什么　花儿　开　呀?　四　月　　里　(呀)　黄瓜　花儿
5. 五　月　　里　(呀)　什么　花儿　开　呀?　五　月　　里　(呀)　石榴　花儿
6. 六　月　　里　(呀)　什么　花儿　开　呀?　六　月　　里　(呀)　荷莲　花儿
7. 七　月　　里　(呀)　什么　花儿　开　呀?　七　月　　里　(呀)　菱角　花儿
8. 八　月　　里　(呀)　什么　花儿　开　呀?　八　月　　里　(呀)　丹桂　花儿
9. 九　月　　里　(呀)　什么　花儿　开　呀?　九　月　　里　(呀)　金菊　花儿
10. 十　月　　里　(呀)　什么　花儿　开　呀?　十　月　　里　(呀)　冬青　花儿
11. 十一月　　里　(呀)　什么　花儿　开　呀?　十一月　　里　(呀)　水仙　花儿
12. 十二月　　里　(呀)　什么　花儿　开　呀?　十二月　　里　(呀)　蜡梅　花儿

| 5 3 2 | 3 3̂2 3 3̂2 | 1 3 2 | 1. 3 2 | 1. 3 2 | 3. 5̲ 3. 5̲ | 1̂ 6 5 |

开　呀,　迎春　花儿　开　呀,　姐姐呀,　妹子喵,
开　呀,　兰草　花儿　开　呀,　姐姐呀,　妹子喵,
开　呀,　桃杏　花儿　开　呀,　姐姐呀,　妹子喵,
开　呀,　黄瓜　花儿　开　呀,　姐姐呀,　妹子喵,
开　呀,　石榴　花儿　开　呀,　姐姐呀,　妹子喵,
开　呀,　荷莲　花儿　开　呀,　姐姐呀,　妹子喵,
开　呀,　菱角　花儿　开　呀,　姐姐呀,　妹子喵,
开　呀,　丹桂　花儿　开　呀,　姐姐呀,　妹子喵,
开　呀,　金菊　花儿　开　呀,　姐姐呀,　妹子喵,
开　呀,　冬青　花儿　开　呀,　姐姐呀,　妹子喵,
开　呀,　水仙　花儿　开　呀,　姐姐呀,　妹子喵,
开　呀,　蜡梅　花儿　开　呀,　姐姐呀,　妹子喵,

} 妹 子妹 子老妹子,

| 3. 5̲ 3. 5̲ | 1̂ 6 5 | 3. 5̲ 3. 5̲ | 1̂ 6 5 | 5 3 5 6 | 3̂ 2 1 | 1 2̲3̲ 2 1 | 1̂ 6 5̇ ‖

七　步冷　登嘟合撒,　七　步冷　登嘟合撒,　一　朵一朵　莲花　花儿　也是　开　呀。

五、民间小调

反 对 花

昌黎县
曹玉俭 唱
刘德昌、刘 烨 记谱

1=F 2/4　♩=92

6ⅰ 65 | 6ⅰ 6ⅰ | 32 35 | 65 6 | 56 53 | 23 5 |
正(得儿)月(得儿)里(得儿)来(得儿)什么 花(得儿)开(得儿)哎， 正(得儿)月(得儿)里(得儿)来

3333 57 | 65 6 | 6ⅰ 65 | 6ⅰ 6 | 32 35 | 65 6 |
开的本是迎春 花得儿嘞， 迎(得儿)春(得儿)开(得儿)花 妄想多么 大得儿来，

56 53 | 23 5 | 75 7 | 6 66 6 | 3. 21 2 | 3. 23 3 |
小(得儿)妹妹 一(呀)心 要(得儿)对 花哈哈呀， 七 不隆咚 呛 得呛哎

5. 7 | 6 66 6 | 3. 21 2 | 32 33 | 5. 7 | 6 66 6 | ⅰ2 ⅰ 6 |
得儿嚼 撒哈哈呀， 八 不隆咚 青哎青哎 得儿嚼 撒哈哈呀， 得儿撒

ⅰ2 ⅰ 6 | ⅰ ⅰ 35 | 65 6 | 3 35 | 3 35 | 0 5 7 | 6 - ‖
得儿撒 得儿得儿咧嚼撒得儿撒， 得儿嚼撒 得儿嚼撒 得儿嚼 撒。

冀东民歌

十 二 月 花

丰南区
裴 汉 唱
徐宝山、谢洪年 记谱

1=F 2/4　♩=80

11 12 | ⅰ 6 5 | 56 53 | 2 - | 53 55 | 1. 2 3 |
正月里的 开 花 迎春花儿 黄， 二月里的 开 花
五月里的 石 榴 闹闹唧唧， 六月里的 荷 花叶子
九月里的 菊 花 金黄色， 十月里的 梅 花
墙 里 开 花 墙外 香， 勾引的 公 子
牡丹花的 姐 儿 芍药花的 郎， 丹桂花的 幔 帐
到晚来蜡梅 花 的银灯点 上， 并蒂莲花 跨 上

6· 6 1· 6	5 —	1 1 1 2	3·2 3	1· 1 6· 5	3 —
杏 花 香，		三 月 里	的 桃	花 红	似 火 放，
水 上 扬，		七 月 里	的 兰	花 正	开 花 开，
就 在 雪 内 藏，		冬 月 里	的 天	寒 没	大 姐 被，
采 茉 莉 花 的 郎，		从 那 边	来 的	个 花	绣 花 树，
象 牙 床，		芙 蓉 藤	萝 花	头 开	玉 缠

6 6 5 3	6· 5 3	6 5 6 1 6	5· 7 6	5 — ‖
四 月 里 的 开	花 吹	芍 药 阵 阵	香	香。
八 月 里 的 风	梅 花	芯 桂 富 贵	堂	堂。
腊 月 里 的 蜡	花 名	花 细 铺 满	详	长。
各 样 的 梅 花	名 字	桂 说 端 满	床。	
芝 兰 花 的 褥	子 结	满 铺 年		
石 榴 花		万		

十二月花

遵化市
包瑞岐 唱
董育然 记谱

1=C 4/4
♩=75

6 — — 6 5 | 3 2 3 5 1 6 6 5 6 — | 2 3 2 3 | 1 1 2 1 6 — |
正　　　月　里　　　迎　春　花

6 5 6 1 6 5 | 5 6 3 | 2· 3 5· 3 | 6 1 6 5 6 5 3 |
儿　开，　　　萌　芽　出　土

3· 2 1· 2 3· 2 5· 3 | 2 3 2 1 6 1 5 6 1· 6 | 1 2 5 3 3· 2 |
　　　　　　　　　　　　炮　打　灯，

3 — 6 6 1 6 | 5 3 5 3 2· 1 2 | 2 3 2 1 1 2 1 6· 1 5 6 1· 6 1 |
闹　迎　春　　　　　　　正　　　月

2 2 1 3 5 3 2 | 1 6 5 3 2 2 3 | 2 1 2 1 6 6 1 5 7 6 — 0 ‖
十　　　　　　　　五。

二十四忙

丰南区
张绍文、裴汉中 唱
徐宝山、谢洪年 记谱

1=F 2/4
♩=72

正月里的姑娘忙了个忙，穿红挂绿都要强，

过了破五人客到，老姑爷、少姑娘、七大姑、八大姨

哼哎哎咳哟，只听前后闹嚷嚷哎咳呼嘿。

上　庙

昌黎县
冷耀善 唱
刘荣德、宋元平 记谱

1=G 2/4
♩=72

1. 历年 有个四月二十八，乡里的妈妈纺棉花，
2. 老头子我一听心好焦，手里边没钱逛得什么庙，
5. 我看你脚大脸又丑，头上(嚎)长着两撮黄毛，

积攒的铜钱一般大哟，老娘去逛庙(哇)没人看着家。
倒不如在家纺棉花呀，老娘去逛庙(哇)何必管奴家。
焦黄的眼睛浓带往下流哇，黑脸蛋上胭脂擦了二指厚。

借一把金锁(呀)把门捎上嚎，我说老头子，嚎呼咳，
用不到晌午(哇)我就回家嚎，我说老头子，嚎呼咳，
打扮(那个)起来(呀)好像马猴嚎，我说老婆子，嚎呼咳，

　　(白A)男：你真要去还是假要去？
　　　　　女：当真要去。
　　　　　男：你还打扮不打扮？
　　(接白A)女：当然要打扮。
　　(接白C)男：打扮好了就让你去，打扮不好就不让你去。（接3）

| 1 1 | 5 1 | 2 1 6. | 1 - | 1 1 1 2 | 5 1 | 2 1 6. |

3. 老娘 去 打 扮， 打开了 青丝 发 挽得
4. 你说 奴家 长得 丑， 哪个 不说 奴家 长得
6. 有钱的 赶车 无钱 的 走， 走得我 满身汗 喘歇
7. 将身 来在 戏会 场， 尘土 齐天 闹嚷

| 1 - | 5 5 5 5 | 6.1 0 | 2 6 1 2 | 1 0 | 1 6 1 1 |

根， 清水 净了 面， 胭脂 点了 唇， 打扮（那个）
强， 打扮 起来 （呀） 真是 好婆 娘， 咱敢 跟人
歇， 金莲 走疼 了 用手 来捏 捏， 太阳 当头
嚷， 迈步 上庙 台儿 和尚 要看 钱儿， 迈开 了

| 6 5 3 3 | 2 1 6 5 | 3 3 2 1 | 1 6 1 3 | 2 0 7. | 1 - ‖

起 来（呀）好像 仙 人哪，我说 老 头子 嗬呼咳。
说 来（呀）咱敢 跟人 讲哪，我说 老 头子 嗬呼咳。(接白B)
蒲 扇 遮（呀）娇儿 还嫌 热呀，我说 娇 儿子 嗬呼咳。
金 莲 我 上 大 殿哪，我说 佛 爷子 嗬呼咳。(接8)

（白B）女：打扮完了，老头子夸夸我吧。
　　　　男：我劈个秫秸夹子刮刮你吧。（接5）
（白C）女：老头子另损人，我真是要去上庙。
　　　　男：非去不可，我就铲地去了，不管你了。（接6）

| 4 2 4 6 | 5 - | 4 6 5 - | 3 3 2 5 3 | 2 1 6. 1 |

8. 一进 大 殿 亮堂堂， 佛爷 的头上 闪金
9. 逛 完了 庙 下庙台， 三犄角 的粽子 两边

| 1 - | 1 1 6. 3 | 3 | 1 6. 1 2 | 3 3 | 3 2 1 2 3 |

光， 两边 的童子 乐 呵呵呀， 旁边 的站 将
排， 烧饼 饽饽 还有麻 花啦， 手中 的钱 少

| 2 1 6. | 1 - | 5 5 5 5 | 6.1 0 | 2 6 1 2 | 1 0 | 1 1 1 6. |

四大 金刚。 一边 赛猛 虎 一边 把龙 降， 磕上 四个
舍不得 买。 这可 难了 人 我的 小乖 乖， 人家 不弹

| 6 5 3 3 | 2 6 1 2 | 1 | 1 1 | 1 6. 1 2 | 2 0 7. | 1 - ‖

头 来（呀）咱把 佛 念，我的 佛 爷 呀 呼咳。
妈 妈的 脑袋 盖，我的 娇 儿 呀 呼咳。

万 年 愁

滦 县
玉 琢 唱
申玉德 记谱

1=F 2/4 ♩=84

| 5 5 1 3 | 2 3 2 1 6 | 5 5 1 3 | 2 0 | 1 1 6 | 1 6 5 3 |

刚刚到春天（哪）挑菜把根剜，光吃（哪）青菜
转眼到夏天（哪）买粮没有钱，大粮户卖粮米
秋末天气寒（哪）无钱当花衫，好的咱没有
眼看要过年（哪）家家有多难，米贵如珍珠

| 1 1 6 3 | 7 6 5 | 1 6 1 2 | 5 1 6 5 | 4 3 2 | 2 6 7 6 | 5 — :|
（4 3 3 2）

没有粮食掺，饿的是皮包骨人把色变哎。
要把钱来赚，稗子米四吊七小米九吊三哎。
破的不值钱，卖家具没人要蹩的乱转哎。
粮像金玉般，没饭吃少衣穿度日如年哎。

小 看 戏

昌黎县
秦 来 唱
来 雨 记谱

1=♭E 2/4 ♩=62

冀东民歌

| 1 1 6 1 | ¹₌ 3 5 6 | 3 5 3 5 7 6 | 5 — | 5 6 1 1 | 2 7 6 5 | 3 5 3 5 7 6 |

姐儿上尖坨来（吧）去把那个戏来观，脱了（那个）旧的忙把那新的
拆开青丝发来（吧）发儿一大掐，拢子也是拢来篦子也是
瓜子小脸蛋来（吧）红里透着白，江南的官粉又往脸蛋上
姐儿上前走来（吧）戏儿就开台，头一出唱的是尼姑思
又把那面缸打来（吧）三出唱的欢，四出唱的是少华
再把六出看（哪）灯儿送的强，七出唱的是锯大
唱的那八出戏（呀）出出看周全，坐上大车一溜

| 5 5 | 2 3 5 5 | 6 5 3 2 | 1 1 6 1 | — | 5 3 5 6 | 1 6 1 |

穿哪，打扮了一个欢哪，嗯哎哎咳哟嗬嗬
刮呀，顶心把红绳扎呀，嗯哎哎咳哟嗬嗬
拍呀，打扮得多么俊来呀，嗯哎哎咳哟嗬嗬
凡哪，二出是狐狸缘哪，嗯哎哎咳哟嗬嗬
山哪，五出是游旗杆哪，嗯哎哎咳哟嗬嗬
缸啊，八出是闹洞房哪，嗯哎哎咳哟嗬嗬
烟哪，姑娘心里烦哪，嗯哎哎咳哟嗬嗬

```
7
⒒2  76 | 55 | 2123 | 535 | 2.3 55 | 6532 | 11 6̣ | 1 - ‖
```
嘟儿 嘟叮 当 啊 嗯哎 哎咳 哟， 打 扮了 一个 欢哪。
嘟儿 嘟叮 当 啊 嗯哎 哎咳 哟， 顶 心把 红绳 扎呀。
嘟儿 嘟叮 当 啊 嗯哎 哎咳 哟， 打 扮得 多么 俊 来呀。
嘟儿 嘟叮 当 啊 嗯哎 哎咳 哟， 二 出是 狐狸 缘哪。
嘟儿 嘟叮 当 啊 嗯哎 哎咳 哟， 五 出是 游旗 杆哪。
嘟儿 嘟叮 当 啊 嗯哎 哎咳 哟， 八 出是 闹洞 房啊。
嘟儿 嘟叮 当 啊 嗯哎 哎咳 哟， 姑 娘心 里 烦哪。

小 看 戏

丰南区
李连庆 唱
谢洪年、徐宝山 记谱

1 = C 2/4
♩ = 78

```
6 6 5 3 | 6 3 5 | 5 6 5 3 | 2 - | 5 5 3 | 2.3 5 |
```
姐儿 巧打 扮 去把 戏儿 观， 模样 儿生 来

```
3 5 2 6̣ | 1. 1 | 2 3 5 5 | 6 5 6 3 | 2. 3 2 - |
```
赛如 天仙 哪， 打 扮得 真体 面，

```
5 6 5 3 | 2 - | 2 3 5 5 | 6 5 6 3 | 2. 3 2 0 ‖
```
哪儿 嘟叮 当， 打扮 得 真 体 面。

小 看 戏

卢龙县
贾永珍 唱
董连贵、刘俭 记谱

1 = F 2/4
♩ = 78

```
3 5 4 5 | 6. 65 | 3561 653 | 2 - | 22 3 | 5. 3 6 6 |
```
姐儿 巧打 扮 (哪哈) 去把(那个) 戏儿 看， 模样 她生 来 (呀)

```
1̣6̣ 5̣ 3 | 2 2 | 6. 122 | 1̇⒒5376 | 55 #4 | 5 - | 3516 3 |
```
赛如 天仙 哪， 打 扮得 多么 体 面， 哪儿 嘟叮

```
2. 0 | 6. 161 | 2. 53 | 6. 122 | 57⒒6 | 65 4 | 5 - ‖
```
当， 嗯 哎哎咳 哟， 打 扮得 多么 体 面。

小 看 戏

1=F 2/4
♩=66

玉田县
田文景 唱
姜本奎、陈 贵 记谱

| 3. 5 6 6 | 6⌒i 1 3 5 | 3 5 6 6 i 3 | 2 2 | 0 1 1 2 | i i 6 5 |

姐 儿 巧 打 扮（哪） 去 把 那 戏 儿 观 哪， 小 模 样 生 来（那个）
花 儿 头 上 戴（呀） 两 耳 坠 金 环 哪， 翡 翠 的 锁 链（那个）
大 红 缎 子 袄（哇） 绿 绸 裤 子 身 上 穿 哪， 齐 盘 的 领 儿（那个）
姐 儿 打 扮 好（哇） 来 到 那 戏 台 前 哪， 头 一 出 唱 的 是
姐 儿 看 完 戏（呀） 好（呀）好 喜 欢 哪， 回 到 家 躺 在 床 上

| 5 5 6 1 | 2 2 | 3 5 6 6 | 2 2 1 6 | 5 5 0 3 | 5. | 1 | 6 1 6 1 |

赛 如 天 仙 哪， 打 扮 得 多 么 新 鲜 哪， 哎 哟 嘿 哎 咳 哎 咳
套 着 玉 环 哪， 珍 珠（哇）银（哪）银 着 边 哪， 哎 哟 嘿 哎 咳 哎 咳
小 扣 子 儿 哪， 绣 着 那 金（哪）金 牡 丹 哪， 哎 哟 嘿 哎 咳 哎 咳
尼 姑 思 凡 哪， 二 一 出 巧 姻 缘 哪， 哎 哟 嘿 哎 咳 哎 咳
左 思 右 想 啊， 思 念 巧 姻 缘 哪， 哎 哟 嘿 哎 咳 哎 咳

| 2 1 2 | 6 6 6⌒i 1 3 | 2. 5 | 3 5 6 6 | 2 2 1 6 | 5 5 0 3 5 - ‖

哎 咳 哟， 得 儿 啷 叮 当， 打 扮 得 多 么 新 鲜 哪， 哎 哟。
哎 咳 哟， 得 儿 啷 叮 当， 珍 珠（哇）银（啊）银 着 边 哪， 哎 哟。
哎 咳 哟， 得 儿 啷 叮 当， 绣 着 那 金（哪）金 牡 丹 哪， 哎 哟。
哎 咳 哟， 得 儿 啷 叮 当， 二 一 出 巧 姻 缘 哪， 哎 哟。
哎 咳 哟， 得 儿 啷 叮 当， 思 念 那 巧 姻 缘 哪， 哎 哟。

冀东民歌

五 出 戏

1=F 2/4
♩=66

抚宁区
解思林 唱
王武汉、张光新 记谱

| 0 6 6 6 | 7 6 i 6 | i 3 3 6 6 | i 6 6 | i 6 6 3 | 5 3 2 | 5 3 2 6 |

头 一 出 戏 来 画 上 了 走 雪 山 哪， 哭 坏 了 小 姐 曹 氏 金
二 一 出 戏 来 画 上 拣（哪）柴 呀， 姜 秋 莲 出 门 泪 流 满
三 一 出 戏 来 画 上 个 朱 纯 登 啊， 牧 羊 圈 舍 饭 他 去 修
四 一 出 戏 来 画 上 了 二 进 宫 哎， 李 良 贼 要 篡 位 把 阴
五 一 出 戏 来 画 上 了 五（哇）雷 呀， 孙 伯 杨 的 八 子 无 人

| 2 2 | 5 2 3 5 | 4. 5 6 | 6 3 2 1 | 6 1 2 | 4 6 5 5 | i 6 5 3 |

莲 哪， 院 子 曹 福 活 冻 死， 又 来 了(哇) 众 八 仙 哪，
腮 呀， 关 法 松 到 (呀) 个 到 郊 外 借 阴 凉 呀，他 走
行 啊，婆 媳 寻 查 来 讨 饭， 赵 氏 女(呀) 进 灵 棚(啊)
谋 来 定， 徐 千 岁 巧 计 生， (啊)黑 虎 铜 锤 举 在 空
追 呀， 杨 戬 上 山 平 六 国， 大 毛 奔(哪) 抖 雄 威 呀，

| i i i 6 5 | 3 2 1 2 2 | 0 5 5 4 5 | 6 i 6 5 3 | 2. 3 1 6 | 0 5 4 5 | 2. 3 1 6 ‖

迎 接 那 曹 福 上 南 天 哪， 小 姐(那个) 哭 得 (呀) 甚 是 可 怜 哪。
开 一 朵 鲜 花 也 不 采 呀， 屈 死 个 书 生 (啊) 仗 义 疏 财 呀。
夫 妻(哪)见 面 泪 盈 盈 啊， 龙 抓 那 宋 氏 (啊) 谁 不 知 情 啊。
啊，老 杨 波 保 国 苦 苦 尽 忠 啊， 护 龙 廷 搬 来 了 子 弟 兵。
孙 瞎 上 阵 魂 吓 飞 呀， 盗 宝 多 亏 了 金 眼 毛 遂 呀。

小 小 鲤 鱼

秦皇岛市
张永成 唱
北京艺术学院 记谱

1 = B 2/4
♩ = 60

| 6̣ 1. 6̣ 6̣ 1 | 6̣ 1 6̣ | 3 5 3 — | 5 3 | 3 3 3 | 3 3 0 |

小 小 的 鲤 鱼 粉(哪)红 色， 上 江

| 3 5 3 2 | 1. 2 3 | 6̣ 3 2 6̣ | 1 6̣ | 5̣ 3. | 1. 2 3 3 | 5 3 |

流 水 下 江 来 哎， 他 在(那个) 河 里

| 2 3 2 6̣ | 6̣ 1 2 3 | 1 6̣ | 2. 3 1 2 | 3 | 3 3 | 6̣ 6̣ 6̣ 3 5 |

摇 头 尾 巴 摆， 闯 遍 (那个) 江

| 6̣ 6̣ 0 | 3 3 5 | 3. 2 1 6̣ | 3 | 2 7̣ | 6̣ 6̣ 6̣ 5̣ | — ‖

湖(哇) 一 网 拉 上 来 呀， 哎 咳 咳 咳。

小大姐做鞋

1=D 2/4
♩=76

抚宁区
东培立 唱
张治水、于俭平 记谱

```
0 5 3 5 | 6. 6 5 6 | 5 3 3 2 1 | 1 - | 0 5 3 5 | 5 1 5 6 | 5. 3 2 1 | 1 - |
```
大 小　姐　　标 了 个 丢　丢，　做 了 双 夹 鞋　绣 八　秋，
鞋 后 跟 又 把　掌 子 钉，　鞋 上 口 绣 的 本 是 火 车　头，
小 女　婿　刚 十　五，　睡 觉 躺 在　鞋 里　头，
打 了 三 天 并 三　夜，　从 这 边 也 没 打 到 鞋 里 头，

```
3 5 6 1 3 | 5 - | 6 5 6 1 3 | 5 - | 5 3 5 | 2 5 3 2 | 5. 3 2 1 | 6 1 2 1 |
```
左 边 绣 的 是　　天　津　卫，　右 边 绣 上　苏 杭　二　州。
做 来 做　去　　做 得　好，　这 双 夹 鞋 做　成　了。
睡 着 睡　着　　高 了　兴，　他 在 鞋 里 打　开 了 跟 头。
要 问 这 夹 鞋　多 么　大，　从 这 儿 直 到　宁 远　州。

大 四 景

1=F 4/4
♩=68

遵化市
张广增、贾恩泽 唱
常书援 记谱

```
6 3 5 - 6 7 6 - | 6 3 5 - 6 3 6 - | 6 7 6 - 6 3 3 - | 2. 2 5 3 2 | 1. 2 1 - |
```
春　色　　娇　丽　　融　和，　　暖　气 儿　宣
端　阳　节　闹　　龙　舟，　　水　面 儿　浅
七　月　里　七　　月　七，　　牛　郎 会 织 女
十　月　节　逆　　风　寒，　　景　物　　悲

```
1 6 5 3 5 3 5 | 6. 1 6 5 3. 2 | 1. 1 6 5 3 2 | 1. 2 1 - |
```
景　物　　瓢　瓢　　梅　开　　莲。
锣　鼓　　咚　咚　响　波　　喳。
一　年　　一　度　巧　成　　双。
绣　女　　停　针　看　雪　梅。

```
1. 1 6 1 5 6 | 1. 2 1 - | 1. 1 6 1 5 6 | 1. 2 1 - |
```
花　开 三 月　天，　　娇　娆 嫩 芯　鲜，
多　彩 玉 簪　花，　　佳　人 偏 喜　它，
天　河 两 岸　旁，　　回　文 织 锦　忙，
腊　风 阵 阵　吹，　　鹅　毛 片 片　飞，

冀东民歌

五、民间小调

```
 1 2 5 3  2· 3 | 2 3 5· 3  2 1 | 6 1 6 1  2 3 1 6 | 5· 6 6 - |
 草 萌 芽     桃 似     火 柳  如      烟。
 采 莲 船     歌 尽     娱 富  喜      家。
 赏 中 秋     中 都     炉 守  心      狂。
 暖 阁        围 红        香      闺。

 1· 6 5 3  3 5 | 6· 1 6 5  3 5 3 | 1  1 6 5  3 2 | 1· 2 1 - |
 仕 女         王 灵         戏 耍       千,
 翠 叶         铁 符         鬓 边       插,
 风 吹         佳 马         响 叮       当,
 独 宿         人           泪 暗       垂,

 6 - 5 3 | 2· 3 2 - | 1 6 5  5 3 5 | 6· 1 6 5  3 5 3· 2 |
 暗 伤 残,         对 对     窗 花 把
 罩 青 纱,         对 对     佳 人 又 把
 雁 成 行,         梧 叶     瓢 瓢
 卧 寒 帏,         赏 雪     人 儿 瓢

 1 6 5  3 2 | 1· 2 1 - | 1· 1 6 1  5 6 | 1· 2 1 - | 1· 1 6 1  5 6 |
 两  翅 儿 扇。     清 明 赏 景 园,     和 风 吹 牡
 彩  扇 拿。      三 伏 似 火 发,     熏 风 透 体
 个  个 饮 玉 杯。  金 风 透 体 凉,     玉 人 几 时
                瓢 瓢 片 片 飞,     佳 人 恨 夜

 1· 2 1 - | 1 2 5 3 2 - | 2 3 5· 3  2 1 | 6 - 2 3 1 6 | 5· 6 5 - |
 丹,       玉 楼 人       酒 醉 倒       在 杏 花    园。
 刮,       赏 名 园       开 遍 了       梅 榴 儿   花。
 长,       饮 菊 酒       家 家 庆       重       阳。
 归,       孟 浩 然       踏 雪 去       寻       梅。

 3 3 1 5 3 | 2· 3 2 - | 3 3 1 5 3 | 2· 3 2 - | 6 1 6 1  2 3 1 6 |
 春 归 两 泪 连,    眼 锁 两 眉 尖,    蝴 蝶
 沉 李 共 浮 瓜,    新 鲜 饮 玉 茶,    水 阁 凉
 离 人 思 故 乡,    离 人 思 故 乡,    对 景 好 凄
 沉 枕 共 柳 随,    沉 枕 共 柳 随,    佳 人 倚 翠

 5· 6 5 - | 1 2 5 3 2 - | 2 3 5· 3  2 1 | 6· 1 2 3 | 1 6 5 - ‖
 落,       玉 楼 人      酒 醉 倒       在 杏 花  园。
 亭,       赏 名 园      开 遍 了       梅 榴 儿  花。
 凉,       饮 菊 酒      家 家 庆       重       阳。
 微,       孟 浩 然      踏 雪 去       寻       梅。
```

庄 稼 能 人

秦皇岛市
苑　林 唱
赵舜才 记谱

1 = D 2/4 ♩ = 80

庄(哎)稼　能(哎)人　起早贪黑嗯呀，破(呀)房子(那个)勾(呀)抹
不怕风雨吹呀，地要是薄了还得多下粪。
耪三遍，趟三回，就怕(那个)青草把苗围呀，
人要是懒哪哎了喂哎，你可怨谁呀。

采 茶

昌黎县
李占鳌 唱
刘　烨 记谱

1 = ♭B 2/4 ♩ = 84

正月里采茶　是新年哪　嗯哪哎咳
一点的茶园　十二亩哪　嗯哪哎咳
二月里采茶　茶生芽哪　嗯哪哎咳
左手攀枝　右手采哪　嗯哪哎咳
三月里采茶　是清明哪　嗯哪哎咳
上绣枕绫　花四朵哪　嗯哪哎咳
四月里采茶　茶叶青哪　嗯哪哎咳
两手捧梭子　织半匹哪　嗯哪哎咳
五月里采茶　麦角黄哪　嗯哪哎咳

哟，姐妹双双(啊)点茶园哪。
哟，灯观节上(啊)几品钱哪。
哟，姐妹双双(啊)采新茶哪。
哟，采满竹篮(啊)转回家哪。
哟，姐妹二人(啊)绣枕绫哪。
哟，下绣枕绫(啊)采茶的名人哪。
哟，姐妹二人(啊)登高机哪。
哟，今年织下(啊)来年农哪。
哟，大麦上场(啊)小麦黄哪。

倒 采 茶

丰南区
张春生 唱
郭乃安、孙幼兰 记谱

1=G 2/4
♩=112

6 1 1 6 1 | 2. 1 2 | 3 1 2 | 3. 5 6 6 | 5 6 5 6 | 5 3 2 | 3 1 2 |
十四月里的倒采茶　正采茶，慢采荷花慢采倒采荔枝花，刘四姐

3 1 2 | 3　3 | 6　5 3 | 2 2　6 1 | 2　— | 5 5 5 3 5 | 2 3 2 1 |
倒采茶　一年　多　哎，　　　孙二娘开店　太平花儿

1 6 6 | 6　1 2 | 1 6 6 5 | 6　— | 6. 1 6 1 | 1 1 6 1 | 2. 1 2 |
开（呀）十字　坡啊。　　打遍天下　金钢牡丹、四季花，

3 1 2 | 3 1 2 | 3　3 | 3 6 5 3 | 2 2　6 1 | 2　— | 5 5 3 5 |
刘四姐　倒采茶　无对　手　　喂，　　　碰上好汉

2 3 2 1 | 1 6 6 | 6　1 | 1 6 5 6 | — | 6　1 | 1 6 5 6 | — ‖
太平花儿开（呀）武二　哥，　　　武二　哥。

倒 采 茶

昌黎县
文化馆 记谱

1=G 2/4
♩=112

1 6 1 1 1 | 5 6 1 | 5 6 1 | 3 3 6 6 | 3. 6 5 3 | 2　— | 3. 3 3 2 |
十四月里的倒采茶　正采茶，反采荷花满采荔枝花，　刘四姐儿

1 6 2 | 3　3 1 | 6　5 3 | 2 2　1 | 2　— | 3 3 3 5 | 3 2 1 3 |
倒采茶　一年　多　呀嗯哎，　　　孙二娘（哪）开

2　2 1 | 7 7　2 7 | 7 6　5 | 6 | 1 1 6 1 6 | 1 1 6 1 | 6. 1 2 |
店（哪哈）英雄　花儿开咿　　呀，　打败了天下　丁香、牡丹、四季花，

刘 四姐儿 倒采茶 无对 手 哇 嗯咳 哎， 来了一个 好 汉（哪） 英雄 花儿 开呀 呀， 武 二 哥 呀。

茨 儿 山

抚宁区
李永昌 唱
维 扬、兆 臣、维 安、注 远 记谱

1=E 2/4
♩=86 活泼、愉快地

1.清 晨 早 起 （得儿）蜡 梅 巧 打（哪）扮， 蜡 梅 嗬 咿 嗬 呀 哟，
吩 咐 上 丫 环 蜡 梅 （得儿）蜡 梅 嗬 嗬， 净 面 水 端 过
来 哟 嗬 嗬， 净 面 水 端 过 来 哟 嗬 嗬。

2. 小丫环端过来净面水，一条汗巾搭在肩。
3. 枣木拢梳拿在手，推开青丝一大团。
4. 一缕头发分三缕，三缕头发九股穿。
5. 左梳右挽盘龙髻，又梳又挽水没船。
6. 盘龙髻加香草，水没鱼麝香添。
7. 江南官粉拍满面，贵州红胭脂点在唇间。
8. 上身穿着大红袄，八幅罗裙系腰间。
9. 紫金裤腿蛇皮带，下露三寸小金莲。
10. 仙人过桥沙木底，两人落地当间悬。
11. 姐儿打扮多整齐，回过身来拿盘缠。
12. 小姑拿线整八百，嫂子拿线一吊三。
13. 叫丫环头前走，姐妹相随在后边。
14. 嫂子走的连环步，小姑走的绕弯弯。
15. 也有骑马坐着轿，也有推车把担担。
16. 也有穿红挂着绿，也穿青外披蓝。
17. 穿青披蓝男子汉，穿红挂绿女婵娟。
18. 一行走着来的快，眼前就是茨儿山。
19. 姐姐迈步把庙进，三人来到大殿前。
20. 撩起了罗裙忙跪倒，嘱告佛爷请听言。
21. 我今烧香为儿女，小姑说我烧香为夫男。

茨 儿 山

1=E 2/4
♩=112

昌黎县
牛振有 唱
冯秀昌 记谱

| 2 7 6̣ 6̣ | 2 7 6̣ 6̣ |: 2 7 6̣ 6̣ :| 0 6̣ 6̣ | 6̣. 5̣ 3 5 | 6 6 5 |

清(啊)晨(哪) 起(啊)来(呀 嘟儿)蜡梅 巧 打 扮 吧,蜡梅 嗨嗨 哎

| 6 5 3 | 0 5 3 5 | 3̄1̇ 6 5 | 1 2 3 :| 1̇ 2̇ 1̇ 6 5 | 3 2 3 3 |

嗨咦呀, 叫了声 小丫环, 蜡 梅 (嘟儿)蜡梅 嗨咦嗨呀,

| 0 3 3̄1̇ | 6 5 3 | 2 3 2 1 | 2 6̣ 5̣ | 6̣ - ||

净面水 端 哪啊 哎嗨 哎嗨 哎嗨 哎嗨。

货 郎 标

1=F 2/4

昌黎县
曹玉俭 唱
赵舜才 记谱

| 0 6̣ 1 1 | 6̣ 1 6̣ 1 2 2 | 0 1 6̣ 1̇ | 3 5̇ 3 2 5 | 1. 6̣ 1 1 6̣ | 5̣. 6̣ 1 6̣ | 2 2 5̣ 3 |

有 一个 货(呀)郎(呀) 山东的 人, 哎咳 哎 咳哎 咳咳 哎 咳哎 咳 嗯哎 哎嗨
永 平府 交(呀)界(呀) 来贸 易, 哎咳 哎 咳哎 咳咳 哎 咳哎 咳 嗯哎 哎嗨
要 问(那个)货(呀)郎(呀) 怎么打 扮, 哎咳 哎 咳哎 咳咳 哎 咳哎 咳 嗯哎 哎嗨
缎 子(那个)帽(呀)盔(呀) 头上 戴, 哎咳 哎 咳哎 咳咳 哎 咳哎 咳 嗯哎 哎嗨
毛 袍(那个)大(呀)褂(啦) 穿上 身, 哎咳 哎 咳哎 咳咳 哎 咳哎 咳 嗯哎 哎嗨
丝 绒(那个)腿(啊)带(呀) 拧细 腿, 哎咳 哎 咳哎 咳咳 哎 咳哎 咳 嗯哎 哎嗨
毛 子里的缎(哪)鞋(呀) 穿足 上, 哎咳 哎 咳哎 咳咳 哎 咳哎 咳 嗯哎 哎嗨
出 口(那个)不(呀)上(啊) 别处 去, 哎咳 哎 咳哎 咳咳 哎 咳哎 咳 嗯哎 哎嗨
担 着(那个)桃(啊)子(啊) 往前 走, 哎咳 哎 咳哎 咳咳 哎 咳哎 咳 嗯哎 哎嗨
担 着(那个)桃(啊)子(啊) 把庄 进, 哎咳 哎 咳哎 咳咳 哎 咳哎 咳 嗯哎 哎嗨

| 2 1 6̣ 1 5̣ 6̣ | 1 - | 1 3 3 2 3 | 2 1 2 6 1 1 | 0 1 6̣ 3 | 2 2 5̣ 7̣ 6̣ | 5̣. 6̣ 5 5 :|

呀哈哎 咳呀, 一 十(那个)七(哇)岁(嘞) 离了家 门嘞 吧呼 哎 呼咳咳。
呀哈哎 咳呀, 终 朝(那个)每(呀)日(啊) 店里存 身嘞 吧呼 哎 呼咳咳。
呀哈哎 咳呀, 列 位(那个)不(哇)知(啊) 细听我 云嘞 吧呼 哎 呼咳咳。
呀哈哎 咳呀, 丝 绒(那个)辫(哪)穗(啦) 耷拉脚 跟嘞 吧呼 哎 呼咳咳。
呀哈哎 咳呀, 家 色布的套(哇)裤(啦) 外银 金嘞 吧呼 哎 呼咳咳。
呀哈哎 咳呀, 漂 白布的 袜(呀)子(啊) 挑三 针嘞 吧呼 哎 呼咳咳。
呀哈哎 咳呀, 担 起了那货郎担子 出了店 门嘞 吧呼 哎 呼咳咳。
呀哈哎 咳呀, 一 心(那个)上(喂)上(啊) 西村 里嘞 吧呼 哎 呼咳咳。
呀哈哎 咳呀, 村 前(那个)不(哪)远(哪) 眼头 里嘞 吧呼 哎 呼咳咳。
呀哈哎 咳呀, 进 了村 放下扁担 摇真 针嘞 吧呼 哎 呼咳咳。

五、民间小调

货 郎 标

丰南区
孙加林 唱
吕秀平、张素习 记谱

1=F 2/4 ♩=80

```
6 1 | 6 1 2 | 6 3 2 | 5 5 6 | 3. 5 3 2 | 1. 2 1 6 | 5 6 1 | 2 1 2 3 2 |
```
有一个(哪) 货 郎 山东的 人，哪呀 呀咿哎咳 哎咳哟， 哎咳咳哎咳

```
1 6 5 6 | 1 — | 6 3 2 2 | 1 5 6 5 ‖: 1 6 3 2 | 2 | 1 2 1 6 | 5 5 | 6 5 — :‖
```
哟 哎咳咳 哟， 十一(那个)七(呀) 离了家门，哎 哎咳哎咳 咳哎 咳 哟。

卖 丝 绒

抚宁区
马宝田 唱
王武汉、张光新 记谱

1=♭B 2/4 ♩=88

```
5 3 2 3 5 | 5 3 2 3 5 | 6 5 3 2 | 1 — | 0 3 2 2 | 5 6 5 | 6 5 3 |
```
1.货 郎 伶 俐 货 郎 乘， 身背着 货箱子 上长
2.二 位 姑 娘 走上 前， 尊一声 货郎 听我
3.斗 蓬 汗 巾 挂上 单， 拢梳(啊) 箅子 共多
4.斗 蓬 汗 巾你要多 少， 拢梳(啊) 箅子 要多 少
5.斗 蓬 汗 巾 三钱 四， 拢梳(啊) 箅子 二钱 (哪)
6.六 钱 六 分 也太 多， 与你(呀) 五钱 五 分
7.二 位 姑 娘 话儿 差， 这有(哪) 本钱 管 着
8.走 (吧) 走 (吧) 快走 吧， 王货郎 过来咱 再买来
9.今 天 出 门 不大 顺， 来两个 黄毛丫头 打 胡

```
3 2 — 2 | 2 2 3 | 5 5 6 | 1. 6 1 1 | 1.3. 4. 5 4 2 :‖ 2.4. 1 4 2 | 5 — ‖
```
街， 手持(哪)铜铃 叮啦当地 响， 啊哈
言， 今天 卖的 什么样的 货，啊哈咳
少， 江南的 胭脂 桃 花 粉， 啊哈
钱， 两种(哪)胭脂 多 少 粉，啊哈
银， 两种(哪)胭脂 一 钱 二，啊哈咳
银， 尊声 货郎 卖(哒)了 吧，啊哈咳
它， 谁有(哪)利钱 谁 不 仁义 卖，啊哈咳
吧， 买卖 不成 仁义 在，啊哈咳
混， 一个(哪)小钱 没 卖 上，啊哈咳

卖扁食

遵化市
陈树林 唱
吴继忠、常书援 记谱

1=♭B 5/4 2/4
♩=90

（前段歌词）
哎，惊动了绣房的大姑娘啊呼咳。
哎，一宗你绣一宗报了周全哪呼咳。
哎，各色的绒线带针扎呀呼咳。
哎，你评个价钱我们听听啊呼咳。
哎，共合（哪）六钱六分银哪呼咳。
哎，银子我与你大戥称啊呼咳。
哎，谁拿着财神往外推呀呼咳。
哎，何必（哪）拿钱脸上摔呀呼咳。
哎，将丝绒拆的乱纷纷哪呼咳。

（卖扁食歌词）

姐儿（哟）房中嗬，无有营业咪 咿儿咿儿哟，
行行正走嗬，来得好快咪 咿儿咿儿哟，
葱花蒜瓣嗬，羊肉馅咪 咿儿咿儿哟，
别人要买嗬，三个官板儿俩咪 咿儿咿儿哟，

手提着一个篮子去赶集呀，迈步来在东城门儿，哎咿儿呀儿哟，哎咳哎咳哟，
刹时间（那个）来在十字大街心呀，吆喝一声卖扁食，哎咿儿呀儿哟，哎咳哎咳哟，
胡椒姜蒜拌合馅子呀，外挂着白面皮儿，哎咿儿呀儿哟，哎咳哎咳哟，
你要买算你两个官板儿仨呀，尝尝这滋味儿，哎咿儿呀儿哟，哎咳哎咳哟，

迈步来在东城门儿，唉咿儿呀儿哟。
吆喝一声卖扁食，唉咿儿呀儿哟。
外挂着白面皮儿，唉咿儿呀儿哟。
尝尝这滋味儿吧，唉咿儿呀儿哟。

五、民间小调

赶　集

1=G 2/4
♩=96

滦南县
孙福清 唱
王逸生 记谱

| 6· 6 3· 3 | 5 3 2 1 6 1 1 6 | 6 1 6 1 3 5 3 | 2 3 2 1 6 1 1 6 |

从春忙到大秋里呀，腌上了咸菜忙棉衣呀，
乐亭南关把粮食卖呀，卖了粮食置买东西呀，
槐木扁担买了一条呀，担粪的荆框买了两只呀，

| 6· 6 1 6 1 6 | 2 2 1 6 1 6 | 1 2 3 5 3 2 1 | 5 3 2 1 6 1 1 6 |

杂花子粮食收拾二斗，一心要赶乐亭集呀。
买了江南的一把雨伞，又买了圆正正一把笊篱呀。
零碎东西买完毕呀，饸饹铺里拉驴转回家里呀。

闹　元　宵

1=A 2/4
♩=112

昌黎县
冯秀昌 记谱

冀东民歌

| 5 3 2 | 5· 6 3 2 | 1· 2 3 2 | 3 2 1 | 1· 2 3 5 | 2 3 1 | 2 6· 6 | 5 — |

正月十五闹元宵，一伙儿秧歌又来了，
二月里来龙抬头，姐姐妹妹绣丝绸，
三月里来三月三，姐姐妹妹打秋千，

| 1 6 1 | 3 5 3 | 1· 6 1 1 | 3· 5 3 | 1 6 1 1 | 3 5 3 | 1 6 6 1 0 |

小妹妹知道了抱起孩子扔下瓢，急急忙忙往外跑，门槛子高
大姐姐手儿熟绣了个狮子滚绣球，小妹妹不会绣，手拿丝线
大姐姐一声唤说说笑笑到花园，小妹妹拉后边，急急忙忙

| 3 5 3 | 3· 2 1 3 | 2 — | 1 2 3 5 | 2 3 1 | 2 6 | 5 6 3 5 | 5 — |

绊倒了嗯哎哎咳哟，摔了孩子拧了腰哇哈嗯。
犯忧愁嗯哎哎咳哟，手腕子酸来汗珠流哇哈嗯。
跑向前嗯哎哎咳哟，秋千一蹬就上了天哪哈嗯。

划 拳 歌

迁西县
赵永顺 唱
夜 雨 记谱

1=F 2/4
♩=100

```
‖: 1 1 1 6 | 5  5  | 5 6 6 5 3 | 2  2 :‖ 1 1 1 6 | 5  5 | 5  5 |
   一(的)一星丁(啊) 二八 闹花灯 啊,       六六六大顺(哪) 七 巧
   三(呀)三星照(哇) 四季 并五星 啊,

 1 6  5 | 2 7 2 5 | 1  1 6 | 1 1 1 6 | 5  5 | 5 6 6 5 3 | 2  2 |
 八 马 外挂 九莲灯 啊, 十拳  锻炼好 哇, 罚酒你要 喝 清 啊,

 3 1 2 | 1 3 2 | 2  2 5 | 7. 6 5 ‖
 忽听得  框楼上   鼓打一  更  啊。(白)歌俩好哇,八匹马,五奎手啊,全来了。
```

捡 棉 花

昌黎县
曹玉俭 唱
刘德昌、刘 烨 记谱

1=E 2/4

```
| 3̄ 2 7 6 3 | 3̄ 2 7 6 3 | 3̄ 2 7 | 6 6 1 | 1̄ 3 5 | 6  3 - | 1̄ 3 3 | 3 3 |
  年(哪)年(啦)  都(哇)有个    七月     二十    八咧    呼嗨,     姐妹  (那个)
  要(哇)问(哪)  大(呀)姐(呀)  怎么     打      扮咧    呼嗨,     列位   (哪)
  大(呀)姐(呀)  梳了一个     油头     小      簒咧    呼嗨,     小妹    妹
  大(呀)姐(呀)  穿了一个     白布的   小汗    褂咧    呼嗨,     小妹    妹
  大(呀)姐的    裤(哇)子(啊) 本是那   葱心    绿咧    呼嗨,     小妹    妹的
  大(呀)姐(呀)  拿着一个     竹(哇)篮         子咧    呼嗨,     小妹    妹
  先(呀)过了    张(啊)家的    谷(哇)子         地咧    呼嗨,     后过    那
  大(呀)姐(呀)  拾(啊)了(哇)  棉花(哪) 一大    堆咧    呼嗨,     小妹    妹
  大(呀)姐(呀)  言(哪)说(呀)  棉花     拾完    了喂    呼嗨,     小妹    妹

| 3̄ 2 7 6 6 | 1̄ 1. 2 3 3 | 2  2 | 1̄ 6  6 | 1̄ 6  6 | 1̄ 3. 3 3 3 | 1 3̄ 5 |
  二(啦)人(哪)  慢(啦)慢地游哇, 游哇,    游哇,    去把(那个)捡棉
  不(哇)知(啊)那 看玩玩哪呀,   好咧,    好儿咧,  细听我来
  梳了一个      慢(啦)慢地游哇, 游哇,    游哇,   辫子(哪)一把
  穿了一个      (哪)看玩玩哪呀, 好儿咧,  好儿咧, 港靠的  小汗
  裤(哇)子(啊)  慢(啦)慢地游哇, 游哇,    游哇,   赛如(哪)粉桃
  手(哇)里(呀)  拿着玩玩哪呀,  好儿咧,  好儿咧, 棉花兜子
  李(呀)家的    慢(啦)慢地游哇, 游哇,    游哇,   一块好芝
  拾(啊)了(哇)  拿着玩玩哪呀,  好儿咧,  好儿咧, 一兜子好棉
  言(哪)说(呀)  慢(啦)慢地游哇, 游哇,    游哇,   咱们(哪)就回
```

五、民间小调

| 3. 2 1 6 | 6 3 2.3 2 1 | 2 6 5 | 6 - | 3 3 3 2̲7̲ | 6 6 |

花 哈 咪 嘿　嗯 哎　哟 喂 啊 唉，　　嗯 哎 嗯 唉 游 哇，
夸 哈 咪 嘿　嗯 哎　哟 喂 啊 唉，　　嗯 哎 嗯 唉 游 哇，
撒 哈 咪 嘿　嗯 哎　哟 喂 啊 唉，　　嗯 哎 嗯 唉 游 哇，
褐 哈 咪 嘿　嗯 哎　哟 喂 啊 唉，　　嗯 哎 嗯 唉 游 哇，
花 哈 咪 嘿　嗯 哎　哟 喂 啊 唉，　　嗯 哎 嗯 唉 游 哇，
拿 哈 咪 嘿　嗯 哎　哟 喂 啊 唉，　　嗯 哎 嗯 唉 游 哇，
麻 哈 咪 嘿　嗯 哎　哟 喂 啊 唉，　　嗯 哎 嗯 唉 游 哇，
花 哈 咪 嘿　嗯 哎　哟 喂 啊 唉，　　嗯 哎 嗯 唉 游 哇，
家 哈 咪 嘿　嗯 哎　哟 喂 啊 唉，　　嗯 哎 嗯 唉 游 哇，

| 1̲5̲ 3.3 3 3 1̲3̲5 | 3. 2 1 6 | 6 3 2.3 2 1 | 2 6 5 | 6̲2̲ - ‖ 3 3 3 2̲7̲ | 6⌢ - ‖

尾声

去 把(那个) 捡 棉 花 哈 呀 唉　嗯 哎　哟 喂 啊 唉。　咳 唉 哎 咳 哟。
细 听 我 来 夸 哈 呀 唉　嗯 哎　哟 喂 啊 唉。
辫 子(哪) 一 把 撒 哈 呀 唉　嗯 哎　哟 喂 啊 唉。
港 靠 的 小 汗 褐 哈 呀 唉　嗯 哎　哟 喂 啊 唉。
赛 如(哪) 粉 桃 花 哈 呀 唉　嗯 哎　哟 喂 啊 唉。
棉 花 兜 子 拿 哈 呀 唉　嗯 哎　哟 喂 啊 唉。
一 块(哪) 好 芝 麻 哈 呀 唉　嗯 哎　哟 喂 啊 唉。
一 兜 子 好 棉 花 哈 呀 唉　嗯 哎　哟 喂 啊 唉。
咱 们(哪) 就 回 家 哈 呀 唉　嗯 哎　哟 喂 啊 唉。

冀东民歌

捡 棉 花

乐亭县
张晓弯 唱
乐亭民歌文化馆 记谱

$1=A$ $\frac{2}{4}$
$\quarternote = 92$

| 0 5 3̲5̲ | 6. 1̲ 2 2 | 0 5 3̲5̲ | 3. 2 1 6 | 2 2 2̲3̲ 2 | 1 1 6̲1̲2 |

八 月 里 来(呀) 八 月 八 呀，　哎 咳 咳 哎 咳 哟 啊 哎 咳
大 姐 又 把(呀) 竹 篮 挎 呀，　哎 咳 咳 哎 咳 哟 啊 哎 咳
姐 妹 二 人(呀) 走 的 快 呀，　哎 咳 咳 哎 咳 哟 啊 哎 咳
二 人 捡 的(呀) 不 怠 慢 呀，　哎 咳 咳 哎 咳 哟 啊 哎 咳
棉 花 地 头(呀) 垂 杨 柳 呀，　哎 咳 咳 哎 咳 哟 啊 哎 咳

| 1 - | 0 5 3̲5̲5 | 5̲6̲ 5̲5̲ | 0 1̲6̲3 | 2 2 | 0 5̲6̲ 1 1 | 0 2̲3̲ 1 1 |

哟，　姐 妹(那个) 二 人(呀) 去 捡 棉 花 呀，　我 说 哟 哇，　哎 哟 哇，
哟，　二 姐(那个) 又 把(呀) 口 袋 儿 拿 呀，　我 说 哟 哇，　哎 哟 哇，
哟，　来 在(那个) 棉 花(呀) 地 头 上 啊，　我 说 哟 哇，　哎 哟 哇，
哟，　霎 时(那个) 满 袋(呀) 又 满 篮 呀，　我 说 哟 哇，　哎 哟 哇，
哟，　快 到(那个) 那 里(呀) 去 凉 爽 呀，　我 说 哟 哇，　哎 哟 哇，

| 0 0 | 0 0 | 0 2 5 | 6 7̂6 5 5 | 2 2 2 3 2 | 1 1 6̂1 2 3 | 1 - ‖

妹子 哎， 妹子 哎， 你慢 慢地 哟哇 哎咳咳哎咳 哟啊哎 哟。
妹子 哎， 妹子 哎， 你慢 慢地 哟哇 哎咳咳哎咳 哟啊哎 哟。
妹子 哎， 妹子 哎， 你慢 慢地 哟哇 哎咳咳哎咳 哟啊哎 哟。
妹子 哎， 妹子 哎， 你慢 慢地 哟哇 哎咳咳哎咳 哟啊哎 哟。
妹子 哎， 妹子 哎， 你慢 慢地 哟哇 哎咳咳哎咳 哟啊哎 哟。

捡 棉 花

抚宁区
汤机中 唱
王武汉 记谱

1 = A 2/4
♩ = 90

| 0 1 | 1 6̂1 | 2 1̂3 2 2 | 0 2 | 5 2 2 | 5̂ 3̂2 1̂ 6 | 0 6 | 5̂ 3 2 3 |

年 年（那个）都 有（哇） 七 月二十 八 呀， 姐 妹（那个）
大 姐（那个）打 开（哇） 青 丝 发 呀， 姐 妹（那个）
大 姐（那个）梳 的（哇） 时 兴 头 呀， 姐 妹（那个）
大 姐（那个）端 过（哇） 净 面 水 呀， 姐 妹（那个）
大 姐（那个）穿 的（哇） 桃 红 袄子 呀， 小 妹（那个）
大 姐（那个）拿 着（哇） 笼 筐 裙 呀， 小 妹（那个）
大 姐（那个）结 着（哇） 红 围 裙 呀， 小 妹（那个）
大 姐（那个）她 在 前 面 走 呀， 小 妹（那个）
来 到（那个）地 头（哇） 暂 坐 下 呀， 歇 歇（那个）
大 姐（那个）说 我（哇） 罗 家在 上 坎， 小 妹（那个）

| 2 7̂6 5̂ 3̂ 5̂ | 0 3̂ 6̂ 1 | 2. 1̂ 6̂ 5 | 2 2 2 3̂ 5̂ 6 | 5̂ 5̂ 3̂ 5̂ ‖

二 随 人 后 去 拿 辫子 花 呀， 梳 洗 是 好 扎 估 哪。
随 梳 的 后 捡 棉子 奔 呀， 姐 儿 戴 上 好 扎 估 哪。
随 穿 的 后 把 胰 子 拉 拿 纱 呀， 用 的 两 朵 花 哪。
随 也 随 后 拿 绿 罗 口 袋 扎 呀， 明 亮 羊肚手 巾 哪。
喘 喘 把 后 紧 把 绿 围 裙 着 拉 呀， 回 去 又 光 滑 哪。
说 我 说 把 婆 家 跟 下 话 洼 呀， 都 绣 着 捡 棉 花 哪。
　　　　 　 在 　 下 呀， 落（呀） 说 说 大 红 花 哪。
　　　　 　 　 　 　 呀， 远 下 心 里 不 下 哪。
　　　　 　 　 　 　 呀， 　 　 差 不 话 啥哪。

捡 棉 花

秦皇岛市
李凤翠 唱
顾守坚、王玉珍 记谱

1 = F 2/4
♩ = 62

6 5 3 3 3	6 5 3 3	0 6 5 6	6 5 6 3	0 3 3 3	2̇ 7 6 6	7· 2 3̇
大姐(那个)	使(哪)把(呀)	竹(呀)篮	挎来呼嗨，	小妹妹	也把(那个)竹	篮
大姐(那个)	使(哪)在(呀)	前面	走来呼嗨，	小妹妹	后边拿着弯	儿
大姐(那个)	使(哪)把(呀)	蚂蚱	捕来呼嗨，	小妹妹	后边又把蝈	蝈
大姐说(那个)	来(哪)在了	上坡	上来呼嗨，	小妹妹	后边往 上	
大姐(那个)	使(哪)把(呀)	棉花	地来呼嗨，	小妹说	棉花地开的白	花
大姐(那个)	棉(哪)花(呀)	棉花	地来呼嗨，	小妹说	你往这 里	
大姐说(那个)	捡 了(呀)	一垄	半来呼嗨，	小妹说	捡了一垄 棉	
大姐说(那个)	天头不早	该用	饭来呼嗨，	小妹说	单等午后再	来
大姐背起了	棉 花	往前	走来呼嗨，	小妹说	后边背一	篓
姐 妹	二 人	回家	转来呼嗨，	小妹说	午后再捡 棉	

2 2	3 5 6	3 5 6	3 5 6 2̇	0 3 7 3 5	3 2 1 6	0 3 2 1
拿呀，	好来	好来	好来咳，	去捡棉		
悠呀，	悠(呀)	悠(呀)	悠呀，	去捡棉		
拿呀，	好来	好来	好来咳，	去捡棉		
爬呀，	好来	好来	好来咳，	去捡棉		
花呀，	好来	好来	好来咳，	去捡棉		
拿呀，	好来	好来	好来咳，	去捡棉		
花呀，	好来	好来	好来咳，	去捡棉		
捡把，	好来	好来	好来咳，	去捡棉		
棉花，	好来	好来	好来咳，	去捡棉		
花呀，	好来	好来	好来咳，	去捡棉		

花 呀， 哎 哎 嗨

7 6 5 6 6	3 5 6	3 5 6	0 3 7 3 5	3 2 1 6	0 3 2 1	7 6 5 6 6
呀	呀，好来 好来		去捡棉花呀，	哎哎嗨 哎	嗨呀。	

冀东民歌

绣 灯 笼

昌黎县
曹玉俭 唱
刘德昌、刘 烨 记谱

1=F 4/4
♩=68

| 3 3 5̂6̇ 1̇·1̇1̇2 | 3 3 5 2 3 — | 3 3 1̇ 6̇ 6̇5̇6 | 5̲ 3 2̇ 6 1·1̇1̇2 |

一(呀)更　里　的(那个)灯(呀)笼，　绣　在了在(哎)　东　的(那个)
二(呀)更　里　的(那个)灯(呀)笼，　绣　在了在(哎)　南　的(那个)
三(呀)更　里　的(那个)灯(呀)笼，　绣　在了在(哎)　西　的(那个)
四(呀)更　里　的(那个)灯(呀)笼，　绣　在了在(哎)　北　的(那个)
五(呀)更　里　的(那个)灯(呀)笼，　绣　在了在(哎)　央　的(那个)

| 3　5̂6̇ 1̇·1̇1̇2 | 3 3 5 2 3 — | 3 3 1̇ 6̇ 7̇6̇5̇6 | 3̲5̲ 3 2̇ 6 1·1̇1̇2 |

上　绣　上的(那个)张(哎)生，　下　绣着莺(哎)　莺　的(那个)
上　绣　上的(那个)吕(哎)布，　下　绣着貂(哎)　蝉　的(那个)
上　绣　上的(那个)秋(哎)胡，　下　绣着罗　氏　女　的(那个)
上　绣　上的(那个)平(哎)贵，　下　绣着宝(喂)　钗　的(那个)
上　绣　上的(那个)牛(哎)郎，　下　绣着织(哎)　女　的(那个)

| 3̂2̇ 3 5 6̇1̇ 6̇5 | 3̂2̇ 3 5 6̇1̇ 6̇5 | 1̇ 3 3 2̇ 1· 6 | 2· 3 2̇ 1 6 — |

张　生　哎，　　莺莺　哎，　　上　(哎)　边绣　哇，
吕　布　哎，　　貂蝉　呐，　　上　(哎)　边绣　哇，
秋　胡　哎，　　罗氏　哎，　　上　(哎)　边绣　哇，
平　贵　哎，　　宝钗　呐，　　上　(哎)　边绣　哇，
牛　郎　哎，　　织女　哎，　　天　(哎)　河配　呀，

| 5̲ 1· 2 3 3 | 3̂1̇ 6 5 5 3 | 1· 3 2̇ — | 5· 3 5 3 5 6 |

粉　皮　墙　上　留(喂)诗，我吧呀呼嘿，　　哎　咳哎咳哎咳，
凤　仪　亭　上　来相会，我吧呀呼嘿，　　哎　咳哎咳哎咳，
夫　(喂)妻(呀)相(哎)会，我吧呀呼嘿，　　哎　咳哎咳哎咳，
彩　楼(哇)配　呀，我吧呀呼嘿，　　哎　咳哎咳哎咳，
夫　妻　他们　来　相会，我吧呀呼嘿，　　哎　咳哎咳哎咳，

| 5̲ 3 3̂2̇ 1̇6̇ 5̂3 | 2̂ 1 2 3 2̇ 1 | 1̲6̇· 5 6 — ||

莺　莺　她爱　张　生哎　嗯哎哎咳哟　哎哟
貂　蝉　她诉　诉　苦哎　嗯哎哎咳哟　哎哟。
就在(那个)桑　园　里呀　嗯哎哎咳哟　哎哟
夫　妻　他们　团　圆哪　嗯哎哎咳哟　哎哟。
就在(那个)七　月　七呀　嗯哎哎咳哟　哎哟

五、民间小调

绣 花 灯

丰南区
魏国明 唱
徐宝山 记谱

1=F 4/4　♩=72

冀东民歌

谱例：

| 0 3 3 2 | 5 3 2 | 0 3 5 3 | 2 3 1 | 0 3 3 2 | 1 3 2 | 6 1 2 |

正月　里　来　正月正，　于二姐　房中　下　叫声春
月绣　上月　前朝来　众位先　生，　刘伯温　修房　中　北京丝
三月　里　来　春风和，　于二姐　房中　打开景
花灯　上绣　好汉哥，　武松打　虎中　下　不过貂
三月　里　来　艳阳天，　于二姐　房月　下　戏采又
绣上　武将　美貌男，　吕奉先　一　心　要他丈
四月　里　来　铲苗忙，　于隋炀帝　辱妹　房中　想
拿过　花灯　绣上君　王，　于二姐　北楼　思想
五月　里　来　小麦熟，　于二姐　思
花灯　上绣　苦命孤，　

| 7 6 5 | 0 1 | 6 1 | 1 | 6 5 | 6 5 3 | 1 3 2 | 1 6 1 2 |

红，　打开　奴的　猫　金　柜，　取出来　五色绒
城，　能拿　会算　苗　广　义，　徐茂功　有神通
罗，　手龙　钢针　盘　针　线，　叫春红　你听着
冈，　手拿　山前　苗　存　孝，　赵云站　在长坂坡
烦，　十虎　菱花　照　照　信，　粉面黄　改容颜
蝉，　手二　妻枝　罗　一　采，　小狄青　下四川
桑，　吴妻　桑信　无　士　女，　那边来　了个美貌
欺，　扳王　宠今　西　心　二，　姐姬　殷纣
夫，　奴家　美年　二　十　双灯　怨父母　真糊涂
夫，　赵　容　探　监　记，　刘英春　守寒宫

| 3 3 2 1 | 6 5 6 1 1 | 0 3 3 2 | 5 3 2 | 2 6 2 | 7 6 5 ||

闲来　无事　绣花灯　啊，　列位　诸君　子　贵耳　细听。
斩将　封神　姜太　公啊，　葛我　诸亮　把　船借　东风。
洗礼　的救得姜先别　泼河丈夫　啊，　听马　芳拿　花灯　亏女娇一　娥说。
何日　驾　得　配战家　丁飘	魂啊，	手	杨宗困	收过	灯家穆多花	回山绣番前。
薛	梨引褒　烽	台了	飘幽	啊，	急	保	忙在	绣失	落房。
姑	娘大	三	不终日	寻	哭啊，	社	稷	急忙守节	花	灯	等邦。
王氏	姐夫王氏	三	罗氏	女	拿	单等秋箕胡。

绣 花 灯

卢龙县
张艾曼 记谱

1=F 4/4
♩=75

3 2 3 3 2 | 1 3 2 2 | 3 2 3 3 2 | 2 6 1 | 3 2 3 3 2 | 1 3 2 2 | 1 1 5 6 1 2 1 |
正 月(那个)里 来(呀)正 月(那个)正， 于 二 姐 在 房 中(呀)叫 了一声春

1 6 5 | 5 6 1 | 1 6 3 | 1 2 7 6 | 6 3 5 | 1 3 2 2 | 6 5 6 1 1 |
红， 打 开 奴 的 猫 金 柜(呀) 取 出 来(呀)五 色 的 绒，

3 2 3 3 2 | 1 5 3 2 2 | 1 5 1 | 1 2 6 5 | 3 2 3 3 2 | 1 5 3 2 2 | 1 5 1 | 1 2 6 5 ‖
闲 来(那个)无 事(呀)绣 花 灯， 列 位(那个)不 知(呀)贵 耳 细 听。

绣 风 绫

迁安市
吴永年、王玉林 唱
王金铭、陈艳天 记谱

1=C 4/4
♩=84

6 2 | 2 6 7 6 | 5 5 | 6 6 3 | 2 6 7 6 | 5 #4 4 | 5 − |
青 青 苗(咧) 苗(哇) 土(咧) 里(呀) 生 嗯 嗯 啊，

‖: 5 6 1 6 | 2 3 2 0 | 2 6 7 6 | 5 5 | 6 6 3 | 2 6 7 6 | 5 4 4 |
姐 妹(哎) 二(啊) 人(哪)绣(哇)风(哎)绫 嗯 嗯
南 绣(哎) 青(哎) 云(哪)北(呀)绣(咧)风 嗯 嗯
二 绣(哎) 大(哎) 圣(哪)闹(呀)天(哎)宫 嗯 嗯
四 绣(哎) 五(哎) 鼠(哇)闹(呀)东(哎)京 嗯 嗯
六 绣(哎) 童(呐) 儿(啊)把(呀)书(哎)念 嗯 嗯
八 绣(哎) 猛(哎) 虎(哇)闯(呀)山(呀)林 嗯 嗯

5 − | 6 2 | 7 6 6 2 2 | 6 6 | 5 2 | 4 4 6 5 | 5 − :‖
啊， 东 绣 日 头 本 是 西(呀)绣(哇)月 呀
啊， 一 绣 宋 江 是 上(哪)梁(呀)山 呀，
啊， 三 绣 狸 猫 是 换(哪)太(呀)子 呀，
啊， 五 绣 绣 的 本 是 十 八 罗(呀)汉 呀，
啊， 七 绣 鹦 哥 是 会(呀)说(呀)话 呀，
啊， 九 绣 菊 花 是 头(哇)上(呀)戴 呀，

5 6 1 6 | 2 3 2 0 | 2 6 7 6 | 5 5 | 6 6 3 | 2 6 7 6 | 5 3 5 6 | 1 − ‖
十 绣(哎) 莲(哎) 花(呀)藕(呀)里(呀)生 哟。

五、民间小调

叫 五 更

滦 县
欧阳秀嫣 唱
赵舜才 记谱

1=C 4/4 2/4
♩=76

| 6 i 5 6 - | 3 2 i 6 - | 5 5 6 i 2 | 6 5 3532 1 2 |

一　更　一　　点　　奴 好 想 睡 眠 哪 哎 咳 哎 咳

(3 2 i 6 -)

二　更　二　点　　奴 好 想 睡 眠 哪 哎 咳 哎 咳
三　更　三　点　　奴 好 想 睡 眠 哪 哎 咳 哎 咳
四　更　四　点　　奴 好 想 睡 眠 哪 哎 咳 哎 咳
五　更　五　点　　奴 好 想 睡 眠 哪 哎 咳 哎 咳

3 i 3532 1 2 | 3 - - - | 6 i 5 6 - | 3 2 i 6 - |

哟 哎 哎 咳哎咳 哟， 忽 听 得 蛐　蛐
哟 哎 哎 咳哎咳 哟， 忽 听 得 鸽　子
哟 哎 哎 咳哎咳 哟， 忽 听 得 蛤　蟆
哟 哎 哎 咳哎咳 哟， 忽 听 得 黄　犬
哟 哎 哎 咳哎咳 哟， 忽 听 得 金　鸡

i. 2 3 5 2 i | 6 5 3. 5 3 5 | 6. 3 5 0⅔3 5 | 0⅔3 5 0⅔3 |

报 叫了一声 喧 哪。 我把你个 蛐　蛐 把 哟 把 哟 把
报 叫了一声 喧 哪。 我把你个 鸽　子 把 哟 把 哟 把
报 叫了一声 喧 哪。 我把你个 蛤　蟆 把 哟 把 哟 把
报 叫了一声 喧 哪。 我把你个 黄　犬 把 哟 把 哟 把
报 叫了一声 喧 哪。 我把你个 金　鸡 把 哟 把 哟 把

5 0⅔3 5. 6 3 5 | 2. 3 5 6 3 2 1 | 2 6 6. 6 5 7 | 6 6 6. 6 5 7 |

哟 把 哟 哎， 哎 哟 嗯 哎哎咳 哟 嗬 嗯 哎哎咳
哟 把 哟 哎， 哎 哟 嗯 哎哎咳 哟 嗬 嗯 哎哎咳
哟 把 哟 哎， 哎 哟 嗯 哎哎咳 哟 嗬 嗯 哎哎咳
哟 把 哟 哎， 哎 哟 嗯 哎哎咳 哟 嗬 嗯 哎哎咳
哟 把 哟 哎， 哎 哟 嗯 哎哎咳 哟 嗬 嗯 哎哎咳

6 6 6. 7 5 7 | 6 - - - | 0 i 6 i 5 6 | i. 6 5 3 5 |

哟 嗬 嗯 哎哎咳 哟。 蛐 蛐 你可叫 不 咋 的，
哟 嗬 嗯 哎哎咳 哟。 鸽 子 你可叫 不 咋 的，
哟 嗬 嗯 哎哎咳 哟。 蛤 蟆 你可叫 不 咋 的，
哟 嗬 嗯 哎哎咳 哟。 黄 犬 你可叫 不 咋 的，
哟 嗬 嗯 哎哎咳 哟。 金 鸡 你可叫 不 咋 的，

冀东民歌

| 0 1̂6̂1 56 | 1. 6̂5̂3̂5 | 0 1̂6̂1 32 | ⁵⁷3. 2̂3̂2̂3 |

奴 在 绣 房 听 不 咋 的, 叫 的 奴 家 伤 里 伤 情,
奴 在 绣 房 听 不 咋 的, 叫 的 奴 家 伤 里 伤 情,
奴 在 绣 房 听 不 咋 的, 叫 的 奴 家 伤 里 伤 情,
奴 在 绣 房 听 不 咋 的, 叫 的 奴 家 伤 里 伤 情,
奴 在 绣 房 听 不 咋 的, 叫 的 奴 家 伤 里 伤 情,

| 0 1̂6̂1 32 | 3. 2̂3̂2̂3 | 0 1̂1̂ 1̂2̂ | 3.5̂ 3̂2̂1̇ - |

叫 的 奴 家 痛 里 痛 情。 痛 情 (那个) 伤 情
叫 的 奴 家 痛 里 痛 情。 痛 情 (那个) 伤 情
叫 的 奴 家 痛 里 痛 情。 痛 情 (那个) 伤 情
叫 的 奴 家 痛 里 痛 情。 痛 情 (那个) 伤 情
叫 的 奴 家 痛 里 痛 情。 痛 情 (那个) 伤 情

| 1̇1̇ 7̂2̇ 1̇ 1̂⌒ | 6 6 5̂6̂2̂7 | 6 6 3.2̂1̂2̂ | 3 6̣ 6.6̂5̂7 |

一个(呀)的 情 嗬, 不 觉 又 到 二 更 嗬 咳 啦咳啦咳 哟, 嗯 哎哎咳
一个(呀)的 情 嗬, 不 觉 又 到 三 更 嗬 咳 啦咳啦咳 哟, 嗯 哎哎咳
一个(呀)的 情 嗬, 不 觉 又 到 四 更 嗬 咳 啦咳啦咳 哟, 嗯 哎哎咳
一个(呀)的 情 嗬, 不 觉 又 到 五 更 嗬 咳 啦咳啦咳 哟, 嗯 哎哎咳
一个(呀)的 情 嗬, 不 觉 又 到 天 明 嗬 咳 啦咳啦咳 哟, 嗯 哎哎咳

♩=112

| 6 6 6.6̂5̂7 | 6 6 6.6̂5̂7 | 6 - - - | 3̂2̂1̂6 | 3̂2̂1̂6 |

哟 嗬 嗯 哎哎咳 哟 嗬 嗯 哎哎咳 哟。
哟 嗬 嗯 哎哎咳 哟 嗬 嗯 哎哎咳 哟。
哟 嗬 嗯 哎哎咳 哟 嗬 嗯 哎哎咳 哟。 五 更 五 点
哟 嗬 嗯 哎哎咳 哟 嗬 嗯 哎哎咳 哟。
哟 嗬 嗯 哎哎咳 哟 嗬 嗯 哎哎咳 哟。

| 7̂2̂7̂ 6 | 3̂2̂1̂6 | 3̂2̂1̂6 | 7̂2̂7̂ 6 | 3̂2̂1̂6 | 3̂2̂1̂6 |

金 鸡 叫, 四 更 四 点 黄 犬 叫, 三 更 三 点

| 7̂2̂7̂ 6 | 3̂2̂1̂6 | 3̂2̂1̂6 | 7̂2̂7̂ 6 | 3̂2̂1̂6 | 3̂2̂1̂6 |

蛤 蟆 叫, 二 更 二 点 鸽子儿 叫, 一 更 一 点

| 7̂2̂7̂ 6 | 7̂2̂7̂ 6 | 6̂6̂5̂7̂6 | 7̂2̂7̂ 6 | 6̂6̂5̂7̂6 | 7̂2̂7̂ 6 |

蛐 蛐 叫, 蛐 蛐 叫 吱吱吱吱吱, 鸽子 叫 咕噜咕噜噜, 蛤 蟆 叫

| 6̂6̂5̂7̂6 | 7̂2̂7̂ 6 | 6̂6̂5̂7̂6 | 7̂2̂7̂ 6 | 6̂6̂5̂7̂6 | 6̂6̂5̂7̂6 |

呱呱呱呱呱, 黄 犬 叫 喂喂喂喂喂, 金 鸡 叫 吱吱吱吱吱, 咯咯咯咯咯,

| 6̂6̂5̂7̂6 | 2̇ 2̇ | 5̂6̂2̂7̂ 6 5 | 4̂3̂2̂4̂ 3 - |

咯咯咯咯咯, 咯 咯 又 到 天 明 嗬 哎咳哎咳 哟。

五、民间小调

巧 姑 娘

丰南区
刘玉玺、李凤柱 唱
徐宝山、谢洪年 记谱

1 = A 2/4
♩ = 80

5 5 3 2 | 5 3 2 | 1. 2 3 3 | 2 1 | 6 3 | 2 1 | 6 6 3 | 5 — |
正年里的姑娘 标了一个标， 绣双 花鞋 绣得更 高，

3. 5 | 1 1 | 6 5 | 3 5 3 | 6 3 2 | 1 6 1 | 6 3 2 | 1 6 1 |
上 绣凤凰 双展 翅， 莲花枪 水上漂，绣翠鸟 落树梢，

3. 2 1 3 | 2 — | 6 1 3 3 | 2 1 | 3 3 2 6 | 1. 7 | 1 1 6 3 | 5 — ‖
哼哎呼 嘿， 鞋子底儿粘 的 仙人过 桥， 哼哎哎呼 嘿。

推 碌 碡

玉田县
乔瑞生 唱
陈 贵、张树培 记谱

1 = F 2/4
♩ = 65

2 | 2 5 | 3 3 2 1 3 1 | 2 2 3 5 | ³2 — | 5 3 5 6 6 1 | 5 6 5 3 | ³2 — |
一 更 鼓儿 天，
二 更 鼓儿 哭，
三 更 鼓儿 鸣，
四 更 鼓儿 催，
五 更 鼓儿 发，

冀东民歌

3 3 2 1 2 3 5 | 2 3 2 2 5 | 6 — | 6 2 | 2 5 | 3 3 2 1 3 1 | 2. 5 | 2 5 7 6 |
　　　　　　　　　　　　　　　　　一 更 鼓儿 天，
　　　　　　　　　　　　　　　　　二 更 鼓儿 哭，
　　　　　　　　　　　　　　　　　三 更 鼓儿 鸣，
　　　　　　　　　　　　　　　　　四 更 鼓儿 催，
　　　　　　　　　　　　　　　　　五 更 鼓儿 发，

| 5 - | 5 3 5 6 i | 5. 3 | 5 3 5 6 6 | $\overset{6}{\underline{\,\,}}$ i. 3 5 | 1 1 2 3 5 | 2 1 2 6 5 6 |

孤　零　　零　　生　　活　　实在　不
埋怨爹娘　做的(呀)事儿　太(呀)糊
忽听得　小孩儿(啦)放了怨
刺骨的　寒风(啊)来把我
一夜里　不得睡(呀)浑身困

| 1 - | 1 1 2 3 1 | 2 2 2 5 | 5. 3 | 5. 3 | $\overset{3}{\frown}$ 5 2 3 5 3 | 2 3 1 2 1 |

堪，叫(喂)奴家(呀哎咳)推　碌　　碡，
涂，小(喂)奴家(呀哎咳)年　纪　　轻，
声，我的孩儿(哎咳)你　别　　哭，
吹，夜静更深(哎咳)不　能　　睡，
乏，为了生活把(呀哎咳)蒲　苇　　扎，

| 6. 1 | 6 5 6 3 5 | 6. 3 5 5 | 6 2 7 6 | 5 5 3 5 6 | 5 - ||

生　活　实在难(哪)实(呀)实在难哪。
就　把　奴聘出(哇)就把奴聘出哇。
为　娘　心不平(啊)为娘心不平啊。
还　把　碌碡推(呀)还把碌碡推啊。
歇(呀)歇不下(呀)歇(呀)歇不下呀。

推 碌 碡

滦南县
徐焕多 唱
王逸生 记谱

1 = F 2/4
♩ = 80

| 2 2 2 1 2 5 3 | 2 1 6 | 5 5 3 2 | 5 5 1 | 6 1 2 3 2 1 6 | 5. 4 5 5 |

1.一更里鼓儿 多呀　哎咳哎咳 哎咳哟，　一更里鼓儿 多　　呀，

| 5 6 5 3 2 2 6 | 5 6 5 3 2 | 6 2 3 2 1 6 | 5. 4 5 5 | 5 5 3 2 2 6 |

独　立(呀)生　活　指(那　个)　(呀)叫小奴(哇)

| 5 5 3 6 5 3 | 5 5 3 6 3 2 | 5　5 | 5 5 3 2 1 6 6 | 5. 4 5 ||

推碌碡啦，才把(那个)生活做　呀　哎咳 哎咳哎咳哟。

推 碌 碡

1=D 2/4
♩=60

昌黎县
马士祥 唱
王世杰、宋元平 记谱

一更里鼓儿天哪，嗯哪哎咳哟，一更里
凄凉凉好悲伤啊，嗯哪哎咳哟，凄凉凉
埋怨声奴的大姑哇，嗯哪哎咳哟，埋怨声

鼓儿天呀，今生（哪）活我靠着（那个）
好悲伤啊，浑身（哪）穿的破衣啰嗦
奴的二叔哇，贪图（哇）彩礼将奴聘出

叫小奴推碌碡，才把（那个）
叫小奴难见人，气的小奴
叫小奴做零活，有口也难

贫寒日子过呀，哎咳哎咳哎咳哟嗯那哎咳哟哎咳哟。
双足儿跺呀，哎咳哎咳哎咳哟嗯那哎咳哟哎咳哟。
有口也难诉哇，哎咳哎咳哎咳哟嗯那哎咳哟哎咳哟。

推 碌 碡

1=E 2/4
♩=62

丰南区
张春山 唱
郭乃安、孙幼兰 记谱

一更里鼓儿多哎，一更里鼓儿多哎，
度日生活指着这个，叫奴家推碌
碡，一推一个太阳落。

冀东民歌

辘 轳 歌

秦皇岛市
李平兰 唱
王平珍、张 悦 记谱

1=F 2/4
♩=80

1 6 1 2. 3 | 1 6 1 2 | 5 5 6 1 6 5 | 3 2 1 6 2 | 1 6 1 5 3 | 2 — |
辘 轳 把　辘 轳 把，我家菜 园里开 黄　花。黄瓜 长 满　架，

1 6 1 5 3 | 2 — | 1 5 3 2 | 1 6 1 6 | 1 5 3 2 | 1 6 6 1 6 5 | 1 1 6 2 ‖
黄瓜 个儿　大。　小蛤 蟆　咕儿 呱 咕儿 呱 叫 得 欢，今年 是 个　丰 收 年。

五、民间小调

逛 灯

抚宁区
汤执忠 唱
王武汉、于剑萍 记谱

1=♭B 4/4
♩=72

3 5 3 1 2 3 — | 3 7 6 3 6 5 6 — | 6 1 5 6 1. 2 | 3 3 2 3 6 1 |
正　月　里 来　正　月 正 哎 哎 哎

3 2 1 3 2 1 — | 2 7 6 5 6 — 0 ‖: 7 6 1 | 6 1 6 | 6 1 3 5 |
哎 哟 哎　　哎 呀，
1.正 月 里 来 正 月
2.大 姐 回 头 叫 二
3.有一对 狮 子 灯 在 地 下
4.有一对 绣 球 灯 在 地 下
5.挤也挤 不 得(呀) 瞧也 瞧 不
6.打 着 灯 笼 四 下
7.要 是 老 头 拣 了

|1.
6 6 | 7 6 1 | 7 6 1 | 6 1 3 5 | 6 6 :‖
|2.
3 5 3 3 3 5 3 3 |

正 啊，正 月 十 五 逛 花 灯 啊，
妹 呀，姐 姐 妮 妮 去 逛 花 灯 啊。
跑 哇，有一对 菱 角 灯 水 皮 漂 漂。
滚 哪，有一对 纱 灯 两 边 挂 哇。　　十 人 见 了
得 呀，二 妹 的 花 鞋 挤 掉 了 哇。
找 呀，找 不 着 花 鞋 奴 心 焦 哇。
去 呀，请 到 茶 馆 把 茶 烧 哇。

8. 要是老太太捡了去呀，请到我家吃元宵哇。
9. 要是姑娘捡了去呀，奴家的花样尽她挑哇。
10. 要是学生捡了去呀，奴与学生绣荷包哇。
11. 铜青缎子二尺六哇，扎花绒线两大包哇。
12. 一绣书房描鸾凤啊，二绣白猿来偷桃哇。
13. 三绣二龙来取水呀，四绣公鸡抖翎毛哇。
14. 五绣五子来登科呀，六绣狮子滚绣球哇。
15. 七绣荷花风摆浪呀，八绣桂花香气飘哇。
16. 九绣南方梅花鹿呀，十绣北方大仙鹤哇。
17. 刚把荷包绣完了哇，红纸裹来绿纸包哇。

逛 灯

乐亭县
王志春 唱
文化馆 记谱

王二姐逛灯

昌黎县
常宝青 唱
王来雨 记谱

1 = E 2/4
♩ = 76

| 3̲ 1 6̲ 1 6 6 | 3. 6̲ 5̲ 3 | 3. 5̲ 3̲ 1̲ 6̲ | 6̲ 5 3 2 | 2 2̲ 3̲ 5̲ 1̲ | 6 5 |

正 月 里 元 宵 节 (呀) 十 五 逛 花 灯, 王 二 姐 一 心
脂 粉 擦 满 面 (哪) 胭 脂 点 嘴 唇, 两 耳 戴 着
王 二 姐 打 扮 完 (哪) 迈 步 进 灯 棚, 各 样 的 灯 笼
王 二 姐 翘 着 脚 (哇) 只 顾 看 灯 笼, 挤 挤 嚓 嚓

| 2 5̲ 3̲ 2̲ 1̲ 6̲ 1̲ | 5 — | 1̲ 6̲ 1 | 2. 1̲ 2̲ | 5 3̲ 5̲ | 7̲ 7̲ 6̲ 5̲ | 5̲ 3̲ 5̲ 2̲ 2̲ 3̲ |

要 去 逛 灯, 手 里 拿 着 菱 花 儿 照 哇。 油 头 她 梳 的 是
八 宝 铃, 玉 石 横 簪 别 在 了 顶 啊。 猴 爬 杆 她 是
挂 在 了 棚 中, 老 爷 儿 灯 老 娘 儿 灯 老 来 少 哇。 妞 妞 妮 妮 是
往 前 行, 只 听 砰 砰 啪 啪 三 声 炮 哇。 吓 得 二 姐

| 7̲. 6̲ 5̲ | 5̲ 3̲ 5̲ 2̲ 2̲ 3̲ | 7̲ 7̲ 6̲ 5̲ | 2. 3̲ 5̲ 1̲ | 6̲ 5̲ 3̲ 2̲ | 1̲ 6̲ 5̲ 1̲ |

亮 堂 堂, 时 兴 的 纂 儿 打 红 绳, 哎 嘿 哎 嘿 哎 嘿 哟, 生 丝 捻 的
一 针 清, 脑 瓜 一 晃 一 哗 铃, 哎 嘿 哎 嘿 哎 嘿 哟, 迎 门 冲 的
姑 娘 灯, 跳 跳 扎 扎 是 娃 娃 灯, 哎 嘿 哎 嘿 哎 嘿 哟, 还 有 (那个)
一 机 灵, 裤 角 烧 了 个 大 窟 窿, 哎 嘿 哎 嘿 哎 嘿 哟, 新 穿 的

| 6 6 5 | 6 6̲ 1̲ 5̲ 3̲ | 1.2.3 2̲ 5̲ 7̲ 6̲ | 5 — ‖ 4. 2. 5̲ 7̲ 6̲ | 5 — ‖

绒 (哎) 球 插 在 了 当 中 哎 哎 嘿 哟。 疼 哎 哎 咳 哟。
大 花 我 也 戴 上 哎 哎 嘿 哟。
狮 子 绣 球 灯 哎 哎 嘿 哟。
裤 子 叫 我 多 心

拿 蝎 子

玉田县
蔡福顺 唱
刘 时、陈 贵 记谱

1 = D 2/4
♩ = 92

| 6 6̲ 1̲ | 2 — | 5 1̲ 3̲ | 2 — | 6 6̲ 1̲ | 2. 3̲ |

我 正 在 房 中 (啊) 学 (呀) 绣
把 针 线 忙 放 下 拿 (呀) 起
前 边 (哪) 长 出 (哇) 六 (喂) 条
妈 妈 (呀) 急 忙 (啊) 把 剪 子

五、民间小调

```
3
⌜⌝
5  32 | 5 0 | 2.3 21 | 2.3 6 1 | 6.5 6 1 | 2 01 | 2 01 |
```
花　来把 仨,　忽(喂)听得　窗户楞上　响嘟又哗 啦,　嘟啦,　嘟
灯　来把 仨,　拿着一盏　明　灯(啊)　找了又找 它,　嘟它,　嘟
腿　来把 仨,　后边还　撅着一个　毒(呀)毒尾 巴,　嘟巴,　嘟
拿　来把 仨,　张开剪子　对着蝎子　就是一咔 嚓,　嘟喳,　嘟

```
2.3 21 | 6 6 11 | 6 66 13 | 2 2 21 | 2 01 | 2 - ‖
```
啦,(呀嘿)不知道(呀)什么(哪)东西　爬呀哟哟 咳,　嘟 啦。
它,(呀嘿)看见是个　什么(哪)东西　爬呀哟哟 咳,　嘟 啦。
巴,(呀嘿)原来是个　蝎(呀)蝎子　爬呀哟哟 咳,　嘟 啦。
喳,(呀嘿)我和妈妈　一齐笑哈　哈呀哟哟 咳,　嘟 啦。

停 针 䈼

1 = F　4/4
♩ = 76

滦南县
孙福清、张文才 唱
王逸生 记谱

```
5̆3 5̆3 3̆5 3 2 | 353 2  353 5̆3 | 1. 2 3532 12 | 3. 53  03 2321 |
```
二 八 佳 人　　　停　针　䈼 啊,　哦,

```
66 7276 5627 6 | 2 321. 66 121 | 5. 3 556 516 | 61 112 3 523 |
```
思(啊)想　起来　好　心(哪)　伤。　　哎呀,叹只叹 (哪)庄 农

```
3
⌜⌝
161 5 53 2 13 22 | 11 661 161 11 | 2. 3516 1 161 | 663 22 1 632 2 |
```
扛筐 背篓　担担 推车　携男 抱女　在(哎)路上 走。　哎呀,恨只恨　富豪 之家 冬避 风霜

```
61 6 61 13 3.1 | 2. 16 61 1. 2 | 3 52 3  16 5 53 | 132 22 11 153 |
```
夏躲 酷暑　又去 乘　凉。　哎呀,乐只乐　那渔翁　站船头是　打鱼 吃酒 猜拳 行令

```
11 161 23 611 | 1. 1237 553 235 | 3 321. 61 161 16 | 1. 23 523  3161 |
```
搬槽 撒网,稀 里哗啦　哗 啦稀里那么 样儿的 一个 乐　哎呀,苦只 苦　庄农人 起早

```
553 2 132 2 2 13 | 2 2̆3 2  216 0 | 661 1 5321 23 | 6̇ 2165 5 - |
```
睡晚　昼夜　艰难 耕种　锄 耪,　　　为的是 田　苗

```
3 353 36 53 | 3.2 13 22 1 6 | 132 2 16 3 | 2321 656 056 5 - - 0 ‖
```
耕　种　锄 耪,　为 的是 田(哪)　苗　哦,　　哦。

织 布

昌黎县
马庆春 唱
赵舜才 记谱

1=♭B 2/4 1/4
♩=63

| 6 1 6　6 | 2 3̇1　2 2 | 0 2 6 2 | 1̇ | 1 6 | 6 1 6　6 | 2 5 3　2 1 | 6 1 6　1 6 6 |

一更(啊)　里来(呀啊)　月牙升　啊，　佳人(啦)　织布(啦)我　掌儿上
一行(啊)　织机(呀啊)　泪盈盈　啊，　思想(啦)　起来(呀啊)　奴家的命
二更(啊)　里来(呀啊)　月牙昏花呀，　思想我　小姑(啦啊)　生的娇
一行(啊)　织机(呀啊)　泪流两行啊，　思想(啊)　起来(呀啊)　去做姑
三更(啊)　里来(呀啊)　月牙高升啊，　思想(啊)　起来(呀啊)　埋怨公
织的(啊)　布来(呀啊)　渡春生　啊，　女婿(呀)又小(哇啊)又年
四更(啊)　里来(呀啊)　月东斜呀，　埋怨那　保媒的我　二大
五更(啊)　里来(呀啊)　月牙西南哪，　好心的媳妇(啦)我　不对婆母娘
五更(啊)　一过(呀啊)　亮了天哪，　佳人(啦)　织布(啦)我又把灯儿

| 5 3 2 | 7 2 7　6 | 3 6 0 1 | 6 1 6 5　5 2 | 5̄3̄　3 2 | 6　6 1 6 6 | 5 3 2 |

灯啊，　掌上了　灯儿是　忙把布儿　织呀，　只觉着(哇)　肚内空
穷啊，　是人　怀揣　命是裹被　是都不像　正我冷啊，　奴在家(呀)受贫穷
哇啊，　我父母　拿我　说话不是当个　珠宝经　要在他家(呀)糊涂糠
公啊，　常赶集　常说道　是没有个正　用主　一片家业输了个净
轻啊，　他说　上店　婆家他是不是个好　哇，我说给　婆母坐下表
爷呀，　他说道我　活计　将她来　问哪，　问十忙　妈(呀)告诉爹
眼哪，　百样的　抱柴　我是去烧　火呀，　急忙　掏灰　九不言
免哪，　急忙　抱柴　是去烧　　声(啊)　把火添

| 6 1 6 1　6 1 | 5̄3̄　3 2 2 | 0 2 | 6 1 6 6 | 2 5 3 2 1 | 5 3 3 7 6 |

要吃点心(那个)　不现成啊，　哎，忍饥(呀)　挨饿(呀)我才把那机儿
服侍出了一个　绣花容啊，　哎，小奴家　心巧(哇)　命儿不
要饿了(哇那个)　吃干粮啊，　哎，知冷(啊)　知热(呀啊)还是亲
整天每日(那个)　闹饥荒啊，　哎，好心的　婆母(哇啊)不如亲
成日的(那个)　嘴伶俐啊，　哎，找着(哇)　婆母(哇啊)把气
婆母见了也是　更心烦啊，　哎，不打(呀)　不骂(呀啊)还是柱
要寻好的(那个)　巧大姐啊，　哎，来来(呀)　往往(啊)跑坏了双
问得我心　软口发乱哪，　哎，还得我　跪下(呀啊)央了一个
做晚了(哇那个)　婆母嫌哪，　哎，穿布的　君子(呀啊)不知织布的

五、民间小调

```
3 6 5 3 | 2.  2̇ | 6̂1̇6 6 | 2̇ 5̇3̇2̇1̇ | 5 3 3 7 6 | 3 6 5 3 | 2 — ‖
```

蹬啊哎哎 呀 哎，忍饥(呀) 挨饿(呀)我 才把那机儿 蹬啊哎哎 呀。
同啊哎哎 呀 哎，小奴家 心 巧(哇) 命儿不 同啊哎哎 呀。
娘啊哎哎 呀 哎，知冷(啊) 知热(呀啊) 还是亲 娘啊哎哎 呀。
娘啊哎哎 呀 哎，好心的 婆母(哇哇) 不如亲 娘啊哎哎 呀。
生啊哎哎 呀 哎，找着(呀) 婆母(哇哇) 把 气 生啊哎哎 呀。
然啊哎哎 呀 哎，不打(呀) 不骂(呀啊) 还是枉 然啊哎哎 呀。
鞋啊哎哎 呀 哎，来来(呀) 往往(啊) 跑坏了双 鞋啊哎哎 呀。
难哪哎哎 呀 哎，还得我 跪下(呀啊) 央了一个 难啊哎哎 呀。
难哪哎哎 呀 哎，穿布的 君子(呀啊) 不知织布 难哪哎哎 呀。

织 芦 席

抚宁区
邸室山 唱
杨向前、陈丽霞、郑庆奎 记谱

1 = A 4/4
♩= 70

```
2  2 2 | 1 2 5 3 | 2 — | 2  1̣ 6̣ | 2 — | 5 — |
```
一 更里鼓儿 落 呀， 哎

```
3. 6 5 3 | 2 5̇3̇2̇1̣6̣ | 2  2 | 6̣ 1  3̇2̇ | 1 1 6̣5̣6̣ | 1 — |
```
哎嘿哎嘿 呀， 一 更 鼓儿 落 呀，

```
6̣5̣ 5 3 5 | 2̃  6̣5̣ | 5 — | 3. 6 5 3 | 2 5̇3̇2̇1̣6̣ | 2 5̇3̇ 2 |
```
叫 小 奴(哇)织 (哎嗨哎嗨)芦 席呀，

```
2 2 1 5̣3̣ | 2  2 | 2̇ 3̇ 5̇ | 6̇ | 5̇3̇ | 2̇3̇2̇1̇6̣6̣ | 5̇ ♯4̇ 6̇ |
```
一织织到 三 更 过 了，哎嗨 哎嗨哎嗨嗨 哎嗨

```
5̇ — | 6̣5̣ 5 3 5 | 2  6̣5̣ | 5 — | 3. 6 5 3 | 2 5̇3̇2̇1̣6̣ |
```
哎。 叫 小 奴(哇)织 (哎嗨哎嗨)芦

```
2 5̇3̇ 2 | 2 2 1 5̣3̣ | 2 2 | 2̇ 3̇ 5̇ | 7̇ 6̇  5̇3̇ | 2̇3̇2̇1̇6̣5̣ | 5̇ — ‖
```
席呀，一织织到 三 更 过了， 哎嗨 哎嗨哎嗨 哎。

婆媳顶嘴

昌黎县
曹玉俭 唱
舜 才、王 杰 记谱

1=F 2/4　♩=80

6 1 1 6 | 1 1 6 5 5 | 5 5 6 5 | 2 1 | 6 1 | 2 | 6 1 1 6 |
大年(哪哈) 初(哇) 一(呀) 头 一(呀)门 天啊 啊啊哪, 一家子(哎)

1 1 6 5 5 | 5 5 6 5 | 2 1 6 | 1 | 2 | 6 1 6 1 1 1 | 6 1 2 |
四(啊) 口(哇) 吵闹闻 言啊 啊啊 哪。 婆母娘儿清晨起 (呀)

6 1 1 6 3 | 2 2 | 2 4 2 4 | 2. 4 2. 4 | 5 6 3 | 2. 4 2 1 |
大媳妇你听言哪, 这几年(哪) 比 不了(哇) 那几 年咪,我说

5 6 3 | 2 1 6 | 1 2 | 6. 1 1 6 | 1 1 6 5 5 | 3 3 5 3 |
大媳妇啦哈 哈哈哈。 大媳妇(嘞) 闻(哪)听(啊) 泪珠簌(啊)

2 1 6 | 1 2 | 1 6 1 3 | 2 2 | 5 5 6 3 | 2 1 6 |
簌嗬嗬嗬呀, 先叫 一声妈(呀) 后叫 婆(啊) 婆嗬嗬

1 2 | 1 1 6 1 | 3 2 | 5 5 1 3 | 2 0 | 2 2 2 | 1. 6 5 5 |
嗬呀。 从奴把门过 (呀) 做饭又烧茶, 喂猪(哇) 打(呀)狗(哇)

5 #4 5 1 | 2 3 2 1 | 5 3 6. 3 | 2 1 | 6 1 | 2 | 2 4 2 4 |
活把人累 煞嘞,我说 婆母娘儿啦哈 哈哈哈, 这个样的

2. 4 2. 4 | 5 3 2 2 | 2 6 1 | 1 1 3 | 2 1 | 6 1 | - |
做 法你老还是一个 骂 咧, 哎咳 咳哎咳 咳呀。

6. 1 2 4 | 2. 4 2. 4 | 4 2 2 | 0 5 2 2 | 2 1 | 1 1 3 |
看起来(呀) 你 老人 家不是一个 让人的 货呀, 哎嘿嘿

五、民间小调

| 2 1 6̣ 1 | 1 - | 1 1 6̣ | 1̇ 6 5 | 3 5 3 | 2 1 6̣ | 1 2 |
哎咳 咳呀， 老娘 儿闻到听 气儿 纷纷嗯，

| 6̣ 1 1 | 1̇· 6 5 | 5 1̇ 3 | 2 1 6̣ | 1 2 | 2 7 7 1 1 |
一回手 操(哇)起 大棍 一 根， 抓住了青丝

| 6̣· 1 2 | 3 5 5 1 3 | 2 0 | 2 2 2 | 1̇· 6 5 | 5 5 1̇ 3 |
发(哈呀) 按在了地埃 尘， 举起了 大(呀)棍 恶而狠

| 2 3 2 1 | 5 5 1̇ 3 | 2 1 6̣ | 1 2 | 6̣· 1̇ 2 4 | 2· 4 2 4 |
狠(啦)我说 冤家崽 子啊， 今日个 我打死你个

| 2· 4 2 2 | 0 5 3 2 | 2· 6̣ 1 | 1 3 2 1 | 1· 6̣ 1 | 1 - |
没教养的 何方 论 啦， 哎哎嘿 哎咳 哪。

| 1 1 1 3 | 6̣· 1 2 | 3 5 1 3 | 2 - | 2 2 2 | 1̇· 6 5 |
顶嘴一辈古 (哇)话儿 不算多， 话 要是 多(呀)说，

| 5 5 6̣ 3 | 2 3 2 1 | 5 1̇ 3 | 2 0 | 2 1 7̣ 2 | 1 - ‖
算个什 么(嘞)我说 妹妹 呀， 嗯哎哎咳 哟。

冀东民歌

瞧 亲 家

1=D 2/4
♩=72

丰南区
吕秀萍、张素习 记谱

| 3 1̇ 2̇ | 6 6 1̇ | 6 5 3 5 | 6 - | 1̇ 6 1̇ 1̇ | 3 5 3 2 |
乡里 的妈妈 她瞧瞧亲 家， 心思了(哪) 一(呀)会(呀)

| 1 6 3 2 | 1 - | 1̇ 6 6 5 1̇ | 6 - | 1̇ 6 5 6 | 1̇ - |
没有什么 拿， 一碟子干扁豆， 两个老窝 瓜，

| 5 6 1̇ | 6 1̇ 6 5 | 3 2 3 | 5 5 3 2 | 1· 2 | 1 - ‖
葫芦瓢 子儿篮 子里 挎(呀)一 呀 喵。

探 亲 家

滦　县
邹栋昌　唱
文化馆　记谱

1=♭B 2/4
♩=92

(3̇5 3̇2 | 1̇ 2̇ 1̇ | 65 31 | 6 - | 1̇. 6̇ 1̇2̇ | 3̇5 3̇2 |
亲家母　落坐(呀)　细听我来说，你的闺女

1̇. 2̇ 3̇2̇ | 3̇2̇ 1̇ - | 65 31 | 6 - | 1̇ 65 31 | 6 - |
怎么那么拙，　不会抢锅，　不会做活，

5. 6̇ 1̇ | 6̇ 1̇ 65 | 3. 523 | 5. 6 | 3 532 | 1 - ‖
一　双　绣鞋做了半天多。

戏 鹦 鹉

滦南县
张文才、孙福清　唱
申玉德、曹景芳　记谱

1=A 2/4
♩=76

35‿3 - | 35‿3 - | 35‿3 - | 35‿3 - | 35‿2 3 | 61 2 | 3 3212 | 353 3532 |
二　　八　　佳　　人　　进 花 园 哪，

1 0 3 2321 | 6 6 21 | 6 21 6 | 23 2321 | 6 6 121 | 63 561 |
哦，　一(呀)进　花　园　仔　细(呀)　观。

5. 27 | 22 3 | 53 212 | 0 5 6 | 11 6 23 | 76 535 |
哎哪，木笼　高吊一　鹦鹉哇，我把那鹦鹉

0 7̱6 1 | 37 653 | 06 3. | 2. | 0 161 02 | 53 212 |
戏　一　戏呀，　呀咿哟。　小小的鹦鹉

0 5 6 | 11 6 23 | 76 535 | 06 2 | 37 635 | 06 3. |
是　毛团哪，口吐人言会说话呀，　呀咿

冀东民歌

劝 四 行

卢龙县
林　福 唱
王怀仁 记谱

1=A 2/4　♩=72

庄稼人　能　忍　起早又贪黑呀，房子要是破　了(哇)勤　勾　抹　呀，防备着雨摧　呀。地要是薄了(哇)多　着　粪　哪，多榜几遍　　多耥几回。
学手艺的人儿忍为高哇，尊敬师父(哇)好里学呀，师父见了心欢喜。样样的活计　多教与你呀，满心如意　全教与你。
做买卖的人儿要忍着哇，答对买卖要和气(哇)买卖货物奉公，童叟无欺呀。样样的算盘　都学会呀，分分合合　打得通熟。
做官的(呀)人儿要记牢哇，铁面无私为官清正廉洁奉公，爱护百姓啊。高官爵显　光宗耀祖，一品当朝　富贵荣华。

五、民间小调

渔 家 乐

昌黎县
李占鳌 唱
王来雨 记谱

1=D 2/4　♩=88

省(啊)吃(啊)俭(哪)用(啊)造下了一只船，船在浪里颠，颠着颠着就拢了岸哪哎咳嘿，它就拢了岸哪哎咳嘿。小小鱼儿粉红的腮，上江它游到下江里来呀哎咳嘿，头动尾摆小小勾勾在腮，决不该闯进青丝网里来。伸手把它摘，小小鱼儿拿出来，拿到家中把酒筛，孝养双亲喜开怀，喜开怀。

渔 翁 乐

遵化市
郭连凤 唱
董育然 记谱

1=F 2/4 ♩=60

| 6 6 5 | 6. i | 6 3 6 5 | - | 6 6 5 | i. 5 | 6. i |

春景儿天（哪）春景儿天，　　对对　乌　　鸦
冬雪雪飞（呀）冬雪雪飞，　　万里　乾　　坤

| 6 5 3 5 6 i | 5 - | 5 6 i | 0 i 6 5 | 3 2 1 | 1. 2 | 3 5 |

闹云端，　杨柳青、桃子绿、　花儿鲜，
玉一堆，　雪（呀）美，　好似　杨贵妃，

| 2 3 2 1 | 6 - | 1 6 1 2 | 3 - | 1. 2 1 5 | 6 - | 6 6 5 |

煎鱼沽酒　岸上　餐。　渔老人
好酒莫要推　多敬三两杯。　渔老人

| i. 5 | 6. i | 6 5 3 5 6 i | 5 - | 1 6 1 2 | 3 - | 1 6 1 2 |

酒　醉　杏花　天，　醉了爷们儿唱，　醉了爷们儿
醉（呀）谢下一枝梅，　醉了爷们儿唱，　醉了爷们儿

| 3 - | 6 6 5 | 6 i 6 5 | 3 2 1 | 1. 2 | 3 5 | 2 3 2 1 | 6 - ‖

唱，　唱醉了（哇）躺在深宅　院。
唱，　唱醉了（哇）回宫去呀呀。

冀东民歌

浪 淘 沙

抚宁区
邸宝山 唱
杨向前、陈丽霞、郑庆奎 记谱

1=G 2/4 ♩=96

| 2 - | 5. 3 | 2 1 1 6 | 2 6 5 | 3 5 | 6 5 5 3 | 2 2 1 | 2 - |

海　角　与天　涯　世事　如　麻呀，

| 5 5 3 | 6 5 3 | 2 5 2 | 2 1 | 1 5 3 | 2 1 | 2 1 3 | 2 1 6 |

功名富贵总体夸，　得志人儿有几个呀，

| 5 - | 5 - | 5 - | 5 - | 6 1 | 2 1 6 5 | 2 1 6 | 5 - ‖

唉，　　　　　　浪里淘　沙呀。

凤 阳 歌

昌黎县
马庆春 唱
张守贵 记谱

1=♭B 2/4
♩=55

| 6 6 1 6535 | 6. 56 | 2 321 6 | 6 6 1 6535 | 6. 56 | 3235 1̇7̇6 |

咱的(嘿)命儿孤　哎咳哟，　咱的(嘿)命儿孤，　(说呀)我说 呀，
一阵(嘿)暗心伤　哎咳哟，　一阵(嘿)暗心伤，　(说呀)我说 呀，
观观(嘿)西山边　哎咳哟，　观观(嘿)西山边，　(说呀)我说 呀，

| 2 321 6 | 2 321 6 | 6 6 63 | 5 — | 3235 1̇7̇6 | 5. 6 1̇ |

身背　(呀)　花(呀)鼓　走路　途，　(说呀)我说 呀，腿　儿
埋怨　(呀)　家(呀)贫　离了凤阳，　(说呀)我说 呀，无　计
日没　(呀)　昆(呀)仑　黑了　天，　(说呀)我说 呀，天　色

| 2̇ 7 6156 | 6165 5323 | 5 — | 3 643 2 | 1235 | 2 — ‖

软　　实在我还懒迈步　哇，　哎哎哎哎哟 哎咳 哟。
奈何　才把(那个)秧歌唱　啊，　哎哎哎哎哟 哎咳 哟。
晚　　不如(那个)报旅店　哪，　哎哎哎哎哟 哎咳 哟。

五、民间小调

十二棵树开花

迁安市
王玉林、王永丰 唱
王金铭、陈艳云 记谱

1=B 2/4
♩=85

| 6 6̇7̇ 3. 5 | 6 5 6̇7̇ 6 | 3 2 35̇ 3 | 1. 2 | 2 3 5̇3̇ 2 7 | 3 3 2 | 1 1 6 |

榆　树的开　花　一　串　钱　哪哎，　王三姐　剜菜(啊)
柳　树的开　花　叶　叶　长　哎哎，　本树(哎)长在(哎)
核桃树的开　花　似　双　龙　哎哎，　唐朝(哎)好汉(哎)
梨　树的开　花　一　片　白　呀哎，　从书房　走出(哎)
椿　树的开　花　紫　心　多　呀哎，　孙二娘　开店(哎)

| 6 12 3 | 3 6 166 7̇6 | 5 — | X X X X 0 | 3̇ 1 2 | 3 1 2 3 |

泪(喂)涟(哎)涟　　哪，　　　　　一　心　想　的是
阳(喂)关(哎)路　　旁，　　　　　各　样雀鸟
数(喂)罗(哎)成　　啊，　　　　　人　人都说
两(喂)位(哎)秀　　才，　　　　　前　面　走　的是
十(喂)字(哎)坡　　哎，　　　　　打　遍　天　下

127

二十四棵树

冀东民歌

丰南区
刘长洪 唱
徐宝山、董润兴 记谱

1=G 2/4
♩=110

柳树开花大叶长，长在阳关岁子马大路旁，
杏树开花是粉红，一十二岁小罗成，
枣树开花编成笆，真武太出见不一阵，
紫金树开花一片红，吕布出马甚威风，

各样的雀鸟是登枝乐，
都说罗成年纪小，
文武百官是留不下，
虎牢关前见不一阵，

一溜莲花 一（呀）朵
一溜莲花 一（呀）朵
一溜莲花 一（呀）朵
一溜莲花 一（呀）朵

（上部分：）

薛平贵咧哎哎咳哎，他走（哎哎哎）西（哎）凉（哎）十（哎）八（哎）年哎哎咳哎咳哎。
登枝成叶咧哎哎咳哎，行走（哎哎哎）君（哎）子（哎）歇（哎）阴（哎）凉哎哎咳哎咳哎。
罗成小伯咧哎哎咳哎，夜打（哎哎哎）登（哎）州（哎）救（哎）秦（哎）琼哎哎咳哎咳哎。
梁山伯咧哎哎咳哎，后边（哎哎哎）紧（哎）跟（哎）祝（哎）英（哎）台哎哎咳哎咳哎。
无敌手咧哎哎咳哎，来了（哎哎哎）好（哎）汉（哎）武（哎）二（哎）哥哎哎咳哎咳哎。

128

| 1 $\underline{\dot{6}1}$ | 2 — | $\underline{\dot{6}\ 1}$ $\underline{\dot{6}1}$ | 2 3 | $\underline{\dot{6}\ 1}$ $\underline{2\ 3}$ | $\underline{\dot{7}\ 6}$ 5 | $\dot{6}\cdot$ 3 |

梅　花。　　行　路　的　君　子　来　歇　凉，　呀　么
梅　花。　　夜　打　的　登　州　来　救　秦　琼，　呀　么
梅　花。　　十　万　里　江　山　舍　了　它，　呀　么
梅　花。　　兄　弟　三　人　站　头　名，　呀　么

5 — | $\underline{\dot{6}\ 1}$ $\underline{\dot{6}1}$ | $\underline{1\ \dot{6}}$ 1 | 2. 5 | $\underline{3.\ 2}$ $\underline{1\ 6}$ | 2 —

嘿，　（哎咳哎咳）莲　　花，　一　　（呀）
嘿，　（哎咳哎咳）莲　　花，　一　　（呀）
嘿，　（哎咳哎咳）莲　　花，　一　　（呀）
嘿，　（哎咳哎咳）莲　　花，　一　　（呀）

$\underline{\dot{6}\ 1}$ $\underline{\dot{6}1}$ | 2 3 | $\underline{\dot{7}\ 6}$ | $\underline{\dot{6}\cdot\ 3}$ 5 | $\dot{6}\cdot$ | $\underline{3\ 5}$ — ‖

花（了）一　朵　金　钱　梅　花　落　（呀）落　梅　花。
花（了）一　朵　金　钱　梅　花　落　（呀）落　梅　花。
花（了）一　朵　金　钱　梅　花　落　（呀）落　梅　花。
花（了）一　朵　金　钱　梅　花　落　（呀）落　梅　花。

五、民间小调

水 漫 金 山

遵化市
王　成　唱
王俊臣　记谱

1 = C　2/4
♩=95

$\underline{3\ 5}$ $\underline{6\ 5\ 6}$ | $^4\underline{7}$ 5. | 5 | $\underline{6\ 5}$ $\underline{6\ 5}$ | $\underline{\dot{1}\ 6}$ 5 | 3 | $\underline{3\ 5}$ $\dot{1}$ | 0 | $\underline{\dot{1}\ 6}$ $\underline{5\ 3}$

叫　法　海　你　吃　不　消，　　你　就　是　把　　袈　裟

$\underline{3\ 5}$ $\underline{\dot{1}\ 6}$ | 5 0 | $\underline{3\ 5}$ | $\underline{\dot{6}\ 1}$ $\underline{\dot{6}\ 1}$ | 5 5 | 5 $\underline{3\ 2}$ | 1. $\underline{2\ 1}$ | 0 ‖

挂　在　山　腰，　大　水　也　要　漫　过　金　山　寺　来吧呀　儿　哟。

合 钵

昌黎县
曹玉俭 唱
赵舜才 记谱

1 = C 4/4
♩ = 65

| 6. 6 6 6 5 6 2 7 | 6. 5 6 — | 2. 1 2 5 3 2 1 6 | 3. 3 3 3 2 5 7 6 | 5. 3 5. 0 |

哭了一声狠(哪)心的夫，　哎　哟，　哭了一声狠(哪)心的夫，
你(呀)本是一位寒儒，　哎　哟，　孤苦一位贪(哪)夫，
你　还是心儿不足，　哎　哟，　你　还是心儿不足，
痴　心(哪)谁　像奴，　哎　哟，　痴心(哪)谁　像奴，
险　些(哪)吓　煞奴，　哎　哟，　险　些(哪)吓　煞奴，
还阳你心疑胡，　哎　哟，　终日(哪)犯跨踱，
病好你去游西湖，　哎　哟，　病好你去游西湖，
小　青那气不服，　哎　哟，　奴也是恋丈夫，
儿(哪)你别哭，　哎　哟，　儿(哪)你别哭，
回头叫丈夫，　哎　哟，　为奴将你托付

| 2. 5 3 2 1 1 | 2. 5 3 2 1 1 | 6 6 1. 2 3 1 | 2 — K — 7 |

金(哪)然(哪)不(哇)想(啊)以往当初，
奴(哇)家(呀)好(哇)意(呀)将你帮扶，
吃(哪)的是珍(哪)馐(哇)住的是洁净屋，
五(哇)月(呀)端(哪)阳(啊)雄黄酒儿毒，
舍(呀)命(啊)盗(哇)丹(哪)搭救夫主，
你说是(啊)妖(哇)怪(呀)不进奴的房屋，
金(哪)山(哪)还(呀)愿(哪)抛下我主仆，
水(哪)淹(哪)金(哪)山(哪)结下仇　毒，
为(啊)娘(啊)与(呀)你(呀)做个兜　兜，
娇(哇)儿(啊)幼(哇)小(呀)神气不足，

| 6. 1 3 5 6 6 | 5. 6 1 — | 6 2 7 6 1 6 1 | 3 1 6 1 5. 1 |

曾　记得(呀)在　西　湖(哇)搭船借伞镇江与你成
奴与你(呀)备银罗两(啊)镇江口是开了一坐生
穿的是(啊)绫罗缎原形(啊)乐的本是花园夜宿同
酒醉后(哇)现原来还阳草(哇)吓死(哪)官人(哪)归
战白鹤(呀)盗轩断白绫帕(呀)搭救(那个)官人(哪)还
白玉娘(啊)轩法海黎僧(啊)解去(那个)官人(哪)疑
最可恨(哪)害在民(哪)留下(那个)许郎金
无故地(呀)穿身(哪)才惹得(哪)神佛跟
娘的儿(啊)长成人(哪)从此(哪)你才
久日后(哇)　成　　千万(那个)莫把功

夫　　　妇　哇，嗯　呵　哎　咳哟　哎嗨　呀哈　嗯哎　哎嗨　呀哈　　哈。
药　　　铺　哇，嗯　呵　哎　咳哟　哎嗨　呀哈　嗯哎　哎嗨　呀哈　　哈。
欢　　　舞　哇，嗯　呵　哎　咳哟　哎嗨　呀哈　嗯哎　哎嗨　呀哈　　哈。
阴　　　路　哇，嗯　呵　哎　咳哟　哎嗨　呀哈　嗯哎　哎嗨　呀哈　　哈。
阳　　　路　哇，嗯　呵　哎　咳哟　哎嗨　呀哈　嗯哎　哎嗨　呀哈　　哈。
心　　　处　哇，嗯　呵　哎　咳哟　哎嗨　呀哈　嗯哎　哎嗨　呀哈　　哈。
山　　　住　哇，嗯　呵　哎　咳哟　哎嗨　呀哈　嗯哎　哎嗨　呀哈　　哈。
(呃)　怒　哇，嗯　呵　哎　咳哟　哎嗨　呀哈　嗯哎　哎嗨　呀哈　　哈。
你　　　父　哇，嗯　呵　哎　咳哟　哎嗨　呀哈　嗯哎　哎嗨　呀哈　　哈。
名　　　误　哇，嗯　呵　哎　咳哟　哎嗨　呀哈　嗯哎　哎嗨　呀哈　　哈。

合　钵

卢龙县
贾永珍 唱
董连贵、刘　俭 记谱

1 = G　2/4
♩ = 72

哭了一声狠(哪)心的夫哇哈哈，哎嗨哎嗨哟嗬，

哭了一声狠(哪)心的夫哇啊，全(哪)　然(哪)

不(哇啊哈)想(啊)以往当(啊)初，

曾记得(呀)搭船借伞镇江与你

成　　夫　妇哇，嗯哎哎嗨呀哈哎嗨哎嗨呀。

合 钵

滦南县
孙福清 唱
王逸生 记谱

1=G 4/4
♩=72

| 0 5 5 3 2 1 2 3 3 6 | 5 3 2 6 1 — | 3 2 1 6 6 1 3 | 2 1 6 5 6 — |

哭了声狠　心的夫，　　叫了声狠　心的夫，

| 5 3 5 3 5 3 6 | 5 3 6 2 3 2 1 2 | 3·6 5 3 3 2 1 2 | 2 1 6 5 6 6 |

全　然　怎么不　想（啊）以　往　当　初，

| 1·2 3 1 2 6 5 | 5· 3 6 5 3 | 3 5 3 2 1 2 1 3 2 1 1 3 |

曾记得　西　湖　搭（呀）搭船借伞。

| 1 2 2·3 2 3 2 | 3 2 2 6 1 1 2 | 6 1 2 3 2 1 6 3 | 5 5 3 5 6 6 5 — ‖

镇江与你成　夫　妇。

合 钵

乐亭县
刘盛德 唱
张俊仁 记谱

1=G 4/4
♩=72

| 2 ⁱ2 5 | 3 2 1 5 3 | 2 2 1 | 2·1 6 5 | 5·3 5 5 | 6 5 |

悲　切　切呀　哎咳哎咳　哎咳哎咳 哟，

| 2 2 2 5 | 2 1 6 6 | 5· 5 0 | 6 2 1 6 | 5 5 4 5 6 | 5 — |

哭了一声狠　心的夫　哇　哎咳哎咳　哎咳哎　哟，

| 5· 6 5 3 | 2 2 6 | 5· 6 5 3 | 2 — | 1 6 5 3 | 2 7 6 3 |

全（哪）然　不（啊）想　以　往　当

| 5 5 0 | 1 6 5 3 | 2· 6 | 5· 3 6 — | 3 6 5 3 | 5 5 3 5 |

初喂，曾记得　游　西　湖（喂）搭船借伞

| 3 5 5 6 | 3·5 2 | 5 3 5 | 6 7 6 5 3 | 2 7 6 6 | 5 5 4 5 6 | 5 — ‖

镇江与你成夫妇，哎咳哎咳　哎咳哎咳　哎咳哎咳咳 哟。

冀东民歌

合 钵

遵化市
贾恩泽 唱
常书援 记谱

1=G 4/4
♩=70

2 2 ₂⁵5	5̲3̲ ⁵3̲ 2̲1̲2̲ —	5̲.1̲ 6̲5̲4̲ 6̲5̲ 2·	2̲2̲ 5̲ 2̲6̲
儿(啦)你别哭	哎，	儿(啦)你别	

1 — 2̲5̲ 2	1· 2̲1̲ —	5̲1̲ 6̲5̲ 4· 2	5̲1̲ 6̲5̲ 4̲ 2̲6̲
哭 哎 哟，		为 娘	与 你

2 2̲4̲ 2̲1̲ 6̲2̲	1 — 6̲5̲ 6̲1̲	2 — 1· 2	4· 6̲5̲ 3̲2̲
做下兜儿肚，	娘与你	穿 在 身，	

2̲2̲ 2̲4̲ 3̲2̲ 1̲3̲	2̲ 1̲3̲2̲ —	3̲6̲ 5̲3̲ 2̲ 1̲3̲	2 — 0 0 ‖
从此今日跟你父	哎	哟。	

五、民间小调

茉 莉 花

昌黎县
曹玉俭 唱
承禧、王杰、汗生、舜才 记谱

1=A 2/4
♩=42

⁀2	2̲ 2̲	1̲2̲ 5̲3̲	2	2̲ 6̲	1·	2̲ 4̲2̲4̲	⁴₌3̲ 6̲6̲5̲3̲
好	一 朵	茉(呀)莉	花	嘞哎	哎	咳 嘿嘿嘿	哎 嘿嘿哎 嘿
八	月 里	桂(呀)花	香	嘞哎	哎	咳 嘿嘿嘿	哎 嘿嘿哎 嘿
张	生	跪 在了门	旁	嘞哎	哎	咳 嘿嘿嘿	哎 嘿嘿哎 嘿
哗嘟	嘟 啦	把 门	儿开	嘞哎	哎	咳 嘿嘿嘿	哎 嘿嘿哎 嘿
一	旁	闪 出	来	嘞哎	哎	咳 嘿嘿嘿	哎 嘿嘿哎 嘿
今儿	格(呀)	你 来	瞧	嘞哎	哎	咳 嘿嘿嘿	哎 嘿嘿哎 嘿
张	生	跑 如	梭	嘞哎	哎	咳 嘿嘿嘿	哎 嘿嘿哎 嘿
好	一 个	无 可	奈何	嘞哎	哎	咳 嘿嘿嘿	哎 嘿嘿哎 嘿
莺	莺	看 得	明白	嘞哎	哎	咳 嘿嘿嘿	哎 嘿嘿哎 嘿
红	娘	把	话言	嘞哎	哎	咳 嘿嘿嘿	哎 嘿嘿哎 嘿

2	2̂ 5	5̇· 3 5 5	6 5 3 2	1	1 6	1 2 2 1 6
呀 啊，	好 一	朵 茉 莉	花 黄	嘞 哎	哎 咳 咳	哎 咳
呀 啊，	九 月	里 菊 花	跪 在 了 门	旁	嘞 哎	哎 咳 咳 哎 咳
呀 啊，	张 生	啦 啦 把	门 开	出 来	瞧	嘞 哎 哎 咳 咳 哎 咳
呀 啊，	哗 嘟	啦 啦 把	门 开	出 来	瞧	嘞 哎 哎 咳 咳 哎 咳
呀 啊，	一 (呀)	旁 里 闪	出	也 如	梭	嘞 哎 哎 咳 咳 哎 咳
呀 啊，	明 日	生 里 跑	无	可 奈	何	嘞 哎 哎 咳 咳 哎 咳
呀 啊，	张 生	一 个 看	可 得	明	白	嘞 哎 哎 咳 咳 哎 咳
呀 啊，	好 莺	莺 把 话	无	言		嘞 哎 哎 咳 咳 哎 咳
呀 啊，	红 娘					嘞 哎 哎 咳 咳 哎 咳

5̇· 6 1 2	6 5 3 2 3	5	6 6 6	5 —	6 6 1 2 7̇
哎 咳 咳 咳	嗯 哎 哎 咳 咳 呀	哎 咳 咳 呀，			花 (嘞 哎)
哎 咳 咳 咳	嗯 哎 哎 咳 咳 呀	哎 咳 咳 呀，			张 (哇 啊)
哎 咳 咳 咳	嗯 哎 哎 咳 咳 呀	哎 咳 咳 呀，			跪 (吔 哎)
哎 咳 咳 咳	嗯 哎 哎 咳 咳 呀	哎 咳 咳 呀，			开 (呀 哎)
哎 咳 咳 咳	嗯 哎 哎 咳 咳 呀	哎 咳 咳 呀，			一 (呀 哎)
哎 咳 咳 咳	嗯 哎 哎 咳 咳 呀	哎 咳 咳 呀，			瞧 (喂 哎)
哎 咳 咳 咳	嗯 哎 哎 咳 咳 呀	哎 咳 咳 呀，			前 (嘿 哎)
哎 咳 咳 咳	嗯 哎 哎 咳 咳 呀	哎 咳 咳 呀，			脱 (呀 哎)
哎 咳 咳 咳	嗯 哎 哎 咳 咳 呀	哎 咳 咳 呀，			瞧 (喂 哎)
哎 咳 咳 咳	嗯 哎 哎 咳 咳 呀	哎 咳 咳 呀，			尊 (嘞 哎)

6̇· 6 6 6	5 6 1 2 7̇	6̇· 6 6 6 1	6 5 3 2 3	5 5
开 (呀)	花 (嘞 哎)	谢 (啊)	全 部 比 不 上 它	墙 呀 啊，
生 (哪)	张 (哇 啊)	生 (啊)	跳 过 了 粉 皮 红 秀	才 呀 啊，
在 (呀)	门 (呀 哎)	旁 (啊)	哀 告 见 张 秀	才 了 呀 啊，
开 (呀)	开 (呀 哎)	来 (啊)	不 见 张 秀 知 沙	道 呀 哇，
旁 (啊)	闪 (呀 哎)	出 (哇)	张 老 夫 人 沙	小 沙 河 呀 呀，
来 (呀)	瞧 (喂 哎)	去 (哇)	小 趟 过 了 小 沙	河 呀 呀，
引 (啊)	前 (嘿 哎)	到 (哇)	趟 过 了 小 沙	河 呀 呀，
了 (哇)	靴 (呀 哎)	袜 (呀)	细 听 我	来 言 哪，
见 (哪)	情 (喂 哎)	郎 (啊)		
声 (啊)	姑 (嘞 哎)	娘 (啊)		

5̇· 5 6 5 3	2 1 2 2	0 5 3 2 2	1	5 5	6̇· 6 1
哎 咳 咳 哎 咳	哎 咳 呀 唉	哎 哎 哎 哎 呀		噢 噢，	奴 有
哎 咳 咳 哎 咳	哎 咳 呀 唉	哎 哎 哎 哎 呀		噢 噢，	好 一
哎 咳 咳 哎 咳	哎 咳 呀 唉	哎 哎 哎 哎 呀		噢 噢，	你 若
哎 咳 咳 哎 咳	哎 咳 呀 唉	哎 哎 哎 哎 呀		噢 噢，	莫 非 那
哎 咳 咳 哎 咳	哎 咳 呀 唉	哎 哎 哎 哎 呀		噢 噢，	他 哥
哎 咳 咳 哎 咳	哎 咳 呀 唉	哎 哎 哎 哎 呀		噢 噢，	小 搭
哎 咳 咳 哎 咳	哎 咳 呀 唉	哎 哎 哎 哎 呀		噢 噢，	上 看
哎 咳 咳 哎 咳	哎 咳 呀 唉	哎 哎 哎 哎 呀		噢 噢，	我 若
哎 咳 咳 哎 咳	哎 咳 呀 唉	哎 哎 哎 哎 呀		噢 噢，	倘 回
哎 咳 咳 哎 咳	哎 咳 呀 唉	哎 哎 哎 哎 呀		噢 噢，	府

2	2̂6̇ 5 3	6̂. 1̇ 6 5	3̂. 5̇ 3 2	1	6̇	5 5 3̂ 3
心（哪）	掐 朵 花	花 戴	女 门	（呀	啊）	又怕（那个）
个（呀）	掐 崔 莺	莺 开	门 人	（呀	啊）	哗 嘟 啦 啦
是（呀）	不 偷 情	情 的	的 礼	（呀	啊）	一 跪 跪 到
里（呀）	忙 刀 施	施 尖	人 死	（呀	啊）	想 来 他 是
哥儿（呀）	刀 独 木	木 到	礼 此	（呀	啊）	小 奴 我 们
着（哇）	独 赶 到	到 了	死 凉	（哇	啊）	小 奴 叫 我
你（呀）	赶 着 修	修 书	桥 信	（呀	啊）	好 你 把
是（呀）	着 修		此	（呀	啊）	怎 叫 我 们
去（呀）	修	书	信	（哪	啊）	我 去 下 到

五、民间小调

2 1 2 2	5̂. 6̇ 5̇	6̇ 6̇ 5 3	2. 1 6 6̇ 6̇	5̇	6̇ 6̇ 5̇	5 — ‖
看 花 人 来	骂 呀	嗯 哎 哎	哎 咳 哎 咳 咳 呀		哎 哎 咳 呀。	
把 门 关 上	上 啊	嗯 哎 哎	哎 咳 哎 咳 咳 呀		哎 哎 咳 呀。	
东 方 天 亮	亮 呀	嗯 哎 哎	哎 咳 哎 咳 咳 呀		哎 哎 咳 呀。	
妖 魔 鬼 怪	怪 啊	嗯 哎 哎	哎 咳 哎 咳 咳 呀		哎 哎 咳 呀。	
飘 飘 而 拜	拜 呀	嗯 哎 哎	哎 咳 哎 咳 咳 呀		哎 哎 咳 呀。	
悬 梁 而 吊	吊 呀	嗯 哎 哎	哎 咳 哎 咳 咳 呀		哎 哎 咳 呀。	
实 难 过	过 呀	嗯 哎 哎	哎 咳 哎 咳 咳 呀		哎 哎 咳 呀。	
沙 河 过	过 呀	嗯 哎 哎	哎 咳 哎 咳 咳 呀		哎 哎 咳 呀。	
心 里 难 过	过 呀	嗯 哎 哎	哎 咳 哎 咳 咳 呀		哎 哎 咳 呀。	
西 厢 院	哪	嗯 哎 哎	哎 咳 哎 咳 咳 呀		哎 哎 咳 呀。	

茉 莉 花

滦　县
刘湘林 唱
曹景芳、石玉琢 记谱

1=C 2/4
♩=75

6 5 6 1	1̇ 3	3 5	6 6 5 6	6 —	2̇ 2̇ 3̇ 2̇	1̇. 3̇ 2̇ 1̇
好（吧）一 朵	茉 莉	花 呀，			哎 咳 哎 咳	哟，
看 花 的 没	在 家	呀，			哎 咳 哎 咳	哟，
今 日 想	哥 哥	呀，			哎 咳 哎 咳	哟，

6. 5 6 1	1̇ 3	2̇ 3	5 5	6 5	6 —	2̇	3̇ 2̇	1̇. 6
好（吧）一 朵	茉 莉	花 呀，				花	开 它	
掐 花 的 尽	管 掐	呀，				掐	它	
明 日 想	哥 哥	呀，				哥	哥	

（乐谱第一部分）

花　　谢　　　活把（那个）人　爱　煞呀，　　奴家把有
一　　朵　　　头　上　插呀，　　　　　　　　乌黑的头
门　　前　　　隔着（那个）一　道　河呀，　　上搭着一

心　　掐　花　戴呀，又怕（那个）看（哪）看（哪）是
发　　衬　白　花呀，他若是看着也（呀）也（呀）也
根　　独　木　桥呀，小奴我们实（呀）实（呀）是

看花的骂咧哎咳　哎咳哎咳呀，　哎咳哎咳呀。
不把我骂咧哎咳　哎咳哎咳呀，　哎咳哎咳呀。
实难过咧哎咳　　哎咳哎咳呀，　哎咳哎咳呀。

梁　山　伯

丰南区
张春山　唱
郭乃安、孙幼兰　记谱

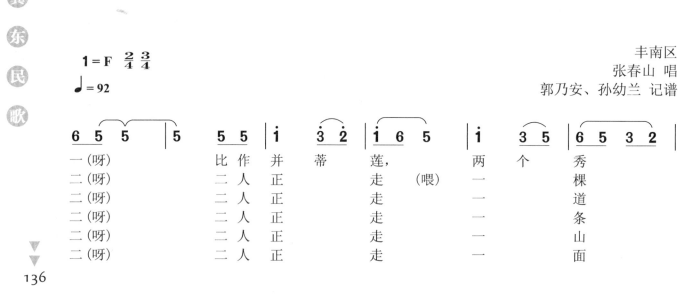

一（呀）比作并蒂莲，　两个秀
二（呀）二人正走（喂）一棵
二（呀）二人正走　一道
二（呀）二人正走　一条山
二（呀）二人正走　一面

才呀，同学的兄妹祝英台。
槐呀，青枝绿叶长出来。
沟哇，沟前沟后好石榴。
河呀，沙河里头两只鹅。
麻呀，对对知了往上爬。
井呀，杉木扁担杉木桶。

五、民间小调

梁山伯下山

冀东民歌

滦县
贾万 唱
杜文英 记谱

1=E 4/4 2/4
♩=60

| 5 35 0 32 | 1 2 1 6 - | 1. 2 3 6 5 3 | 5 2 1 2 - |

二人　　对　坐　在　书　房，
二人　　对　坐　在　楼　台，
二人　　正　走　在　漫　山　坡，
二人　　正　走　在　十　里　沟，
二人　　走　到　十　里　亭，

| 5 3 5 6 1 6 1 | 1 6 1 2. 3 2 1 | 6 5 6 1 6 5 5 3 5 - |

我　与　梁　兄　念　文　章，
袍　袖　露　出　红　绣　鞋，
我　管　梁　兄　叫　声　哥，
沟沟　洞洞　好　大　石　榴，
十里　亭　前　好　光　景，

| 6 5 6 1 2 3 | 1 2 1 6 | 5 5 3 5 - | 5 35 0 32 | 1 2 1 6 - |

三　年　同　书　房，　　如　今　　分　离
梁兄　你　不　明　白，　怎　知　小　弟　是
梁兄　我　的　哥，　　漫　山　坡　头
梁兄　你　请　回　头，　回　过　头　来
好　景　不　常　在，　　我　与　梁　兄

| 1. 2 3 6 5 3 | 5 2 1 2 - | 5 3 5 6 1 6 1 | 1 6 1 2 3 2 1 |

太　悲　伤，　　我　与　梁　兄　走　出　书
女　裙　钗，　　我　与　梁　兄　走　下　楼
等　等　我，　　等　等　小　弟　挪　下
吃　口　石　榴，　解　解　口　渴　在　上
要　分　开，　　二　人　对　面　泪　满

【1.2.3.4.】 | 6 5 6 1 6 5 5 3 5 - ‖ 【5.】 6 5 6 1 6 5 5 3 5 - ‖

房。
台。
坡。
坡。

腮。

西 厢 记

玉田县
韩会广 唱
刘 时、陈 贵 记谱

1=D 2/4
♩=80

五、民间小调

| 6. 5 6 1 | 1̇ 3. 5 6 6̇ 1̇ | 5. 3 5 - | 6̇ 2. 3 2 1 | 1̇ 5 6 | 5. 6 1 1 |

唱 了一回 小 张 生， 哎 咳哎咳 哎咳哟 哎 咳哎咳
莺 莺 留 后 情， 哎 咳哎咳 哎咳哟 哎 咳哎咳
张 生 细 留 神， 哎 咳哎咳 哎咳哟 哎 咳哎咳
聪 明 的小 红 娘， 哎 咳哎咳 哎咳哟 哎 咳哎咳

| 0 6̇ 1 5 | 6 1 6 5 5 2 | 3. 2 3 0 | 6. 5 6 1 | 3 5 6 1 | 3̇ 5. 3 |

哎 哎 咳 哎咳哎咳哎咳 哟 吼吼， 唱 了一回 小 张 生，
哎 哎 咳 哎咳哎咳哎咳 哟 吼吼， 莺 莺 留 后 情，
哎 哎 咳 哎咳哎咳哎咳 哟 吼吼， 张 生 细 留 神，
哎 哎 咳 哎咳哎咳哎咳 哟 吼吼， 聪 明 的小 红 娘，

| 5 - | 5 6 5 3 2 1 2 | 5 3 2 | 1 3 2 | 2 - 2 | 2̇ 6 |

哎咳 哎咳 哎咳哟 哎咳哟 哎咳哟， 上
哎咳 哎咳 哎咳哟 哎咳哟 哎咳哟， 手
哎咳 哎咳 哎咳哟 哎咳哟 哎咳哟， 看
哎咳 哎咳 哎咳哟 哎咳哟 哎咳哟， 看

| 1̇ 1̇ 6 | 6̇ 2 3 2 | 1̇ 6 6 0 | 5. 6 1 1 | 0 6̇ 1 5 | 6 1 6 5 5 2 | 3. 2 3 0 |

庙（那个）烧（喂）香（啊）遇 见 了 莺 儿 莺 哎咳哟吼吼，
拿（那个）汗（哪）巾儿（啦）忙 往那 地 下 扔 哎咳哟吼吼，
见（那个）地（呀）下 （呀）有 一块 小 汗 巾儿 哎咳哟吼吼，
清（那个）她 二 人（哪）心 心 相印 情意 长 哎咳哟吼吼，

| 3 5 6 3 | 5 5 6 | 1̇. 6 | 1̇ - | 3 2̇ | 6. 1̇ 6 5 | 3 5 3 2 1 1 |

那个莺 莺 她在 头 前 走喂，张 生他在 后
那要是 是 哪个 拣 了 去呀，留（喂）下（呀）他 的（呀）
走 上 前（那个）忙 拾 起呀， 看 着他是何
从 此 后（那个）红 娘 她呀，为 了莺莺张 生（啊）

| 0 3 6̇ | 3. 6̇ 3 3 | 2̇ 7 6 6 | 0 2̇ 7 2̇ | 6 6 6 5 6 7 | 6 - |

边 边 边 边边边 送 哎咳， 哎 哎咳 哎咳咳哎咳咳 哟
名 名 名 名名名 姓 哎咳， 哎 哎咳 哎咳咳哎咳咳 哟
人 人 人 人人人 问 哎咳， 哎 哎咳 哎咳咳哎咳咳 哟。
跑（呀）跑（呀）跑断 肠 哎咳， 哎 哎咳 哎咳咳哎咳咳 哟。

张生游寺

滦　县
刘湘林 唱
石玉琢、曹景芳 记谱

1 = B　2/4
♩ = 76

| 6. 6 6 5 | 3 i | 0 1 i 5 | 6. 5 5 2 | 3 - | 3. 3 3 3 |

说　了一个　小张　(哎哎咳)　生哎哎咳哟，　　说　了一个
莺　莺个　留后　(哎哎咳)　情哎哎咳哟，　　莺　莺
张　生细　留　(哎哎咳)　神哎哎咳哟，　　张　生
莺　莺唤　红　(哎哎咳)　娘哎哎咳哟，　　莺　莺
你　去问那　位　(哎哎咳)　郎哎哎咳哟，　　你　去问
红　娘唤　秀　(哎哎咳)　才哎哎咳哟，　　红　娘
汗　绢给我捡　了　(哎哎咳)　来哎哎咳哟，　　汗　绢
同　去见　莺　(哎哎咳)　莺哎哎咳哟，　　同　去

| 6 3 | 0 5 3 2 | 3. 2 1 5 | 6 - | 3 5 7 | 6. 5 | 3 5 7 |

小张　(哎哎哎)　生哎哎哎哎，　　上　　庙　　降
留后　(哎哎哎)　情哎哎哎哎，　　有　　条　　汗
细留　(哎哎哎)　神哎哎哎哎，　　有　　条　　汗
唤红　(哎哎哎)　娘哎哎哎哎，　　上　　庙　　降
那位　(哎哎哎)　郎哎哎哎哎，　　捡　　了　　汗
唤秀　(哎哎哎)　才哎哎哎哎，　　有　　条　　汗
捡了　(哎哎哎)　来哎哎哎哎，　　捡　　了　　汗
见莺　(哎哎哎)　莺哎哎哎哎，　　见　　了　　莺

| 6 5 | 6. 5 6 i | 6 5 3 | i i 5 | 5 2 3 | 6 5 i | i 7 6 5 |

香绢　遇见那位　崔氏　莺莺哎哎哎哎哎，　那位莺　莺将　它
绢香　就往这地　下扔尘哎哎哎哎哎，　谁若是　走向　前
绢香　现在这的　太他　慌张哎哎哎哎哎，　走　向　为
绢香　莫叫他　隐藏哎哎哎哎哎，　只因是　将它
绢莺　你可曾捡　了来揣哎哎哎哎哎，　你若是　将它
绢莺　现在我的　怀内躬哎哎哎哎哎，　我有心　将它
绢莺　深深地　打　一躬哎哎哎哎哎，　那位张　生

| i. 6 | 3 - | 6 6 | 6 5 5 2 | 3 - | 3 - | 3 - |

头　前　　走(哇)　张生就在　后　　边　　边
捡忙　了　　去(呀)　留下我看　名　　和　　和
走给　捡得　起(呀)　急你　他是　人　　人
给了　了　　急(呀)　我汗绢　他　丢在　路　　路
给了　了　　你(呀)　莫把小　的给　情　　情
给了　了　　我(呀)　你家　小姐　瓢　　瓢
深施　了礼(呀)　莺莺含　羞　姐　　姐
　　　　　　　　　　　　　　　把　　脸

| 3 3 2 1 | 5 3 | 0 1 5 | 6 5 5 2 | 3. 2 1 2 | 3 — ‖

边 边 边 边 随 哎, 哎 咳 哟 嗯 哎 哎 咳 哟。
和 和 和 和 姓 哎, 哎 咳 哟 嗯 哎 哎 咳 哟。
人 人 人 人 问 哎, 哎 咳 哟 嗯 哎 哎 咳 哟。
路 人 人 人 旁 哎, 哎 咳 哟 嗯 哎 哎 咳 哟。
情 人 人 情 忘 啊, 哎 咳 哟 嗯 哎 哎 咳 哟。
瓢 人 瓢 情 拜 呀, 哎 咳 哟 嗯 哎 哎 咳 哟。
姐 人 姐 情 怪 呀, 哎 咳 哟 嗯 哎 哎 咳 哟。
(哎哎哎哎)红 啊, 哎 咳 哟 嗯 哎 哎 咳 哟。

张 生 游 寺

1=C 2/4
♩=96

抚宁县
马 彦 记谱

| 6. 5 6 5 | 6 1 6 | 1 1 | 1 3 2 1 | 2 1 1 5 | 6 6 |

唱 了 一 回 小 张 生 哎, 哎 咳 哎 咳 哎 咳 哎 咳 哎 咳,

| 5. 6 1 1 | 0 1 6 5 | 6 5 5 2 | 3 — | 6 5 6 5 | 3 5 6 1 |

哎 咳 哎 咳 哎 哎 咳 哎 咳 咳 哎 咳 哟, 唱 了 一 回 小 张

| 5 5 | 5. 6 5 3 | 2 3 2 3 | 0 5 3 2 | 2 5 2 5 | 3 — | 1 6 1 |

生 哎, 哎 咳 哎 咳 咳 哎 哎 咳 哎 哎 咳 哎 哎, 上 庙

| 1 6 1 | 3. 5 3 2 | 1 — ‖: 5. 6 1 1 | 0 1 6 5 | 6 5 2 | 3 5 3 — :‖

(那个)烧 香 遇(呀)见 了 莺(哎)莺 哎 哎,

| 3 5 6 1 | 5 — | 5. 6 | 1 — | 2 7 | 6 1 6 5 |

崔 莺 莺 头 前 走(喂) 张 生 他 在

| 5 2 | 0 3 2 | 3 — | 2 7 6 | 2 2 7 6 | 6 5 3 5 | 6 — ‖

后(喂) 边 (哎) 蹬 哎, 哎 咳 哎 咳 哎 咳 哎 咳 哟。

张生戏莺莺

遵化市
王　成 唱
王俊臣 记谱

1=A 2/4
♩=86

| 5 ⁴⁵ | 5 3 | 2 — | 1 ⁶¹ | 1 6 | 5 — | 2. 0 | 2. 3 | 4 5 4 5 | 6. 0 |

红　娘　　忙　掛　　一　　杯　　酒，
一　路　　之　上　　全　靠　你，
今　日　　此　去　　把　情　讲，
琴　童　　接　过　一　杯　　酒，
一　路　　之　上　全　有　我，
多　蒙　　好　意　把　情　讲，
张　君　瑞　吩咐一　声　快　看　　坐，
崔　莺　莺　吩咐一　声　快　看　车　　辆，

| 5 | 1 2 | 5 | 1 2 | 5 | 1 2 | 5 3 | 2 | 3 5 | 6 5 4 3 | 2. 3 | 2 0 |

琴　童　兄　弟　花儿　开，　也　喝　一　　盅。
早　晚　殷　勤　花儿　开，　也　伺　候　相　　公。
有　日　回　来　花儿　开，　再　与　你　接　风。
恭　手　下　拜　行个　礼，　身　必　打　一　殷　勤。
早　晚　伺　候　相　　公，　再　要　殷　　勤。
有　朝　一　日　回　家　转，　弟　再　补　　情。
天　气　不　该　起　身，　马　上　就　登　程。
急　忙　回　府　莫　消　停，　饯　别　张　　生。

闯　山

昌黎县
牛广俊 唱
赵舜才 记谱

1=F 2/4
♩=76

| 3 1 2 2 3 | 0 3 1 1 1 | 3 1 2 3 | 0 6 5 6 | 3 1 6 5 3 | 3 1 6 6 1 |

燕　一　回(呀)　风　摆(那个)荷(呀)花(呀)　向日　红　(啊哈)哎呀我说
夹　马　营(呀)　本　是　出　龙(呀)地(呀)　一　母　新　(啊哈)生(呀)两条
太　祖　(呀)　太　宗　亲　哥(呀)俩(呀)　结　交　天　(啊哈)下(呀)众宾
东　街　桥(呀)　上　打　过　五(呀)虎(呀)　木　兰　高　(啊哈)官打韩童
文　官　见(呀)　了　打　巅(呀)巅(呀)　武　官　见　(啊哈)了胆战惊
金　殿　一(呀)　上　把　威　风(呀)抖(呀)　三　箭　正　(啊哈)中满堂红
皆　因　火(呀)　烧　柴　王(呀)庙(呀)　十　三　年　(啊哈)宴驾龙归
西　夏　进(呀)　来　韩　淑(呀)英(呀)　太　祖　见　(啊哈)喜封西宫
美　酒　宴(呀)　多　贪　几　杯(呀)　带　醉　斩　(啊哈)了郑子明

冀东民歌

| 3 32 1 12 | 3 - | 0 6 5 6 | 6 3 5 5 | 0 6 3 6i | 5 3 2 1 | 2 3 23 21 |

嗯哎 嗯咳 呀， 西罗县 代 管(哪) 加藤 营， 哎咳 哎咳 哎咳哎咳
嗯哎 嗯咳 呀， 大龙名 叫 (哪) 赵太 祖，(哎咳) 二龙 名叫赵太
嗯哎 嗯咳 呀， 头一个 朋 友是 郑子 明，(哎咳) 二一 个朋友叫
嗯哎 嗯咳 呀， 一打韩 童 (哪) 来进 宝，(哎咳) 二打 韩童来进
嗯哎 嗯咳 呀， 来了个 九打创 奉 的赵太 祖，(哎咳) 鞋尖 挑起这张
嗯哎 嗯咳 呀， 打下江 山 (哪) 他不 坐，(哎咳) 让给 大哥柴世
宫哎 嗯咳 呀， 陈桥兵 变 (哪) 归大 宋，(哎咳) 显出 上方赤火
嗯哎 嗯咳 呀， 韩童太 祖 (哪) 封国 舅，(哎咳) 夸官 遇见郑子
嗯哎 嗯咳 呀， 酒醉斩 了 (哪) 郑三 弟，(哎咳) 酒醒 免走了苗

| 6 7 6 | 2 3 23 21 | 6 7 6 | 6 6 5 3 | 3 i 6 6i | 3 32 1 12 | 3 - ‖

呀哈哈， 哎咳 哎咳哎咳 呀哈哈， (哎哈呀哈哎呀) 我说 嗯哎 哎咳 呀。
宗哈哈， 产生个 小姐叫 赵小 姐， (哎哈呀哈) 起了 乳名 赵小 容咳 呀。
柴世宗， 兄弟俩 商量打 天 下， (哎咳呀哈) 老打 关西 少打 关东 呀。
忠哈哈， 三打韩 童无别 进哈哈， (哎咳)进了 个洞 仙铁 臂雕 弯弓 呀。
弓哈哈， 紧紧龙 绳打打 扣哈哈， (哎哈呀哈) 前手 用力 后手 松 呀。
宗哈哈， 柴王登 基坐宝 殿哈哈， (哎哈呀哈) 五谷 丰登 庆丰 年 呀。
龙哈哈， 太祖登 基坐宝 殿哈哈， (哎哈呀哈) 四面 八方 刀枪 动 呀。
明哈哈， 三王爷 一怒打 上金殿， (哎哈呀哈) 太祖 酒醉 在西 宫 呀。
先 生， 斩的斩 来免的 免哈哈， (哎哈呀哈) 万里 江山 不太 平 呀。

插 桑 枝

抚宁区
汤维汉 唱
杨向前、郑庆奎、陈力霞 记谱

1=♭B 2/4
♩=86

| 6 6 3 2 | 3. i 2 | 6 3 2 i | 6. 5 6 | 6 3 2 | 3 i 2 | i 3 2 1 |

1.日(呀)头 出 来 子(呀)盆(呀)花， 照着 东京 帝王

| 6. 5 6 ‖: 2 - | 2 i 2 3 | 6. i 2 i 3 | i 3 2 1 | 5. 7 6 | 6 6 3 32 |

家。 2.哎， 正宫 国母 生太 子 啊， 文(哪)武(哇)
　　 3.哎， 东京 来了一位 包(哇)文 正 啊， 他(呀)用(啊)
　　 4.哎， 宋王爷 一 见(那是)龙(啊)心 恼 啊， 骂了一声
　　 5.哎， 放着 许多金花 银花你不 戴 呀， 你(呀)用(啊)
　　 6.哎， 包文正 一 听 跪爬 多半步 哇， 尊一声(啊)
　　 7.哎， 那金花 银 花 中何 用 啊， 听我把
　　 8.哎， 人吃 桑葚 甜如 蜜 呀， 蚕吃
　　 9.哎， 夏织 绫罗 冬织 纱 呀， 桑皮造纸

| 3 3̂1 2̂2 | 1̇ 3̂2̇ 1 | 6. 5̂6 ‖ 2 1̂2 3 | 6 1̇ 2̇ 3̂3̇ | 2̇ 2̂7 6 |

百(哟)官　都来插(哟)花。　　10.宋王爷　一(呀)听(嗬)是　龙(啊)心

桑(噢)枝儿　顶(啊)边(哟)插。

黑(哟)贼你　太(呀)不(呀)佳。

桑(噢)枝儿　羞臊国(呀)家。

我(哟)主　　细听根　　芽。

桑(噢)枝儿　夸上一(呀)夸。

桑(噢)叶　　吐(呀)丝　　纱。

文官写(哟)桑木雕弓武将拉。

| 5. 7̂6 | 6 6 1̇ | 6̂5 3̂5 | 6 0 | 6 6 3̇ 3̂5̇3̇ | 3̇ 5̇ 3̇ 2̇ | 2̇ 6̇. ‖

喜　呀，三声　大　炮　送回南衙　　　哎。

冀东民歌

六、新 民 歌

燕山谣

(男声独唱)

董桂伶 词
郭文德 曲

1=F 4/4
宽广、抒情地

六、新民歌

长城颂

（独唱）

1=♭E 4/4

宽广、抒情地

郭文德 词曲

(5 6 | 1. 7 6 5 3 | 2 - - 1 2 | 3. 2 1 2 7 5 |

6 - - 6 7 | 1. 7 6 5 6 | 3 - - 5 6 | 5. 4 3 2 3 |

1 - -) 5 6 | 1. 7 6 5 3 | 2 - - 1 2 | 3. 2 1 2 7 5 |

巍巍 长 城耸 云 霞， 绵延 万 里走 天
巍巍 长 城耸 云 霞， 绵延 万 里走 天

6 - - 6 7 | 1. 7 6 5 6 | 3 - - 5 6 | 5. 4 3 2 3 |

涯。 自古 长 城磨 难 多， 烽火 狼 烟把 敌
涯。 山海 戏 水舞 蛟 龙， 嘉峪 边 关风 潇

1 - - 3 4 | 5. 3 2 1 6 | 2 - - 3 3 | 2. 1 7 6 3 |

杀。 血肉 筑 就民 族 魂， 威武 身 躯保 国
洒。 长城 内 外风 光 美， 豆香 五 谷飘 万

5 - - 1 1 | 2. 1 7 6 7 | 6 - - 5 6 | 5. 4 3 2 3 |

家。 铮铮 铁 骨挺 脊 梁， 今朝 盛 装安 天
家。 万里 长 城万 里 长， 锦绣 江 山大 中

1 - - 5 6 | 5. 3 2 1 2 | 1 - - 0 | 3 - 2. 3 |

下， 今朝 盛 装安 天 下。 啊，
华， 锦绣 江 山大 中 华。 啊，

1 7 2 1 7 6 | 3 3 5 1 7 6 | 2 - - | 3 - 5. 4 |

雄 伟的长 城， 可爱 的大 中 华。 啊，
雄 伟的长 城， 可爱 的大 中 华。 啊，

3 3 5 7 6 | 5 5 6 7 6 5 | 3 - - | 3 3 5 3 2 |

辽 阔的长 城， 辉煌 的大 中 华， 辉煌 的大 中
辽 阔的长 城， 辉煌 的大 中 华， 辉煌 的大 中

稍慢
f 结束句

1 - - (5 6. | 2 5 - 4 | 3 2 3 1 - - | 1 - - 0 ‖

华。 大 中 华。
华。

冀东民歌

滦 河 情

(女声独唱)

1=F 4/4
稍慢 抒情地

郭文德 词曲

(1· 2̇ 7 6 5 | 6 6 1̇ 6 3 5 - | 1· 2̇ 7 6 5 | 6 6 1̇ 3 2 1· 6 |

2· 3 2 1 7 6 5 6 - - -) ‖: 6 3 2̇ 1 - | 3 1̇ 7 6 3 5 - |
　　　　　　　　　　　　　　　　　滦　河　长,　　泥　土　香,
　　　　　　　　　　　　　　　　　滦　河　长,　　泥　土　香,

6 5· 6 3 6 1 | 2· 3 7 5 6 - | 1 1 7 6 6 5 6 1 3 2 |
滦　河　的　故　事　永　难　忘。　　游不够宽阔的滦河水,
滦　河　的　故　事　永　难　忘,　　喝不够清粼粼的滦河水,

3 3 5 6 6 5 3 2 1 2 | 0 3 3 5 6 5 6 1̇ 1̇ | 1̇· 2̇ 1̇· 2̇ 7 6 5 |
玩不够水中的捉迷藏。　听着那美丽动人　　的　传
吃不够滦河的鱼米香。　看着那山清水秀　　的　家

6 0 7 6 5 0 3 2 3 | 5 5 3 2 3 7 5 | 6 - - - |
说,　　伴随那童年　的　幻　　想。
乡,　　梦里梦外　都　欢　　畅。‖

1· 2̇ 7 6 5 | 6 6 1̇ 6 3 5 - | 1· 2̇ 7 6 5 |
滦　　河水悠长　源源流远方,　　同　饮滦河水

6 6 1̇ 3 2 1 - | 0 2 1 2 5 5 3 | 2 3 7 6 0 0 |
情深意更长,　　就像那潺潺　的　滦河水,

0 3 2 3 5 5 6 | 1̇· 1̇ 7 6 2̇ - | 0 3 3 2 1 5· 6 1̇ 7 |
魂牵梦绕　藏在我心上,　　魂牵梦绕藏在我心

1.
6 7 6 - - - :‖ *2.* 0 3 3 2 1 5· 6 1̇ 7 | 6 7 6 - - - | 6 - - 0 ‖
上。　　　　　　　魂牵梦绕藏在我心　上。

六、新民歌

燕山滦水

（女声独唱）

董桂伶 词
郭文德 曲

1 = F 4/4

宽阔、宏伟地

（此处为简谱，略记歌词）

我走进燕山 燕山的诗情，
看烽火台上 台上烽烟，

畅游在滦河 滦河的画意。 诗情 画意的
听绿水桥边 桥边鸟语。 那些 火烧

燕山滦水， 让我怎能， 怎能不爱你？
水淹的往昔， 今天你们， 你们在哪里？

我爱你的山石藏金， 我爱你的绿水流玉， 还有那横戈
你把古老国风传承， 你把古朴家规接续， 你让那美好

跃马的风景， 我说了我爱你， 我爱你，
生活的向往 长满了这山， 这山这水，

真的好爱你。 啊！ 燕山红啊，
这方土地。

滦水绿， 一样的人和 一样的刚强，
红在血脉 绿满家园，

一样的孝悌忠义，孝悌忠义。 朝朝夕夕。
幸福看朝朝夕夕，

冀东民歌

渤海春潮

(女声独唱)

1=F 4/4

宽广、优美地

郭文德 词曲

六、新民歌

燕山桃花红

（女声独唱）

1=A 4/4

优美、抒情地

郭文德 词曲

冀东民歌

哒韵乡情

(女声独唱)

郭文德 词曲

1=F 4/4 2/4

欢快、热烈地

♩=60 mf

美丽　富饶　咱家　乡，
北方　大港　曹妃　甸，
哒儿　韵　乡情　哺育　我，

稻谷　飘香　地儿肥　沃；　渤海湾畔鱼虾美，燕山脚下
扬帆　起航　泛金　波；　景色秀美南湖水，碧波荡漾
新城　古韵　牵系你和我；　喝不够的滦河水，吃不够的

宝藏一座　座，　　　得儿呀儿哎儿呦　呦，燕山脚下宝藏一座　座。
浪花一朵　朵，　　　得儿呀儿哎儿呦　呦，碧波荡漾浪花一朵　朵。
家乡　馍，　　　　　得儿呀儿哎儿呦　呦，吃不够的家乡　馍。

热烈、欢快地 ♩=120

mf 我的家乡
多么美，　山青水秀多辽阔，多辽阔，

六、新民歌

```
i  03 | 2321 2 2 | 03 2321 | 6 6 03 | 2321 2 2 | 03 2 2 |
   得儿 呀儿咿儿呦 呦，  得儿 呀儿咿儿 呦 呦， 得儿 呀儿咿儿呦 呦， 得儿呦 呦

0 3 2 2 | 3535 3 2 | i - | 6. i 6 5 | 6532 1 | 3 i 765 |
得儿呦 呦， 呀儿咿儿咿 得儿呦，    我  的  家  乡  多  么

3
ヒ6 - | i. 6 2 | 7 6 5 | 3535 3 2 | i - | i - ||
美，   山 青 水 秀 多 辽 阔，  多 辽  阔。
```
（渐慢）

南湖春早

（独唱）

1=F 3/4

优美、抒情地

郭　佳　词
郭文德　曲

冀东民歌

```
( i - i | 2 2 1 | i - 65 | 6 - - | 5 - 6 | i i 2 | i - 65 |

3 - - | 2 - 3 | 5 - 6 | 5 - 32 | 2 - - | 3 23 | 6 6 1 |

2. 123 | 1 - - | i - - ) | 5 - 1 | 3 3 5 | 6 - 65 | 5 - - |
                            春 风 吹 拂 杨 柳 垂，
                            野 鸭 轻 游 戏 湖 水，

i - i | 6 6 5 | 6. 565 | 3 - - | 2 - 3 | 5 5 6 | 5 - 32 |
小 舟 轻 摇 荡 心 扉，  南 湖 美 景 春 来
天 鹅 湖 畔 歌 声 脆，  南 湖 春 色 关 不

2 - - | 3 23 | 6 6 1 | 2. 123 | 1 - - | 3567 i | 3432 2 |
早， 楼 台 亭 阁 仙 人 醉， 啊啊啊啊啊 啊啊啊啊 啊，
住， 北 国 江 南 水 乡 美， 啊啊啊啊啊 啊啊啊啊 啊，
```

六、新民歌

$3 \cdot \underline{1\dot{2}\dot{1}} | 6 - - | \dot{1} - \dot{1} | \dot{2} - \dot{1} | \dot{1} - \underline{6\dot{5}} | 6 - - |$
仙　人　醉。　　漫　步　湖　边　赏　春　色，
水　乡　美。　　浪　花　朵　朵　南　湖　水，

$\underline{56\dot{1}\dot{2}3} | \underline{45432} | 3 \cdot \underline{1\dot{2}\dot{1}} | 6 - - | \underline{1\dot{2}\dot{1}} 6 | 5 \cdot \underline{6} \underline{3\dot{2}} |$
啊啊啊啊啊　啊啊啊啊啊，赏　春　色，　漫步湖边赏　春
啊啊啊啊啊　啊啊啊啊啊，南　湖　水，　浪花朵朵南　湖

$\dot{2} - - | \dot{2} - - | \underline{1\dot{2}3}\dot{1} | \underline{656}0 | \underline{356}\dot{1} | \underline{653}0 | \underline{11}\dot{2} |$
色，　　　　　海棠盛　开笑微微，桃花杏花　一点红，百花
水，　　　　　小镇风　情多秀美，园艺博览　迎宾客，南湖

$3 - 5 | 6 - \underline{\dot{1}\dot{2}} | \dot{2} - - | \underline{56\dot{1}\dot{2}3} | \underline{45432} | \underline{556}3 |$
争　艳　迎　春　归，　　　　啊啊啊啊啊　啊啊啊啊啊，百花争艳
春　早　映　朝　晖，　　　　啊啊啊啊啊　啊啊啊啊，南湖春早

$\dot{2} \cdot \underline{1\dot{2}3} | \dot{1} - - | \dot{1} - : \| \dot{1} - \dot{1} | \dot{2} - \dot{1} | \dot{1} - \underline{6\dot{5}} |$
迎　春　归。　　　　　　　　浪　花　朵　朵　南　湖
映　朝　晖。

$6 - - | \underline{56\dot{1}\dot{2}3} | \underline{45432} | 3 \cdot \underline{1\dot{2}\dot{1}} | 6 - - | \underline{1\dot{2}\dot{1}} 6 |$
水，　啊啊啊啊啊　啊啊啊啊啊，南　湖　水，　浪花朵朵

$5 \cdot \underline{6} \underline{3\dot{2}} | \dot{2} - - | \dot{2} - - | \underline{1\dot{2}3}\dot{1} | \underline{656}0 | \underline{356}\dot{1} |$
南　湖　水，　　　　　　　　小镇风　情多秀美，园艺博览

$\underline{653}0 | \underline{11}\dot{2} | 3 - 5 | 6 - \underline{\dot{1}\dot{2}} | \dot{2} - - | \underline{56\dot{1}\dot{2}3} |$
迎宾客，　南湖　春　早　映　朝　晖，　　　　啊啊啊啊啊

$\underline{45432} | \underline{556}3 | \dot{2} \cdot \underline{1\dot{2}3} | \dot{1} - - | \underline{356}\underline{7\dot{1}6} | \underline{1\dot{2}3\dot{2}34} |$
啊啊啊啊啊，南湖春早　映　朝　晖，　　　　啊啊啊啊啊啊　啊啊啊啊啊啊

$5 - - | 6 - - | \underline{556}3 | \dot{2} \cdot \underline{1\dot{2}3} | \dot{1} - | \dot{1} - \|$
啊，　　　　南湖春早　映　朝　晖。

歌儿醉了山窝窝

（童声独唱）

1 = C 2/4

节奏稍自由

郭文德 词曲

(6 - | 3 5 6 1 | 2 3 5 | 3 5 3 - | 6 1 2 3 | 2 1 6 1 | 6 5 3 5 |

6 1 6 -) | 2 3 - | 3 1 1 | 2 1 6 | 2 3 | 1 2 - | 3 5 6 |
哎， 山里的孩 子 爱唱 歌咪， 山里的

3 2 2 3 | 1 2 3 2 1 | 6 1 6 - ‖: (6 1 1 2 2 3 | 2 2 1 6 |
孩 子 爱唱 歌咪。

3 5 5 5 6 6 1 | 6 6 5 3 | 2 3 5 5 6 6 5 | 3 3 2 1 | 6 1 1 1 2 2 3 | 6 6 5 6) | 6 6 6 1 2 3 |
山 里的孩
山 里的孩

2. 3 | 1 2 3 2 1 | 6 - | 5 6 1 6 5 | 3 - | 2 3 1 6 1 | 2 - |
子 爱唱 歌， 歌儿飘 过 山梁一座座，
子 爱唱 歌， 山歌号 子 好听一大箩，

3. 3 2 1 | 6 5 6 | 1. 2 1 6 | 1 2 3 | 0 5 6 1 | 3 2. |
唱 得牛羊 肥又壮， 唱得花果 满山坡。 我唱 歌(咪)
唱 得山泉 甜又美， 唱得山花 张嘴乐。 我唱 歌(咪)

3 2 3 6 1 | 2 - | 0 3 2 3 | 6 5 6 | 3 5 6 2 1 | 6 - :‖
你 唱 歌， 醉了 家乡 山 窝 窝。
你 唱 歌， 醉了 家乡 山 窝 窝。

节奏自由 宽广、抒情地

2 3 - | 3 1 1 | 2 1 6 | 2 3 | 1 2 - | 3 5 6 | 3 2 |
哎， 山里的孩 子 爱唱 歌咪， 山里的孩 子

2 3 | 1 2 3 2 1 | 6 1 6 - | 3 5 | 6 - | 6 - ‖
爱 唱 歌咪， 爱唱 歌。

依依眷恋的家乡河

(独　唱)

1=♭E　4/4　2/4

优美、抒情地

郭文德　词曲

(0 6 5̲6̲6̲1̲ i̲ | 2̲3̲ | 2̲ 2̲1̲6̲5̲ 6 | 6̲ 6̲1̲ 2̲3̲3̲5̲ 5 | 6̲1̲ 6̲5̲ 3̲2̲1̲ -) 5 6 |

　　　　　　　　　　　　　　　　　　　　　　　　　　　　　　　　　mf
　　　　　　　　　　　　　　　　　　　　　　　　　　　　　　　　　村头
　　　　　　　　　　　　　　　　　　　　　　　　　　　　　　　　　村头

i. 2̲3̲2̲3̲ 2̲1̲6̲1̲ | 5 - - 1̲2̲ | 3. 6̲1̲ 6̲5̲ 3̲3̲2̲ | 1̲2̲ 2 - 3 5 |

有　条　古　老　的　河，　　　曲曲弯　弯 从我家门前　流过，　　水草
有　条　古　老　的　河，　　　曲曲弯　弯 从我家门前　流过，　　那里

6̲ 6̲ 1̲2̲2̲3̲2̲1̲ | 6 - - 6̲ 6̲1̲ | 2̲3̲3̲5̲ 5 6̲1̲ 6̲5̲ | 3̲2̲1̲ - - |

舞弄　着清清的河　水，　　　倾诉着遥远的故事 和 动人的传　说。
有童　年美好的记　忆，　　　伴随着五彩的幻想 和 戏水的欢　乐。

mp　　　　　　　　　　　　　　　　　　　　　　　　　　　　　　mf
2 2̲3̲ 2 2̲1̲ 6̲6̲6̲5̲ 6 | 2 2̲3̲ 5̲ 5̲6̲ i̲ i̲6̲ 6̲5̲5̲ | 0 6 5̲6̲6̲1̲ i | 2̲3̲ |

河水　养育了祖祖辈　辈，　滋润了幼小的心 田 千万颗，　这 就 是我魂牵
河水　倒映着童年的身影，　牵系着乡音乡情 你和我，　这 就 是我依依

2̲ 2̲1̲ 6̲5̲ 6 - | 0 1̲ 2̲ 3̲3̲5̲6̲ i | 6̲5̲6̲ 3̲2̲1̲ - | 0 3̲ 5̲6̲i̲ i - |

梦绕的家乡河，　　这就是我心爱的 母　亲　河。
眷恋的家乡河，　　这就是我亲爱的 母　亲　河。　　　啊，

3̲2̲3̲2̲ | i̲2̲1̲6̲ | 5 0̲6̲1̲1̲ | 6̲5̲3̲2̲3̲ | 1̲1̲2̲3̲5̲ | 6̲5̲6̲ i̲ | 6̲6̲6̲1̲6̲5̲3̲ |

家乡的河，美丽的河，点　点滴滴 甜在我心窝。家乡的河，母亲河，滴滴甘甜哺育了

　　　　　　　　　　　　　　　　　　f
2. 3̲ | 3̲5̲6̲3̲2̲1̲6̲ | i - :‖ 3̲5̲6̲i̲2̲5̲ | 3̲ 2̃ | i - | i - ‖

我，　　这就是我母亲　河，　　这就是我母　亲　河。

青春圆舞曲

1=F 3/8

郭文德 词曲

优美、抒情地

mf

(1̇ 2̇ | 3̇ 3̇ 2̇ | 1̇ 6. | 5 5 6 | 1̇ 2̇ | 1̇ 65 |

3. | 1 1 2 | 3 5 6 | 56 5. | 3 5 6 | 1̇ 3̇ |

mf

2̇ 2̇1̇ | 1̇.) | 3 3 2 1 | 2. 3 1 6 | 5. | 6 6 1 |
　　　　　　　　青 春 青 春 告 诉 你， 花 样 的
　　　　　　　　青 春 青 春 告 诉 你， 彩 虹

2 6 | 5 3 2 3. | 3 2 1 6 5 | 6 5 3. | 2 3 |
年 华 多 美 丽， 啊啊啊啊 多 美 丽。 跳 起
如 画 多 美 丽， 啊啊啊啊 多 美 丽。 妙 手

5 5 6 | 1̇ 6 5 6. | 5 6 1̇ 6 5 5 | 3 2 2. |
优 美 的 民 族 舞， 唱 起 青 春 圆 舞 曲，
绘 制 民 族 复 兴 图， 同 心 携 手 我 和 你，

2̇ 3̇ 2̇ 1̇ | 6 6 5 5. | *f* 1̇ | 2̇ 3̇ 3̇ | 2̇ 2̇ | 1̇ 6 |
啊啊啊啊 圆 舞 曲。 放 飞 梦 想， 拥 抱 明 天，
啊啊啊啊 我 和 你。 豪 情 满 怀， 共 创 未 来，

mf

3 5 6 | 1̇ 3̇ | 2̇. 1̇ 2̇ 3̇ 2̇. | 3 5 6 7 1̇ 2̇ | 3̇ 3̇ | 2̇ 3̇ 2̇ 1̇ 6 1̇ |
青 春 和 我 们 在 一 起， 啊啊啊啊啊啊啊 啊啊啊啊啊
青 春 和 我 们 在 一 起， 啊啊啊啊啊啊啊 啊啊啊啊啊

6 6 | 3 5 6 7 1̇ 3̇ | 2̇ 2̇ | 3̇ 4̇ 5̇ 4̇ 3̇ 2̇ | 2̇ 3̇ 2̇ 1̇ 6 1̇ | 3 5 6 1̇ 3̇ | 2̇ | 2̇ 1̇ |
啊 啊， 啊啊啊啊啊啊 啊 啊 啊啊啊啊啊啊 啊啊啊啊啊啊，青 春 和 我 们 在 一
啊 啊， 啊啊啊啊啊啊 啊 啊 啊啊啊啊啊啊 啊啊啊啊啊啊，青 春 和 我 们 在 一

1̇. | 1̇. :‖ *f* 5 | 3̇ 3̇ 3̇ | 2̇ 1̇ 7 | 6. | 5 6 5 3 |
起。　　　　　 欢 乐 的 歌 声 响 起， 啊啊啊啊
起。

2̇ 3̇ 2̇ 1̇ 6 | 5 | 6 6 1̇ | 2̇ 1̇ 6 5 | 3. | 1 2 3 | 5 | 6 0 |
啊啊啊啊啊，热 情 的 舞 蹈 跳 起。 *mf* 我 们 手 拉 手，

冀东民歌

158

| 5 6 i 7 | 6 ∨ 1 2 3 | 5 6 | i i 2 | i 2 3. | 3. |

我们心相依， 实现民 族 复 兴 的 中 国 梦，

| 3 5 6 5 3 2 | 6 1 2 3 2 1 | 1 2 3 2 3 5 | 2 3 2 1 | 3 5 6 1 3 | 2 2 |

啊啊啊啊啊啊 啊啊啊啊啊啊 啊啊啊啊啊啊 啊啊啊啊 啊啊啊啊，祖 国 的 江 山 更 壮

| i. | i. | 2 5 2 1 | i. | i. | i 0 ||

丽， 更 壮 丽。

拥 抱 海 洋
（独 唱）

1=♭B 3/4

中速

郭文德 词曲

(3 - 3 | 2 - 1 | 3 5 7 | 6 - - | 5 - 6 | i - 3 |

2. 1 2 | 1 - -) | 5 3 3 | 3 - 2 | 2 1 1 6 | 5 - - |

　　　　　　　　　　　蓝 色 的 海 洋， 蓝 色 的 梦 想，
　　　　　　　　　　　蓝 色 的 海 洋， 蓝 色 的 梦 想，

| 6 1 2 | 3 - 6 | 5. 3 2 1 | 2 - - | 3 0 3 | 2 - 1 |

深 深 的 港 湾 东 方 梦 想。 栉 风 沐 雨
深 深 的 港 湾 东 方 梦 想。 海 水 为 纸

| 3 5 7 | 6 - - | 1 6 1 | 3 - 2 | 6 1 3 | 2 - - |

移 山 填 海， 建 港 奇 迹 璀 璨 光 芒。
汗 水 当 墨， 大 港 素 描 气 势 辉 煌。

| 3 - 5 | 6 - 5 | 2. 6 1 2 | 3 - - | 3 5 6 | i 2. 3 1 |

实 现 中 山 大 港 宏 图 业， 渤 海 明 珠 曹 妃 大
实 现 代 物 流 商 贸 通 四 海， 汽 笛 长 鸣 五 洲 远

| 6 - - | 5 - 6 | 6 - 3 2 | 2 - - | 5 - 6 | 5 - 3 |

港， 曹 妃 大 港。 开 拓 海 上
航， 五 洲 远 航。 乘 风 破 浪

丝绸之路，魅力海港扬帆起航，
四海翱翔，拥抱海洋民族希望，
科技之力构建温馨港湾，托起世界
灿烂星光照耀曹妃大港，铸就东亚
贸易大港明天的梦想。明天的辉煌。
综合大港明天的辉煌。

轩辕故里

1=D 2/4

中速 深情地

董桂伶 词
郭文德、郭 佳 曲

背倚着万里长城，　　遥望着
看三山拱卫绿水绕城，　岁月如歌

远古的来风，　雄风中飘逸的身
人在画中行，我看见先人在颔

影，那是我的先祖英雄。　轩辕建
首，礼赞着往事今生。　　水之

都　女娲补天，　夷齐让国　老马
秀　城之美，　人之杰　地之

冀东民歌

识 途，播种下的 中华文 明， 从 这
灵，洪荒里追寻的千古 梦， 变 成

里， 从 这 里， 长满了 华夏南北 西 东。
了， 变 成 了， 燕山 脚下这 北方水 城。

气势宏伟地

啊， 问苍茫大 地 谁最光 荣， 看四
f

海， 看 四海之内 谁最英 雄， 看四

海， 看 四海之内 谁最英 雄！

故 乡 的 河

蔡亚男 词曲

1=F 2/4

抒情地

我家门前流淌 一 条 河，流过春夏穿过秋冬
我家门前流淌 一 条 河，流过岁月历尽沧桑

吟唱古老的歌。 爷爷说 祖先薪火 四万年， 轩辕帝都
吟唱甜美的歌。 爸爸说 祖辈相传 五千年， 长城人家

古 村 落； 奶奶对我 说 伯夷叔齐 传佳话，
多 欢 乐； 奶奶对我 说 纸房晒出 桑皮情，

老马识途 故 事 多。 啊， 故 乡 的
染房飘出 五彩 歌。

六、新民歌

想起这一刻

董桂伶 词
蔡亚男、郭文德 曲

1=E 4/4
♩=64 深情地

冀东民歌

（前略乐谱）

轮椅前的你，轮椅上的我，手握手面对面唠着家常嗑。问我几口人，日子怎么过，一句句一声声，滚烫着我心窝。白云羡慕地看，清风动情地说，人民领袖和老百姓原来是这样的。想起这一刻我总是泪珠落，人们说我家里来了一位亲哥哥，来了一位亲哥哥。

轮椅前的你，轮椅上的我，你站着我坐着就这样唠着嗑。你说志不残，人生就红火，全面奔小康，不能少一个，握住了你的手就握住了依托，看看你的笑脸我看到了祖国。想起这一刻我总是泪婆娑，人民的领袖人民爱，人民爱。

```
| 6 6 3̲2̲3̲ 2. | 1̇ 7̲7̲ 6̲7̲5̲ 6 - | 6 1̇ 6 3̲2̲3̲ 2 | 7̲7̲ 6̲7̲5̲ 3 - |
  天地同   唱，    同唱一首歌，      人 民 领 袖 人 民    爱，
| 3̲3̲ 5̲6̲7̲ 6. | 5 3̲3̲ 6̲5̲3̲ 2 - | 3 6 7̲6̲7̲6̲ | 5̲5̲ 5̲3̲2̲ 3 - |
```

```
                                              rit.
| 6 6 3̲2̲3̲ 2. | 1̇ 7̲7̲ 6̲7̲5̲ 6 - | 2̇ 3̇ 7̲ 5̇. | 6̇ - - - | 6̇ - - - ‖
  天地同   唱，    同唱一首歌，       同 唱一首  歌。
| 3̲3̲ 5̲6̲7̲ 6. | 5 3̲3̲ 6̲5̲3̲ 2 - | 5̲5̲ 5̲3̲ 3. | 3 - - - | 3 - - - ‖
```

六、新民歌

幸福不靠等和盼
（独唱）

1=F 3/8　　　　　　　　　　　　　　　　　董金胜 词
优美、抒情地　　　　　　　　　　　　　　郭文德 曲

```
  mf
( 1̇ | 1̇ 2̇ | 1̇ 3̲5̲7̲ | 6. | 5̲6̲ 1̇ 6 | 5 6̲ | 1̲3̲ 2. | 3̲ 2̲ 3 |

  5̲ 6̲ 1̇ | 6̲5̲ 3. | 5̲6̲ 1̇ 6 | 5 6̲ | 2̲3̲ 1. ) | 5 6̲ | 5̲ 3̲4̲3̲ |
                                               这 是 新时代的
                                               这 是 新时代的

  2 3̲2̲ | 1. | 3 5̲6̲ | 2̇ 1̲1̲ | 7̲6̲7̲ 5. | 6̲ 1̇ 2̇ | 1̇ 7 |
  春    天，  这 是  新时代的 春     天，  春 光 明 媚
  春    天，  这 是  新时代的 春     天，  改 革 春 潮

  6 5̲6̲ | 3. | 2̲ 2̲ 3 | 5 6̲ | 3 2̲1̲ | 2. | 1̲1̲ 2̲ 3 | 5 6̲ |
  百 花 艳，  芳 草  青 青 现 蓝 天，  新时代的 春 天
  翻 巨 澜，  百 舸  争 流 竞 扬 帆，  新时代的 春 天

  1̲ 7̲ 5 | 6. | 5̲5̲ 5̲ 6̲ | 5̲ 4̲ 3 | 2. 3̲2̲ | 1. | 3̲5̲6̲ 7̲ | 1̇ 1̇ |
  在 召 唤，  新时代的 春 天   在 召   唤。  啊啊啊啊， 春 天
  在 召 唤，  新时代的 春 天   在 召   唤。  啊啊啊啊， 春 天

                                                            mf
  2. 1̲2̲3̲ 2. | 1̇ 2̲1̲ 6 | 5 6̲ | 1̲2̲ 3. | 2̲ 2̲ 3 | 5 3̲ |
  在 召 唤，   大 好 春 光 多 珍 贵，  不 忘  责  任
  在 召 唤，   大 好 机 会 要 抓 牢，  不 忘  责  任
```

飘扬吧，五星红旗

（女声独唱）

1=♭E 2/4

抒情地

郭　佳 词
郭文德 曲

淡淡的流水　深情的回忆，　共和国的
鲜艳的旗帜　飘扬的国旗，　共和国的

岁月　血染的　红旗，　啊，　　啊，
象征　力量的凝聚，　啊，　　啊，

| 1. 2 | 1. 6 | 5 6 1 6 5 | 3 - | 5 5 6 | 1 1 3 |

啊,　　　　　　　　　　　　　　　　　　　　祝福 你 伟大 的
啊,　　　　　　　　　　　　　　　　　　　　祝福 你 亲爱 的

| 2 1 2 1 6 - | 0 1 2 3 | 6 5 6 3 | 0 5 6 1 | 2 1 1 1 |

祖　　国。　　　江 山 更 加　辉煌 壮丽。
祖　　国。　　　生 活 更 加　幸福 甜蜜。

| 1 - 3. | 2 1. 3 | 2 2 1 6 5 6 | 5 - | 1. 2 |

飘　扬 吧,　五星 红 旗,　飘　扬
飘　扬 吧,　五星 红 旗,　飘　扬

| 3. 1 | 6 6 5 3 2 3 | 2 - | 5 5 6 | 2 2 3 | 2 2 1 6 5 |

吧,　五星 红 旗,　高高 地 飘扬 在 我们的 心
吧,　五星 红 旗,　高高 地 飘扬 在 我们的 心

| 1 - | 1 - :‖ 2 2 3 | 2 2 1 6 5 | 1 - | 1 - | 1 - ‖

里。　　　　　　飘扬 在 我们的 心 里。
里。

六、新民歌

怀　念
选自声乐套曲《唐山随想》

1=F 4/4
深情、怀念地

董桂伶 词
郭文德 曲

(1 7 6 3 2 3 | 5 - - - | 6 #4 3 2 6 | 1 - - - | 2 3 5 1 7 5 |

6 - - - | 3 5 6 3 2 6 | 1 - - -)　1 7 6 3 2 3 | 5 - - 0 |
　　　　　　　　　　　　　　　　　　　当 年的 亲 人 啊,

mf

6 #4 3 2 6 | 1 - - 0 | 2 3 5 1 7 5 | 6 - - 0 |
今 天 你 在 哪?　　　你 咋儿不 捎句 话?

3 5 6 2 7 6 | 5 - - 0 | 3 5 6 1 7 6 | 1 2 3 2 - |
咋儿不 回 趟 家?　　　你 知 道 有　　多少 人

和平钟声
选自声乐套曲《唐山随想》

董桂伶 词
郭文德 曲

1=F 2/4
抒情地

```
2 2  3 | 2 2  1 | 6. 6 5 | 3 - | 6 1 1 2 | 1.  6 |
像慈 母 心底 的 深    情。     伟大 复 兴  的

5 6 6 5 | 3 - | 3 5 6 1 | 6.  5 | 2 3 2 1 | 2 - |
中 国 梦,        天地 之 间  的 和   平 之 钟。

1.  2 3 5 | 6 1 6 5 | 6 - | 5.  6 1 6 |
在  天你是 丝路花 雨,    在  地你是

5 5  6 | 1 2 3 | 2 - | 6 6 3 | 2 2 1 | 1 - | 1 - |
跨海 长 虹,      跨海 长 虹。
```

转1=♭A（前1=后6）
mf
```
3  3 5 | 3 2 2 | 1  7. | 6. - | 5.  6 1 | 2  3 5 |
多 少梦在 细雨里发 芽,       多  少歌在 微风里

6  5 4 | 3 - | 2.  3 5 | 6 - | 3 4 3 2 | 1  6. |
说 爱,       凡  是蜜蜂 追寻  的地 方,

1 1  2 | 3 1 | 7 6 7 | 6 5 | 3 3  6 | 5 4 |
总有 一 片希 望的 花海。  是你 送来

3 #4 3 2 | 1 - | 2 2  3 | 2 1 | 6. 1 3 | 2 - |
朵朵白 云,       白得 像婴 儿嘴 角的奶;

3 3 5 | 6 1 | 7 6 5 | 6 | 2 3 5 6 | 1 2 1 7 |
是你 唤醒 人间天 籁, 在我耳边 飞去飞
```

转1=F（前6=后1）
```
                                          f
6 - | 6 - | 4/4 0 0 0 0 | 0 0 0 0 | 6  5 6 1 - |
来。                                    中 国 梦,

2 1 2 3 - | 6 1 3 2 - | 2 2 1 7 6 - | 3 5 6 6.  6 | 1 7 6 5 - |
和 平 之 钟,  中国 梦,    和 平的钟声,  中 国 强 则 和 平 强,
```

结束句　　　　　　　　f
```
3 5 6 3 2 | 2 1 | 1 - - - ‖ 2 3 - | 2 1 | 1 - - - | 1 - - - ‖
中国兴则和 平 兴,       D.S.和     平 兴。
```

六、新民歌

167

潘 家 峪

选自《潘家峪大合唱》

1 = C 2/4

优美、抒情地

郭文德、蔡亚男曲

(3· 3 2 32 | 1 - | 6 2 1 65 | 3 - | 5· 6 1 1 | 6 5 6 3 |

5 3 2 12 | 1 -) | *mf* 5 3 5 6 | 1· 1 1 | 6 3 2 1 6 | 5 - |
　　　　　　　　　　　　潘 家 峪　是个 好 地　方，

5· 6 1 2 | 1 65 3 | 5 6 5 32 | 2 - | 3· 2 3 5 | 6 6 5 |
潘　家 峪 是 我　可爱的 故　乡，　潘家峪 的 人民 在

6· 1 6 5 | 3 2 3 | 1· 2 3 3 | 5 6 5 | 3· 5 6 1 | 5· 32 |
战　斗里 成 长，　潘家峪 的 土地 在 流血中 解

2 - | *f* 0 6 5 6 | 1̂ 3̂ | 2· 3 1 7 | 6 - | 0 3 5 6 |
放。　　日本 鬼子　火烧的 潘家峪，　　如今已

1 23 2 | 2 3 56 | 3 2 1 | 1 - ‖: 热情地 (1 2 1 2 3 3 | 2 3 2 1 2 2 |
建　成　美丽的 村　庄。

1 2 1 2 3 3 | 2 3 2 1 6 6 | 3 5 3 5 6 6 | 1 2 1 7 6 6 | 3 5 6 3 2 | 1 -)

1 6 | 5 3 5 | 6 3 2 1 | 2 - | 3 2 | 1 21 6 |
片　片 新房 平地 起，　棵棵 桃李
片　片 松柏 青又 翠，　层层 梯田

1 2 2 1 | 6 - | 5 6 1 3 | 3 2 1 | 2 3 | 2 1 6 |
长 过 墙，　村 前的 葡萄 爬满 架，
放 金 光，　人 人 穿上 新衣 裳，

0 5 6 1 | 3 2· | 3 2 6 | 1 - :‖ (3 23 2 1 | 6 1 3 2 |
村 后的 花果 喷喷 香。
家 家 过着 好时 光。

冀东民歌

| 3 3 2 6 | 1 -) | 3 3 3 2 | 1 2 1 6 | 1 2 1 6 5 | 3 - |

这 美 满 的 生 活 不 能 忘，

| 5. 6 1 2 | 1 6 5 | 3 6 5 3 2 | 2 - | 3. 2 3 5 | 6 6 1 |

不 忘 救 星 共 产 党， 潘 家 峪 的 历 史

| 2 1 7 6 | - | 3 3 5 6 1 | 3 3 2 6 | 1 - | 1 - ‖

不 能 忘， 十 四 年 抗 日 的 历 史 不 能 忘。

六、新民歌

附录

燕山滦水
(声乐套曲)

序 美丽家园

董桂伶、郭文德 词
郭文德 曲
张 慧 配伴奏

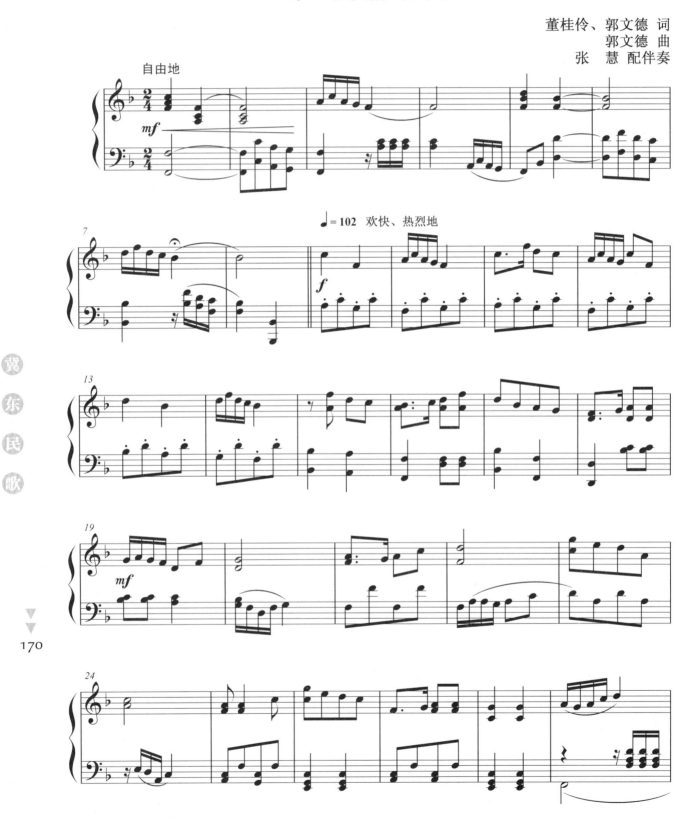

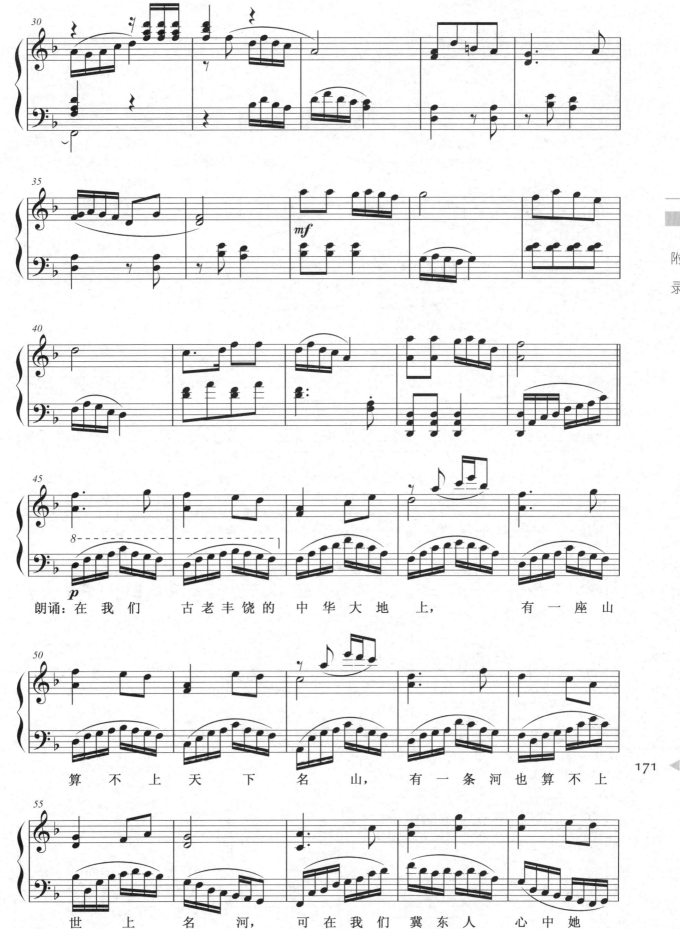

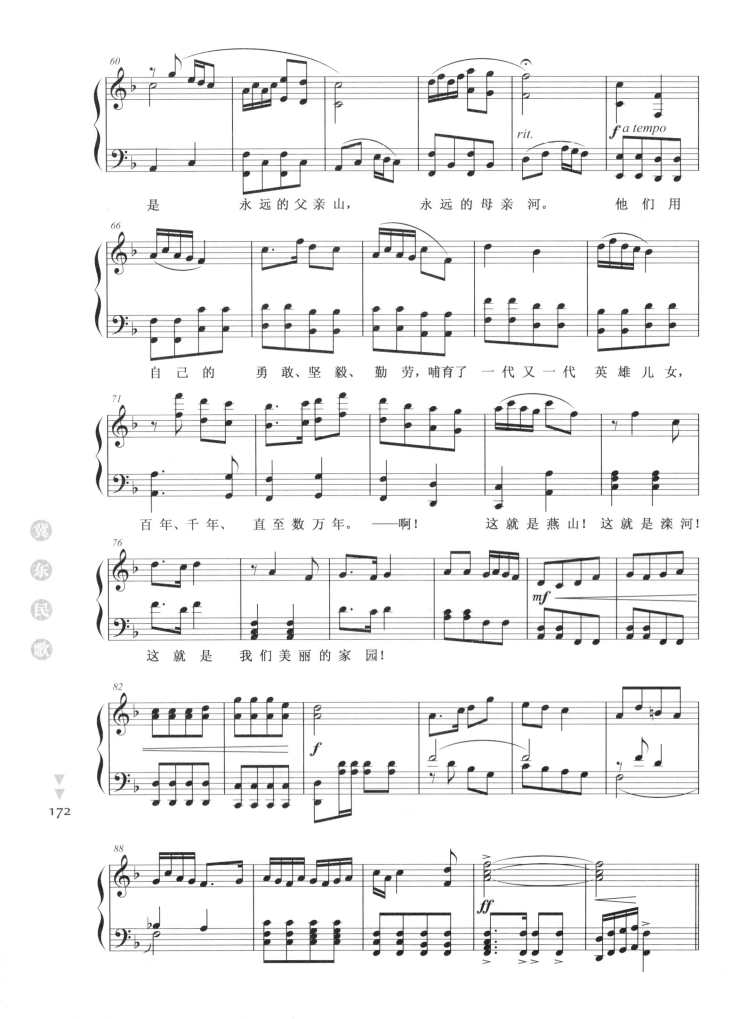

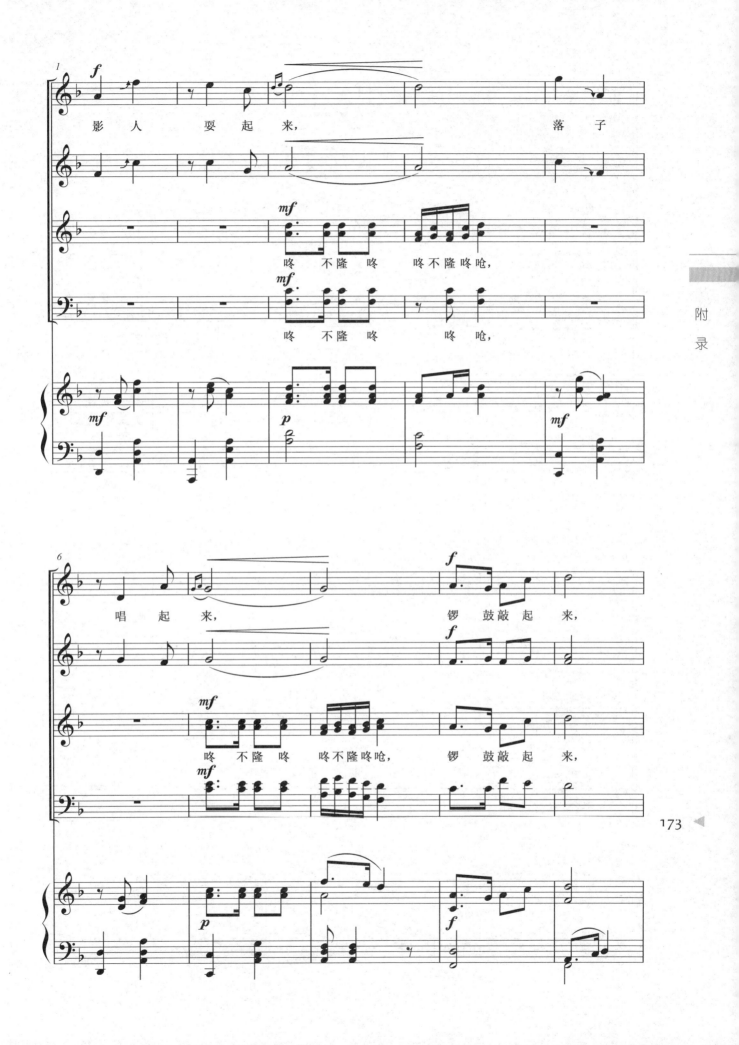

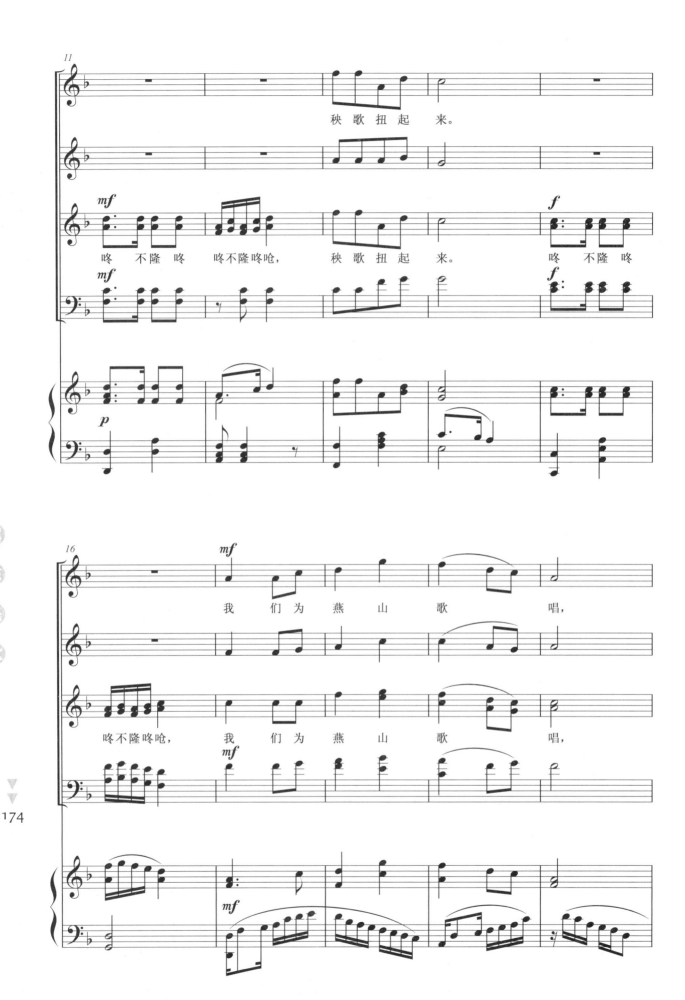

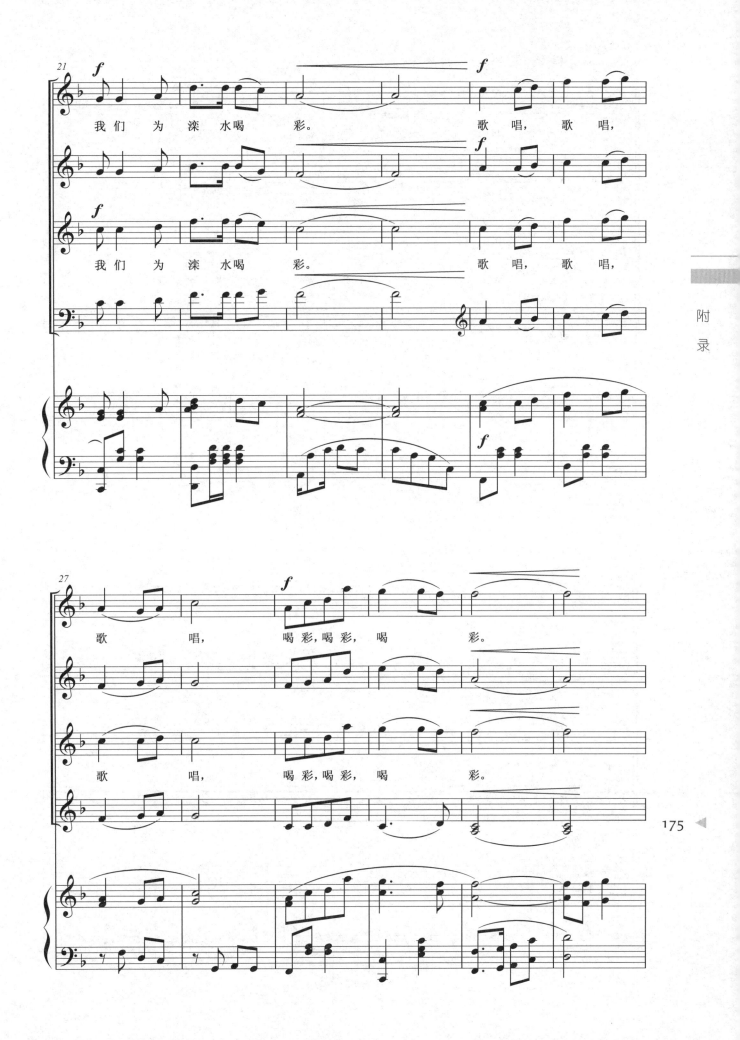

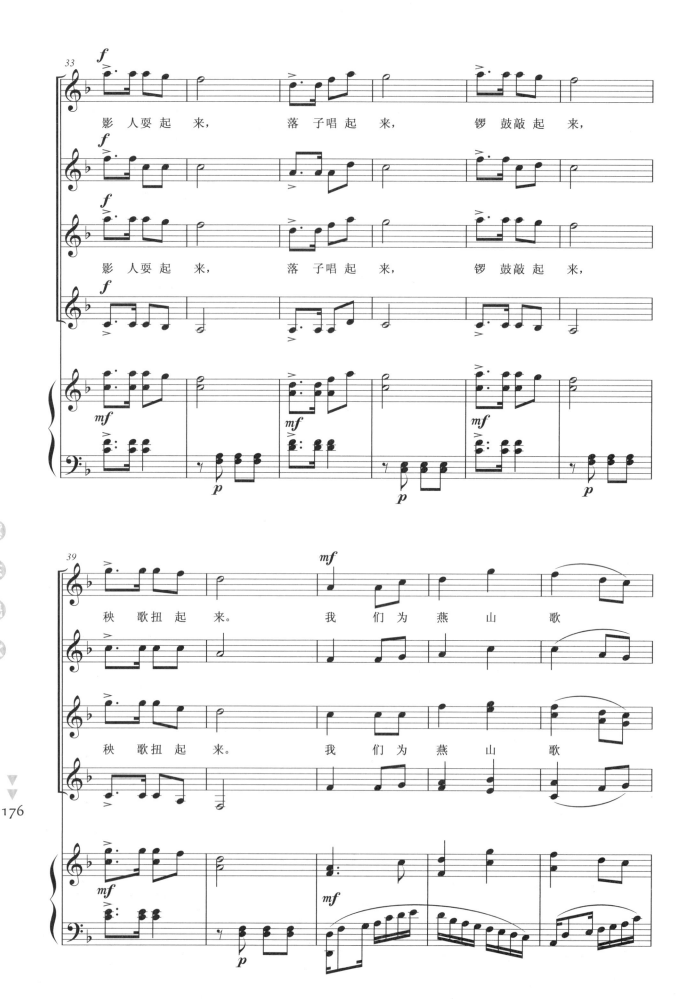

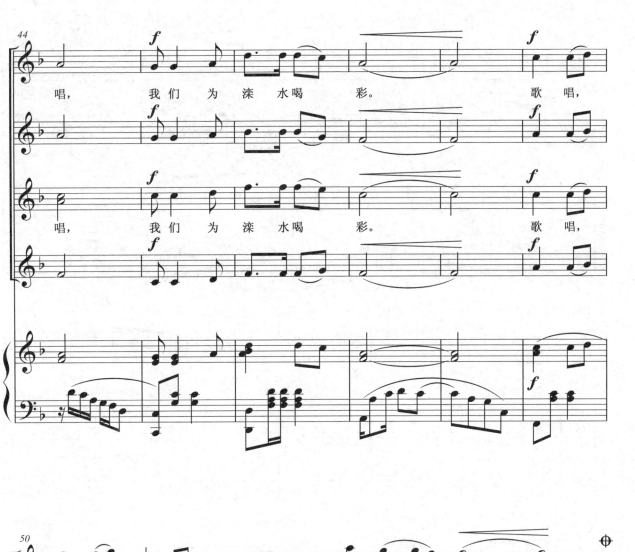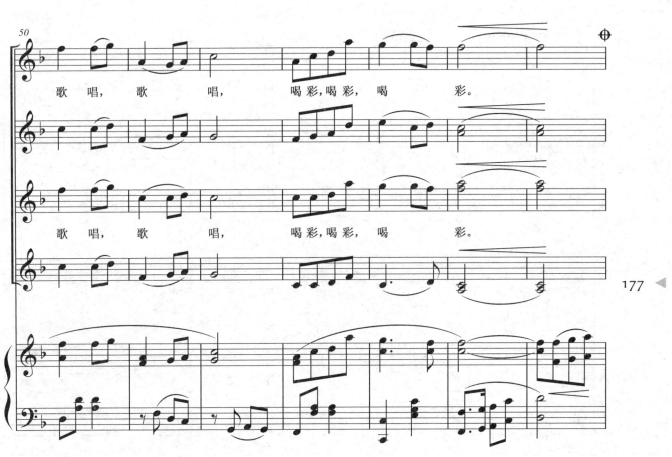

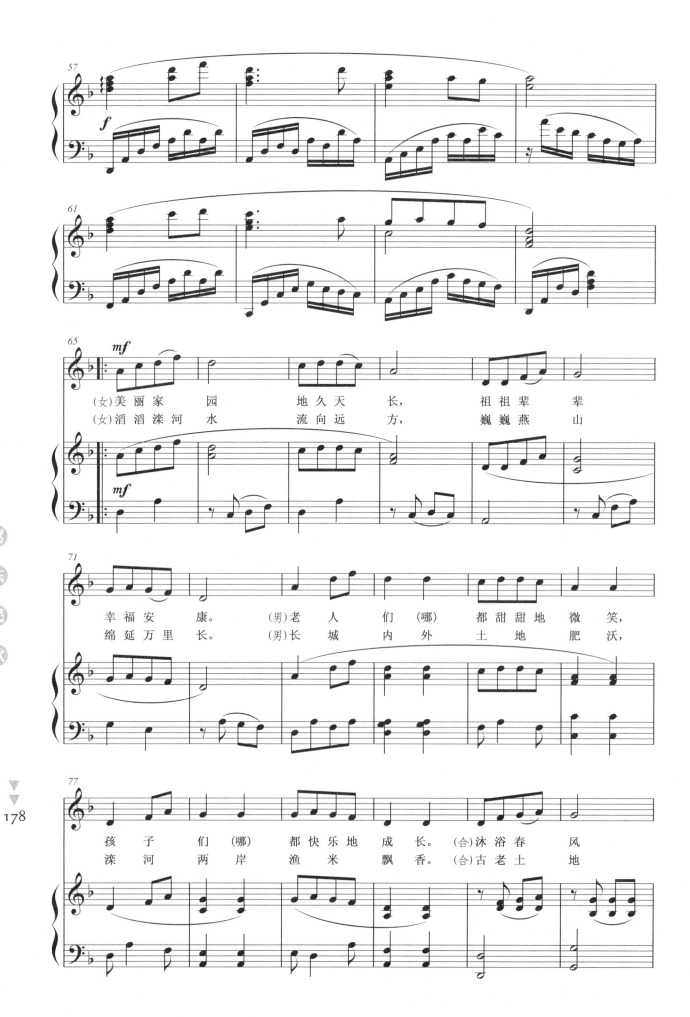

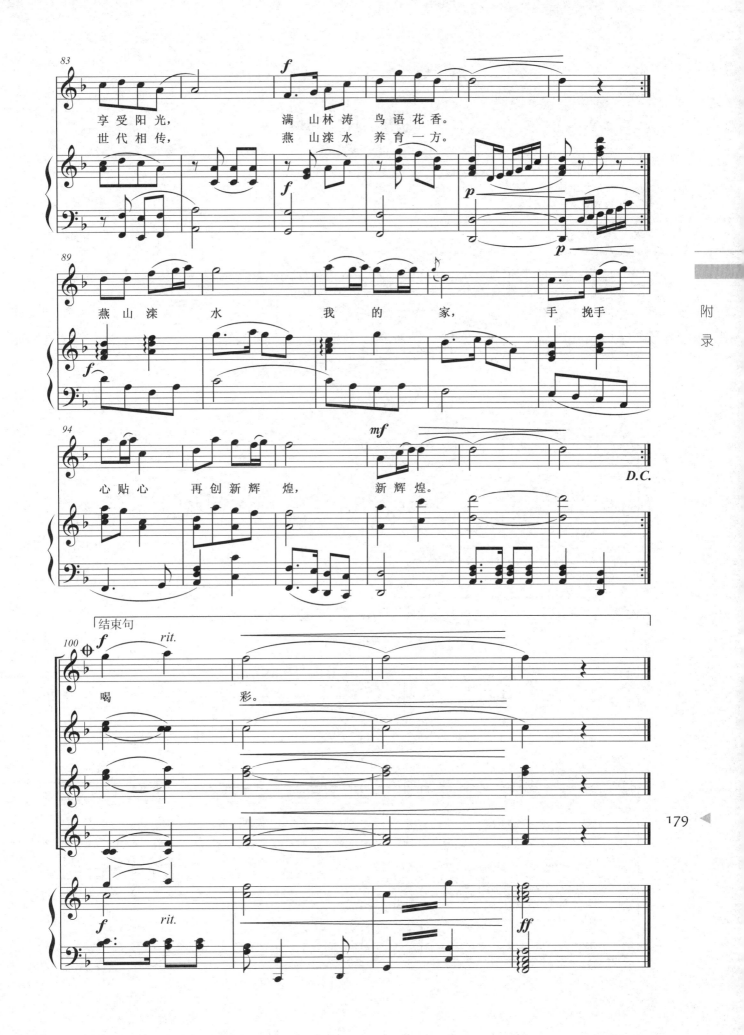

第一乐章 燕山谣
燕 山 谣
(男声独唱)

董桂伶 词
郭文德 曲
张 慧 配伴奏

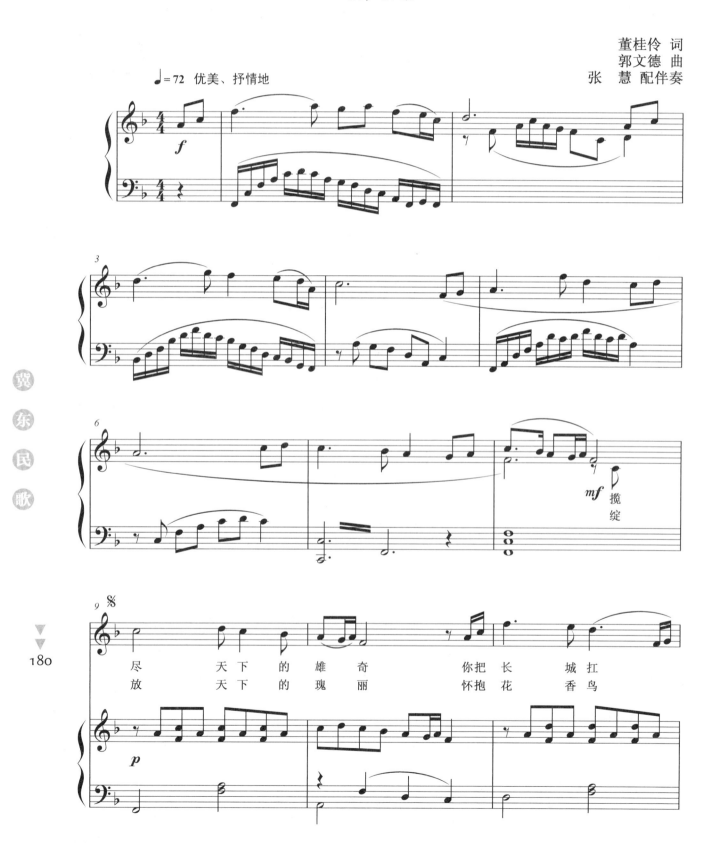

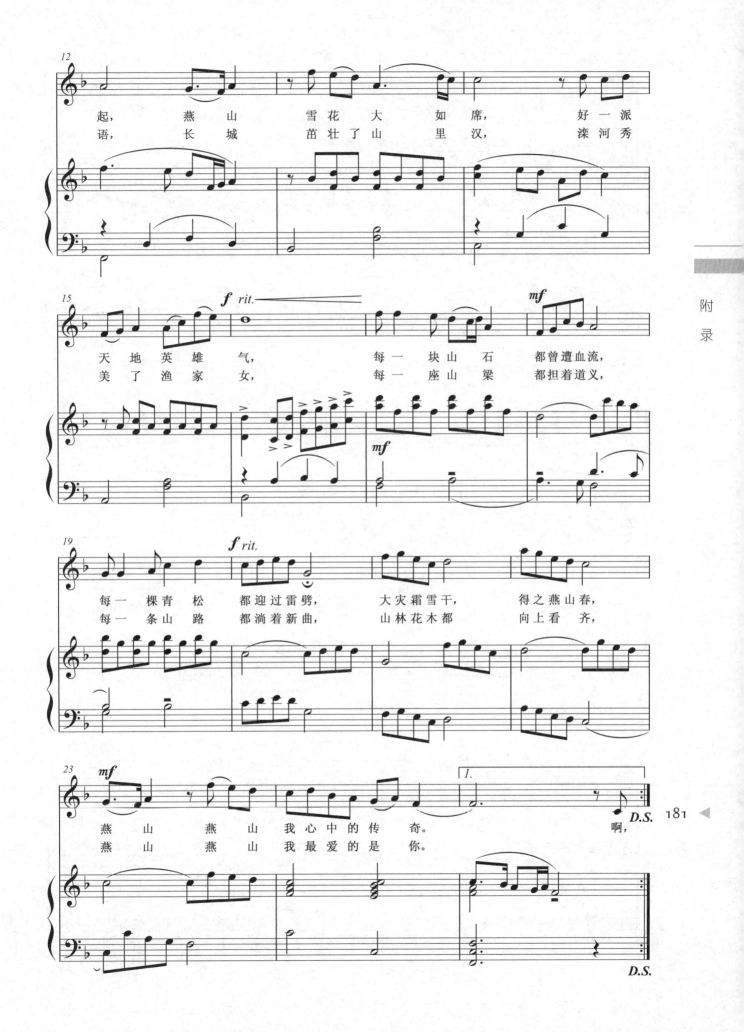

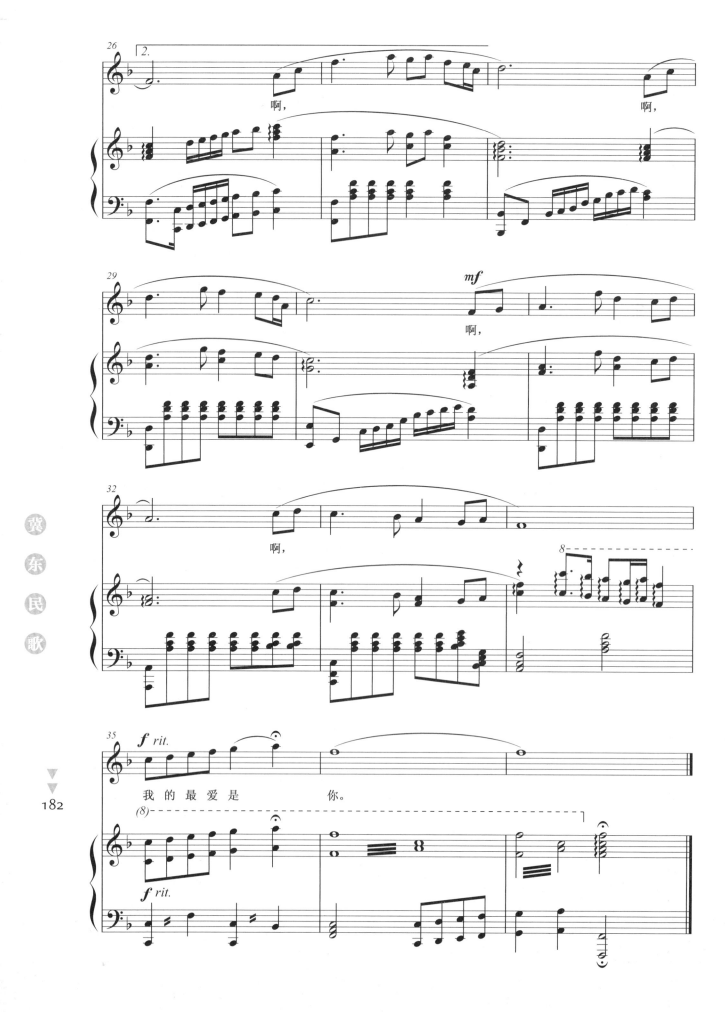

燕山桃花红

(混声合唱)

郭文德 词曲
张 慧 配伴奏

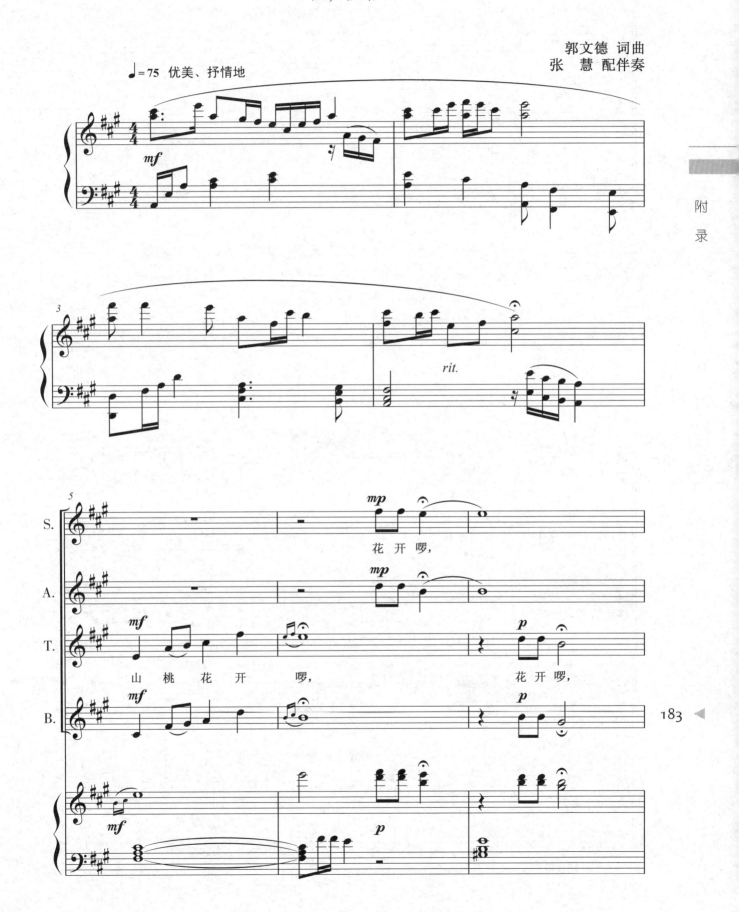

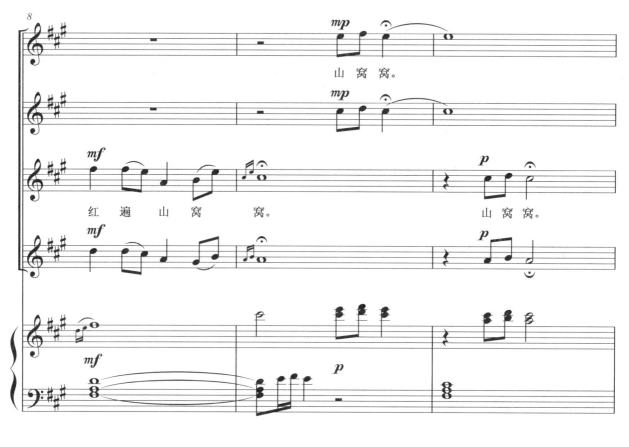
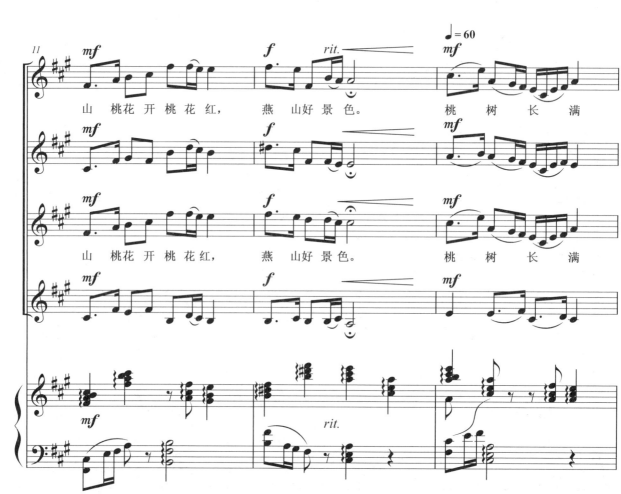

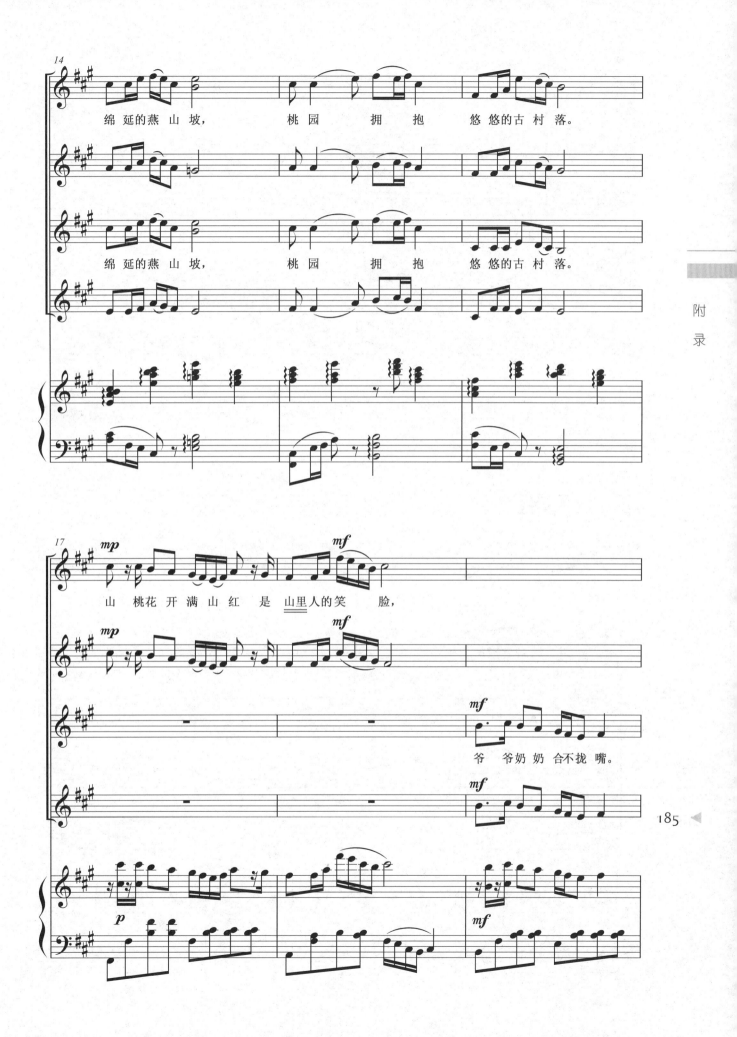

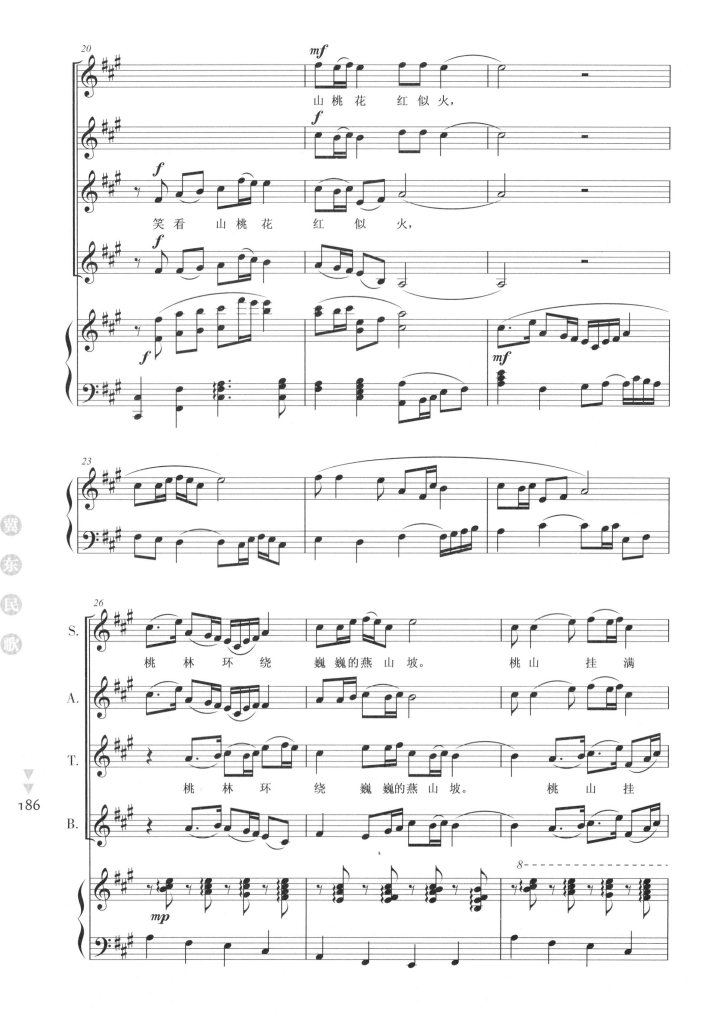

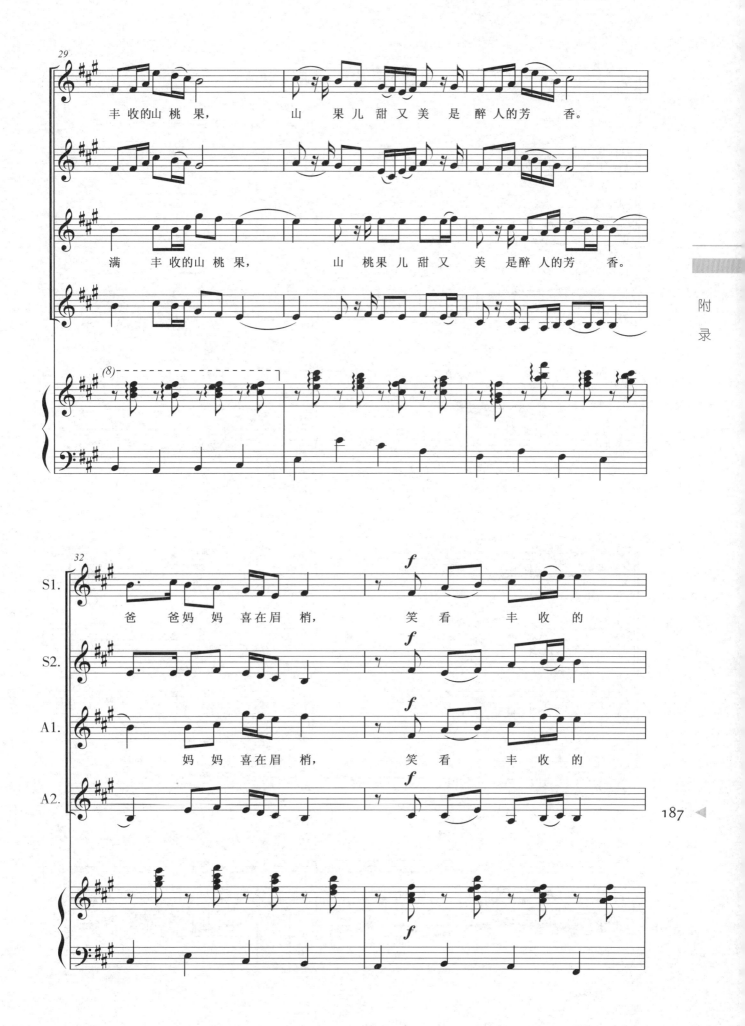

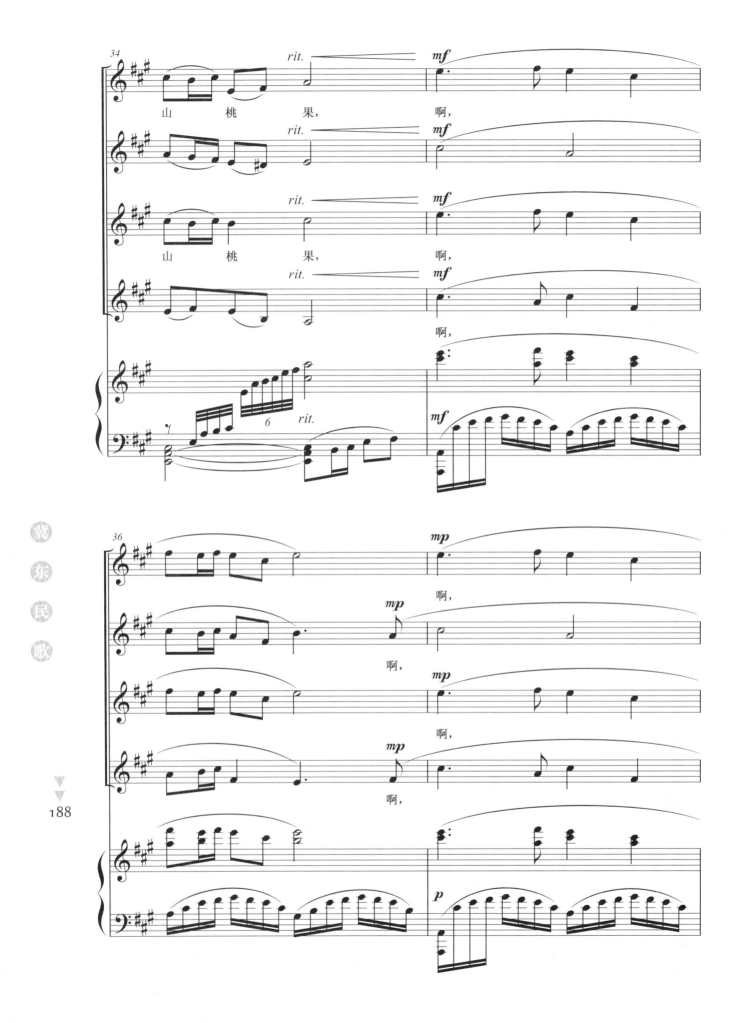

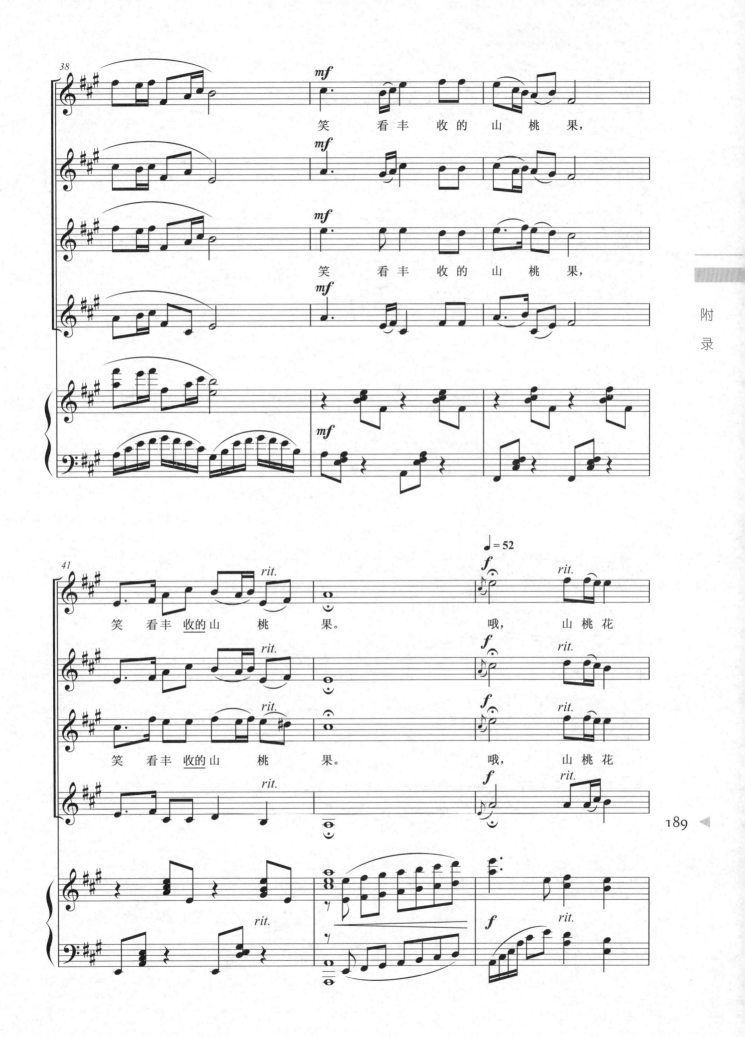

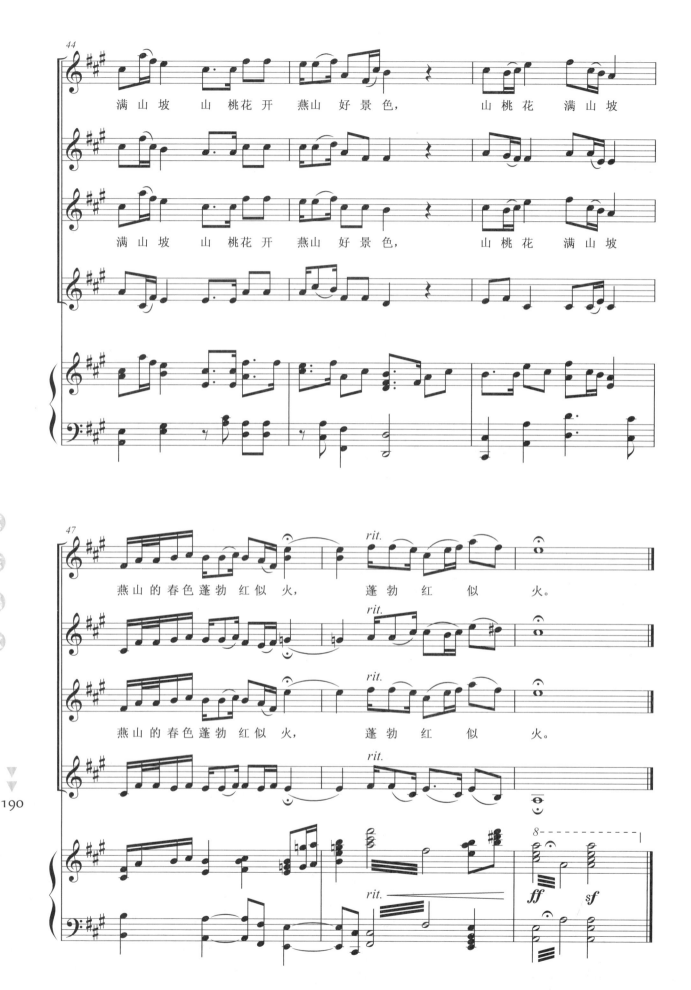

歌儿醉了山窝窝

(童声合唱)

郭文德 词曲
张 慧 配伴奏

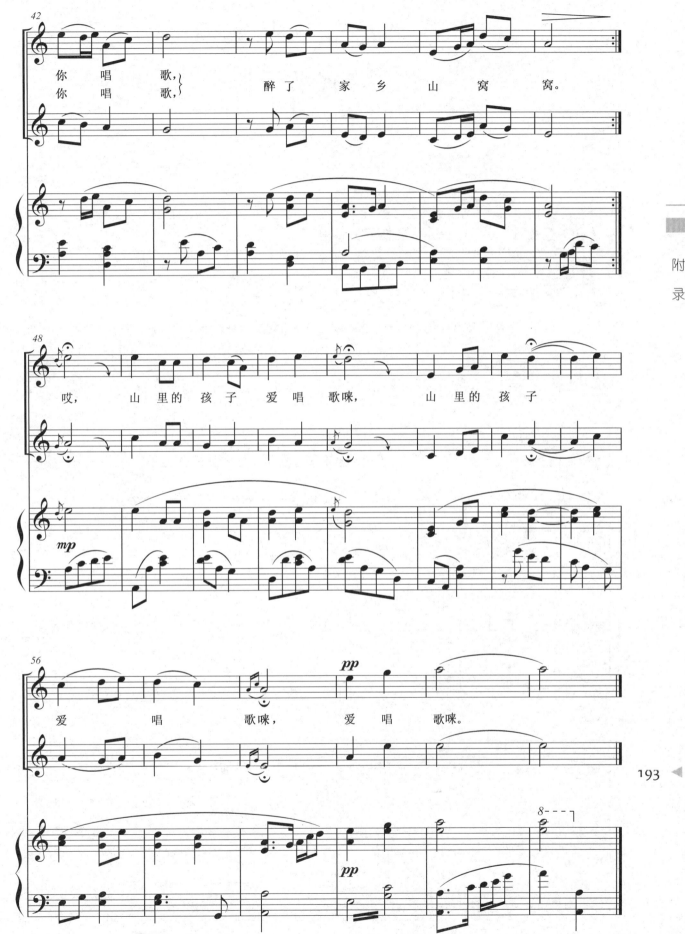

第二乐章　长城颂

爸爸妈妈告诉我

（童声合唱）

董桂伶 词
郭文德、蔡亚男 曲
张　慧 配伴奏

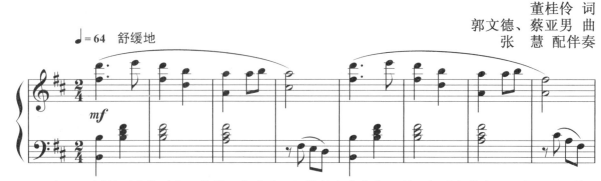

朗诵：回首历史的时空，你是一个威武、沉雄的幽燕老将，举目新时代的今天，你是花团锦

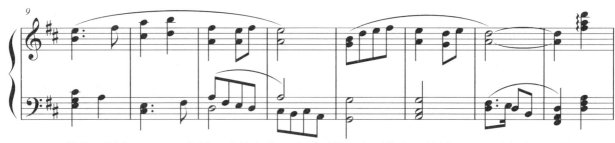

簇的一道花屏。啊！长城，我的自豪，我的骄傲！我爱你往日的雄风，更爱你今天的繁荣。

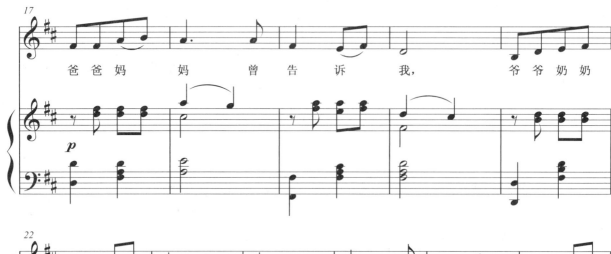

爸爸妈妈曾告诉我，　　　　爷爷奶奶

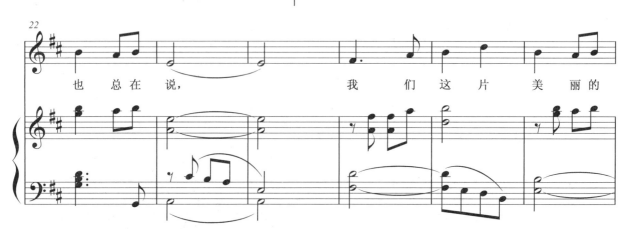

也　总在说，　　　　我们这片美丽的

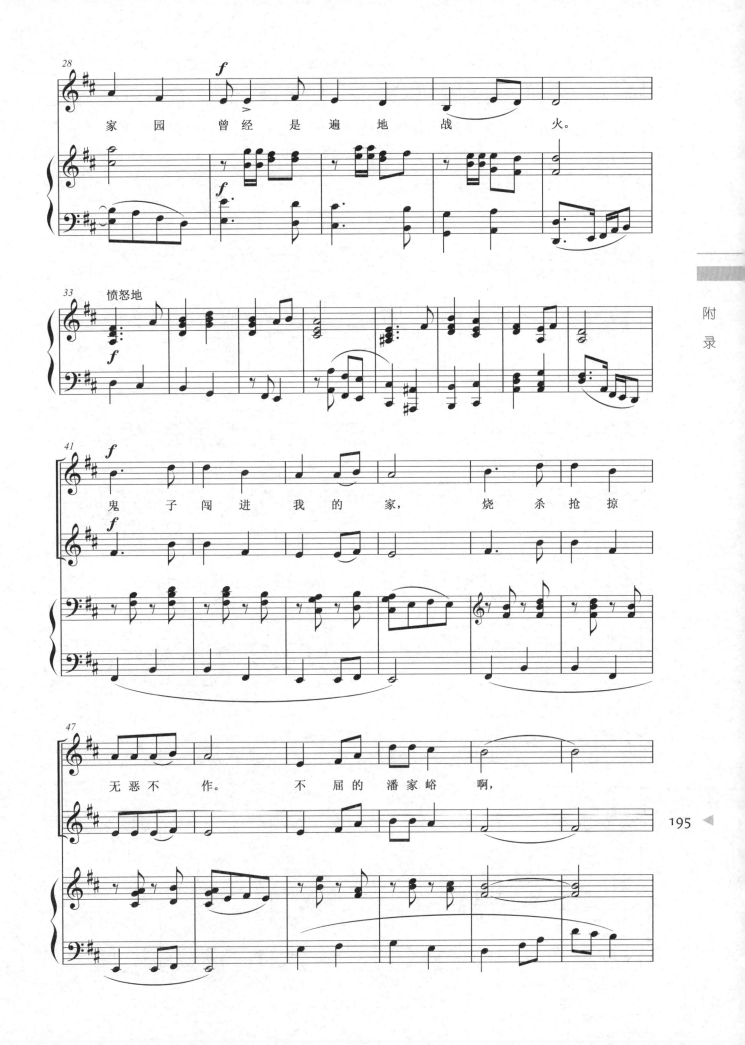

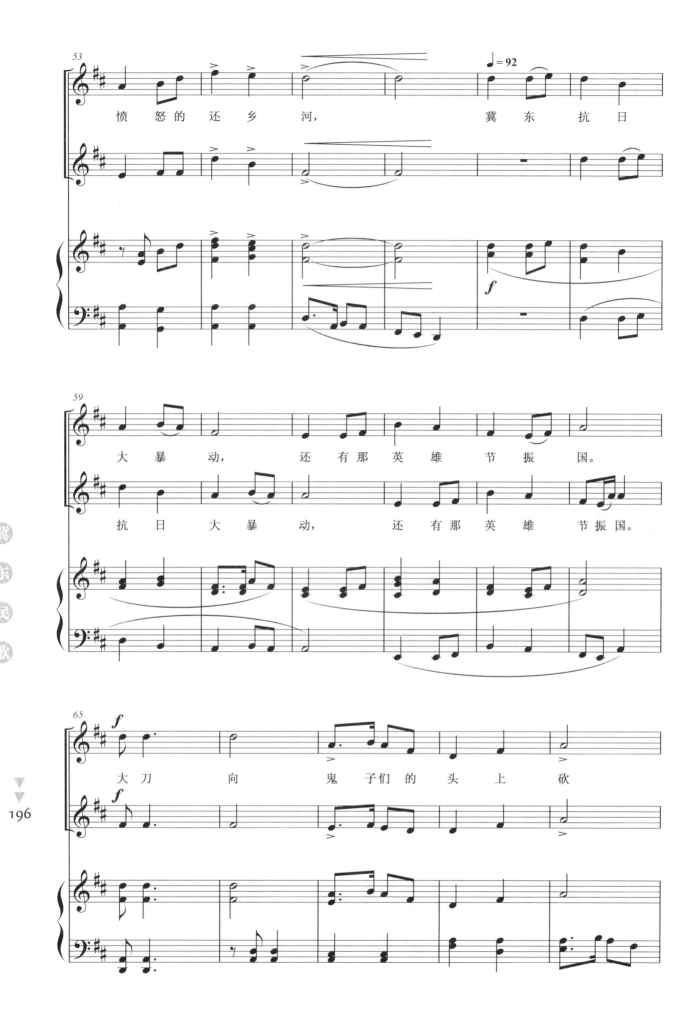

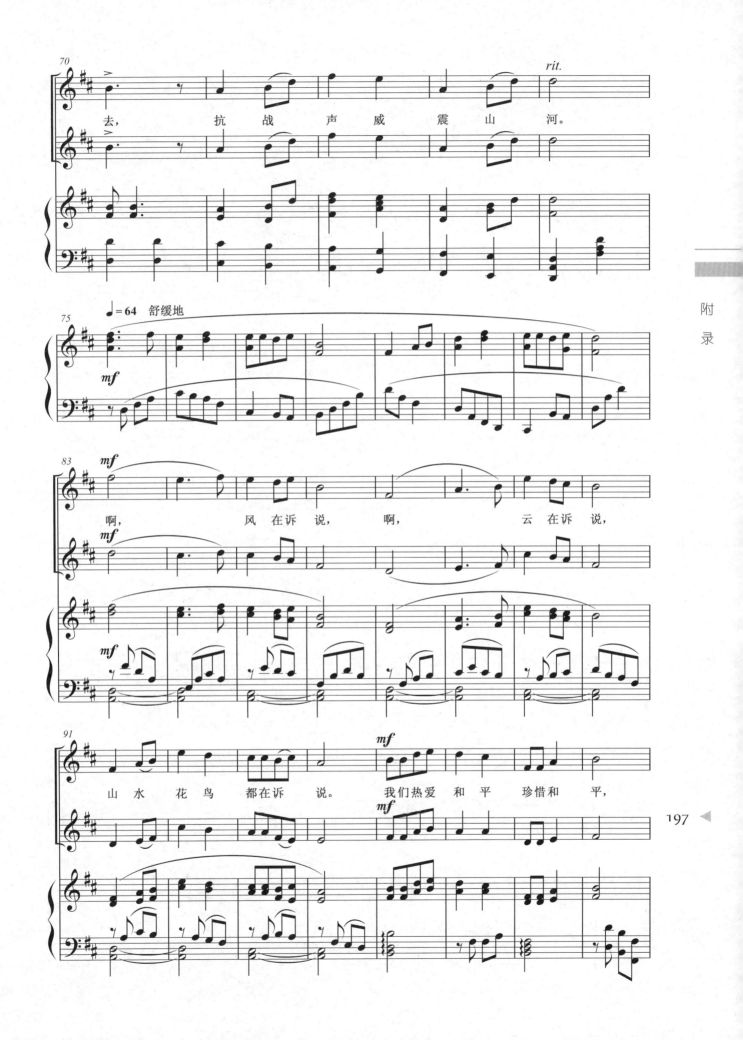

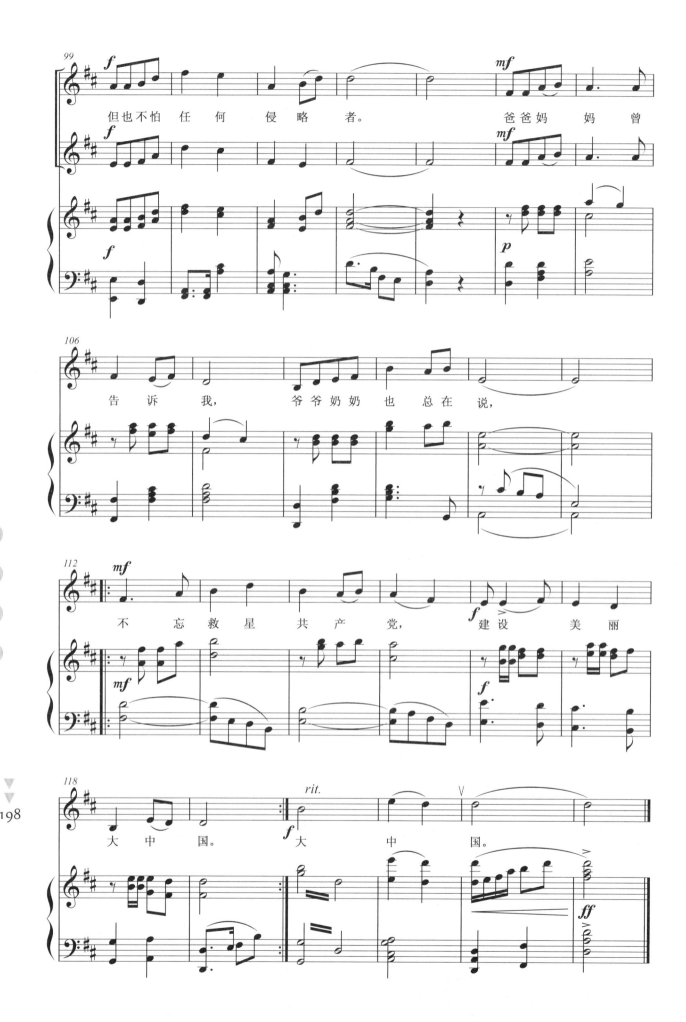

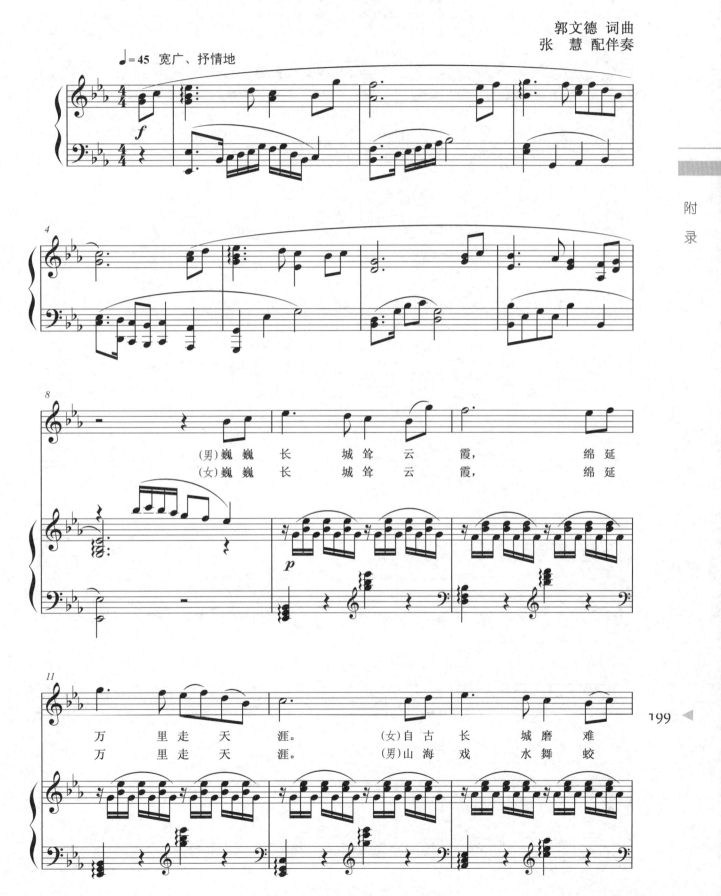

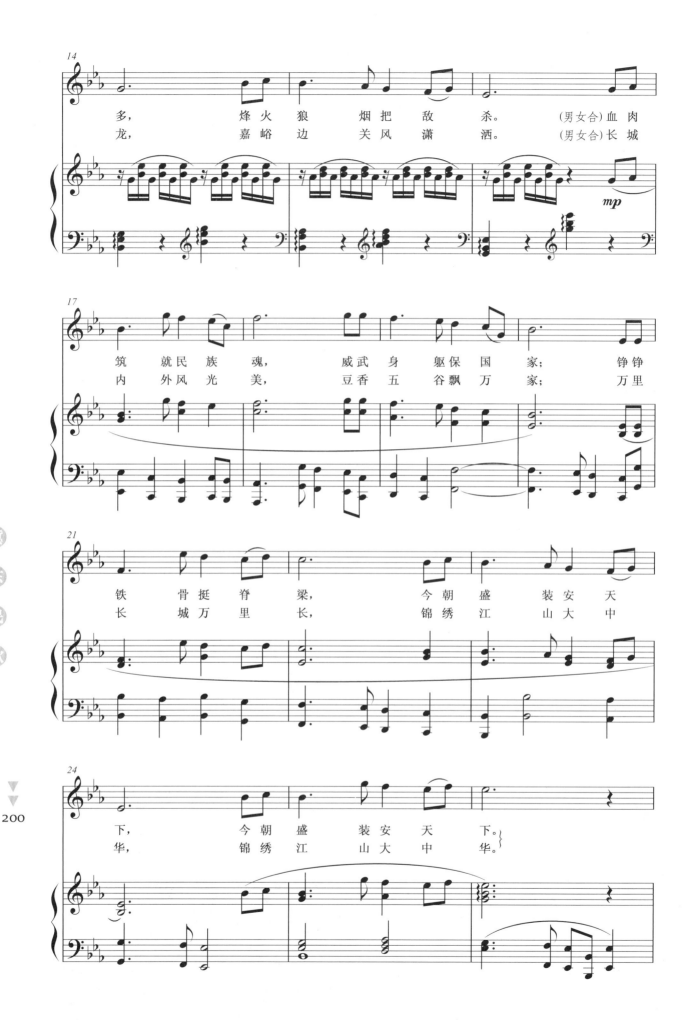

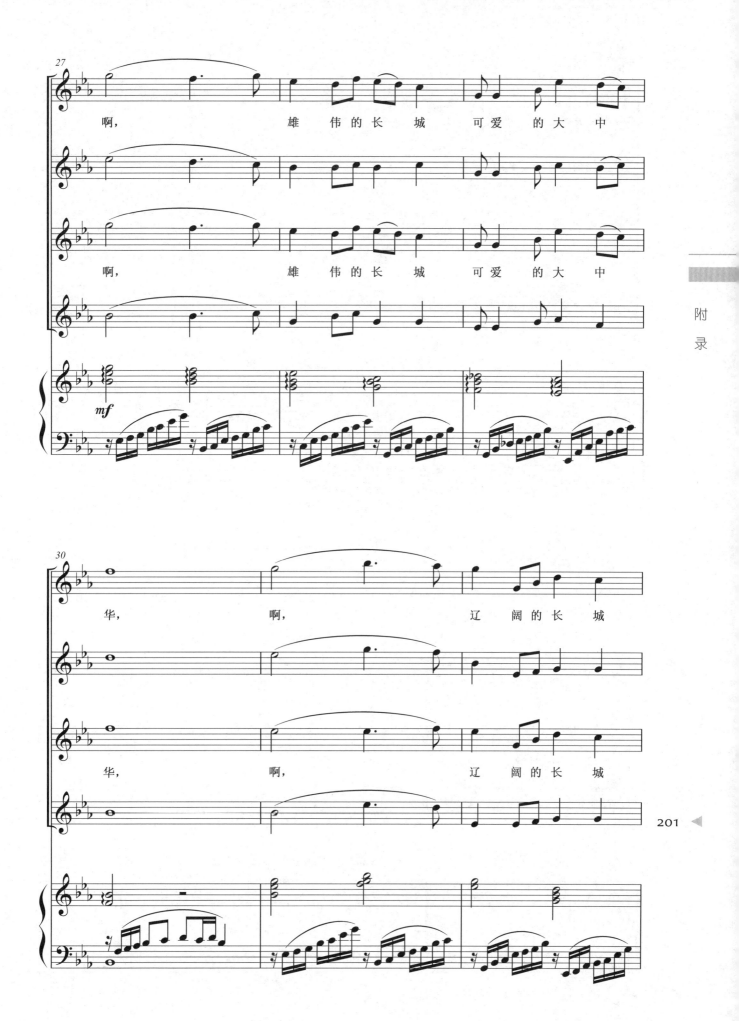

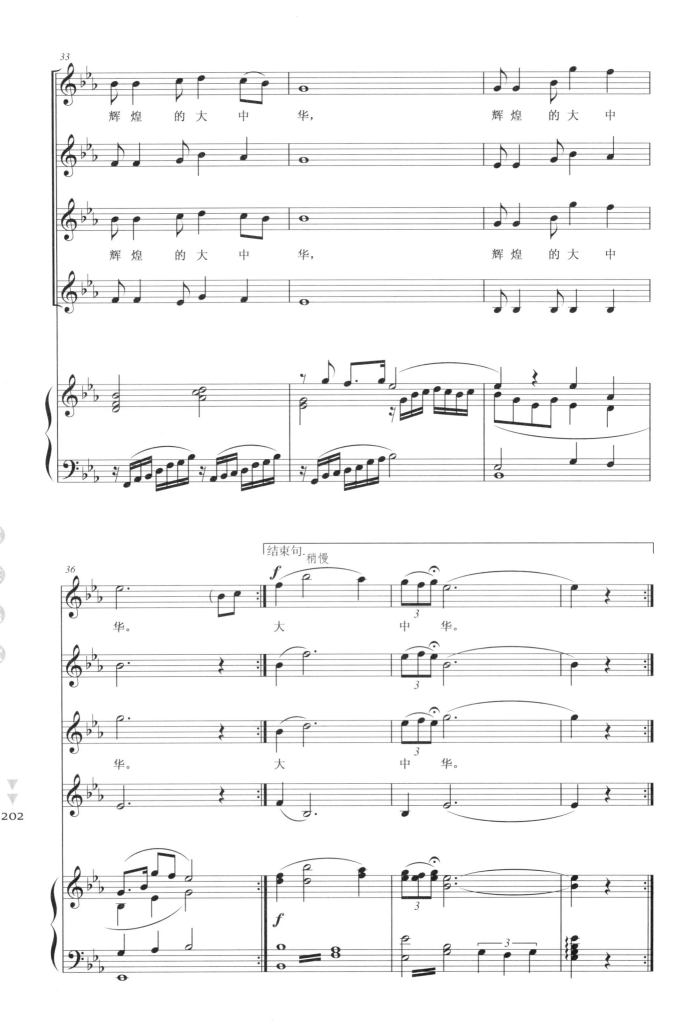

第三乐章　滦河情

滦河情

(合唱)

郭文德 词曲
张　慧 配伴奏

♩=52 优美、抒情地

朗诵：每当我站在滦河岸边，倾听那流水的声音，总像听见妈妈在诉说。

诉说着儿时的嬉戏，劳动的欢乐，几十年过去了，慈母乳汁般的滦河水，一直在我心上流过。

流着爱情，唱着动人的歌……

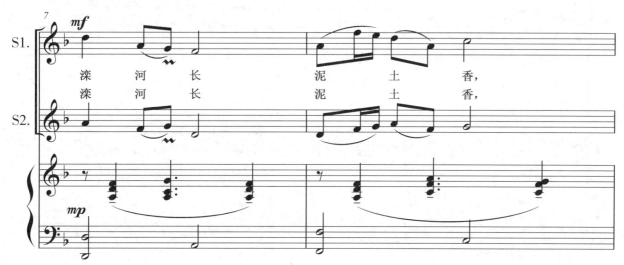

S1. 滦　河　长　　泥　土　香，
S2. 滦　河　长　　泥　土　香，

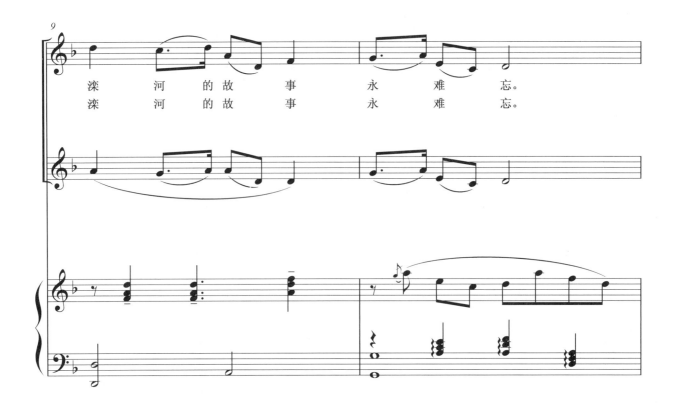
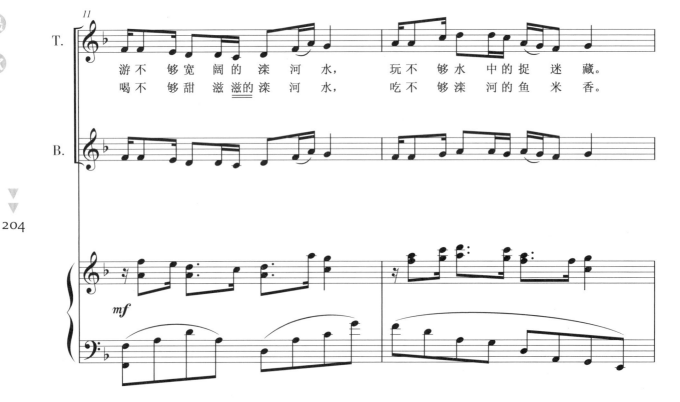

冀东民歌

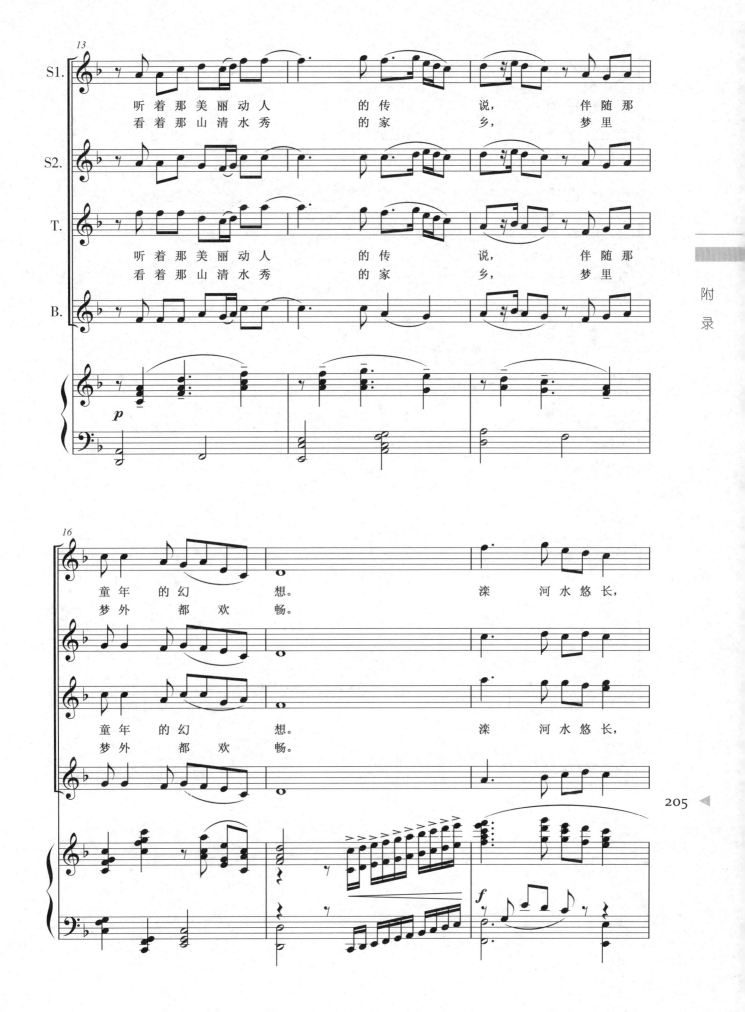

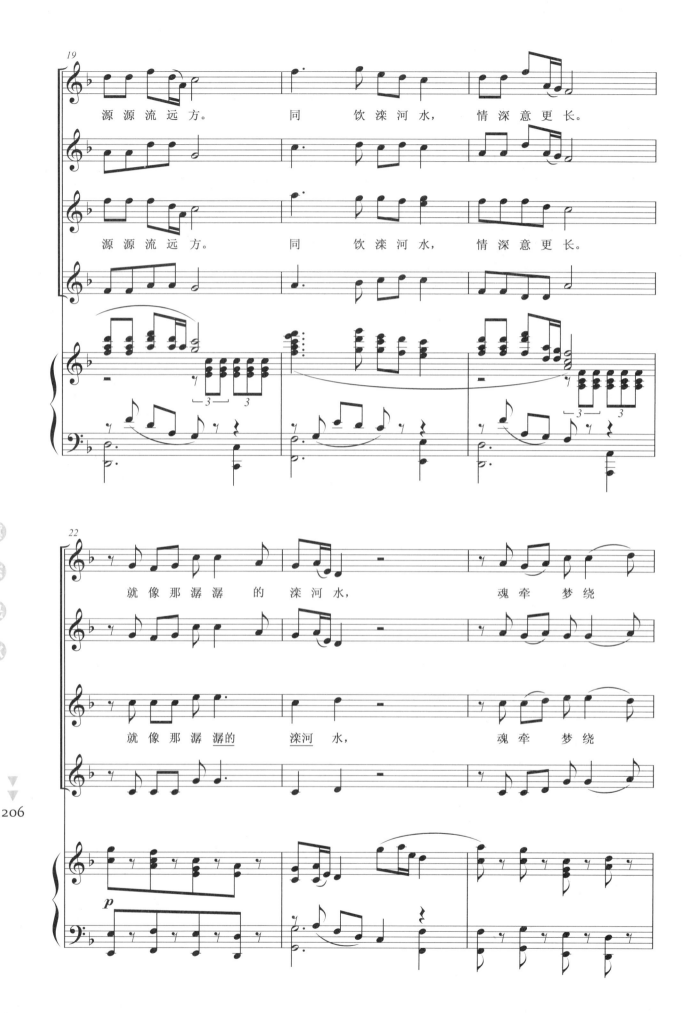

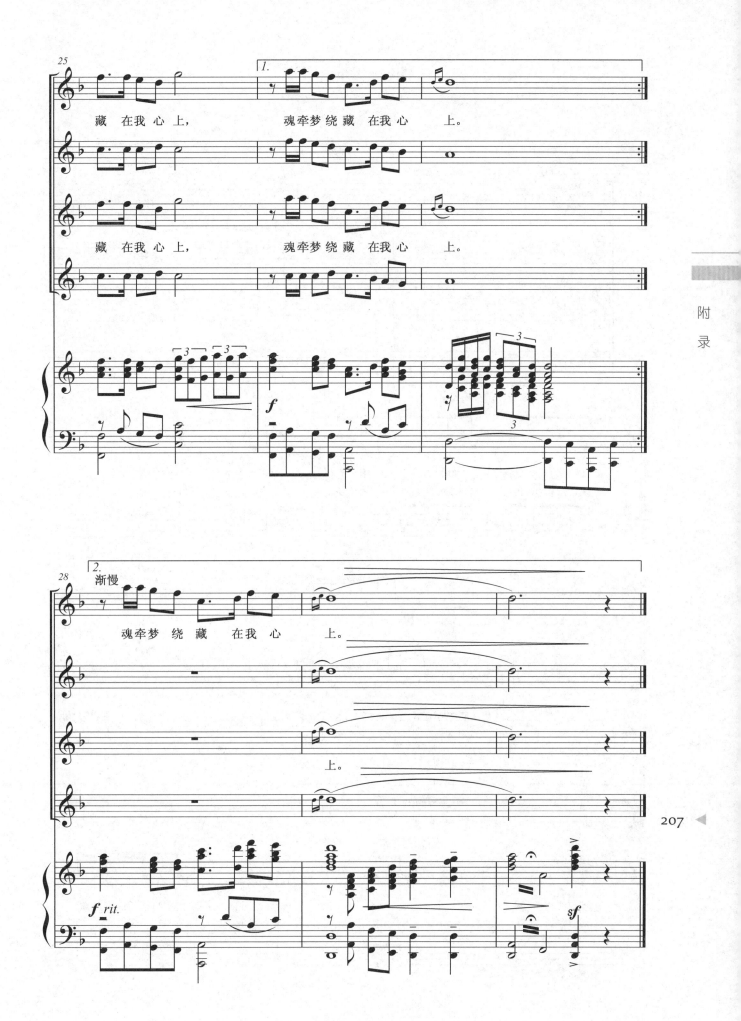

捡 棉 花

(无伴奏女声合唱)

郭文德、蔡亚男 改编

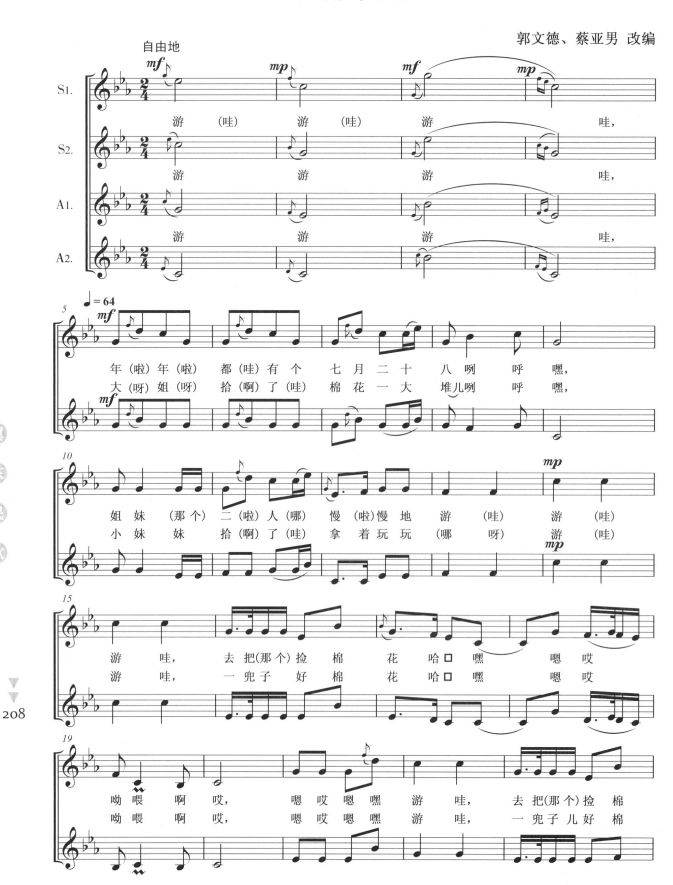

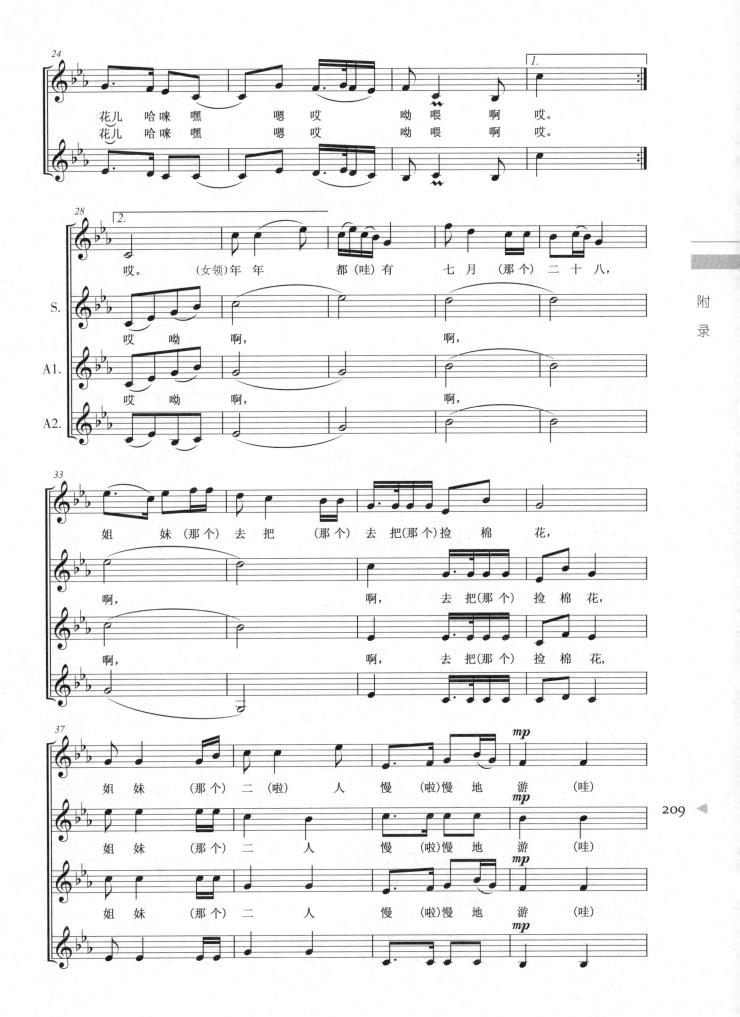

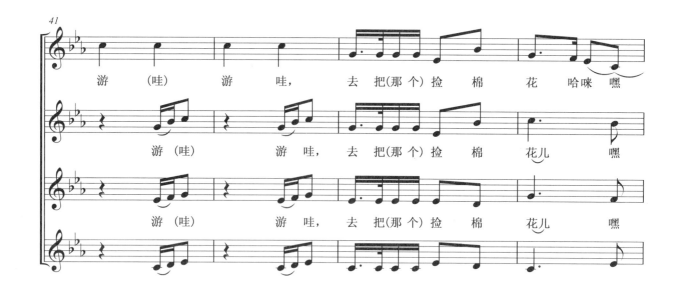
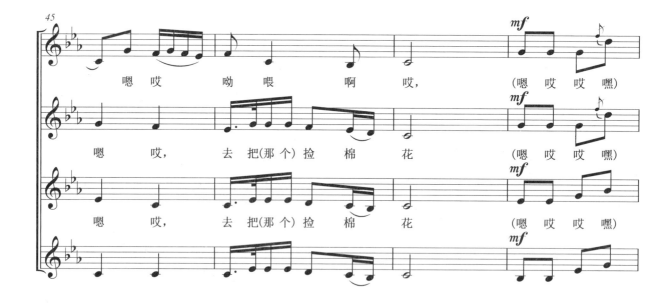
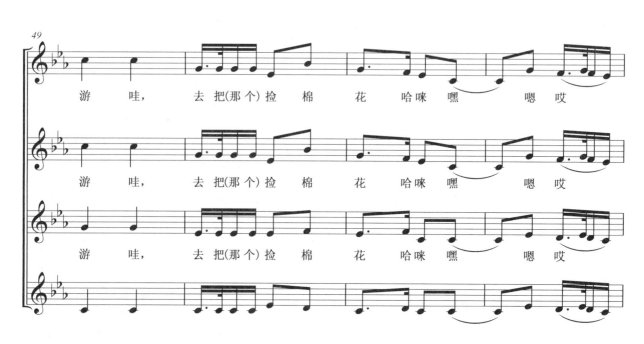

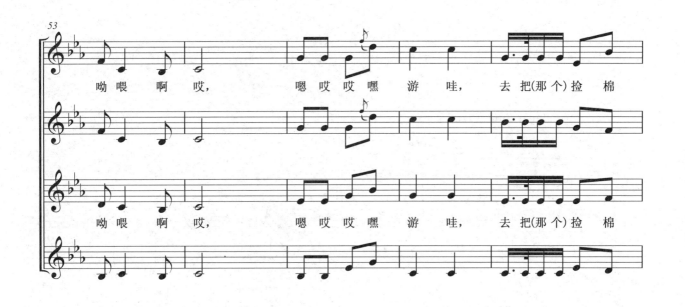

草莓熟了

(女声合唱)

大　民 词
郭文德 曲
张　慧 配伴奏

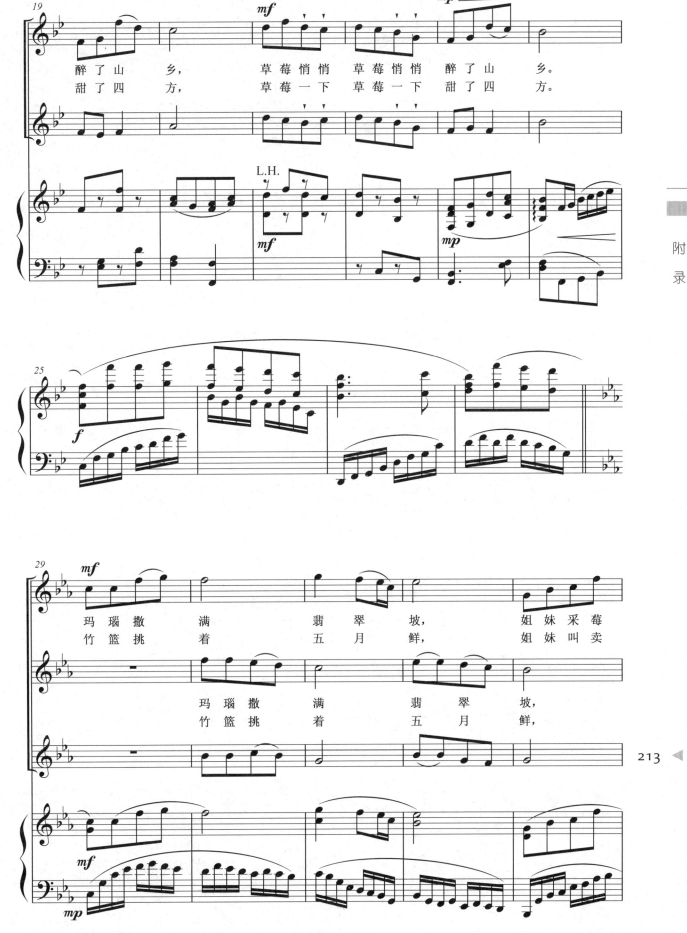

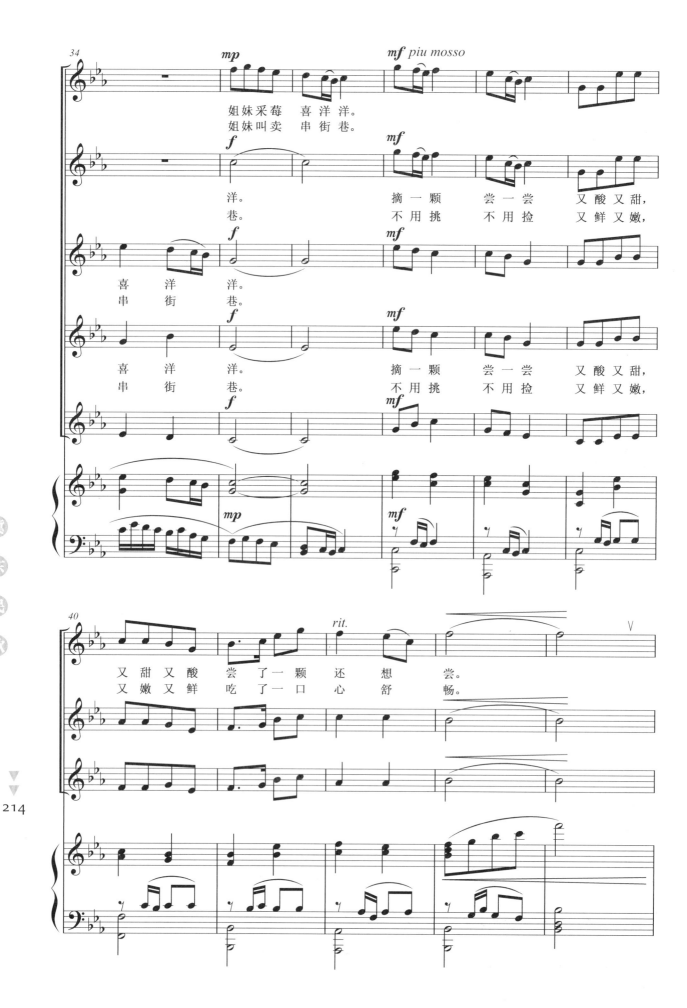

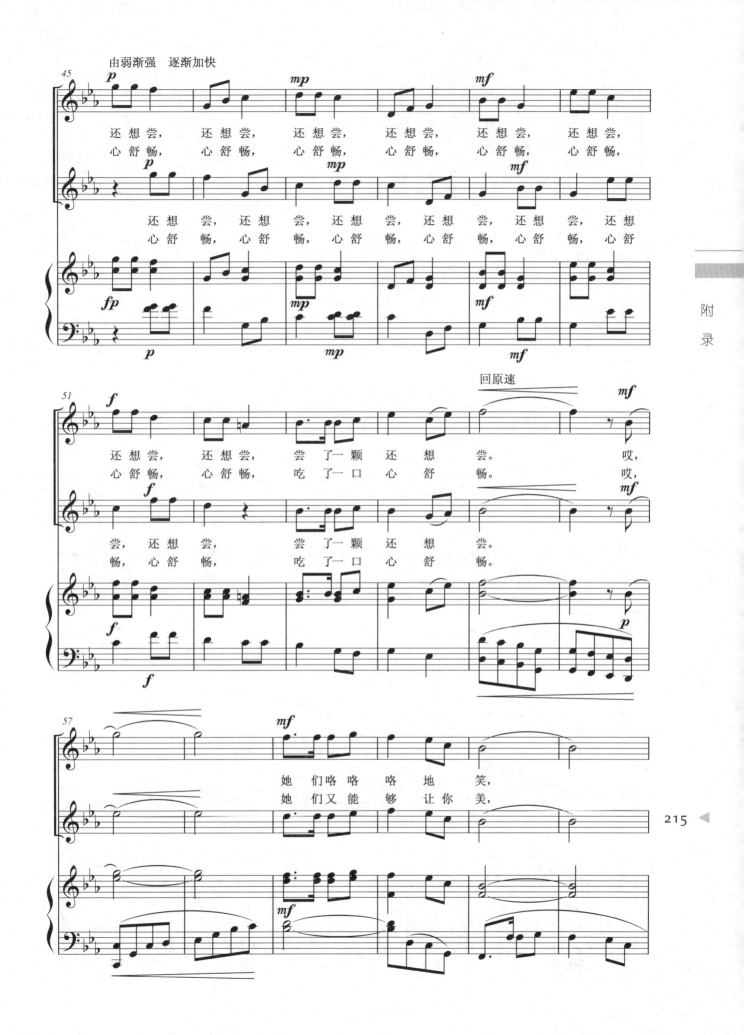

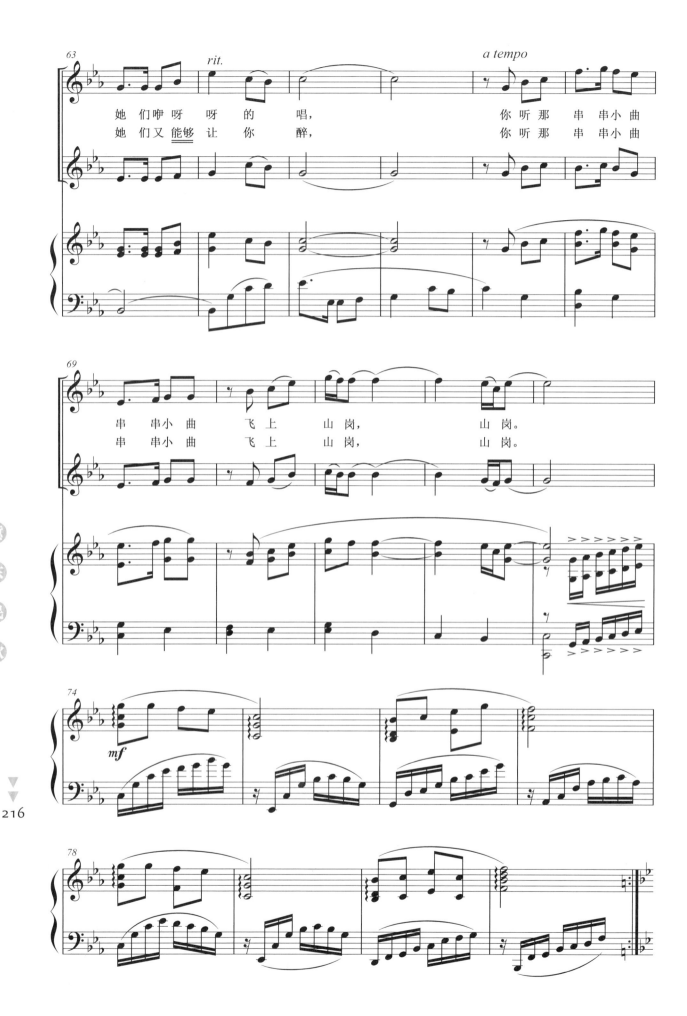

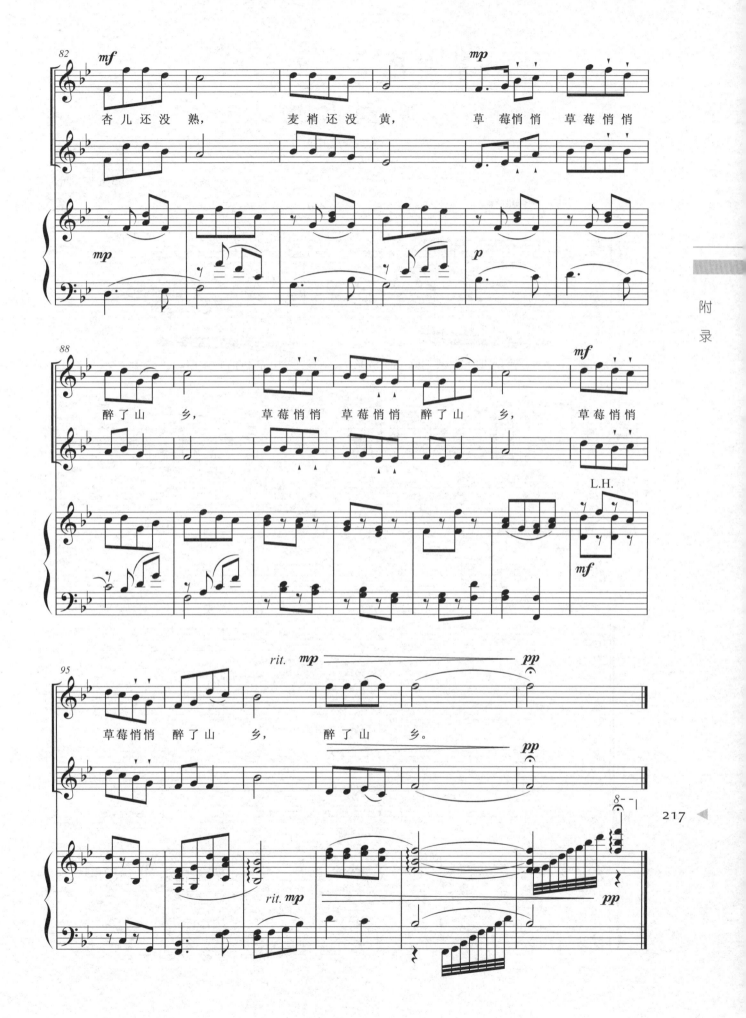

第四乐章 呔之韵

呔韵乡情

(领唱与合唱)

郭文德 词曲
张 慧 配伴奏

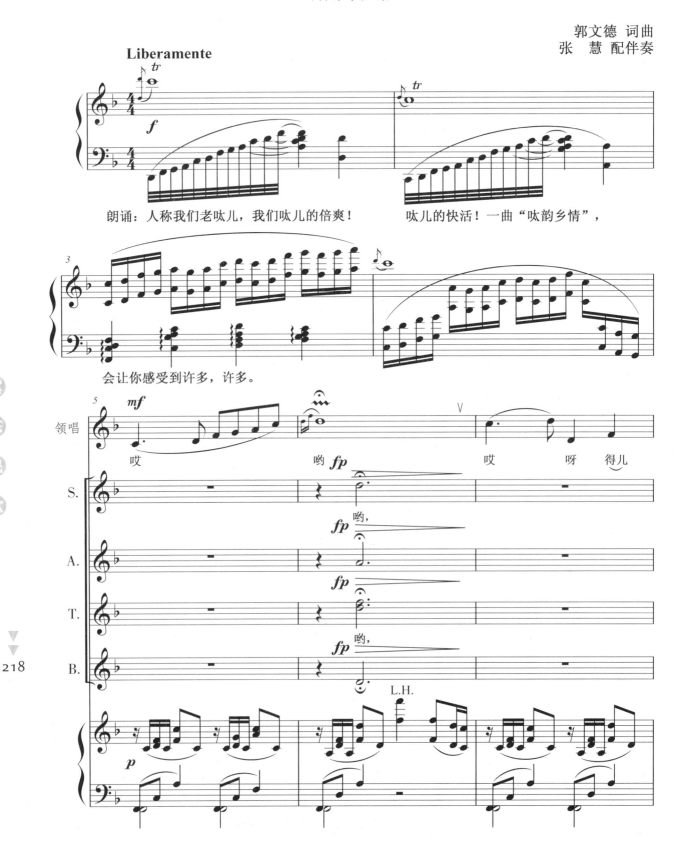

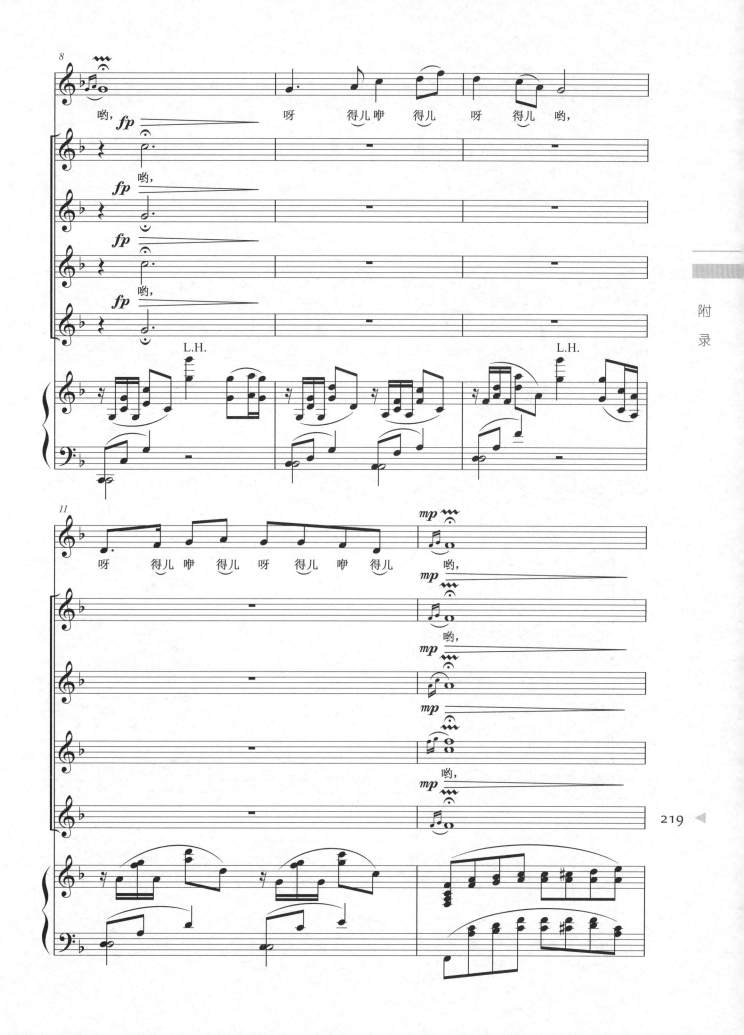

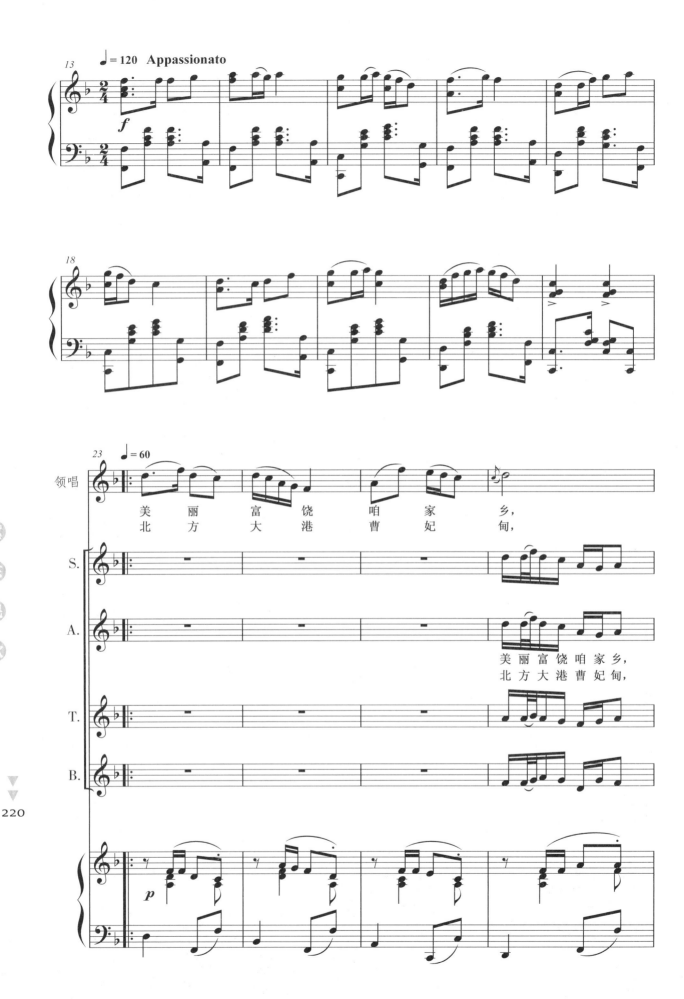

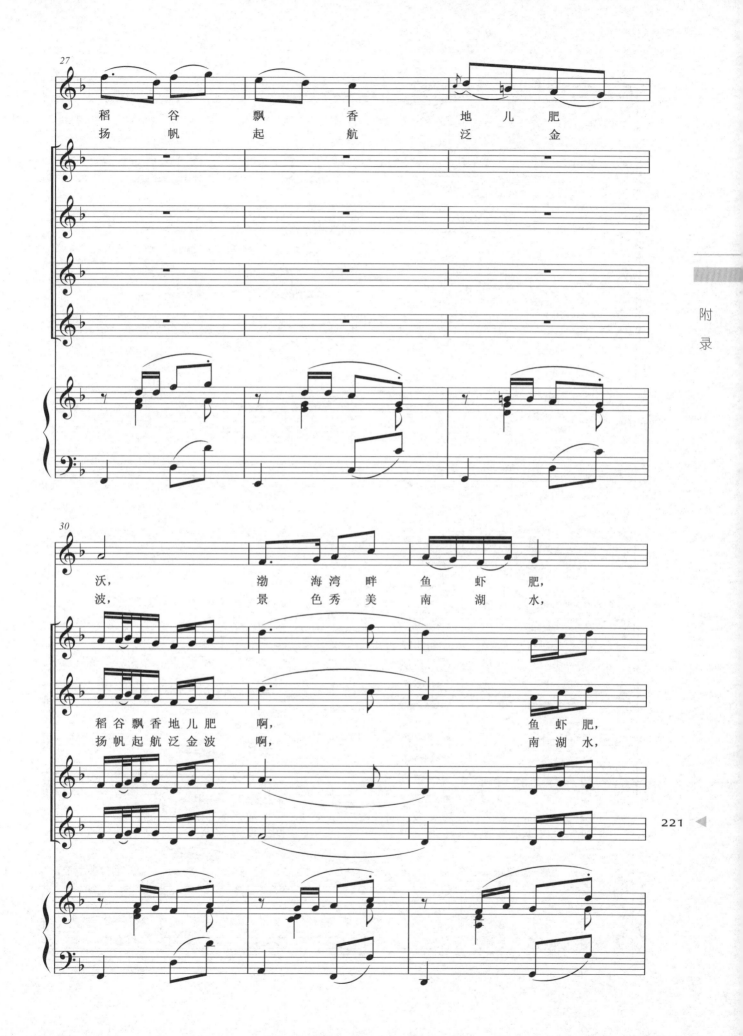

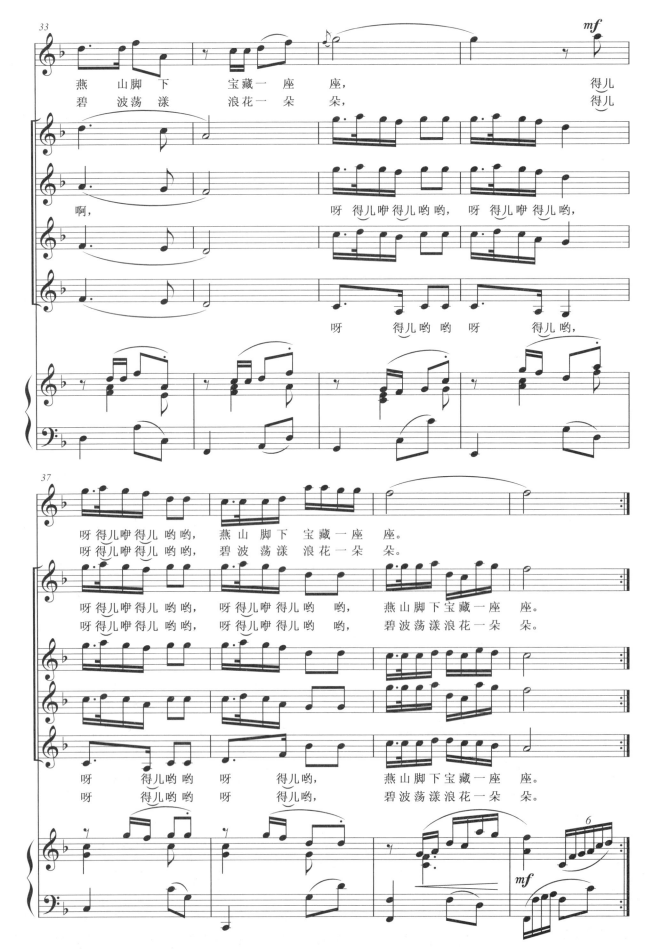

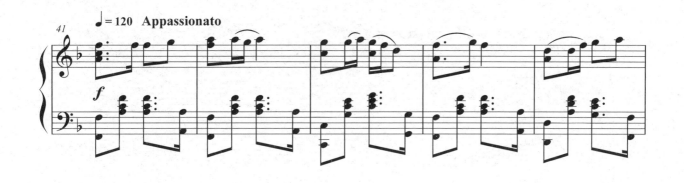
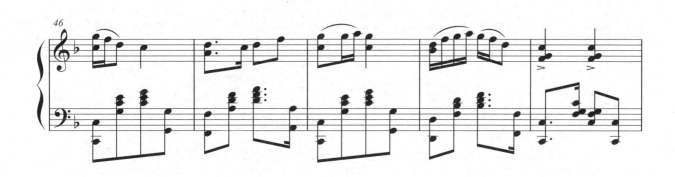
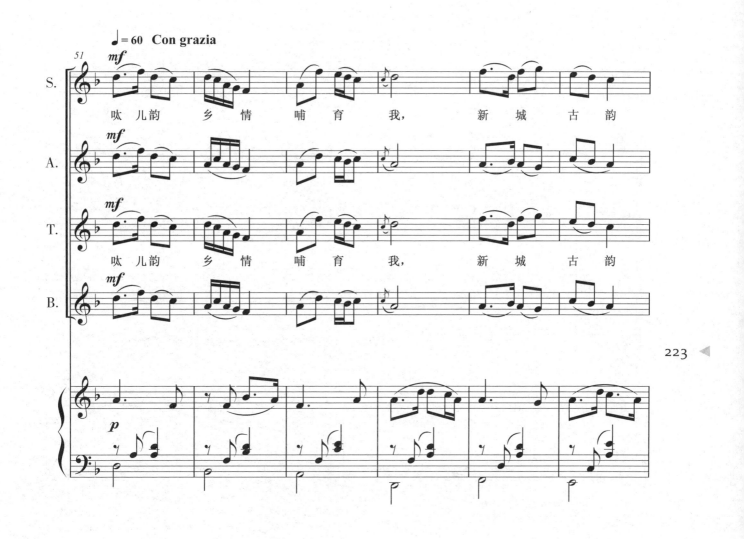

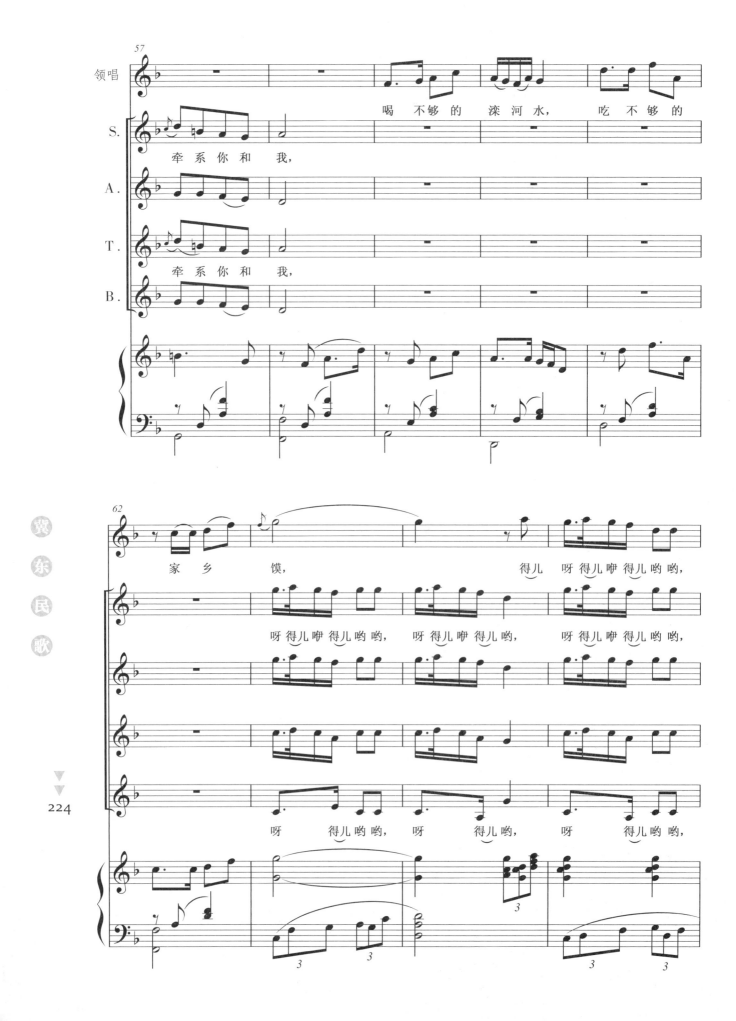

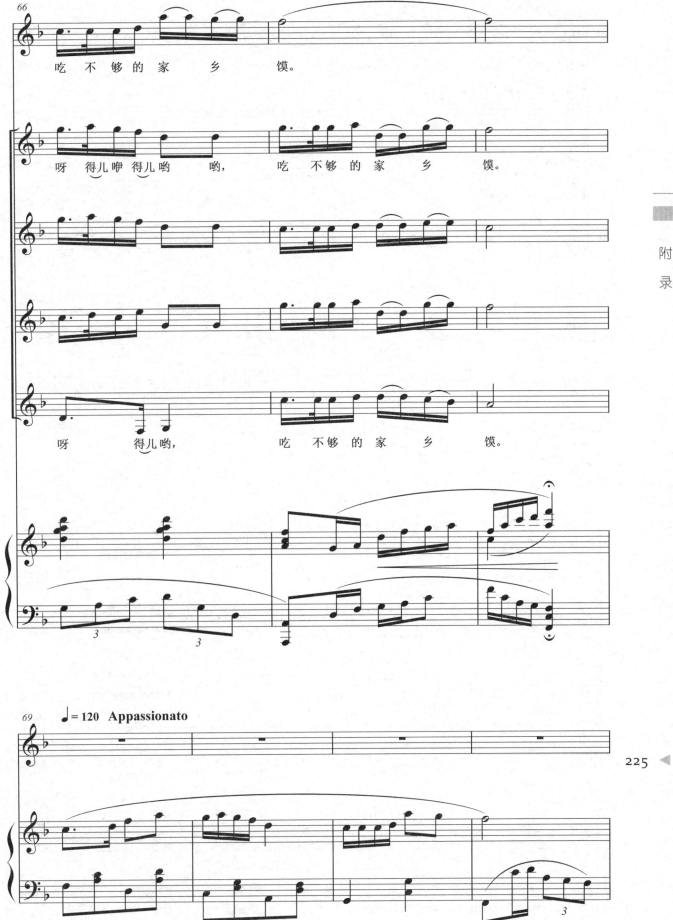

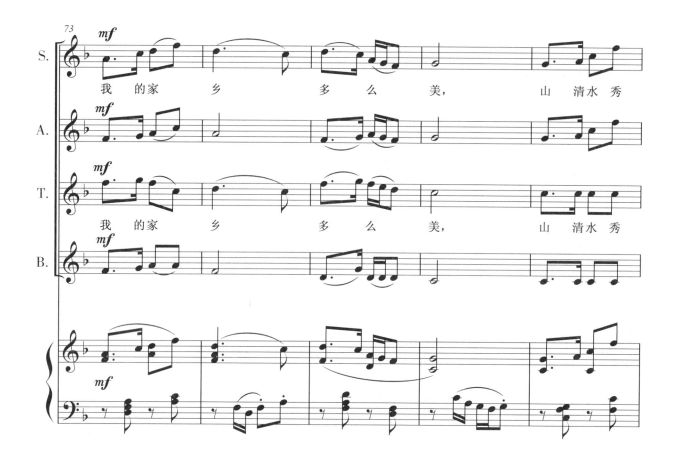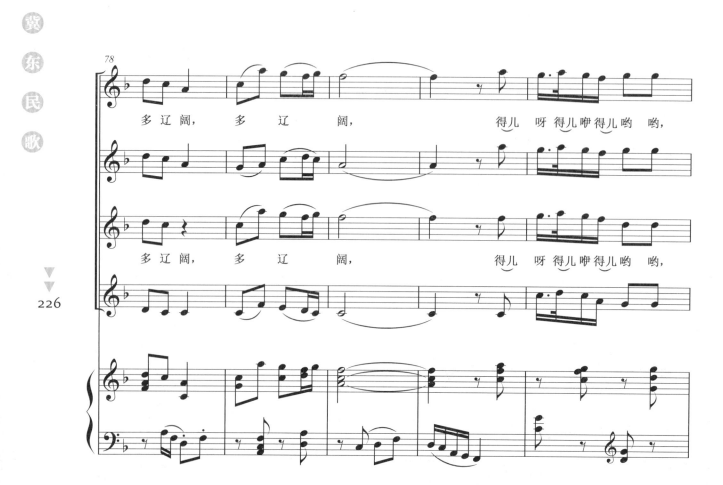

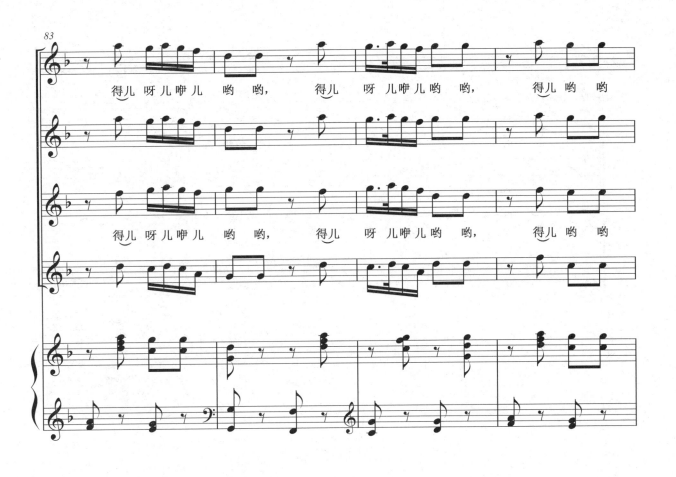
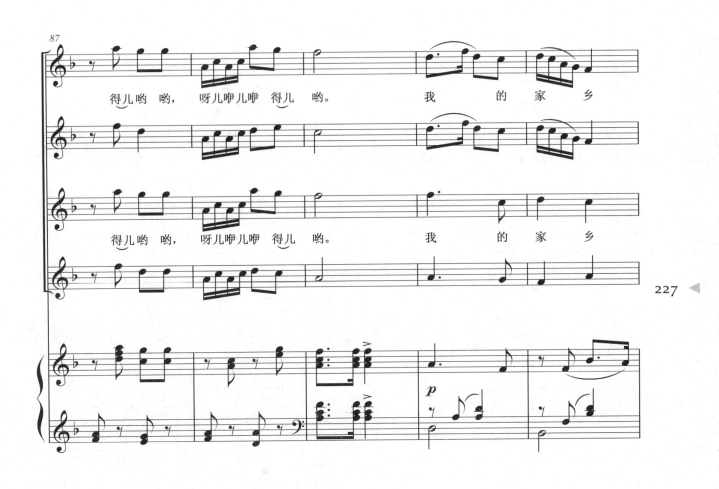

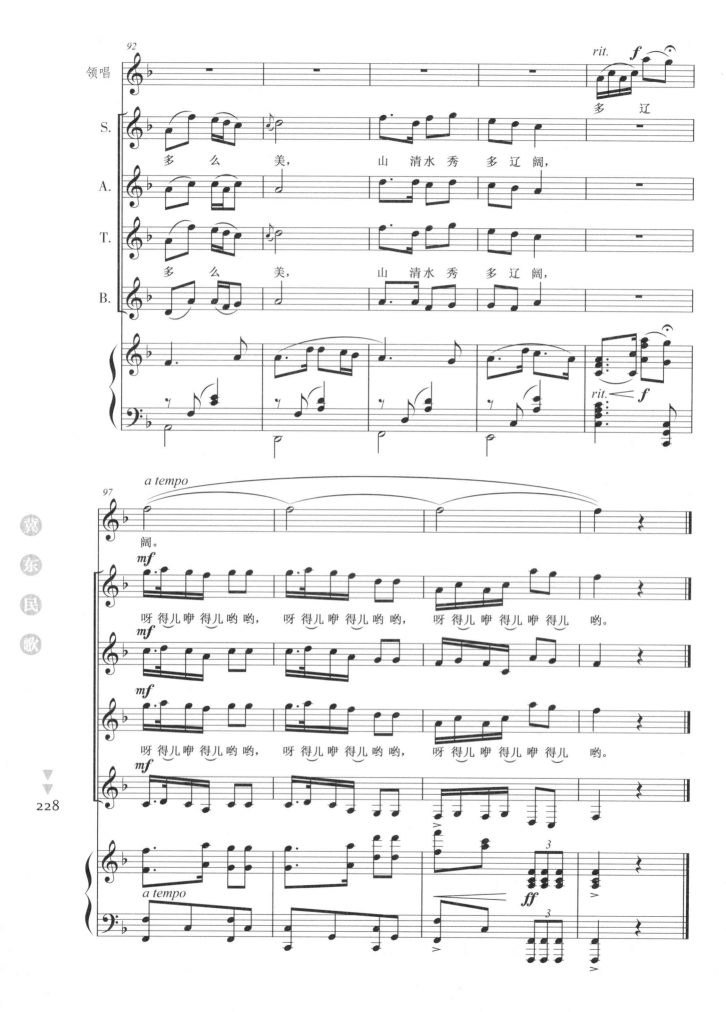

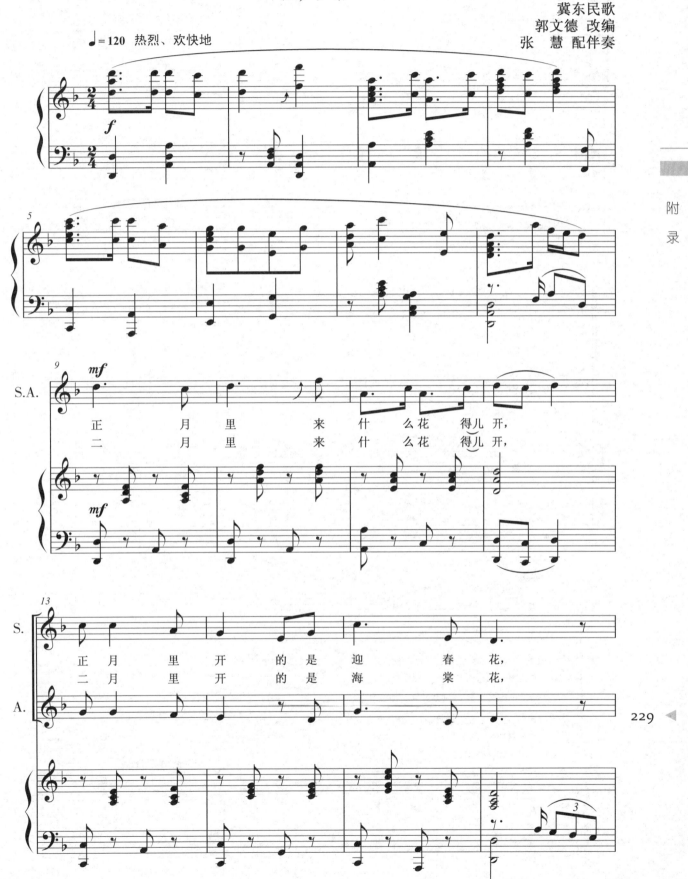

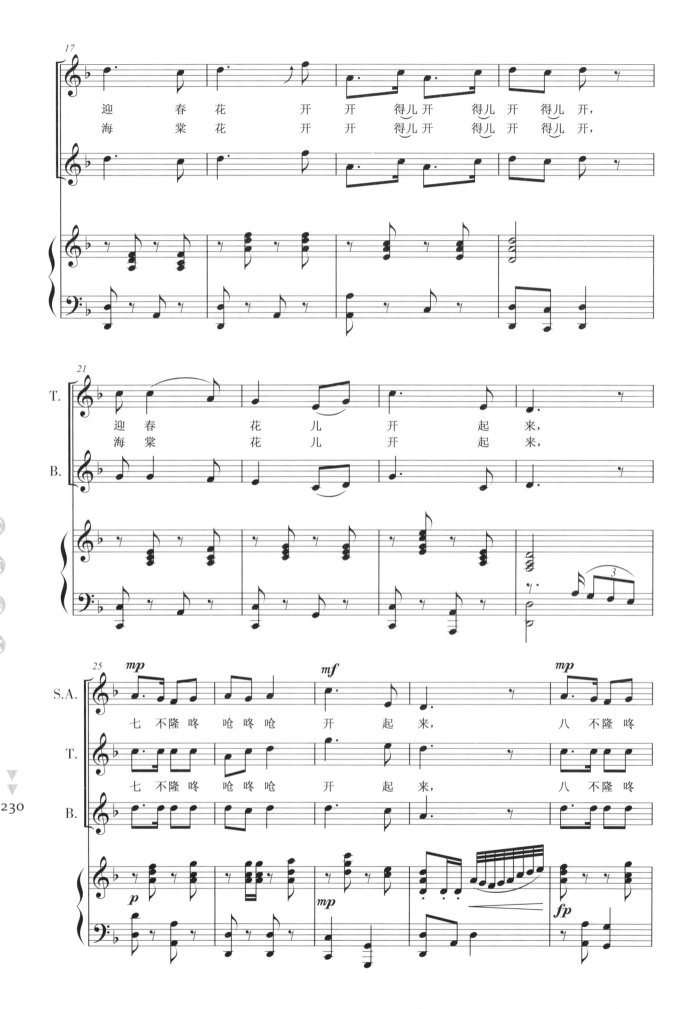

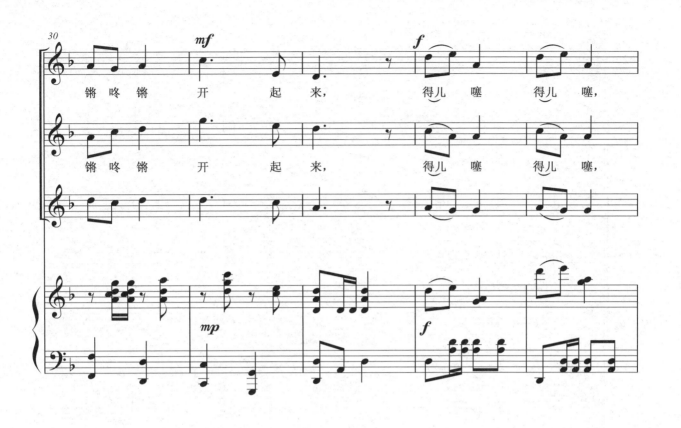
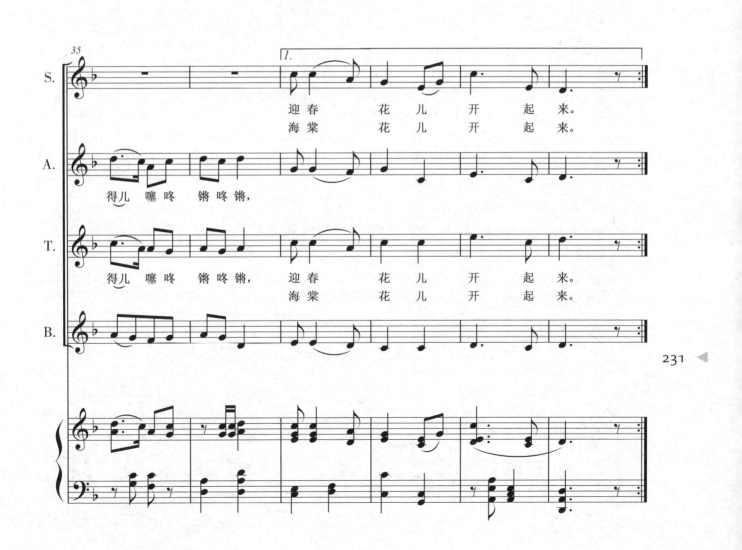

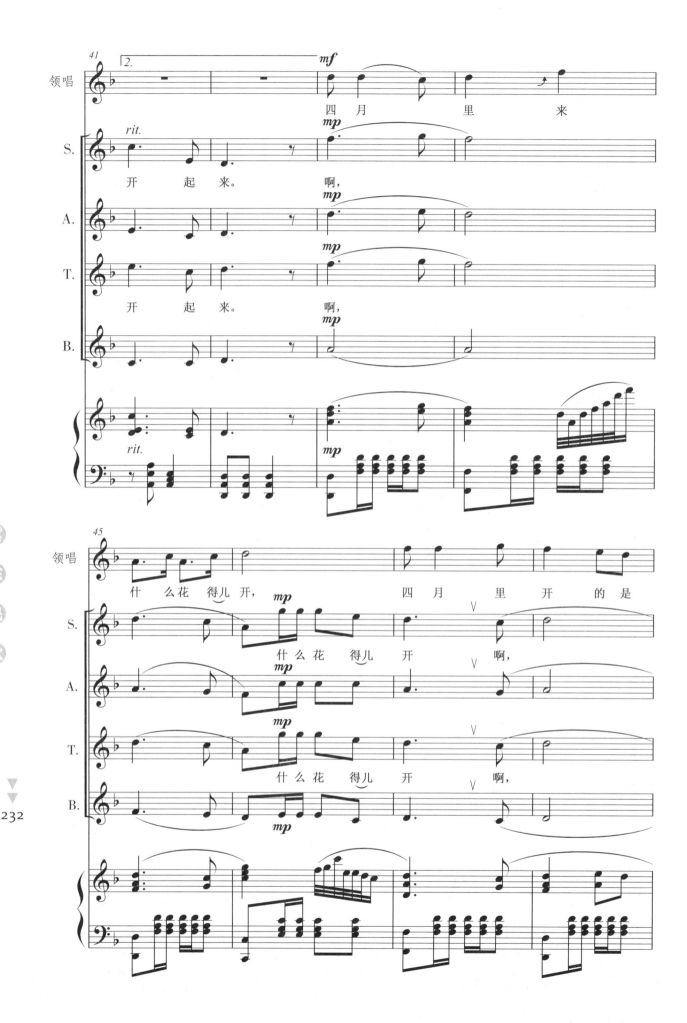

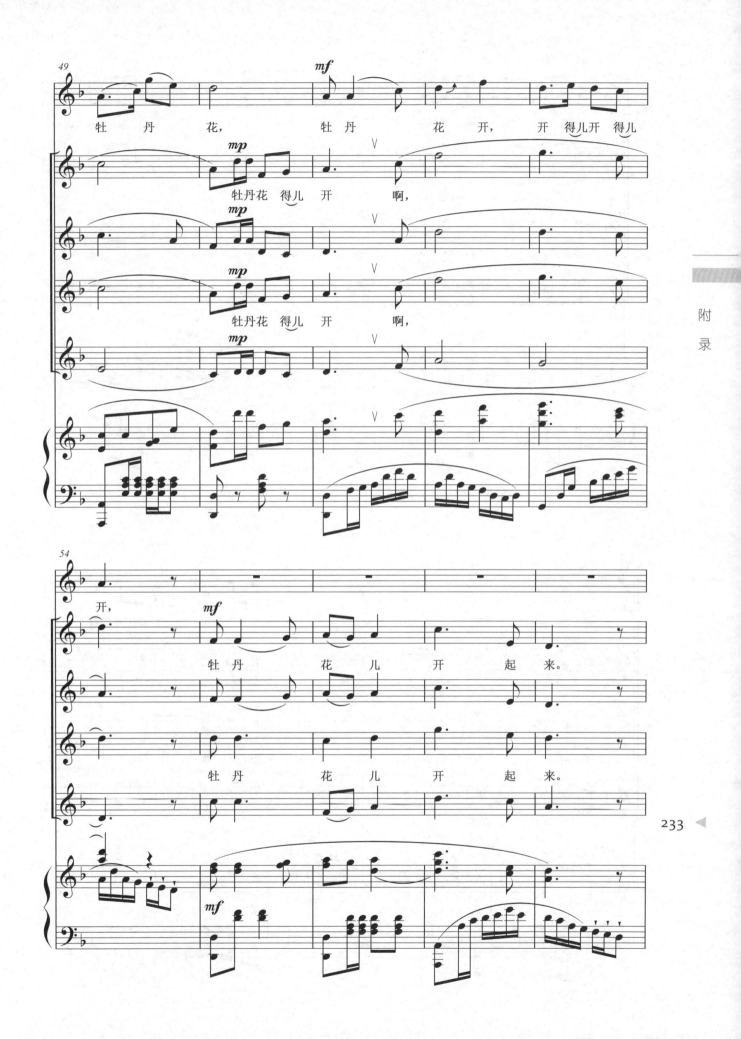

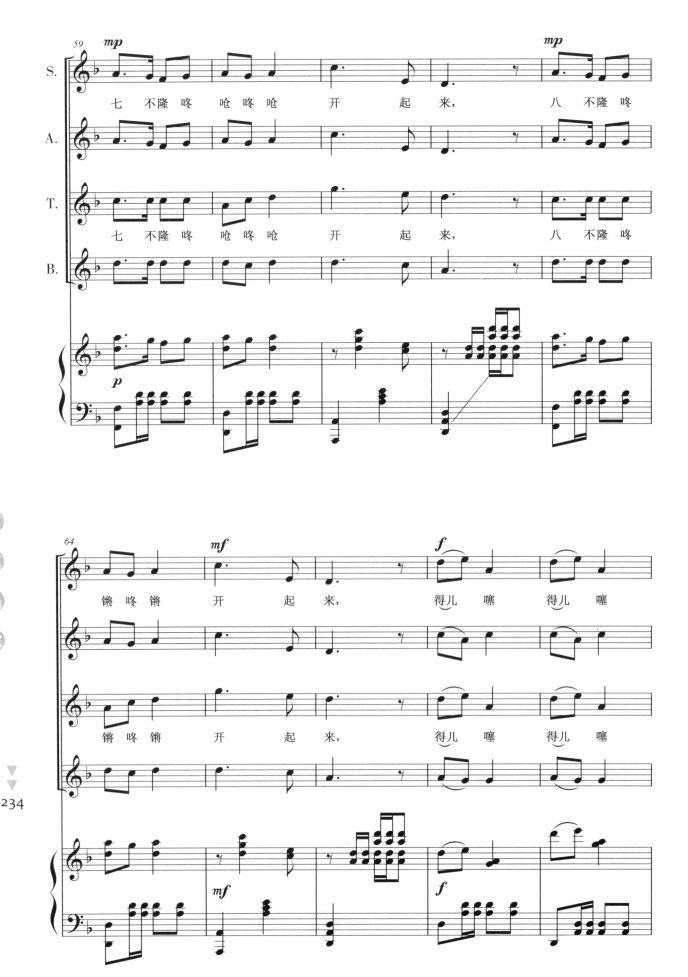

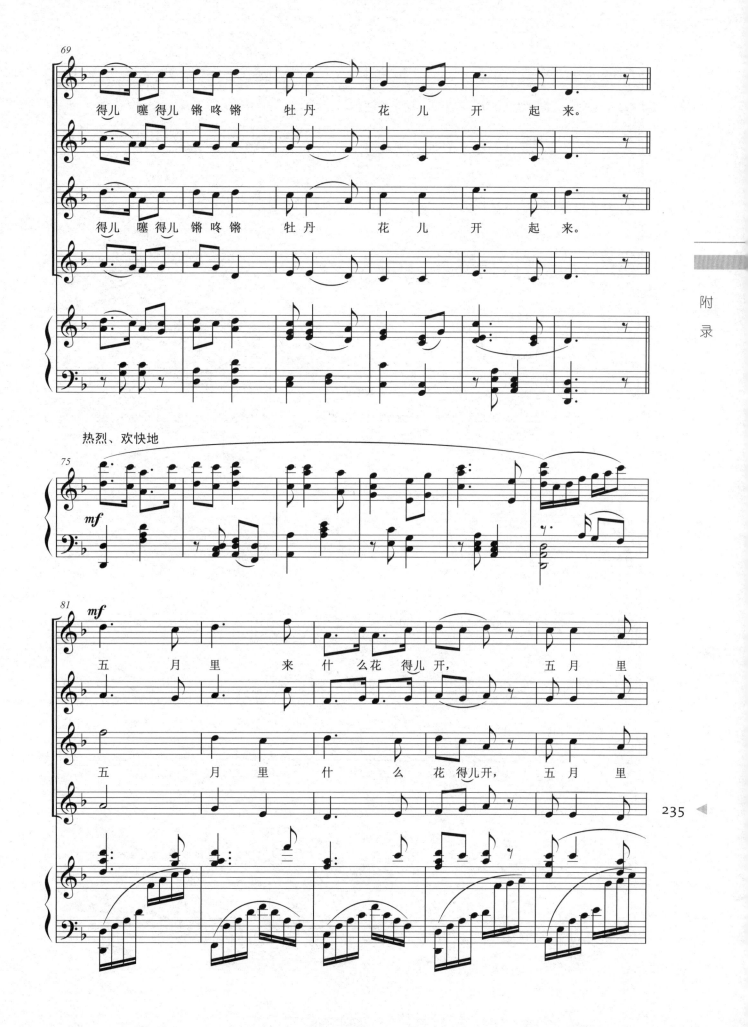

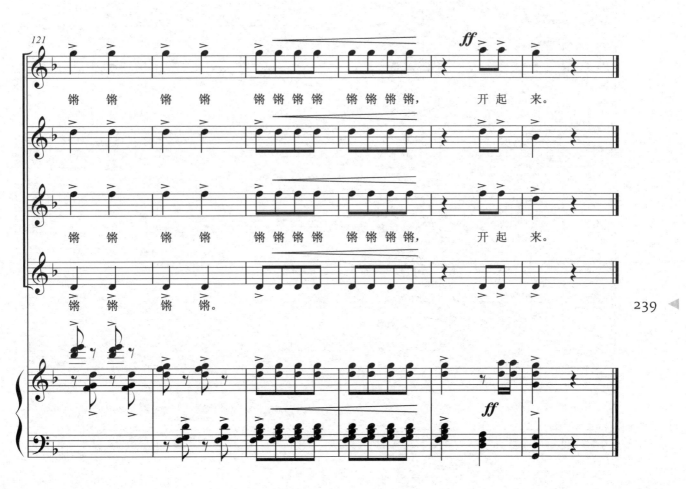

绣 灯 笼

(无伴奏混声合唱)

昌黎民歌
郭文德 改编

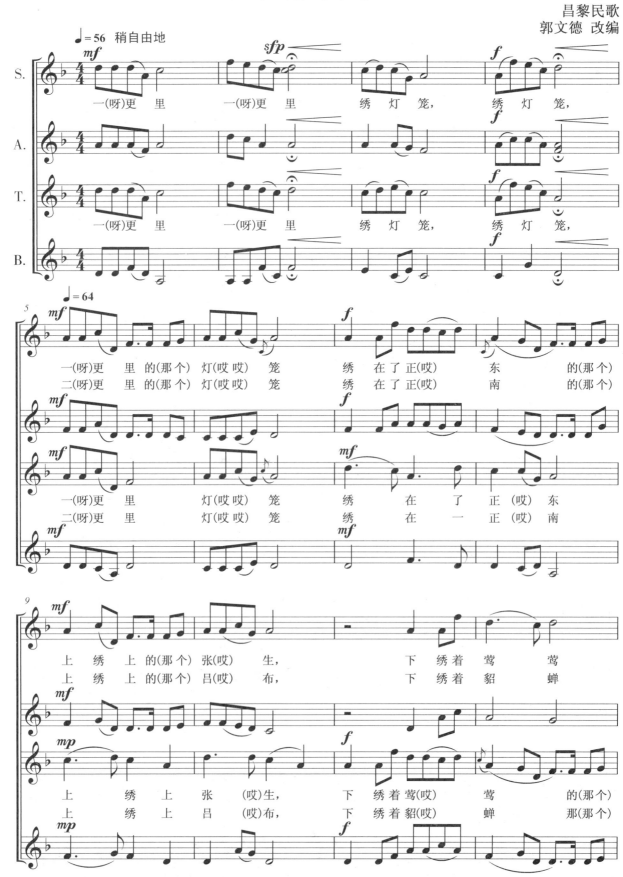

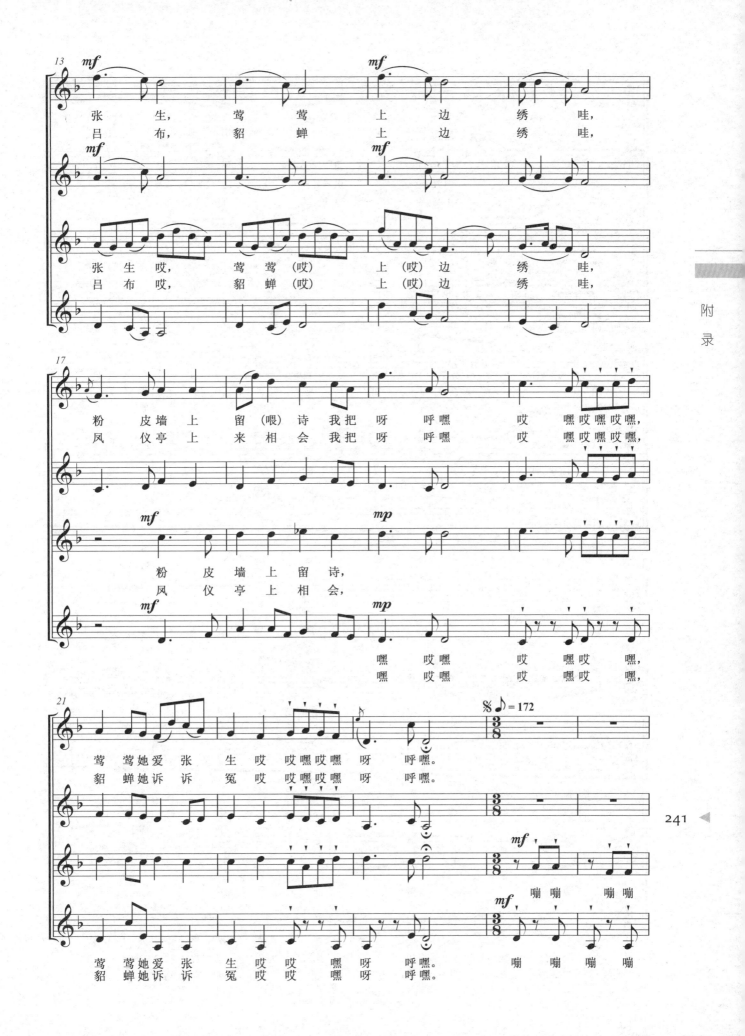

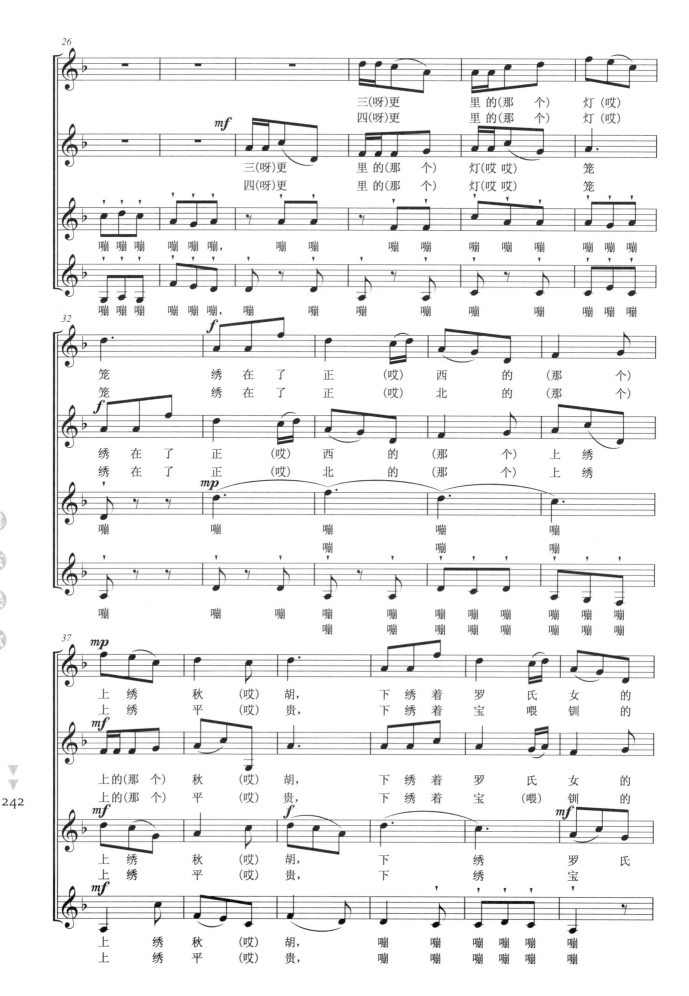

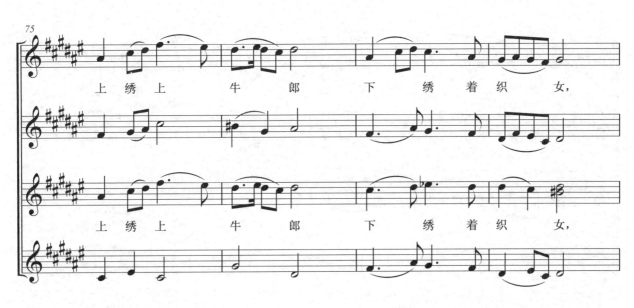
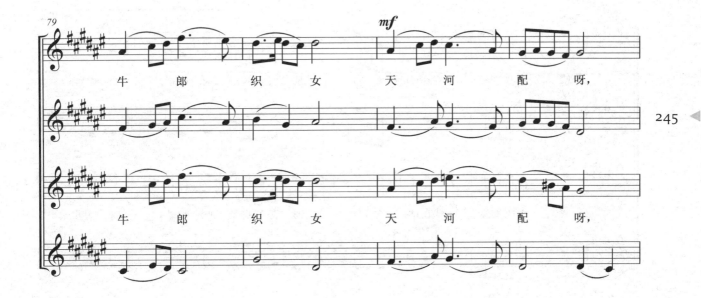

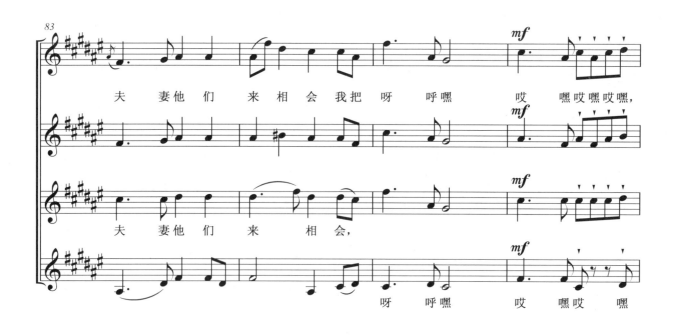
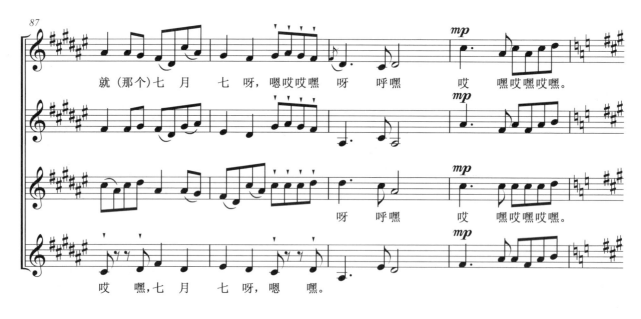
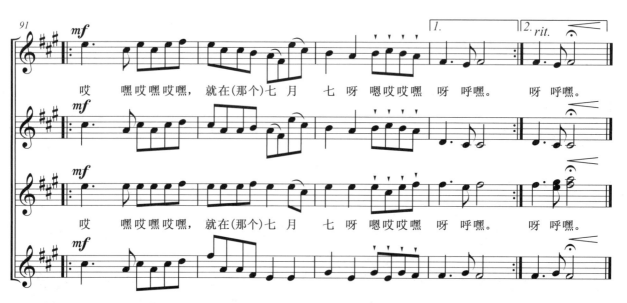

第五乐章 蓝色梦

渤海明珠曹妃甸

(童声合唱)

郭文德、张春明 词
郭文德、蔡亚男 曲
张　慧 配伴奏

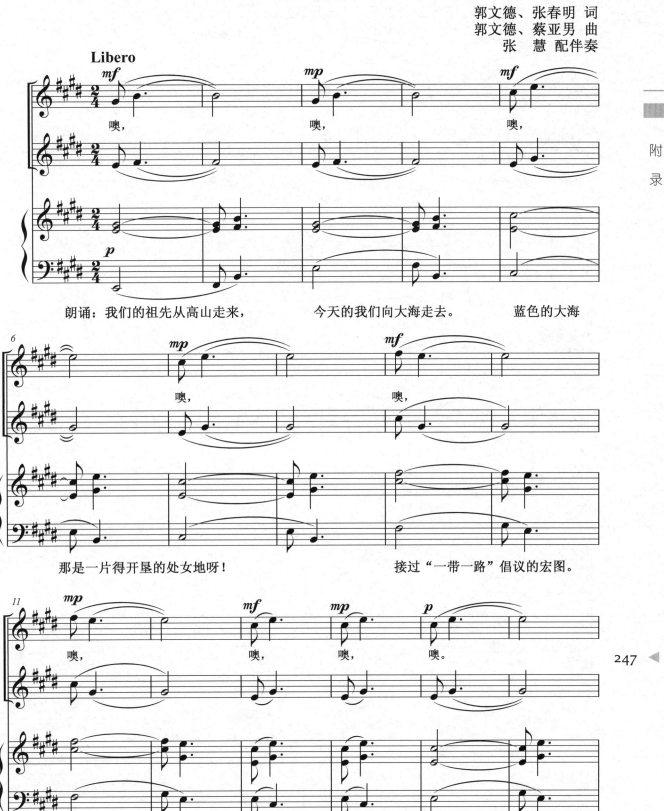

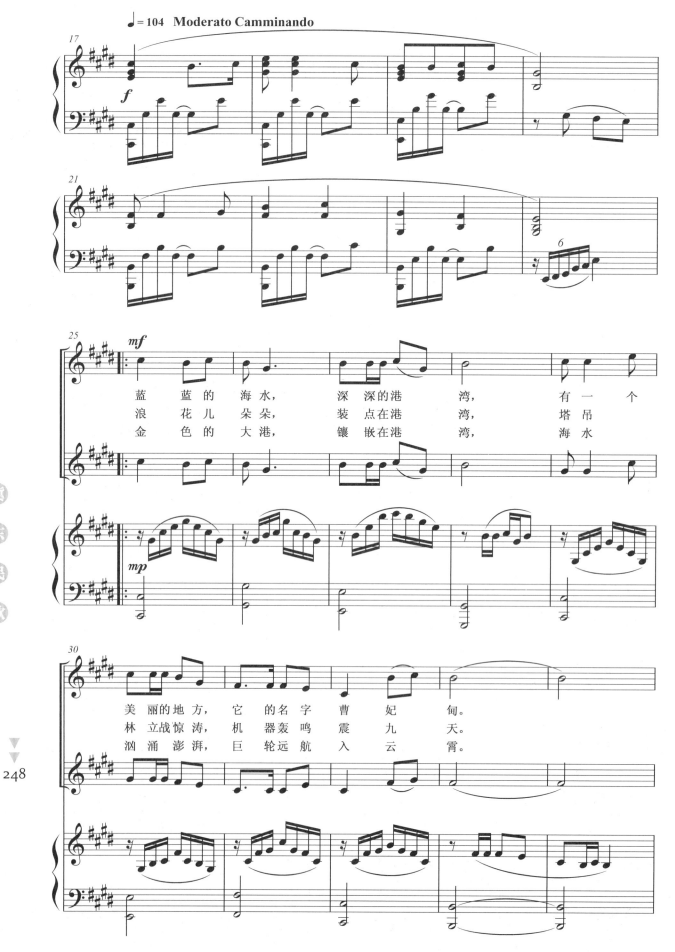

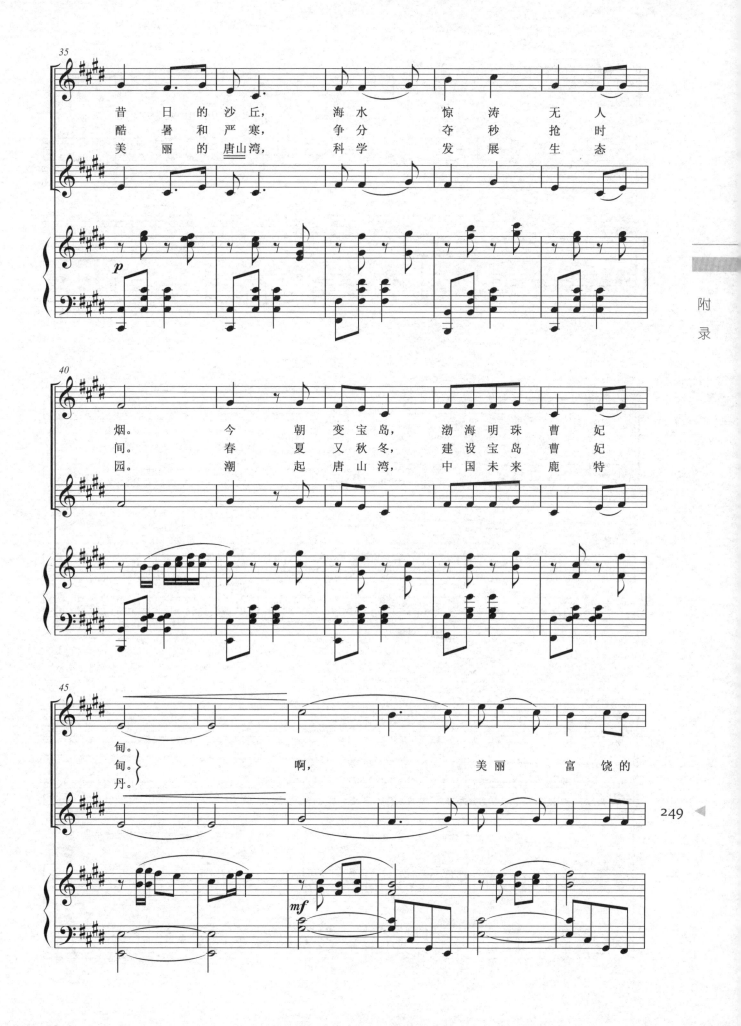

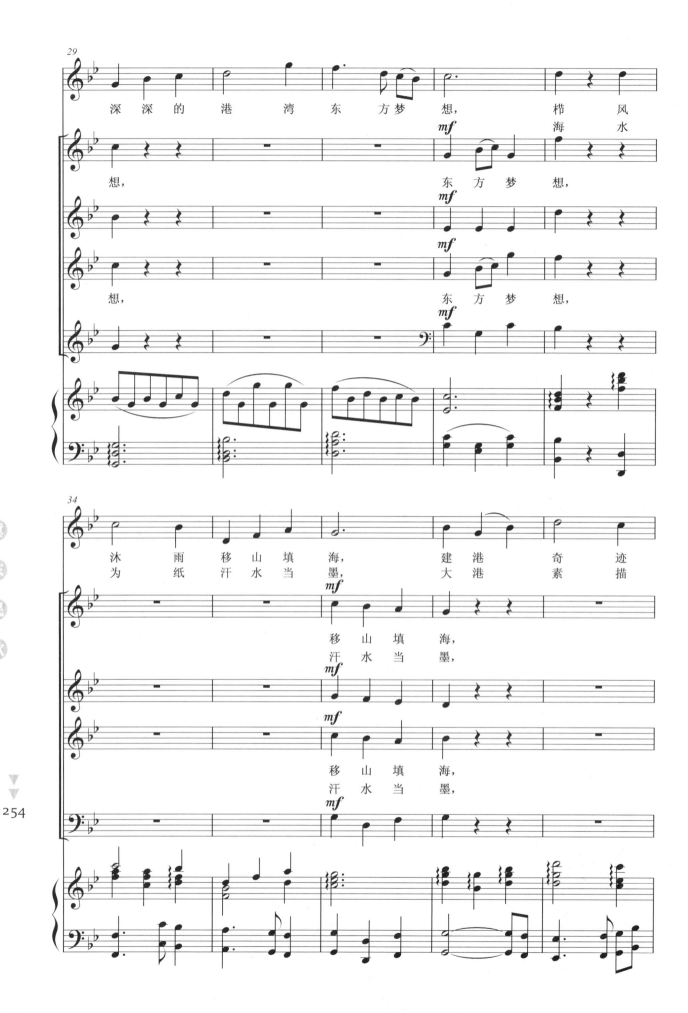

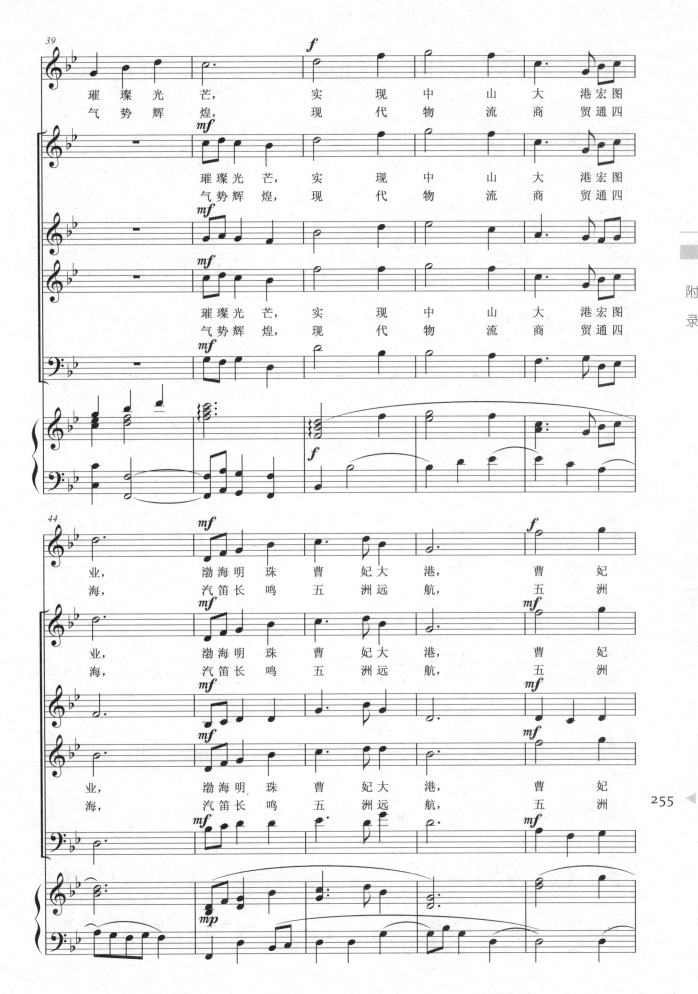

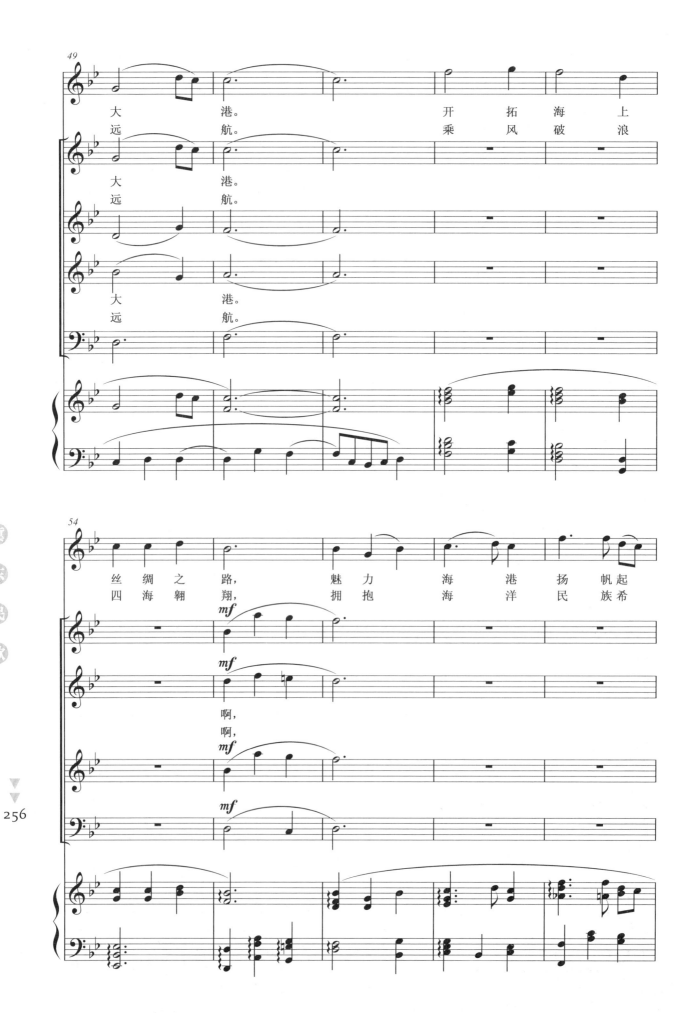

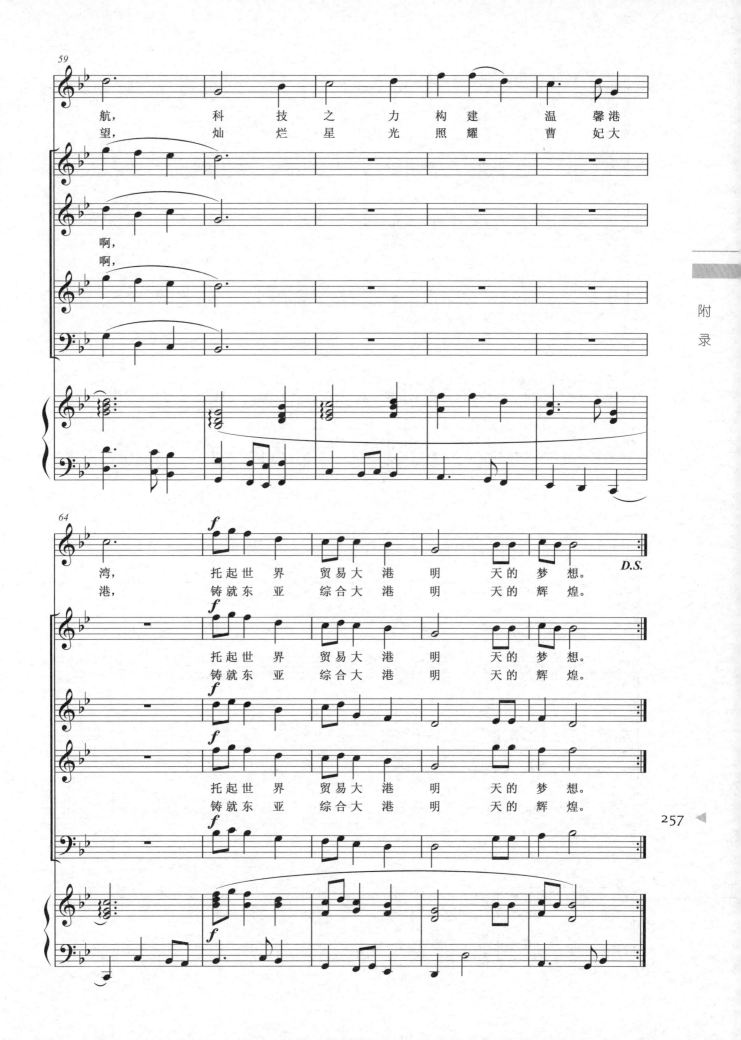

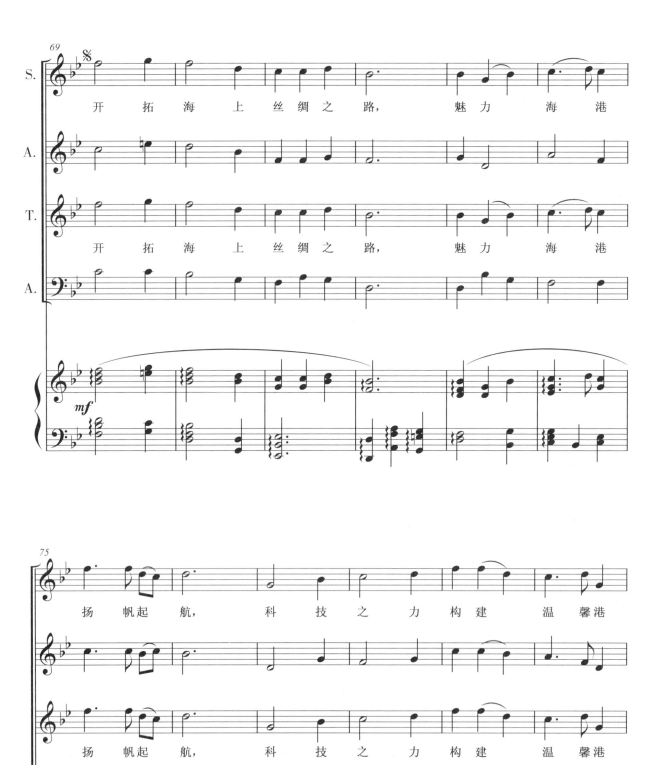

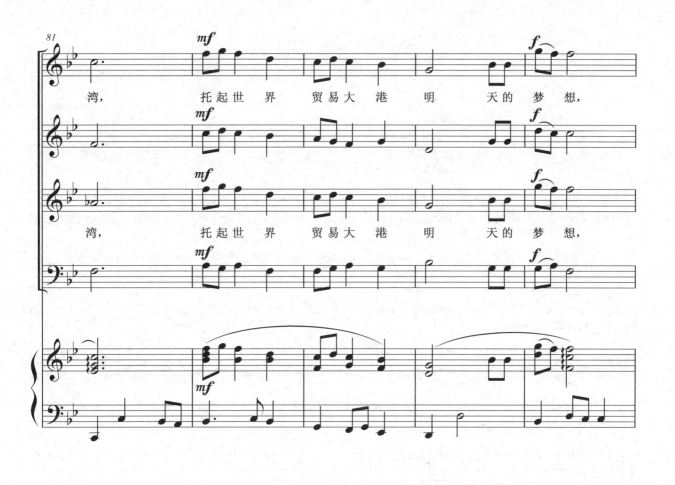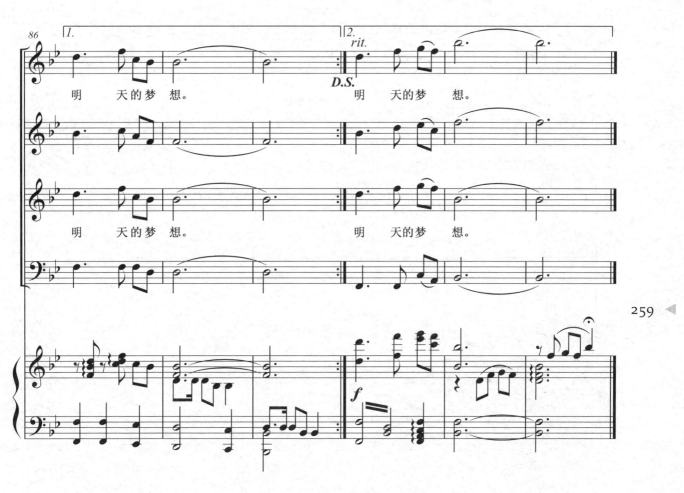

尾声 燕山滦水

(合唱)

董桂伶 词
郭文德 曲
张 慧 配伴奏

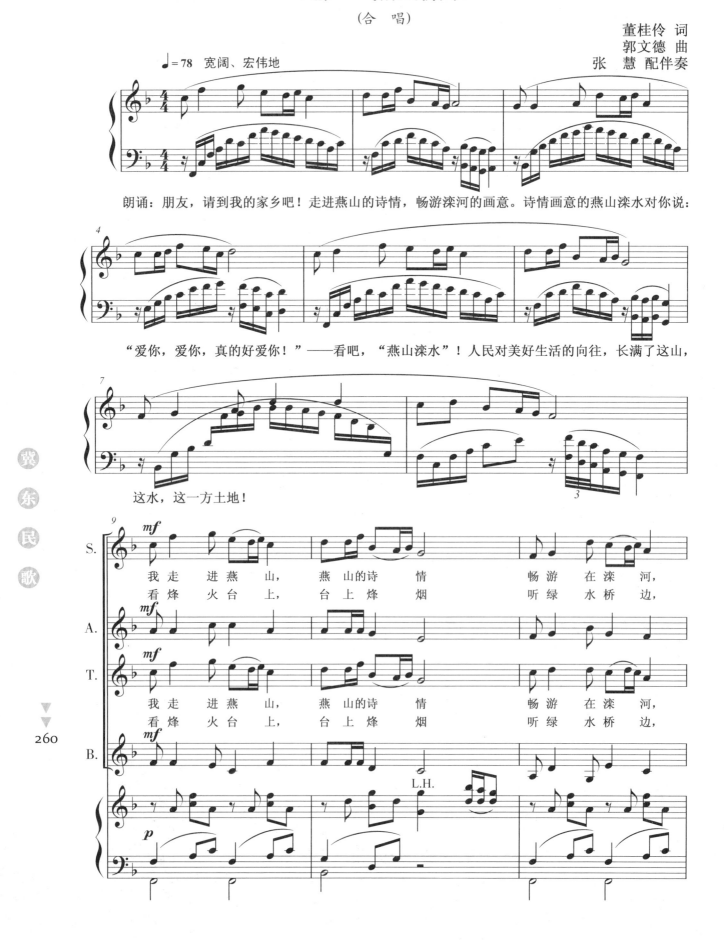

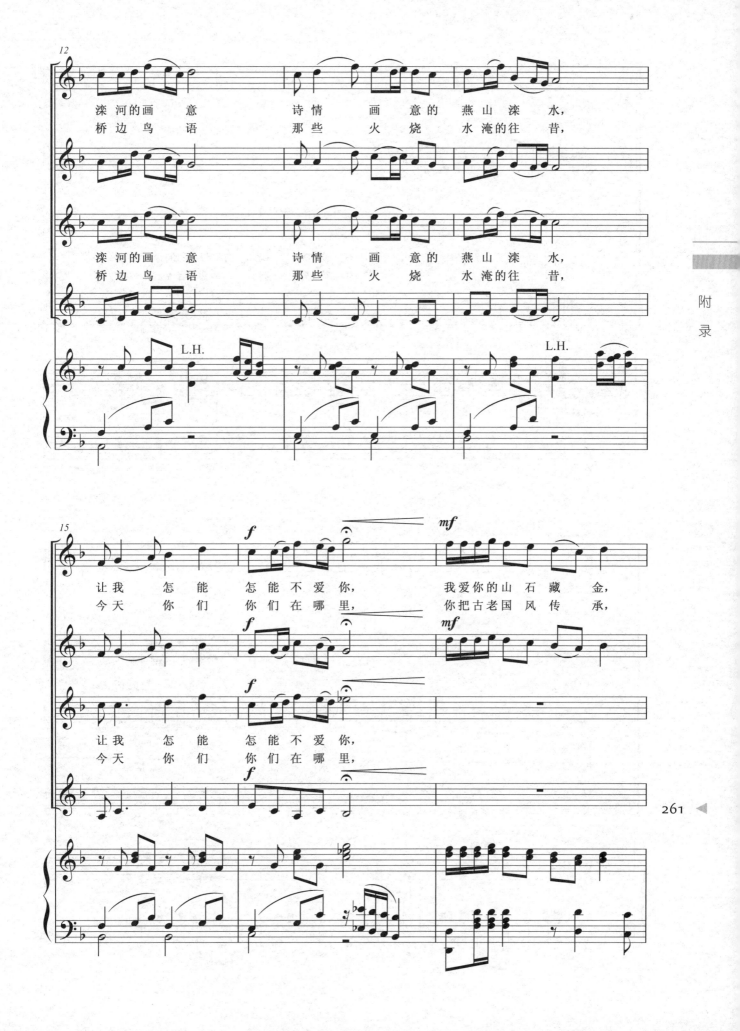

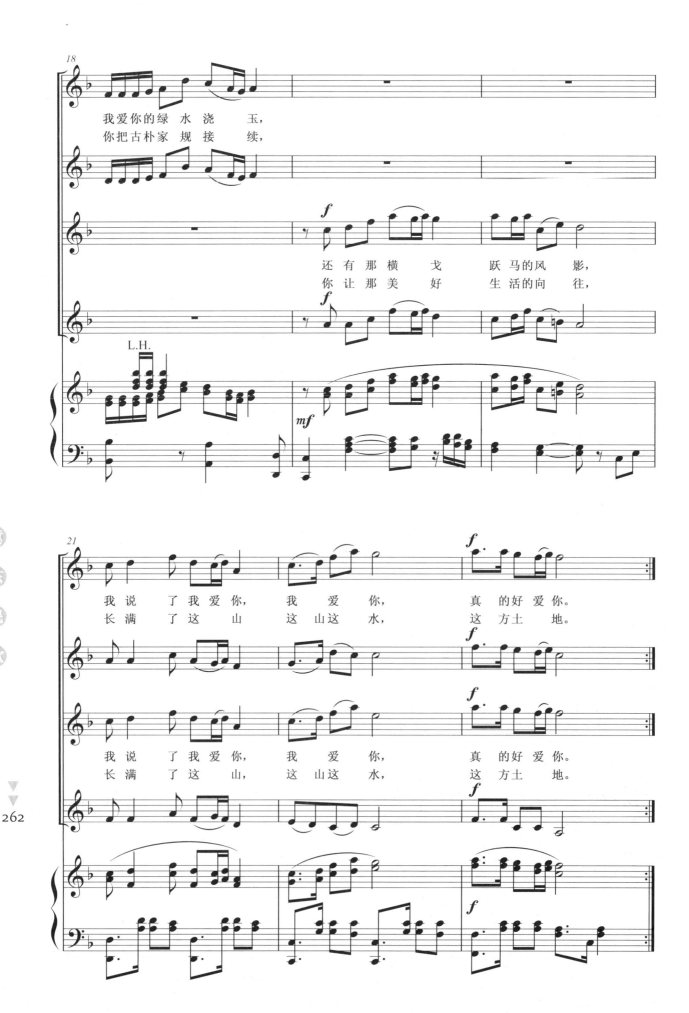

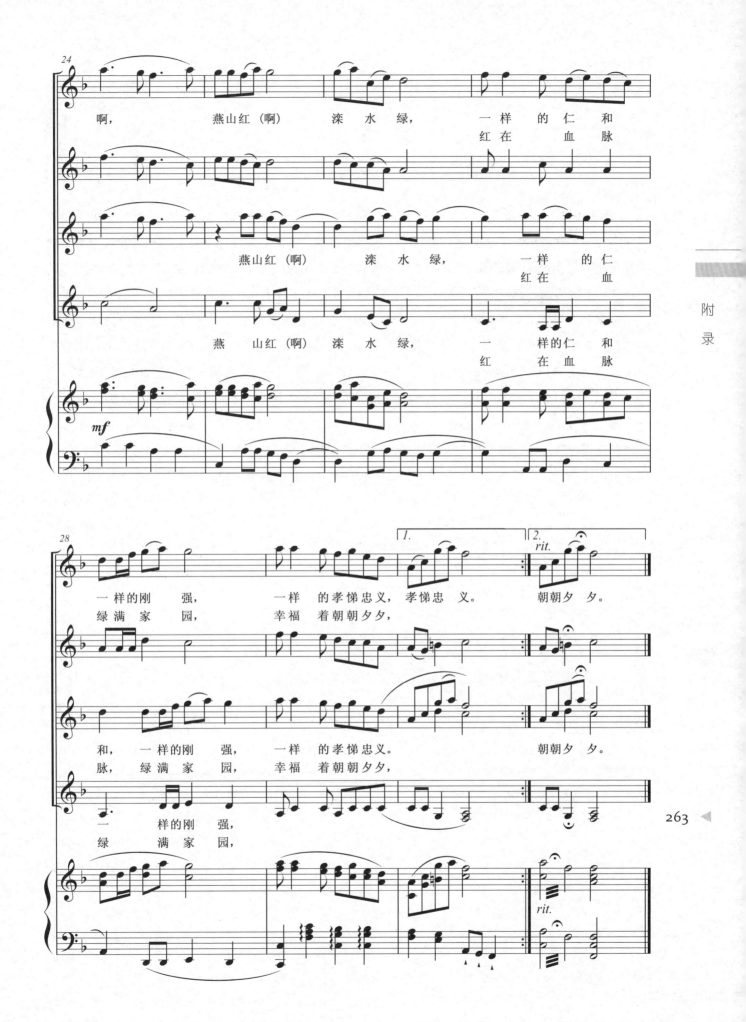

后　记

《冀东民歌》的出版发行，是作者多年的夙愿，在作品整理、编排、校对、印刷过程中，凝聚了许多音乐工作者的汗水和劳动，得到了音乐界前辈的热情关心和鼎力支持。冀东民歌作为"非物质文化遗产"，在挖掘、整理和传承上，冀东地区老一辈音乐家做出了巨大的贡献，在传统民歌的记录、整理和传唱等方面，都付出了大量的精力，这是几代音乐工作者集体智慧的结晶。

根据冀东民间音乐元素改编和创作的大型声乐套曲《燕山滦水》，从构思、策划、设计、改编到创作，经历了一个复杂而漫长的过程，起始于2009年11月，无伴奏女声合唱《捡棉花》唱响首届中国南方（海口）国际合唱节，荣获"演唱、作品、指挥"三项大奖，截止到2017年12月，无伴奏合唱《绣灯笼》荣获河北省"燕赵群星奖"，还有15首不同题材、体裁和演唱形式的声乐套曲终于画上句号。

在这里诚挚感谢精诚合作的词曲作者，更要感谢为钢琴伴奏编配付出巨大努力的张慧老师，感谢唐山市路南区文体局领导对民族音乐文化传承的倾力支持，感谢苏州大学出版社的鼎力支持。

郭文德